休閒遊憩產業概論

Introduction to Leisure and Recreation Industry

張宮熊 / 著

張　序

　　隨著國民所得增加及週休二日的實施，休閒活動也越來越受重視。多數人都以觀光事業來涵蓋飯店、餐飲、遊憩及旅遊產業，張宮熊博士所著之《休閒遊憩產業概論》與《休閒事業管理》詳細地說明何謂休閒事業，從定義、特性到經營管理；自行政、人事至財務控管均詳細介紹，內容深入淺出、鉅細靡遺，更大量引用國內外知名企業為例，讓人更深入瞭解台灣休閒事業現況、所面臨的問題及未來發展趨勢。本書內容精闢，淺顯易懂，除了有助於專業人士研究相關課題外，對於想更瞭解休閒事業的群眾而言更是一本必讀的實用書籍！

墾丁福華渡假飯店　總經理

張積光

自　序

2002年在因緣際會下撰寫了台灣第一套的休閒事業概論與管理的套書，經過接近二十年、二次改版後，於今有重大改版並重新命名。

休閒遊憩產業在二十一世紀後有重大的改變：

‧環境與生態的變化促使民眾思考休閒的本質
‧大眾化休閒遊憩活動改變為小眾客製化行程
‧民眾更重視自然生態與文化內蘊的休閒活動
‧動態休閒遊憩活動與靜態休閒遊憩活動並重
‧虛擬休閒遊憩產業興起讓產業真實虛擬並行

尤其2020年因為突如其來的新冠肺炎（Covid-19）疫情在全球肆虐，把如日中天的航空旅遊業打趴，國民旅遊再度興起，也讓文化型與生態型的國民旅遊有再度興起的契機。疫情也把正在亞太新興國家剛興起的遊輪產業打回原形，而都會型觀光旅館與休閒旅遊地區的渡假旅館、渡假村與民宿業績有如洗了一次三溫暖般，遭逢幾十年來最大的經營挑戰。回首二十一世紀的前二十年環境改變，令人不勝唏噓。

本書《休閒遊憩產業概論》在原來基礎上進行增添調整。增加了有海上渡假村稱號的遊輪產業的設計，也添加了近幾年來在全台灣如雨後春筍般出現的微型旅館：民宿的設計。更重要的是增加了第六篇：購物中心、生態、運動與文化休閒遊憩產業的設計，其中把自行車休閒、電玩產業、文化創意產業等收錄到課本中也算是小小的突破。

世界上唯一不變的就是世界一直在改變！希望透過本書，對於休閒遊憩產業有興趣的年輕學子可以從中得到一些啓發；也期望正在從事休閒遊憩產業經營的好朋友們可以獲得一點點靈感。這正是筆者撰寫拙著

的起心動念。

　　本書的出版得力於揚智文化公司編輯部同仁的全力協助，也感謝內人艷玲於閒暇之餘細心校稿，在此一併奉上感謝。

<div style="text-align: right;">

國立屏東科技大學企管系教授

張宮熊 博士

2021年初春於大武山下

</div>

目　錄

第一篇
基礎篇

Chapter 1

休閒活動概論

- 休閒活動的源起
- 休閒的定義
- 休閒的分類
- 休閒活動的類型
- 休閒活動的趨勢

第一節　休閒活動的源起

談到「休閒」或「休閒遊憩」活動，必須先瞭解極為相關的一個名詞：「觀光」。觀光活動可謂是休閒活動的始祖，而休閒活動是現代人的主要觀光活動方式之一。觀光一詞，英語謂之tourism或tourist movement，德語叫Fremdenverkehr（Fremden為外來者，加Verkehr交通之意），皆含有外來者或旅行者之移動的含意。

《韋氏國際辭典》（*Webster's International Dictionary*, 1961: 2417）對於觀光所作解釋如下：「舉凡為商業、娛樂或教育等目的的旅行，旅程期間在有計畫的拜訪數個目的地後，又回到原來的出發地者謂之觀光」。

建立觀光學的學者Hunziker與Krapf（1942）對觀光所下的定義為：「與營利無關，僅在一地作短暫的停留，在旅遊地停留時間內所生之各種現象與各種關係，謂之觀光。」

Alister Mathiesn（1984）在《休閒活動對經濟、自然與社會之衝擊》一書中稱：「觀光是人們短暫離開工作與居住的場所，選取迎合本身需要的目的地，作短暫性的停留並從事相關的活動」。

楊長輝對觀光（或稱為觀光旅遊）定義如下：「為達身心休養、教育、娛樂及運動等目的，離開其日常生活圈的範圍，作一定期間之旅行活動，為遊憩活動的一種型態」，其本質係從事移動現象及目的之遊憩活動（recreation），特別是野外遊憩活動。

在上述幾項定義中，觀光所帶來之交通特性，以及與觀光區間的相互關係皆已包含於「觀光活動」概念之中。從事觀光活動者稱之為旅客（tourist）；因觀光客之來臨而提供服務之產業稱為觀光產業。觀光產業主要係存在於觀光資源的地區，由於該地區形成觀光區之故而產生之產業。

休閒活動之產生則導因於國民所得的提高、交通的改善、休閒時間的增加、都市人口密集及農村現代化等各種經濟與社會條件所形成。進而因為休閒活動需求，導引休閒活動市場的產生，此乃一人類文明發展的自然趨勢。

考據「休閒」一詞在希臘語中為schole，而在拉丁文中則是scola，兩者都和英文school（學校）一字同源。在古代西方歷史上，school一詞原本不是指學校，而是指「人們從事休閒娛樂活動和學習活動的場所」。在古希臘時代，教育成為人們休閒活動的重要內容。十九世紀工業革命後，工人們在一天工作以後根本沒有時間參與各種形式的休閒娛樂活動，直到二十世紀，休閒活動才成為社會各階層人們普遍享有的社會權利。

根據維基百科的定義，休閒活動的狹義定義為「於工作之外，於可自由運用的時間與金錢下，自主選擇，並可獲得健康愉悅的體驗從事的活動。」而廣義定義則為：「生活中為獲得健康、愉悅而主動積極的活動。」

休閒活動可以說是現代人觀光的型態或潮流。休閒活動是人們從事移動目的地之遊憩活動，屬於旅行之一種。旅行包含商務（出差）及觀光等目的，卻與遊憩動機無直接關係。但旅行中常伴有遊憩活動，例如在觀光活動中兼具有休閒活動之行為。因此廣義的遊憩休閒包含在觀光活動之內。例如到泰國觀光行程中包括了在普吉島三天的休閒活動。

關於旅行所具有的休閒活動意涵，隨時代的進步而發生很大變化。一般而言，不論中外，早期的旅行行為多是商人的「商務旅行」，係以經濟性旅行為主體，目的在賺錢。由中世紀到近世紀逐漸轉變為赴寺廟、教堂參謁或聖地巡禮等「宗教性旅行」，其規模亦甚為龐大，台灣目前到處可看到進香團亦是如此。甚至於2001年元旦開始的兩岸小三通，亦是由媽祖進香團帶頭，可見宗教性旅行仍是重要的觀光休閒活動之一。

　　近數十年來因都市人口密集，社會繁榮，加上講究個人自由意識為基礎之遊憩觀念抬頭，造成目前休閒活動旅行風氣的盛行。同時休閒活動的目的在於暫時脫離都市生活之煩躁乏味，故近期之趨勢，大都以富於自然景觀之風景名勝地區為休閒活動場所，此種邁向休閒活動的趨勢必然成為現代生活的主流價值之一。

　　德國地理學者克里斯泰勒（Christaller, W., 1995）依近代之休閒活動發展過程，將休閒活動之形成原因與過程劃分為六個時期：

1. 第一期（1790～1840）：十八世紀末到十九世紀中葉，從法國革命後形成了市民階級起到蒸汽船及鐵路運輸等大眾運輸工具建立為止。這個期間休閒活動僅止於少數特權階級赴風景名勝地區或溫泉療養處所從事貴族式的休憩活動。

2. 第二期（1840～1870）：為休假旅行啟發時期，有關住宿型態以農家兼營之住宿方式（亦即是今日民宿的始祖）為主，也是西方國家國民休閒活動的發軔期。

3. 第三期（1870～1900）：旅行已擴展至中產階級之市民，以休閒活動旅客為對象之專業性觀光旅館在山岳地區陸續出現，並出現休閒活動專用的登山鐵路或早期的休閒活動產業。

4. 第四期（1900～1930）：在此時期瑞士已經出現國民旅遊，並開始有人關注自然保育的問題，同時有了健行遊活動及青年之家（hostel）的興建。運動風氣極為旺盛，特別是冬季運動及登山活動頗為普遍，使山岳地區迅速形成休閒活動地區。

5. 第五期（1930～2000）：此時期休閒活動事業已普及各階層之國民，以汽車為旅行工具已經相當普遍，旅行業者開始以租用包車或特別列車等方式進行團體旅行。另外一方面，休閒活動區逐漸有了反都市化之跡象出現。價格低廉、設備齊全的渡假地及野營場所大幅成長，甚至對於未開發之風景名勝地區亦逐漸被人開發，並且作有計畫性的規劃開發。

6.第六期（2000以後）：由於智慧型行動裝置的普及，在1990年後
　出生者從幼小便生活在以觸控面板為主要媒體媒介的環境中，因
　此稱為「滑世代」。也由於行動網路的發達，使得「不出門便能
　知天下事」成為事實，許多年輕族群已經養成網路便是世界的習
　性。加上網路遊戲、手機遊戲（手遊）的盛行，使得某些族群成
　為宅在家中不出門的休閒族，此一龐大商機稱為「宅經濟」，此
　一商機已經足與傳統的休閒遊憩市場相比擬了。

　　回到傳統的休閒遊憩市場，早期日本的休閒活動事業，係以參拜神
社寺廟及從事溫泉療養為核心活動，然後逐漸擴展開來。直至到1934年
指定設置國家公園時，方才開創利用自然公園的風氣。在第二次世界大
戰結束（1945）後，一向以參訪名勝古蹟及從事溫泉療養等靜態的休閒
活動逐漸轉變為動態型的活動，使得東瀛的休閒活動型態產生多樣化之
變化。日本現今之休閒遊憩活動已朝大量化及大眾化的方向邁進，並融
入國民日常生活中的一環。

　　在台灣，經濟發達、物質條件提升之後，人們的生活方式與思想習
慣，也跟著改變，休閒成為生活不可或缺的一部分。街頭巷尾到處可以
看到「主題餐廳」、「汽車旅館」、「休閒渡假中心」。各種提供休閒
資訊的網站與專業雜誌書刊，也都應運而生。這些現象在在都說明了休
閒活動在現代人的生活中已經扮演了一個非常重要的角色。究其原因，
除了上述的經濟因素之外，可能還包括下列的幾項因素：

1.鄉村人口大量湧向都市，人口大幅集中在都市的結果，使得人際
　關係更為緊張複雜，居住的環境品質也較以往惡劣，使人們感覺
　到休閒活動的迫切性。因此一方面，都會型的休閒場所大量崛
　起；另一方面，郊區的風景名勝每到假期也飽受青睞。
2.經濟發達的結果，所得大幅增加（以2017年為例，平均國民所得
　已經超過2.36萬美元）。各種食物與日用品大量生產的結果，價

格降低，使得個人「可支配的閒錢」增加，更可以安排屬於自己的休閒方式。根據世界旅遊組織（UNWTO）2017年報告指出，2016年到訪亞太地區觀光旅遊人次超過3億人，全球僅次於歐洲，占全球旅遊人次1/4。台灣地區經過馬英九執政，到訪台灣的觀光客從550萬人次衝上1,000萬人次，其中前五名是中國大陸、日本、香港、韓國與美國，前四名各貢獻100萬人次以上[1]。

3. 由於近年來，台灣社會晚婚和小家庭制度的盛行，每個家庭可以支配的金錢相對地增加，因此有餘力投注在休閒活動上。

4. 由於邁入科技社會，分工精細，大部分人只負責企業生產過程的一部分，工作既單調又缺乏創造的樂趣。長期工作下來，容易產生疲怠感，影響工作效率。因此無論僱傭雙方，都體認到適度鬆弛身心的重要性，也覺得有從事休閒活動的必要性。

5. 2001年起，台灣公民營機構與多數民營企業開始實施週休二日制度；2018年起全面實施一例一休制度。一般中產階級對休閒活動的需求更加殷切，使得參與付費休閒活動成為新的消費趨勢。也使得休閒事業的未來充滿了大量成長的空間。

 ## 第二節　休閒的定義

何謂「休閒」？相關學者賦予休閒不同向度的意義，以下分別依多向度、客觀概念、主觀概念、功能概念等角度敘述休閒的定義：

一、多向度的概念

休閒活動可以用不同向度加以定義：

[1] 《天下雜誌》，第650期，2018/6/18。

1.古典看法：將休閒視爲一種「爲活動而活動」的心理狀態。

2.社會階級：只有社會菁英階級人士才能享有的權利。

3.活動形式：人們在自由時間內從事的一種「非工作性質的活動」。

4.非義務時間：除了維持生存所需花費的時間之外，所剩下的自由時間。

二、客觀定義休閒

以客觀觀點來觀察：

1.休閒是一種非工作時間。

2.休閒是一種消費行爲。

3.休閒是一種參與特殊型態的活動。

三、主觀定義休閒

以個人主觀觀點來看：

1.休閒是自由時間或非付酬工作的時間。

2.休閒是一種自我修養的活動。

四、功能定義休閒

以休閒提供的活動加以定義：

1.一種個人自由選擇的活動、具有娛樂的效果，並且能滿足個人重現自我的慾望、充實自我的個人價值。

2.休閒是志願性而非強迫性的。追求的不是為了維持生計，而是在獲得真正的心理滿足。

3.休閒是除了工作與其他必要責任外，可自由運用以達到擺脫生活或工作現狀，達成社會成就、個人發展與娛樂等目的的時間。

　　所以相同的一項活動對不同的人而言卻有不同的定義。比如說一般人打打高爾夫球是一種休閒活動，但是對老虎伍茲而言卻是工作。

　　綜合上述，我們可以給休閒活動一個廣泛的定義：「休閒是個人或群體以志願性而非強迫性的方式，用自由選擇的活動，滿足自我心理或生理慾望的非工作性質活動。」

　　休閒與娛樂的定義相當接近，卻有不同的內涵，例如看電視是一種休閒活動，抑或者是一種娛樂？兩者間最大的分野在於：後者參與活動的人投諸較大的精神。我們也可以這麼說：「參與休閒活動的目的在於放鬆心情；參與娛樂活動的目的在於獲取直接的心理或生理滿足。」因此多數人觀看馬戲團表演是一種娛樂而非休閒活動；但逛逛動物園則是

休閒活動可分為樂山與親水兩大類

一種休閒活動而非娛樂。電影工業是一種娛樂事業而非休閒事業。

第三節 休閒的分類

　　休閒活動因定義之取向不同，使活動的分類亦因此而具多樣性。一般用來分類的方法有：主觀分類法、因素分析法與多元尺度評定法。依選擇的變數、統計方法、分析方法之不同，整理學者的研究，可以用**表1-1**說明。

表1-1　國內學者對休閒的分類的相關研究

研究者	年別	類型
李淑芳	1984	隨意性活動、特殊性活動、參與性活動、旁觀式社交、認知性活動、環境依附性活動、與小孩有關性、其他。
陳彰儀	1985	知識性、體育性、藝術性、作業性、社交服務性、娛樂性、休憩性、與小孩有關性。
修慧蘭	1985	手藝性、娛樂性、休憩性、棋藝性、文藝性、知識性、社交性、一般運動性、逛街性、農藝性、與小孩有關性。
曾誰芬	1988	知識休憩性型、戶外遊玩型、戶外運動型、玩樂與運動型、文藝性作業型、技藝性作業型。
文崇一	1978	技術取向、實用取向、清靜取向、休息取向。
	1981	知識性、社交性、運動性、消遣性、玩樂性。
	1984	知識取向、健身取向、消遣取向、性別取向。
	1986	(1)知識藝術型（男）、知識健美型（女）；(2)社交型；(3)運動消遣型（男）、消遣運動型（女）；(4)健身型（男）、家務型（女）。
	1987	知識性、藝術性、娛樂性、體力性、社交性、消遣性。
周海娟	1990	消遣型、遊樂型、一般技能型、特殊技能型、知識藝術型。
盧峰、劉喜山、溫曉媛	2006	健身塑形類、娛樂類、競賽類、消遣放鬆類、社交類、探新尋奇類和尋求刺激類。
黃震方、祝曄、袁林旺、胡小海、曹芳東	2011	基於資源性質與休閒方式相結合的休閒旅遊資源的分類方案，將其分為自然遊憩類、文化休閒類、康娛遊憩類、專項休閒類四個主要類型。

　　台灣民眾從事國民旅遊相當普及（91%），國外旅遊占32.5%，仍有成長的空間（**表1-2**），其中以東北亞（41%）為主，大陸港澳（32%）與東南亞次之（13%）（**圖1-1**）。至於近十年來外籍旅客到訪台灣之總人次變化如**圖1-2**所示。

　　另外，若以休閒消費進行分類，可以從多個角度進行：若以是否支出貨幣為標準，可分為支出性消費和非支出性消費；若以消費場所為標準，可分家庭居室內和居室外休閒消費；若以對身心健康是否有益為標準，可分為健康型與有害型休閒消費；若以國界為標準，可分國內休閒消費和跨國休閒消費；若以消費檔次為標準，可分為高中低等級別的休閒消費；若以內容為標準，可分為餐飲型消費、娛樂型消費、保健型消費、美容型消費、消遣型消費、情感型消費、知識型和寓教於樂型消費與綜合性消費。

表1-2　台灣民眾國內外旅遊重要指標統計表2017年

項目	國內	國外
旅遊比率	91%	32.5%
平均每人旅遊次數	8.7次	0.66次
旅遊總旅次	183,449,000旅次	15,654,579人次
平均停留天數	1.49天	7.97夜
假日旅遊比率	69.4%	-
旅遊整體滿意度	97.5%	-
每人每日旅遊平均費用	新台幣1,471元（美金48.25元）	-
每人每次旅遊平均費用	新台幣2,192元（美金71.90元）	新台幣47,841元（美金1,569元）
旅遊總費用	新台幣4,021億元（美金131.90億元）	新台幣7,489億元（美金245.66億元）

資料來源：2017年國人旅遊狀況調查：交通部觀光局行政資訊系統

圖1-1 台灣民眾出國旅遊地點分布

圖1-2 外籍旅客到訪台灣人次趨勢2009～2018

資料來源：交通部觀光局統計資料庫。

　　根據調查，2017年台灣民眾從事的遊憩活動以「自然賞景活動」的比率（63.7%）最高，其次是「其他休閒活動」（55.0%），再其次是「美食活動」（50.7%）。就從事的細項遊憩活動來看，以從事「觀賞地質景觀、濕地生態」最多，有54.9%，其次依序是「逛街購物」（45.4%）及「品嚐當地特產、特色美食」（42.8%）。若就最喜歡的遊憩活動來看，以「自然賞景活動」的比率（42.8%）最高，其次是「其他休閒活動」（18.1%），再其次是「美食活動」（15.4%）。就喜歡的細項遊憩活動來看，最喜歡「觀賞地質景觀、濕地生態」的比率最高，有22.1%，其次是「森林步道健行、登山、露營」（14.4%），再其次是「品嚐當地特產、特色美食」（11.1%）及「逛街購物」（10.9%）。

　　從以上的調查資料，我們可以明顯發現，國人的休閒形式多傾向於商品性、物質性及輕度體育性，但在知識性、教育性的深度卻顯然不夠。這種休閒方式傾向於即時發洩情緒，或許消極、短暫地達成了鬆弛身心的目的，卻不容易持續長時間進行，也較難發展成一生的興趣，或進行一生的規劃。因此，也無法融合個人身心的健全發展，相當可惜。當然，這也由於台灣上二代的貧苦，父母一輩只求溫飽已不容易，加上社會貧瘠、保守，對於「休閒」二字自然陌生，更遑論規劃或學習了！

Go Go Play 休閒家

各國護照顏色意義大不同！而且只有「這四種」顏色！

　　全世界的護照一共有藍、紅、綠、黑四種顏色，根據Business Insider網站的分析，這些顏色並沒有一個嚴格的分類系統。

　　全世界各國的護照基本上多是以藍色和紅色為主，當然在這之中有色調上的變化。雖說地理、政治、甚至是宗教，都可能影響到護照顏色上的

選用，但事實上，護照顏色的選用並沒有一個明確規範。

　　參考下面的簡單歸納分析：

一、藍色

　　加勒比海地區的國家基本上多用藍色護照，另外南美洲關稅同盟如巴西、阿根廷、巴拉圭、烏拉圭等國家也是以藍色護照為主。為了符合美國國旗上的主色系，美國的護照是藍色的，因此大家都誤以為藍色護照是最高級的。

二、紅色

　　紅色護照主要是歐盟成員國所使用，或是想加入歐盟的國家，像土耳其就把護照顏色改為紅色。除了歐洲外，過去被歐洲強國殖民過的獨立國家地也會採用紅色護照，例如新加坡、回歸前的香港等。

　　當然，另外使用紅色護照的國家還包括南美洲的玻利維亞、哥倫比亞、厄瓜多爾、秘魯和歐洲中立國瑞士。

三、綠色

　　大部分的伊斯蘭國家的護照採用綠色，因為綠色在伊斯蘭教有特別意義。此外，西非經濟共同體國家也使用綠色護照；比較特殊的是主權分裂及模糊的國家如台灣、南韓、北韓也是用綠色護照。

四、黑色

　　黑色看起來最正式，目前有波札納共和國、甘比亞和紐西蘭使用，其中值得一提的是，黑色是紐西蘭的國家代表色。

　　看起來，藍色護照及紅色護照走遍天下都非常好用，當然也有例外是採用綠色的台灣。但令人訝異的是：真正好用的不是全球第一強權的美國護照，而是德國和瑞典的護照，幾乎可以環遊全世界都不用簽證了！相對地最難用的是阿富汗和巴基斯坦的護照，幾乎寸步難行。

資料來源：http://topnews8.com/2440/

 第四節　休閒活動的類型

一般休閒活動以樂山（山岳）休閒活動、親水（包括濱海、溪河）休閒活動與文化休閒活動為主體，以下逐一說明：

一、山岳休閒活動

因為山岳的休閒活動能夠同時從事相當多的活動，例如健行登山、露營、野炊、攝影、釣魚、學術研究、賞雪、滑雪、玩雪等多樣性之活動。因此以自然資源為休閒活動對象中，山岳休閒活動占了非常重要的地位。

山岳常隨季節的變化而展現多采多姿的景觀。常因氣候的變化、地形的變化（如岩石、地層、湖泊、溪流、火山、溫泉）及各種不同的動植物生態等，而展現多樣的景觀與林相變化。因此高山的景觀，神秘超俗的林間意境，每每吸引大量的休閒活動旅客前往。

(一)歐美山岳休閒活動

歐洲之山岳休閒活動以阿爾卑斯山為主體，阿爾卑斯山的活動以登頂瞭望山野、丘陵地、冰河地形最具吸引力，而冬季則以滑雪活動為主體。

遠在西元1816年即有英國人率先提倡到阿爾卑斯高山區進行旅遊活動，因此當時就有人在Rigi山地（在瑞士Luzern以東二十多公里，Luzern湖以南）設置旅館，乃是全球第一家的山地旅舍，為當地觀光休閒活動樹立了里程碑。

山岳休閒活動可分為夏季與冬季的活動。就冬季而言，主要是賞

雪與滑雪活動。在歐洲的冬季山岳休閒活動區，除了氣候適宜、雪量豐厚、地形適於滑雪外，大多數在山頂上均建有休閒活動旅館，內部設備齊全，包括暖氣設備、滑雪、上下山纜車等必需設備外，旅館內尚有夜總會、餐廳和俱樂部的設置。

歐洲冬季活動基地已形成一個獨立自主的聚落與交通系統，稱為休閒活動遊憩地（resort），另一種稱為created center，是已具有小型都市型態的聚落，中心內尚有大樓建築，常建於滑雪的終點站。一般而言，較大的中心提供休閒活動旅客在夜間有多樣化的活動；較小的遊憩中心則只提供良好的滑雪場所。

除了休閒活動滑雪地之外，在北歐及1970年代以後的跨國滑雪亦甚為盛行，主要以鄰國休閒活動旅客為主，因其不用遠離家鄉，不用固定遊憩設備，僅利用下坡之山路滑雪，因此以區域性之休閒活動旅客為主。冬季的山岳活動，除了賞雪以外，以年輕人及運動家居多，同時冬季的山岳休閒活動亦不似夏季活動具多樣化。

阿爾卑斯山的美，除了冬季之滑雪，在夏季亦吸引許多人前往健行及觀賞質麗的山色。一般而言，特殊之自然景觀均會吸引休閒活動旅客前往觀賞。例如火山、瀑布、洞穴、峽谷等特殊地形均可能因一特殊景觀而形成著名之名勝，例如美國的大峽谷（Grand Canyon）、尼加拉大瀑布（Niagara Falls）、義大利的維蘇威火山（Mount Vesuvius），冰島與紐西蘭的間歇噴泉。

今天的阿爾卑斯山住宿設備有簡便經濟的「青年寄宿旅館」，也有各類大小設備齊全、公共設施完善的觀光旅館。為了解決登山觀賞山林景色或冬季從事滑雪活動，本世紀初即有登山鐵路和纜車的設立。較聞名之國際休閒活動地點如法國與義大利交界的白朗峰（Mont Blanc，高4,810公尺，為歐洲第一高峰），瑞士阿爾卑斯山的少女峰（Jungfrau，高4,166公尺）和馬特洪峰（Matterhorn，高4,478公尺），每年均吸引成千上萬的國際旅客前往。

(二)中國與台灣的山岳休閒活動

　　早期的中國由於交通困難、旅行費用昂貴，故有「在家千日好，出外時時難」的諺語，旅遊業較不發達。山岳之休閒活動除了宗教勝地外，少有如歐洲旅遊勝地之開發。例如天山山脈中美麗的天然景色並不比歐洲阿爾卑斯山遜色，但由於交通位置的偏僻，及周邊山地（新疆、西藏）人口稀少和生活水準低劣，旅遊業的開發非常困難。因此中國傳統的山岳旅遊活動以宗教性質居多。

◆宗教登山

　　中國之山岳休閒活動中，「朝山進香」的休閒活動占了相當重要的地位。由於受到佛教與道教的宗教意識影響，「名山古刹」常令人產生豐富的聯想。因此如台灣的佛光山、山西的五臺山、四川峨眉山、福建南海普陀山、湖北武當山、安徽黃山等均爲重要宗教休閒活動重地。

◆古蹟名勝登山

　　中國領土大、氣候、地形和邊疆少數民族原具有文化的多樣性，又有五千年的悠久歷史，旅遊資源豐富。除了上述之宗教勝地外，宗教藝術中心如甘肅的敦煌、山西大同的雲岡、四川的大足石窟等均表現中國人利用地理特色塑造藝術的天份。

　　中國山岳休閒活動，存有許多世界唯一的古蹟，例如登爬萬里長城中河北的「天下第一關」山海關、居庸關和八達嶺、甘肅嘉峪關「長城西端」等均爲重要的休閒活動。

◆健行休閒活動登山

　　台灣山岳的登山方式有別於歐美，較注重山地遊憩的健行（hiking），一般稱此種活動爲山岳攀登。以玉山爲例，玉山以冬季積雪瑩白如玉而聞名，分布在玉山西側的曹族山胞稱之爲Patton-Kan，即

石英之山。1896年日人據台後，調查玉山海拔高3,952公尺，較富士山3,776公尺還高，遂稱為「新高山」，迄今每年仍有數十個日人登山團體來台專程前往玉山朝聖。不論何季，玉山景致永遠清新秀麗，尤以冬季雪期更加晶瑩可愛。目前玉山已規劃為國家公園，依登山路徑，不論步道、指標或簡易渡假山莊等設施皆較早期完善。

　　台灣的山岳休閒活動系統，除了公路沿線景觀可供欣賞外，如欲享受與體會高山秀偉的風景，真正接觸大自然，只有登山才能深入山中，此與歐美山頂上設置休閒活動遊憩地二者相異其趣。例如合歡山是台灣目前唯一交通可達的高山休閒活動據點，亦為唯一的雪地訓練基地，冬季被譽為「亞熱帶的瑰寶」。由於橫貫公路的開發，又有各項滑雪設施之興建，故使合歡山成為台灣登山、賞雪、滑雪最擁擠之處，也是台灣最特殊的休閒活動系統之一。

(三)山岳休閒活動的類型

　　山岳休閒活動的類型分類，依休閒活動的時間、地點與距離劃分，可分為近郊山岳休閒活動型、淺山山岳休閒活動型、高山山岳休閒活動型等三種。

◆近郊山岳休閒活動型

　　近郊山岳之休閒活動，大多位於都市附近，可當日來回，交通方便，路況佳，一般可供都市居民做休閒之用。對外國休閒活動旅客而言，是認識該都市最簡便的方法。大多位於都市附近之小山丘，汽車可達，或以纜車為交通工具，可做整個都市之鳥瞰，例如台北的陽明山、香港的太平山、新加坡的聖陶沙島、紐西蘭羅托魯瓦，均係位於都市之外圍，可由山上觀看整個城市。以高雄的壽山為例，平日是市民晨操、健行的大眾路線，但也吸引休閒活動旅客前往鳥瞰高雄港的港灣建設與市區夜景。

◆淺山山岳休閒活動型

　　淺山山岳休閒活動型，一般而言，遠離市區高度在一千到二千公尺間，適合欣賞地形、生態景觀、避暑療養、駕車沿路瀏覽風光或健行等。例如宜蘭的太平山、南投的溪頭與高雄的扇平森林遊樂區便是臨近地區民眾相當喜歡的休閒地點。

◆高山山岳休閒活動型

　　一般係指攀登二、三千公尺以上的高山。高山山岳之休閒活動，係深入山中，直上山巔，沿著登山路徑，探訪大自然的奧秘，欣賞高山地形的崢嶸奧妙，視察平地不易見到的鳥類與野生動植物。尤其是登上山巔，享受空靈飄渺的意境，甚至能產生登上人生巔峰的成就感。近年來，歐美國家甚為風行長距離的徒步登山旅行，人們只須背包營帳，著堅固的登山鞋，即可享受大自然的野趣。

　　台灣的高山健行休閒活動以徒步旅行（hiking）、背負健行（backpacking）為主。一般的山岳攀登方式，可分為單峰式登山（如雪山、大霸尖山）、縱走式、放射式（如玉山群峰）、越嶺式（能高越嶺）等的登山。「攀登百岳」是所有登山同好一生中非常重要的目標。

二、濱海休閒活動

　　海岸的休閒活動資源可分為海岸型的休閒活動與海濱型的休閒活動。海岸型的休閒活動，主要以登坐輕便遊艇，鑑賞海岸景觀為主，海濱型的休閒活動則以海灘的活動或浮潛為舞台，二者的活動項目有很大的差異。

　　親海的休閒活動，主要以海濱型為主。海濱型休閒活動，主要係從事海水浴、乘坐遊艇出海、海釣、操作帆船、潛水、衝浪等之活動。

　　近年來，許多國家的遊憩地與渡假旅館，均沿空曠的海岸線設置，

主要係海岸的自然資源與美景，經過規劃以後可以滿足大量休閒活動旅客前往度假、享受陽光、從事海水浴與其他之海上活動，例如南歐與北非的地中海地區、沿著黑海、北海和波羅的海等開發為海灘休閒活動區；美國沿著卡羅萊納州（Carolinas）和加州（California）或佛羅里達（Florida）海灘、墨西哥的加勒比海、西非的象牙海岸等均發展海灘休閒活動以吸引外國休閒活動旅客。台灣如萬里的翡翠灣、墾丁南灣等均屬之。

海濱休閒活動區之發展，除了需要氣候溫和、陽光充足外，許多海灘均位於大都會區的附近，以便利、快捷的交通易達性吸引休閒活動旅客與鄰近的遊客就近前往。例如荷蘭首都附近的席凡寧根（Scheveningen）、比利時首都布魯塞爾（Brussels）附近的奧斯坦德（Ostend）、澳洲布里斯班附近的黃金海岸（Gold Coast）、臥龍崗夢幻海灘、法國巴黎附近的多維爾（Deauville）以及美國的大西洋城（Atlantic City）的服務圈，包含紐約與費城等區域在內。都市附近的海濱遊憩觀區除了為休閒活動旅客提供海灘、陽光、海水外，還提供許多吸引人的活動，例如步道、遊艇碼頭、遊樂場、舞廳、賭場、戲院和價格由低廉到昂貴的餐廳與旅館。

除了鄰近大都會區之遊憩地外，許多經濟較落後的地區，亦提供較低廉的住宿，以供國際休閒活動旅客前往。例如泰國近年大量發展休閒活動，提供蔚藍的海洋，風光綺麗的海灘，吸引大量歐洲觀光客前往該國做長時間的度假。如泰國之芭達雅（Pattaya），前往該地度假者，歐美人士幾乎占了90%以上，所有當地人均從事與休閒活動有關之事業營生。

一個夠水準的海濱休閒活動區，除了日照時間長、天氣溫和外，尚需要自然條件的配合，例如沙灘細緻、坡度平，可提供人們在沙灘堆沙丘、築城堡、玩拖曳傘等活動。同時海浪應適中，以從事衝浪、潛水、划船、乘坐遊艇等海上活動。海灘風光綺麗，令人賞心悅目留連忘返，

如美國佛羅里達州的棕櫚灘（Palm Beach）以陽光、細沙海灘聞名；夏威夷以海浪適於衝浪聞名；而澳洲的黃金海岸，其海岸長達25英里，在衝浪遊樂區的中心，建有2,600間旅館，吸引大量休閒活動旅客前往度假。

台灣因四面環海，西岸的沙灘亦有許多的海灘遊樂區，如南部高雄之西子灣、北海岸的翡翠灣、墾丁的南灣均為較聞名之海濱休閒活動。以墾丁的南灣而言，除了可游泳外，尚有乘坐遊艇、海上摩托車、操作風帆、潛水、衝浪、拖曳傘、滑翔翼等多樣化之活動。

三、文化休閒活動

戲院、圖書館、博物館及其他類似之國家機構通常並非為休閒活動而設，但卻是吸引休閒活動旅客的重要資產。博物館及各種歷史古蹟均已成為休閒活動旅程中必須列入的項目。這些項目可使休閒活動旅客進一步瞭解該國國情與其文化背景，進而認識、比較各國之文化差異。有關文化休閒活動之範疇包括：

(一)人類地理學

人類地理學，係研究各類人種及其在地理上之分布。對其他民族文化感到興趣為一重要的旅行動機。紐西蘭的原住民毛利人外表與文化特性迥異於華人，二者卻具有近親關係。人們對於世界本身及各民族特色的好奇心構成一項強而有力的旅行動機。因此，世界各民族文化上的基本差異，最能引起休閒活動旅客的興趣。

一個民族的藝術作品或在其他領域上的成就，都會吸引休閒活動旅客前往。相反的，地球上許多人口稀少的地區如加拿大、美國西部、西伯利亞、中國西部、澳洲、非洲多數地區及南美洲大部分地區等，卻因為人煙稀少而具有吸引力。偶爾才有一兩處小鎮或村莊（屬於農業或遊

牧文化）點綴其間的景觀，常與城市中心形成有趣的對比。在此種地區
可以發現原始的文化，而前往此等地區訪問可以瞭解該地之民族文化，
是一項既充實而又令人感到興奮的旅行。

(二)美術

任何國家對美術都有不同的審美標準，這種文化資源表現在繪畫、
雕刻、素描、建築、水彩、各種圖案藝術及景觀布置上，亦常成為極重
要的旅行動機，如西歐文藝復興建築與藝術作品、中國山水畫與建築皆
是人類文明中的極品。

許多休閒活動旅館常在旅館內或其緊鄰商店展示當地的藝術或工藝
品，俾使旅客對當地的美術能有所瞭解。此種美術作品並常當作紀念品
出售。

藝術節慶亦可吸引休閒活動旅客，此種節慶往往包括各種美術暨
文化活動，在此一節慶中所展覽的不只是美術品而已，還有各種手工藝
品、音樂、野台戲、軍事儀隊，及其他足以表現其文化的事物。例如每
年的元宵節也是台灣的觀光節，是吸引外國觀光客很重要的節慶。

(三)音樂

一個國家的音樂資源亦為該國最引人入勝的部分。在某些國家，音
樂乃是贏取休閒活動旅客歡樂與滿足的要項，如歐洲的匈牙利與奧地利
是古典音樂的發源地，夏威夷、西班牙、美國本土各地區及台灣原住民
則是以其特殊風格之音樂著名。

旅館常是提供人們認識當地音樂最好的場所，晚間娛樂節目、音樂
會、CD、DVD等，對國家藝術的闡揚有所裨益。休閒活動旅客購買回
家當做紀念品的唱片或CD／DVD可以使他經常接觸到某一地區的文化
並回味該國音樂之歡樂與優美。例如台灣原住民音樂不但在國內樂壇逐
漸被肯定，也被許多外國人士所喜愛。

充滿浪漫與無限想像的海濱景色

(四)舞蹈

　　富於本地或民族色彩的舞蹈可帶給休閒活動旅客美感與興趣。幾乎所有的國家都有其本國舞蹈或民族舞蹈。舞蹈與民族音樂的配合是文化的一部分，故常列在休閒活動娛樂節目中。旅館也是許多從事此種表演的最好場所，但地方戲劇、夜總會節目也同樣可以從事此種表演。

　　以舞蹈作為其文化表現的著名例子有墨西哥的民族芭蕾舞、巴西森巴舞、蘇俄芭蕾舞、東歐國家的民族舞蹈、許多非洲國家的舞蹈、泰國舞、日本歌妓、夏威夷的草裙舞，以及台灣原住民豐年祭的舞蹈等，皆具有其特色。

(五)手工藝

　　購買禮品及紀念品常是休閒活動旅客感到最興奮的活動，所出售的物品必須是在休閒活動所屬國家製作的才真正具有價值。因此休閒活

動行程中，實際參觀製作手工藝品是一個非常令休閒活動旅客嚮往的活動。讓休閒活動旅客親眼看到手工藝師傅製作手工藝品，並可當場或在鄰近購買這些產品，乃是一種非常有效的推銷技巧，而購買人也同樣可獲得相當大的滿足。

例如到荷蘭買木鞋，到里約購買2016年奧運相關紀念品；在台灣旅遊時到蘭嶼買手刻的獨木舟，三義的木雕、鶯歌的陶藝品等皆是不錯的休閒戰利品。

(六)工業

大多數的旅客，尤其是國際休閒活動旅客，都會對各國的經濟感到好奇。因此他們對一國的工業、商業、製造產品及其經濟基礎等，都抱有相當大的興趣。

工業參觀為提高休閒活動旅客認識該國經濟文化的一個最佳方法，同時也為所產製的產品提供了一個潛在的市場。一個人一旦親自看到製造一種產品的技術以及所費的心神，便會對該項產品大感興趣。如台灣菸酒公賣局可試飲啤酒、美國底特律的汽車博物館觀看汽車工業的發展史，都是很好的例子。

(七)商業

商業機構，尤其是百貨公司最能引起休閒活動旅客的興趣，遊憩區附近的購物中心便是最好的例子。在此種購物中心，各式各樣的商品集中在一起，休閒活動旅客可輕易地找到所需要的東西或服務。

購物為休閒活動最重要的一環。有吸引力、清潔、有禮貌及具備各式各樣的產品，為吸引購物之最重要因素。事實上，彬彬有禮而又熱心的店員幫助休閒活動旅客尋找所需的東西，常可為國家爭取到許多的國際友誼。舉世專作休閒活動旅客生意的最成功例子也許應該首推香港。

在香港，購物活動已成爲休閒活動旅客在該地旅行過程中最重要的一部分。另外，像雪梨的維多利亞購物中心更是澳洲旅遊必備的行程。

(八)農業

一個地區的農業同樣會引起休閒活動旅客的極大興趣。例如：農業聚落（如農舍、農田）、農作的方式（如牲畜、乳酪業、鮮果、蔬菜等）均可成爲文化中誘人而有趣的一面。

在許多地區，供應本地農產品的農產市場或路邊攤販亦爲服務旅客的一個項目，尤其來自鄰近農場而可供休閒活動旅客當場享用的鮮果、蔬菜、蜂蜜或其他飲料，以及其他土產，均可使休閒活動旅客增進對地方之認識與體驗。紐澳二國的休閒觀光牧場除了可以觀賞娛樂性較高的農牧實際運作方式外，更可以留宿，眞正體驗鄉村農牧生活。

農業發展與農業服務，可使休閒活動旅客親眼目睹各種農產品及其作業，甚至品嚐各式產品，例如在陽明山觀光休閒果園、木柵貓空觀光茶園的一日遊，休閒活動旅客可在果園中享受田園之樂。

(九)教育

各國著名的大專院校的校園都是經過精心設計，值得作一次愉悅而具啓發作用的參觀。例如英國牛津、劍橋，台灣的屏科大、東海大學等著名大學本身便是一項極重要的休閒活動資源。而國內目前流行的遊學活動便是一個典型結合休閒與教育的產物。

(十)文學

書籍、雜誌、報紙、小冊子及其他文學出版品，實爲一國文化最重要的表現。另外，各國著名的圖書館都有設備完善的閱覽室，以及舒適、迷人的環境，旅客可在此閱讀該國歷史、文化、藝術和習俗的書籍。

(十一)科學

一個國家的科學活動也可吸引休閒活動旅客，尤其是工業界、教育界或科學研究人士感到興趣的一個項目。從事休閒活動推廣的機構應該爲科學界提供各種服務，如交換科學資料、代爲安排科學研討會、參觀科學設施及其他與蒐集科學資料有關的活動等。

參觀科學博物館、工業博物館、天文台、核能電廠、太空探測中心等特殊科學設施等，均可招來休閒活動旅客。例如：佛羅里達州東北部的甘迺迪太空中心，或台中的國立科學博物館，每年均吸引大批的休閒活動旅客，並爲一般旅客提供科學教育的機會。

(十二)政治

政治制度舉世不同。訪問他國可以瞭解其政治制度與本國不同之處。例如前往共產國家休閒活動，可以發現東歐或蘇俄的政治型態與民主國家迥然不同。

政治機構或建築物常常構成休閒活動市場的另一個重要部分。訪問華盛頓特區，參觀美國參眾兩院的立法過程，常是重要的行程之一。在台灣，星期天前往總統府參觀也成爲休閒活動重要的一部分。

(十三)宗教

有史以來，宗教上的朝聖一直是一項重要的旅行動機，最著名的是回教徒到麥加去朝聖，基督徒或猶太教徒到以色列耶路撒冷旅行，正如同許多天主教徒前往羅馬梵蒂岡旅行的心情一樣。時至今日，宗教活動在休閒旅遊上仍極爲重要。每年都有成千上萬的人前往所屬教派之總部及其宗教聖地朝拜。此類旅行通常係採取團體旅行的方式。在世界各角落均可發現前往著名教堂及各宗教總部朝拜的清教徒旅行團。

　　參觀各教派的教堂或寺廟也是另一項重要的行程，如巴黎的聖母院和羅馬的聖彼德教堂、泰國的廟宇、台灣的龍山寺、佛光山、錫安山，均為重要的休閒活動資源。

(十四)飲食

　　休閒活動旅客最欣賞各國的當地食物，尤其是具有地方或民族特色者。例如中國菜、法國菜等，均以具特色而舉世聞名，台灣地方小吃也遠近馳名。因此，旅客在旅行時，必然也想品嚐當地不同口味的菜餚。

　　餐廳及旅館如果能以本地菜作為號召，並在菜單上說明每道菜的材料及烹飪方法，必可使休閒活動旅客留下難忘的印象。休閒活動旅客購買本地食物及飲料亦為休閒活動收入來源，而休閒活動旅客的好奇感也可得到滿足。因此休閒活動旅客可購買罐頭食品、酒類、新鮮水果帶回旅館房間享用，以體驗該國之飲食文化。

　　例如基隆廟口小吃、高雄六合夜市、屏東萬巒的豬腳，常為前往該地從事休閒活動旅客所津津樂道。

(十五)歷史

　　一個地區的文化遺產可由其歷史資源表現出來。事實上，有些休閒活動係純以參訪歷史古蹟作為休閒活動重點，例如中國的萬里長城、北京的故宮、埃及的金字塔、羅馬的梵諦崗等，都是重要的觀光休閒活動重點。

　　參觀歷史博物館，可以瞭解一國的歷史，常受休閒活動旅客所歡迎，世界上較著名的博物館計有紐約的自然歷史博物館、倫敦的不列顛博物館各分館，以及各大城市的博物館等等，常吸引休閒活動旅客前往。

　　近年來在歷史的介紹方法上也有極大的革新。許多觀光地區，利用

新的科技產品，來介紹當地之歷史背景，使休閒活動旅客能有身歷其境的感受，如利用擴音器、廣播錄音及音響效果來說明某一特殊重要建築或地方的歷史，並使用各種燈光以增其效果，俾將觀眾的注意力吸引到該地點的各部分上。例如羅馬的古羅馬廣場上每天晚上都用五、六種語言介紹羅馬的歷史，休閒活動旅客可以聽到各帝王的聲音及羅馬焚城時的火焰爆裂聲。

(十六)民族

接待賓客時，中國人拱手作揖，美國人握手或以唇親吻女賓右手以示有禮；法國人熱情的擁抱，並親吻客人的面頰；而玻里尼西亞人（Polynesians）與紐西蘭毛利人則互觸鼻尖。在行使此類形形色色禮節的人民看來，這些舉動非常合理，但在那些不習慣於這類禮節的人們眼中，就認為有趣好笑，甚至荒謬古怪了。

印度的許多地方以及回教世界，婦女們不但上衣下裳，穿著整齊，

自然的民族風俗是不會褪色的休閒旅遊素材

而且還要戴上面罩；而歐洲婦女則是只穿衣服不掩遮面龐；非洲婦女們赤裸雙乳；若干地區甚至全身一絲不掛，她們習以為常並不覺得可恥，但是若由我們看來，會認為女人受禮教約束戴面罩是件愚蠢、頑固的行為，而對赤身裸體，則更覺有失教養。

 ## 第五節　休閒活動的趨勢

　　近年來，休閒活動愈來愈受國人重視，而未必「有錢」才能「有閒」的生活方式，也逐漸成型。展望未來的休閒活動，隨著國民所得的增加和知識水準的提升，除了傳統即興式的休閒方式（如上館子、逛街、到近郊公園散步）之外，可能會朝著下面五個方向發展：

1. 中等家庭會將休閒的觀念融入平日生活中。每一個家庭，都會有或大或小的休閒房。收入較高者會爭相在鄉間、海邊或山上購置渡假別墅或參與付費的俱樂部，在自己擁有的天地裡，享受休閒的樂趣。

2. 休閒活動將成為生活中極為重要的資訊。而提供休閒資訊的各種軟硬體會更企業化經營。硬體部分包括各種休閒書籍和定期出版的雜誌。安排休閒活動將成為一種企業，一種學問。

3. 休閒活動將朝著更有組織的企業化型態發展。社會中產階級，尤其是經理階級，可能尋求加入單項或多項的休閒活動為主體的俱樂部，充分享受休閒的樂趣。

4. 個性化的休閒方式將更受歡迎。受不了假日蜂擁的遊樂人潮，有心人尋求更富自主性與挑戰性的休閒活動。這些活動的共通點是：人數不多、難度高而且需相當技巧。例如：潛水、小型賽車、機帆船、風浪板、滑翔翼、野溪泛舟、攀岩等休閒活動。台灣的地形，多的是急流與岩壁的山林或豐富的海洋資源，這種自

然環境的特色是一般活動所沒有的優越條件。

5.旅遊活動已成為上班族年度支出計畫中的一個大環節，旅遊團不再盡是老年團或進香團。知識水準提高、年齡層次降低，出國度假、二度蜜月、增加生活視野，在在都將使得年輕人成為旅遊業的新寵。

另外，在跨世紀當中，消費者對休閒觀光的態度與偏好已經改變，至少包括以下各點：

1.對於傳統媒體充斥廣告感到厭煩，寧願聽從口碑訊息。

2.消費者對業者的忠誠度降低。

3.走馬看花式的觀光旅行不再能滿足，開始對文化認同、生態意識產生興趣。

4.喜愛「探索」（explore）甚於「旅遊」；須是能親身參與，樂在其中的規劃。

5.喜歡新奇活動及設計，逐漸喜歡定點深度休閒活動。

6.追求各種不同的休閒體驗，獲得難忘的經驗與回憶，追求心靈層面真正的滿足。

7.低調卻奢華的旅遊玩樂風氣逐漸形成獨立的區隔市場。

最近一項研究發現，旅遊最新趨勢之一就是新田園主義時代的來臨。生活在工商業極度發展的空間中，人類會自我設計一段循環期間，刻意逃離繁忙的工作場所，嚮往鄉野悠閒情調之鄉村生活（綠色生活），這個風潮正在全球各地急速增加。

這些族群以「享受悠閒時光」和「活用大地資源」為優先考量，作為其基本生活價值觀。選擇「移居田園，享受綠色假期生活型態」為基本生活態度目標。世界休閒旅遊趨勢也從「綠色旅遊」（green tourism）、「生態旅遊」（ecotourism）、「遺跡旅遊」（heritage

tourism），朝向「長停留時間度假」（long stay），甚至「離群索居」
（hide away）的最新趨勢。

除此之外，已開發國家高齡社會的形成，銀髮族旅遊市場前景可
觀。高所得國家的工作壓力太大，假期減少，因此短天期、精緻化、追
求自然、抒減壓力的休閒度假行程將大受歡迎。另外，符合東方養生的
傳統藥草SPA或醫療保健（泰國、大馬與韓國皆列為重點發展的方向）
等套裝遊程模式亦大有可為。

願不願意到玉山賞雪、蘭嶼聽音樂、綠島泡溫泉，或是和三五好
友一同觀賞一甲子才出現一次的流星雨？還是喜歡到墾丁乘風浪板、
帆船，享受海水與陽光？「新休閒人口＋新休閒方式＝嶄新的休閒哲
學」，這正是二十一世紀國人新的生活態度與指標。

Go Go Play 休閒家

看，流星……讓我們觀星去！

想許個願嗎？想求婚嗎？千萬別錯過製造浪漫DIY的最好機會！

一星期繁忙的工作過後，終於在Friday night獲得暫時解脫。城市的夜空，望不見滿天星斗，已經好久沒有享受擁抱星空的感覺，好久好久……

讓我們喚起星夜的精靈，徜徉在浪漫的星空下，來個徹夜不歸……

都市化的腳步伴隨日趨嚴重的環境污染，加上都市觀星最大的敵人「光害」，要在城市裡看到一顆明亮的星星，成為一個奢侈的願望。

其實，只要找到沒有光害的地方，便是觀星、探尋流星的天堂，像山上、海邊以及離島，都是很不錯的選擇。讓我們帶您到屬於星星群住的山崗或海濱，尋找被遺忘的星空之城。

★北橫公路（☆☆☆☆）

觀星要訣：北橫公路是連接桃園至宜蘭之間的主要道路，涵蓋了兩縣之間的主要風景勝地。觀星以上巴陵方向的「達觀山自然保護區」的停車場視野最佳。

★北海一周：台北－淡水－沙崙－白沙灣－金山（☆☆☆☆）

觀星要訣：在北海濱海地段，有相當多的賞星好景，尤其是台灣最北端的富貴角，更是集星光之大全。

休閒遊憩產業概論

★台北－陽明山（☆☆☆☆）

觀星要訣：陽明山區，一直是台北市最佳的觀星地點。以後山公園為主，其中「擎天崗大草原」更以視野遼闊出色。

★石門大壩（☆☆☆☆）

觀星要訣：位於大漢溪的中上游，三面環山，沿著石門公路往上走，只要是視野廣闊的地方，都可以看到滿天星星。

★新竹尖石（☆☆☆☆☆）

觀星要訣：從台三線轉120號縣道即可到達尖石鄉，這個路段大都沒有標示牌作為指標，但是由於地處偏遠，光害較少，可算是北部地區觀星最佳選擇。

★台中梨山（☆☆☆☆☆☆）

觀星要訣：谷關至福壽山農場地點被譽為「全台第一觀星聖地」，而且交通及食宿都很方便，是觀星最理想的地點。

★宜蘭太平山（☆☆☆☆☆）

觀星要訣：太平山的入口恰好位處中橫宜蘭支線和北橫交叉口，因此，可選擇太平山莊或仁澤山莊作為觀星基地。

★花東縱谷（☆☆☆☆）

觀星要訣：從花蓮市區往壽豐鄉方向即可入花東縱谷，車程約需30分鐘即可到達鯉魚潭，此地視野遼闊，星空景色宜人，非常適合享受湖濱的星空饗宴。

★高雄月世界與阿公店水庫（☆☆☆☆）

　　觀星要訣：此地靠嘉南平原的末端，地勢起伏，但視野遼闊，抬頭隨便望望都可以看到一堆星星，是南台灣觀星活動不錯的選擇。

★屏東恆春半島與墾丁（☆☆☆☆☆）

　　觀星要訣：整個恆春半島的觀星重點都集中在墾丁國家公園，從南灣帆船石、龍磐大草原到佳樂水，都是南台灣著名的觀星勝地。

建築與空間美學

- 西方建築美學
- 中國與台灣建築美學
- 空間美學

第一節　西方建築美學

　　人類文明由人文與科技結合而成，任何一個年代的文明可以由她「住的文明」加以觀察瞭解。相同的道理，旅館建築從早期的民宿到現代最宏偉的建築，可以看出來建築美學的時代演進。台灣地區的民眾應該都知道圓山大飯店，便是因為她的宏偉中式建築令人印象深刻。現代的休閒事業建築爭奇鬥豔，對參與其中的消費者而言不但是一種享受，更可從中觀察到特殊的文化特質。

　　換個角度看，休閒旅遊時除了欣賞天然奇景，也包括參觀一國的歷史文物，而建築更是表現一地區之生活方式、文化傳統、宗教信仰與風俗習慣於一身的空間藝術品。因此我們在進入空間美學前，先對世界各個主要文化的建築特徵作一個初步的瞭解。

一、埃及建築

　　一講到埃及，大家第一個印入眼簾的建築物大概就是金字塔。金字塔與帝王息息相關，而埃及建築物特色在於雕花修飾上面，特徵分述如下：

1. 埃及建築的平面多數是矩形或正方形，但並不一定是對稱格局。如金字塔或平頂石墓常附有祭殿（offering chapel），而停屍廟（mortuary temple）均作不對稱排列，也不依某一中心軸配置。
2. 埃及建築可說是金字塔和柱廊的建築（pyramidal and columnar architecture）。埃及人深信人於死後經過若干時間，靈魂可返回肉體。所以發明了香料保存屍體的方法，所保存的屍體即所謂「木乃伊」（Mummy）。又從事大陵墓，如金字塔、平頂墓屋

及岩墓（rock-cut tombs）等之建築。

3.埃及神廟有在平地上建築的和開鑿山岩而成的兩種，前者的門前大道兩旁置獅身石像（sphinxes），獅身石像行列的盡頭是高聳的牌樓或稱塔門（pylons），門前樹立了方尖碑（obelisk）以增威嚴。神廟建築之平面爲狹窄長方形，四周以重之高牆圍繞，廟宇屋頂由前往後逐漸降低，而地面則漸高，呈內部空間愈小形狀，廟宇前庭有庭院，大門採光較佳，愈裡面愈暗，顯得神秘莊嚴，因無窗子，故僅有路縫微光照明。

4.埃及的建築裝飾多取象徵性雕刻或圖案，例如：日盤飾、日球飾及展翅之兀鷹飾均爲保護的象徵，用螺螂（又稱聖甲蟲）作爲復生的象徵。其他如螺旋飾及羽毛飾亦常使用。埃及的浮雕，早期線條較淺，後期線條較深，人物全取側面像。所用顏色以紅、黃、藍三原色爲主。

5.獨立雕像中有人像、神像及獅身像，獅身像又分爲：(1)人頭獅身像（androsphinx）；(2)羊頭獅身像（criosphinx）；(3)鷹頭獅身像（hieracosphinx）。

二、希臘建築

希臘文化可以說是歐洲文化的主要起源，其建築藝術主要特徵如下：

1.愛琴人善用亂石築防禦工事，希臘人則用多角形石塊砌牆，如用大理石砌牆時則將石塊磨至最光滑程度，不用灰漿等黏結劑，而靠石塊本身重量或加金屬勾搭使之牢固。

2.希臘人用牆角柱（anta）加強牆角的力量。簡單而對稱，面積雖然不大，但比例優美，顯得莊嚴偉碩。多爲宗教建築而很少實用建築。拱圈、穹窿雖有發現，但很少應用。希臘廟宇多朝向東

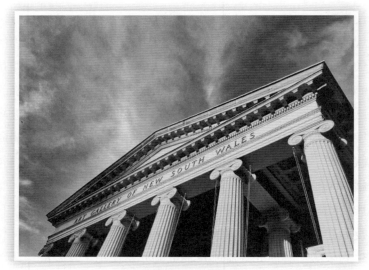

希臘建築強調高柱向陽

方，讓晨曦照亮神像。

3.牆與樑柱：線腳的雕刻，精細柔美，花式繁多。

4.希臘的雕刻藝術非常高明，無論雕像或浮雕上的人物比例正確，姿態優美。加以善用色彩，配襯適宜，於是更顯突出。廟宇的裝飾除了雕刻外，亦有用油彩及壁畫的。完善而單純的希臘藝術表現了他們民族愛美的天性。

三、羅馬建築

羅馬帝國發祥於義大利半島（Italian Peninsula），包括義大利半島南端的西西里島，半島北連歐洲大陸，向南伸入地中海。全盛時期為一跨歐、亞、非三洲的大帝國，當時地中海實為其內海。對西方國家的影響具有全面性，主要的建築藝術特徵包括：

1. 平面：羅馬人用柱式作為牆壁之裝飾，並在牆角用壁柱（pilaster）加強其力量。屋頂以拱頂或穹窿遮蓋，小型廟宇以做木屋架，上蓋陶瓦、大理石片或銅片等。屋頂下部多鑲大理石版製的格子平頂，亦有用灰泥粉刷或其他浮雕裝飾。羅馬廟宇正面向廣場，利用廣場以壯觀瞻。

2. 內部結構與裝飾：羅馬人利用拱圈、拱頂、穹窿等建築法，故跨間寬大，門戶開闊。並多壁龕及退凹處。柱子在拱圈式結構上不很重要，羅馬除了承襲希臘式柱子外，線腳華麗。

3. 門窗多採用拱圈結構，柱子用作支撐拱圈或作為門窗旁的裝飾。門頭為半圓形或方形，特別著重門頭的雕刻裝飾。窗戶亦用半圓拱圈。

4. 羅馬的各種雕刻及浮雕多模仿希臘作風，或直接僱用希臘工匠製造。另以馬賽克及壁畫作為地坪及牆壁上的裝飾。他們的藝術豪放渾厚，表現了他們民族崇拜力量的天性。

四、仿羅馬式建築

　　歐洲人從羅馬帝國殘存的古蹟與廢墟中領會到羅馬建築的真義，再摻合各地區不同的自然因素及人文因素而形成一種新的建築式樣，即所謂仿羅馬式（Romanesque）建築，「仿羅馬式」的名稱其實遲至十九世紀初才被藝術歷史學家所提出。在此之前，一般的認知只是將它視為早期基督教藝術與哥德式藝術之間的過渡時期而已；但在現在，它則被認為是重要而且具有獨特風格的建築藝術時期。

　　「仿羅馬式」一詞即意謂著「帶有古代羅馬的風格式樣」之意，故其內在精神也含有對古典羅馬文明的追求意思。羅馬式藝術的風格主要表現在教堂的建築與裝飾教堂的雕刻作品上，透過中古世紀修道院的修整，創造出強烈的教堂建築型式，也激發出新的建築技術與藝術風格。

仿羅馬式藝術在十一世紀逐漸成熟，至十二世紀達到巔峰，可說是當時「泛歐洲」的藝術主流，其影響力延續到十三世紀。

「仿羅馬式建築」主要特徵為：

1. 主要結構集柱墩（clustered piers，亦稱簇柱墩），為使正殿的寬度等於通廊的兩倍，並使正殿的交叉拱頂結構法得到合理的解決，於是產生荷重的集柱墩，因為它將受力的方向明確的表現出來，故柱子的剖面為方、圓及各種幾何圖形的重疊。

2. 拱頂及拱圈（round arch & vaulting），將羅馬建築的交叉拱頂改進，使重力集中到支柱上不再需要堅固的牆垣，但平面仍難接近正方形。處理長方形平面拱頂的方法，先是升高窄邊拱頂的圓心或降低對角弧（diagonal groin）的圓心，其對角肋的投影扭曲的波浪

蒼穹圓頂式羅馬建築的明顯特徵

形，不太美觀。後改用六分拱頂，於是正殿寬度常爲通廊的兩倍。

3.教堂是最早採用玻璃的建築物，染色玻璃技藝的發展也從這時期開始。主要雕刻均在寺院教堂的進門處，因爲當時不識字的平民爲數不少，故利用圖形解說宗教教義，如最後的審判、耶穌升天、耶穌降生、三博士朝見、出埃及記等聖經上的故事。又以翼人、翼牛、翼獅及鷹爲四福音的象徵。

五、哥德式建築

從十八世紀中葉起，一直到十九世紀末，歐洲建築的演進背離了傳統依循原則思想，一種致力於崇古風格的風潮，將建築的藝術內涵轉化爲裝飾性的輪廓塑造與立面素材的排列組合能量，這種輕視理念創新的仿古潮流，被後人稱爲十九世紀建築復古運動（Revivalism）。這中間包括了建築史上各個時期的建築樣式模仿風潮，例如：仿希臘式復古、仿羅馬式復古、哥德式復古及文藝復興式復古等，最後出現將不同時期的風格融合並陳的折衷運動（Eclecticism）。

哥德式建築起源於中世紀的法國，流行於西元1100年到1500年這四百年之間，影響範圍遍及整個歐洲，甚至到了十八世紀，歐洲許多國家仍然喜歡興建哥德式教堂。西元1140年重建、位於巴黎近郊的聖丹尼斯（Saint-Denis）教堂，被視爲哥德式建築的濫觴，設計者修傑爾也被視爲哥德式建築的創始人。不過，當時這種建築樣式並不叫「哥德」（Gothic），這個名字是後來文藝復興時代的義大利建築師及作家喬治奧（Giorgio Vasari）所給的稱號。「哥德」的由來起源於中世紀蠻族入侵歐洲，其中最有名的就是哥德人。義大利人將這種起源於法國的建築樣式叫做「哥德式建築」，其實帶有濃厚的諷刺意味。

哥德式建築看起來精緻繁複、空間寬廣，建築特色主要有三：尖拱（pointed arch）、肋筋穹窿（vault rib）和飛扶壁（flying buttress），另

外，一般人對哥德式建築的印象則是來自大型彩繪玻璃。不過，這些元素早在哥德式建築出現之前便已存在，只是經由哥德式建築的重新組合與整合，賦予新的美學或宗教上的意義罷了。

具特色的哥德式雕刻都附屬於建築之上，特別是展現在教會建築。柱子與門板沒有一處空閒著，總是刻滿了聖經中的人物，以及來自異教傳說的魔鬼。其風格具備希臘式的美感，不同於拜占庭藝術的僵硬，但人物造型纖瘦修長則是受拜占庭文化的影響，比其他中世紀藝術風格柔和。哥德式藝術一方面也肇因於民眾信仰的轉變，雕像從壓抑的情感轉為溫暖與和平的氣氛。而哥德式教堂中最典型的高聳尖塔，使整座教堂有向上騰升的感覺，在宗教上乃具有接近上帝的象徵意涵。哥德式建築幾乎與我們對中世紀天主教教堂的印象畫上等號。

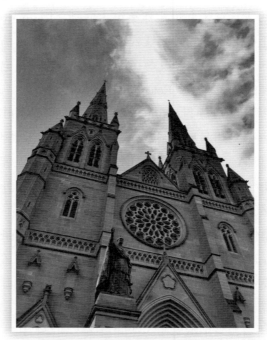

許多著名的教堂都是哥德式教堂的經典之作

　　哥德式建築係仿羅馬式建築演進而成，仿羅馬式建築則源自羅馬建築，而羅馬建築乃集合希臘建築的楣樑式結構和伊特拉斯坎建築的拱式結構之大成。所以哥德式建築承繼了西洋建築藝術的正統地位。其主要特徵為：

1. 由於教堂不斷需要增建或擴大，於是不得不在結構方法上加以改良，把力線集中到若干點，而以柱墩及飛扶壁支撐抵抗。牆垣本身已無重的負擔，因此由羅馬式或仿羅馬式厚重的牆垣，蛻變為輕巧的簾幕牆（curtain wall）。
2. 哥德式建築利用尖拱圈及尖拱，以解決在各種長寬不等的平面上建拱頂的問題。由於尖拱被合理的應用後，教堂建築有明顯的進步。

六、巴洛克式建築[1]

　　巴洛克是十七世紀的歐洲在藝術上最重要的風格，相對於哥德式建築的華麗繁複，巴洛克的簡約莊重歷久彌新。「巴洛克」（Baroque），源自葡萄牙文，是「變形的珍珠」之意，隱含有貶抑的色彩，因此巴洛克建築之風格在於建築物外貌簡約精美的裝飾及雕琢，造就出一種輕盈流暢之動態感，並藉由外在光線的鋪陳，營造出一種如幻似真的感覺，配合精美絕倫之工藝技巧，予人一種輝煌莊重之感。裝飾華麗、簡約古典的樣式、曲線裝飾並用，橢圓形大廳與圓形屋頂是常見的型態；更注重建築物四周景觀，如廣場、庭園、雕像與噴泉的相互搭配映照，台北228公園內的歷史博物館是一例，監察院更是台灣保存最完整的代表作。

[1] 本小節主要取材自：監察院與奇摩雅虎知識網站，http://tw.knowledge.yahoo.com/。

　　巴洛克藝術最早起源於義大利，全盛時期在西元1600年到1750年之間。義大利最著名的巴洛克建築當屬羅馬教廷的聖保羅大教堂及其廣場。聖保羅大教堂的圓頂穹窿為文藝復興式建築的代表作，然具有宏偉廊柱的大型廣場與教堂內部之精美裝飾則表現出巴洛克式的完美風格。

　　然而當今最具代表性的巴洛克建築實屬法國的凡爾賽宮，凡爾賽宮象徵了法西斯王朝絕對專制王權的權威。她將宣揚王權威望所需要的一切雄壯與威嚴藉由精美的裝飾而化為外在型態，內斂卻外顯，可謂為巴洛克建築一項特殊的風格。

　　巴洛克建築的最大特色為氣象雄偉和富麗燦爛。這種藝術風格在十六世紀下期源自義大利，後來傳入法國，然後再傳播到歐陸其他地區，風行於十七世紀。它的主要特色有：

1. 巴洛克建築的特點為雄偉、雕琢和裝飾華美，並且廣泛而大量地應用「古典」的因子與素材，如圓頂、拱門、樑柱和神話故事的雕塑。巴洛克建築的外形多在裝飾上的細膩且莊嚴的氣氛，讓人有親臨中世紀教堂祭壇的感受。內部則堂皇無比，裝飾多配以鍍金、銀飾與明鏡。
2. 巴洛克藝術家嘗試用突出的手法來表現平衡的效果，展現對文藝復與時代藝術重視勻稱、節制和秩序的反撲。
3. 巴洛克藝術是對抗宗教改革的產物。處於君主專制的時代，需要莊嚴富麗的風格以表現帝王的威權。公然對抗改革之後，激起了宗教式的熱情，此種風格本身也是宗教運動特質的展現。台北總統府（原日據時代總督府）是台灣最大型、最具威權統治概念的巴洛克建築。

台北故事館是傳統的都鐸式建築風格建築

七、都鐸式建築

　　都鐸式建築（Tudor style architecture）在英式建築中占有一席之地，流行的時期在中世紀建築晚期，都鐸王朝（1485～1603）期間。都鐸式建築仿照哥德末期的建築風格垂直式而建，而後在英國文藝復興時期（1500～1660），改由追求時髦的住宅所取代，但都鐸式建築依然在英式風格當中保有一席之位。在牛津市與劍橋的各所大學院校內有許多沿用都鐸建築方式而建，而該都鐸式建築的流行，也剛好與十八至十九世紀哥德式建築影響而流行的藝術風格與運動同期發生。

八、回教建築

　　以阿拉伯半島為起點，包括波斯、美索不達米亞、敘利亞、

巴勒斯坦、埃及、北美洲、西班牙等地的全部或一部分屬於回教（Mohammedanism）或稱伊斯蘭教（Islam）的勢力範圍。巴基斯坦及南洋部分地區亦信奉回教。所以回教世界跨有歐、亞、非三大洲的廣大區域。

主要特徵如下：

1. 回教世界各地的氣候雖然不相同，但因大多靠近赤道，多地區因陽光猛烈故門窗窄小，並喜用能遮蔭的遊廊（arcades），寺院的屋簷多向外伸展。在印度等地區，門口的上部和窗子外加上精緻的鏤空花框架，在近東地區盛行平屋頂，故採用壓簷牆（或稱女兒牆，parapet），使屋頂成為黃昏時納涼的好地方。

2. 回教建築的三個主要項目為寺院、陵墓、住宅。早期的回教建築無論是寺院、皇宮或住宅都有一個寬大的露天庭院，庭院的四周為連續拱圈式迴廊或為低矮的平頂房屋。通常比較重視內部的裝飾和配置而忽視外部所予人的觀感。

3. 屋頂因建築方法不同可分為平屋頂、拱頂、圓頂（即穹窿）等。平屋頂多以木材建造，上面鋪磚瓦。至於拱頂或穹窿的建造因受拜占庭建築的影響。穹窿有球形、尖頂球形及梨形穹窿（pear-shaped dome）等。原來穹窿是墳墓的代表，但後來穹窿下面並不一定有墳墓。拱頂或穹窿的建築材料乃磚或石，外表則用彩色鮮明的琉璃瓦鑲嵌，偶爾亦用灰泥塑製複雜的幾何圖案。

4. 回教建築的牆垣用泥磚、窯磚或石砌。內牆或外牆常加裝飾鑲貼，外牆多用浮雕或黑白二色或其他彩色的石砌成相間隔的橫條紋，這是模仿拜占庭建築的風格。牆頭有鳥冠飾（cresting to walls）及雉堞，也有在牆頭上建裝飾用的小亭子。內牆表面常用彩色大理石鑲嵌幾何圖案，亦用釉磚或灰泥做各種裝飾。

5. 回教建築的門窗頭及遊廊上常用拱圈，有尖拱式、馬蹄式、洋蔥式、高腳式等各種拱圈。門窗一般均較窄小，門框的頂部及窗框

上常加鏤空花框架。大理石、木材或灰泥均可製架根。窗子上很少安裝玻璃。回教建築多用遊廊，既可遮蔽烈日，又涼爽通風。

6.因為回教聖典《可蘭經》內規定建築物不能以自然界的動物或人像作為裝飾，所以一切裝飾花紋只限於植物或幾何圖案，亦有用

圖2-1　歐洲建築風格發展路徑圖

《可蘭經》中的經句作為牆壁門楣上的裝飾。至於彩色的應用則非常富麗，尤其喜愛紅色、藍色及金色。另一重要的裝飾是所謂垂冰飾（stalactite），是重重疊疊的流蘇狀垂飾，回教建築無論在弧三角上或柱頭帽上或回回塔圓形廊的斜撐上，均可用此類垂冰飾。

 # 第二節　中國與台灣建築美學

一、中國傳統建築的特徵

中國式的建築在世界建築中獨樹一格，它保持著傳統體系和獨創的基本原則，本文擬分別就中國建築之特徵以及台灣民間建築之特徵加以敘述。

(一)中國式建築

我國之建築在造型上一向甚為考究，一樑一木的擺設與布局，皆具有其特殊意義。其在造型上有下列四原則：

1. 完整（completion）：我國建築無論是單幢房屋或整體組合，在平面布局上或是立面型式上都是非常完整的。
2. 對稱與均衡（symmetry and balance）：是我國建築自古就注意的。無論皇宮或平民住宅，都是沿著中軸一條直線向左右均衡發展，像北平的故宮、太廟，以及一般的四合院住宅，均本此原則。
3. 有層次（gradation）：中國建築在平面布局上都是層次分明，住宅就有外院與內院之分，宮殿有一進到九進之多，是一種由小而

大，由低而高分級的型式，形成一種漸進層次美。

4. 比例適當而有韻律（proportion & rhythm）：中國建築最講究比
　　例。台基的高度與寬度，柱樑的長度和粗細，屋簷的長短和仰高
　　的度數，與屋脊的大小和高低都有一定的比例。而屋面的曲線、
　　飛簷的坡度、斗拱、雀替等等，均有一定規格。

(二)中國建築之特徵

　　中國的建築，是以北方為正統，南方為支流，自周代起，絕大多數
的住宅都以四合院為基本型式。

1. 平面布局住宅建築多在基地四周建造房屋，中間保留庭院，而每
　　幢房屋的正門又都面向庭院。宮殿、王府、廟宇則在基地中軸上
　　布置一連串的主要廳堂，四周則用磚牆或長廊圍繞起來，形成一
　　進又一進的連串庭院，由其院落的多少和每幢房屋的面積大小來
　　顯示其房屋地位之尊卑。

2. 立面型式很顯著的分成基座、牆身、屋頂三大部分。且每部分都
　　有其一定的比例與標準做法。如住宅基座都用磚石疊砌成正方形
　　矮座。大殿基座則用白石雕刻成單層或多層須彌座。牆身則用分
　　磚隔牆式的「硬山擱檁」；或木造格扇門和檻窗式的「四樑八
　　柱」兩大類。屋頂部分則分廡殿、歇山、捲棚、攢尖、懸山、硬
　　山等六種做法。而在連串式的多幢大建築中，其整體立面型式，
　　由低漸高再變低，呈現一種抑揚頓挫的節奏，而造成一種有機體
　　的韻律組合。

3. 在建築結構上，基、柱、樑、檁、椽、斜撐等部分全部外露。中
　　國過去建築主要結構都用木造，以支柱承托屋頂重量，開間大小
　　可隨意變化，門窗式樣也可靈活運用，裝飾方面也較磚石方便。
　　尤其對錯綜複雜的榫鉚結合技巧，有獨到之處。結構部分充分外

露，使力學分布能明白顯示，讓居住室內的人，能有安全感，並不是僅做裝飾。如中國建築所獨有的「斗拱」，創始於漢代，因當時木結構的屋頂出簷部分，必須靠「斗拱」來支撐才行，這美是力學的需要，與目前在鋼筋混凝土建築上再硬加個斗拱去做裝飾完全不同。

4.在細部結線條上善用曲線。除了圓弧、橢圓、反曲等線外，還有拋物線。拋物線是在其他國家建築上所沒有的，如中國建築屋頂坡度曲線就是拋物線。這種曲線除了增加外形活潑的美感外，其微向上昂翹的姿態，更顯示一種雄偉的氣勢。

5.巧妙使用天然的原色也是中國建築藝術上的特點。中國北方因氣候較寒冷，在建築上喜歡用濃重的色調，如淡紅色的牆身，朱紅大門，青灰屋瓦為主要的色調。南方因氣候較溫暖，喜歡用白色的牆身與淺褐色的木材本色，使建築顯得幽雅而明快。北魏以後，中國發明了琉璃，使建築色彩更增加了富麗堂皇。宮殿寺廟

圓山飯店是中式建築的經典之作

建築大量採用，巧妙地使用黃、藍、綠、紫等原色，加強其對比，使我國建築色彩更爲突出。

6.建築與庭園及其四周地形環境自然風景，能融洽地配合在一起，使其達到渾然一體的境界。

二、台灣傳統建築的特徵

台灣早期由大陸移民時，大都是就地取材蓋間茅屋或草屋，能夠擁有一幢土埆厝乃至磚造房屋，就足以傲視群倫了。除了物質缺乏住屋因陋就簡外，當時台灣的高山、森林都尚未開探，所用的建材包括木材、石頭、磚、瓦等等在內，全都仰賴大陸運來，又找不到專門的建築師傅，因此，除了少數財力較大的人家，一般人的住屋都不太考究。

台灣的民間建築，則是從福建傳過來的，而且以三合院的型式居多。建築型式自明清以來的三百年間毫無改變，欲瞭解台灣的民間建築，必須從建材、正身、窗戶以及石材與木材的應用等方面，分別說明。

(一)建材

以土、石、磚、木材爲主。築牆的主要建材是土埆，範土成坯稱爲「土坯」，就是土埆，考究一點的，也有用磚頭來裝飾牆面的。柱樑以木材爲主，屋頂用瓦。台階及柱基部分則用石材。除了大建築外，一般民房的屋頂，都是用兩片牆來支撐，乃台灣民房特色之一。此外有所謂「紅毛土」，以糯米、紅糖加石灰混合而成，例如台南的安平古堡和赤嵌樓，便是用紅毛土興建的。

(二)正身

就是三合院民房中間的主屋，兩旁的廂房爲護龍或護廊。正身是奉祀祖先神位的地方，客廳及主人的房間也在此，護龍就是所謂的廂房，

分爲東、西廂房,大多爲主人的子孫所在。家族人口眾多的,爲了解決住的問題,更在護龍之側再加蓋外護,有的甚至一再向外加,而形成五排外護,如新竹縣的新埔便留存有五排外護的古屋。

　　大陸民房與台灣民房最大不同之處,在於大陸民房乃向後發展,而不是向左右兩邊延伸,其平面型式,則爲門廳進去即爲天井,接著是第一進、第二進,乃至第三、四進房屋,當然擁有四進以上的房屋,就必定是大戶人家。雖然台灣也有少數大戶人家的巨宅,是跟大陸一樣向後發展的,但其算法不同,內地以門廳後第一幢建築算起第一進,但台灣則從門廳算起即爲第一進,有所不同。

　　至於台灣有許多的民房雕刻鮮豔有若廟宇,而有別於大陸之古樸與平實,主要是台灣開發較遲,許多暴發戶蓋房子不做事先的設計,放眼台灣本地建築以廟宇最華麗,因此重金禮聘師傅仿照廟宇建築,隨後有錢人紛紛跟進,因此舉目所見,有許多宛若廟宇的民房。最明顯的例子,像板橋林家的庸俗裝飾,便不是中國傳統書香門第的建築所該有,因此,帶領外國人去參觀林家花園時,千萬不可介紹那是傳統中國士大夫住宅的典型,因爲事實上,那乃是典型的暴發戶住宅。

　　除了建築華麗外,明清時代,在福建南方有個不成文規定,只有中了舉人的人家,才能蓋燕尾的房子,一般人家只能蓋馬背型的。這種風俗傳到台灣,南部倒是奉行不渝,而北部只要有錢,不管有無功名,也照蓋燕尾屋,造成辨識的困難。

(三)窗戶

　　台灣房屋模仿閩南建築,無論廟宇或民房,窗戶都是開向四合院或三合院的庭院,對外的一面,絕對不開窗戶。今日所見的古屋,如有對外門窗,乃日據時代經過修改的產物。一般台灣民房窗戶,大致分爲六種:

1.木窗:木製,有的還刻有圖案,如台中霧峰林家祖厝第四落。

2.石窗:富有人家怕土匪,特別用石材築造門窗,以求堅固,如板

橋林家大厝。

3.瓷窗：分為兩種，一種依中國傳統，窗子用紫色的瓷磚作為裝飾，如板橋林家花園的定靜堂；另一種乃南洋印度支那文化傳入，用四方形中間有洞的綠色瓷磚，如霧峰林家祖厝。

4.竹窗：用竹子做窗欄。

5.土窗：用灰做的窗，樣式很多，一般稱為灰窗或土窗。

6.磚窗：用空心磚做的窗子。

(四)石材與木材的應用

石材主要用在牆基、台階、柱腳、庭院等四部分。以前蓋房子，先在地上挖深，再以石材疊砌至地上約一尺半，作為牆基，再用土埆砌牆，柱樑的柱腳，用最重的石材，有時候也加雕刻以求美觀，房屋如有前院，則必定用石板鋪路，至於門前的台階，則亦用石材。

木材主要用在柱樑及門窗部分，考究一點的古屋，柱樑和窗子都有各式各樣的雕刻，以前大戶人家，無不別出心裁，因此花樣甚多。

閩南式建築是清朝至台灣光復前主要的建築特色

Go Go Play 休閒家

世界八大宮殿

宮殿，代表著宮廷奢華和權力的象徵。或許歲月已逝，但風華猶存。無論是雄偉的外觀，或是內部的收藏品及擺飾都值得憑弔。

◎英國白金漢宮（Buckingham Palace）

白金漢宮位於英國倫敦，是大不列顛統治者的居所。始建於1703年白金漢公爵，1837年維多利亞女王繼位，正式將之當成王宮。宮殿擺設豪華，內有宴會廳、音樂廳與寢室等六百多個廳室，宮前廣場中心有維多利亞女王雕像。

即使白金漢宮主要的功用是舉辦正式官方活動與接待外賓的場所，但也有對外開放參觀，開放參觀的部分包括王座室、音樂廳和國家餐廳等。宮前每日上午十一時半至十二時之間舉行的皇家衛隊換崗儀式是到英國旅遊必訪行程。另外，只要抬頭看看皇宮正門上方，若懸掛著皇室旗幟，表示女王正在裡面，如果沒有的話，就是代表女王已經外出了。

◎法國凡爾賽宮（Versailles）

凡爾賽宮是法國古代皇權的中心，座落於巴黎西南部市郊，是到訪法國的重要景點。在十六世紀初期，法王路易十三在此建設莊園，作為狩獵行宮。後來路易十四繼位，決定在這裡建造一座宏偉的宮殿，於1661年開始動工，至1689年才竣工。建築部分占地11萬平方公尺，御花園面積則高達100萬平方公尺，規模非常龐大，歷經路易十五執政，其後，路易十六亦居於此。

◎法國羅浮宮（Musée du Louvre）

羅浮宮始建於十三世紀，是當時法國王室的城堡，於1546年建築師皮埃爾‧萊斯科（Pierre Lescot）在國王委託下對羅浮宮進行改建，使這座宮殿具有了文藝復興時期的風格。後經歷代王室多次擴建，亦歷經法國大革命的洗禮，至拿破崙三世時羅浮宮的整體建設才算完成。

整修後的羅浮宮於1989年重新開放，稱為「羅浮宮博物館」，其上下對應的透明金字塔地標爭議頗大。其展覽區域劃分為：(1)黎塞留庭院區（Richelieu Wing）：展示遠東伊斯蘭文物與雕塑；十四至十七世紀的法國油畫；尼德蘭和佛蘭德斯油畫；(2)蘇利庭院區（Sully Wing）：展示古埃及文物、近東文物、古希臘、古羅馬文物及雕塑；(3)德農庭院區（Denon Wing）：展示古希臘、伊特魯里亞與古羅馬雕塑；十七至十九世紀的法國、義大利及西班牙油畫。目前羅浮宮博物館收藏目錄上記載的藝術品數量已達四十萬件以上，已成為世界著名的藝術殿堂。羅浮宮近來因為一部暢銷小說《達文西密碼》又聲名大噪。

◎中國故宮（The Palace Museum）

泛稱紫禁城，位於北京中軸線的中心，是中國明、清兩個朝代二十四位皇帝的皇宮所在地，紫禁城於明成祖永樂四年（1406年）開始興建，永樂十八年（1420年）落成。

北京故宮南北長961公尺，東西寬753公尺，面積約為725,000平方公尺，建築面積約15萬平方公尺，共有9,999個房間。四周圍繞寬52公尺的護城河。城牆高12公尺，底厚10公尺。故宮有四門，正南為午門，內城外便是天安門，東為東華門，西為西華門，北為玄武門（神武門）。兩個朝代二十四位皇帝只有兩位曾出玄武門，一為明朝崇禎皇帝，一為清朝的溥儀皇帝，皆為亡國之君。

◎西藏布達拉宮（The Potala Palace）

布達拉宮位於中國西藏首府拉薩市西北的瑪布日山上，是西藏自古以來的宗教與政權中心，是著名的宮堡式建築，為藏族古建築的代表作。布達拉宮始建於公元七世紀，是藏王松贊干布為遠嫁西藏的唐朝文成公主而興建，在海拔3,700多公尺的紅山上建造了999間房屋的宮宇。宮堡依山而建，占地41萬平方公尺，建築面積13萬平方公尺，宮體主樓分白宮與紅宮兩個主體，樓高十三層、115公尺，全部為石木結構，宮頂覆蓋鎏金銅瓦，金光燦爛，氣勢恢宏。

◎美國白宮（The White House）

白宮便是美國的總統府，是一座白色的三層樓房，始建於1792年，從1800年美國第二任總統亞當斯（John Adams）開始，歷任總統都以此為官邸。白宮建築面積不大，只有幾千平方公尺，共有150個房間，其中一、二層的部分有對外開放。

白宮的廳室多是以室內陳設和牆壁顏色命名，如「藍色橢圓形大廳」、「金廳」、「荷綠廳」、「榴紅廳」等。白宮走廊的牆壁上掛著美國歷任總統的畫像，另外還有兩尊大理石雕像，他們便是發現美洲大陸的哥倫布（C. Columbus）和韋斯普奇（Amerigo Vespucci）。

◎俄國克里姆林宮（The Moscow Kremlin）

克林姆林宮位於俄羅斯莫斯科市中心，曾為莫斯科公國和十八世紀以前的沙皇皇宮，十月紅色革命後，成為黨政領導機關所在地。克里姆林宮並非一幢建築物體，它於1156年始建，後屢經擴建，為一古老建築群，主要包括大克里姆林宮、聖母升天教堂、政府大廈與伊凡大帝鐘樓等。

◎土耳其托普卡匹皇宮（Topkapi Palace）

托普卡匹皇宮位於土耳其博斯普魯斯海峽與金角灣及馬爾馬拉海的交會點上，它代表著古土耳其帝國的權力中心。托普卡匹皇宮從十五世紀到十九世紀一直是古鄂圖曼帝國的中心。托普卡匹皇宮占地700公頃，外圍有高疊的城牆，外觀造型和內部設計都表達著濃厚的伊斯蘭教文化，有圓頂的清真寺建築，也有尖頂碑狀之類的建築。托普卡匹皇宮依山傍海而建，站在高處可以俯視大海和山腳下古城牆的斷壁殘垣，憑弔古老文明的滄桑。

資料來源：取材自《大紀元時報》，2006/8/29。

 # 第三節 空間美學

美的形式原理，是許多美學家對於自然及人工的美感現象觀察分析，加以歸納出的一些美的特徵，從古希臘至今一直被人探討，因此，也就因時、因地、因人而異，而有不同項目，但它們都有一共同目標，就是多樣化的統一性。美的形式變化萬千，如何充分地掌握視覺條件和心理因素，創造相當好的美感效果，則各憑本事。但無論何種法則，都只是一種基本知識，不是絕對的定律，不能完全奉為圭臬，不能呆板的據以創作，因為優美的造型，絕不能由任何一種公式去求得。美學對學設計的人是很重要的，如不懂應用美學的人，其設計無論是個體造型或整體造型，都將是一毫無美感或充滿匠氣的設計。

一、比例

部分與整體之間，部分與部分之間，主體與背景之間的搭配關係，如能給人一種美感即是，舉凡數量因素如大小、輕重、粗細、濃淡，在適當的原則下，都能產生具協調的美感，有時，亦可藉由各種比例之數列求得，如黃金比例、等差數列、等比數列都可構成優美比列之基礎，如較有名的矩形黃金比為1：1.618，即短邊對長短的比，短邊為1時，長邊為1.618之比，但比例不能完全以公式去求得，一般在1：1.618到1：2之間皆是完美的比例。在通常情況下，藉由眼睛可以指導我們去選擇最好的比例感。造型如果沒有優美比例，往往不易表現出勻稱的型態。色彩給人感覺因人而異，但比例是造型上的一大課題，不僅要追求美感，也要兼顧實用。在室內空間中，如家具空間與活動空間，家具的高度與長度，家具與家具之間，壁面、天花板造型的長、寬尺寸，皆須注重比例的關係，比例的協調，必須用敏銳的感覺來判斷，一般而言，任何人均具有初步的判斷能力。

Go Go Play休閒家

宇宙間最美麗的數字

什麼是Ψ（念作Phi）？1加2等於3；2加3等於5；3加5等於8；5加8等於13；…….以此類推，可以得到一系列的累加數字，這一系列的累加數字中每一個數字除以前一個數字的商數會趨近於一個穩定的數字，亦即1.618。這一系列的累加數字稱為Ψ。

　　Ψ被認為是宇宙間最美麗的數字，Ψ值又稱為「費波南數列」，這個數列之所有名，不單是因為相鄰兩項的和等於下一項，也因為相鄰兩項相除的商數具有一項驚人的特質，它會趨近於1.618。而Ψ真正令人驚訝之處，在於他是自然界的基本構成要素。

　　宇宙中的行星、動物，甚至人類的構造比例，都驚異而精確地忠於Ψ比例。Ψ在自然界無所不在，顯然不只是巧合，而是上帝造人的一個重要密碼。

　　Ψ存在於人類有名的建築空間中，如希臘帕德嫩神廟、埃及金字塔，甚至是紐約聯合國大廈都隱含著Ψ。Ψ更出現在莫札特的奏鳴曲、貝多芬的第五號交響曲的組織化結構中，以及巴洛克、德布西、舒伯特的作品裡。古人認為Ψ這個數字必然是由造物主所決定的，早期的科學便指出，1.618是神聖比例。

　　如果把全世界任何蜂巢中的所有雌蜂數目除以雄蜂數目，會剛好得到數字Ψ；頭足類軟體動物始祖鸚鵡螺，其每圈螺旋直徑跟下一圈的比例是Ψ；向日葵的種子以逆螺旋方向生長，每一圈跟下一圈直徑的比例也是Ψ；螺旋形生長的松毬鱗片、植物莖上的樹葉排列、昆蟲身上的分節，都驚人地展現出它們遵循著神聖比例。

　　在人的身上也到處看得到這個神聖比例：頭頂到地板的長度，除以肚臍到地板的長度，正是Ψ；臀部到地板的長度除以膝蓋到地板的長度，又是Ψ。每一節脊椎、每個指關節、每個腳趾關節，都呈現比例Ψ、Ψ、Ψ、，每個人都是神聖比例Ψ的活證據。

資料來源：取材自《達文西密碼》，頁109-112。台北：時報出版社。

二、平衡

平衡原理是使室內穩定、安詳和平靜的有效途徑，但過度平衡會造成單調、呆板、枯燥的感覺，故在造型上必須靈活運用，否則空間會呈一片死寂，平衡通常分為「對稱平衡」與「不對稱平衡」兩種。

(一)對稱平衡

是左右或上下兩物體的型態，其相對位置是完全相同，給人一種莊重、嚴肅、安定、年輕的感覺，應用在象徵永恆真理及正義的空間有很好的效果，如中國式的舊式住宅，門口石獅、供桌、字畫擺飾等，圓山大飯店與新竹中信大飯店的外觀皆為典型的例子。另外像一些古文明的建築，如希臘、羅馬、回教建築皆追求對稱式平衡。

(二)不對稱平衡

是一種感覺上的平衡，亦可說是均衡，雖然左右形體不相同，但視覺上而言，不同之造型、色彩、材質所引起的重量感，能保持一定的安定狀態者，均是多樣化的統一，均衡是動態的平衡，使空間中富有生趣盎然之感，較對稱平衡更具靈活而富有變化，現代西式的建築具有此項特色。

三、調和

是一種和諧狀態，係指兩種以上造型要素，其彼此之間的關係，此種關係給人一種愉快感覺，毫無分離之整體感，而不是缺乏變化及高潮的，是追求多樣化的統一，調和有「類似調和」與「對比調和」。

(一)類似調和

　　是採用相類似的細部，作反覆的處理而產生的美感，設計上，任何元素之差距較小，給人一種融洽、愉悅、抒情的美感效果。如暖色系的黃色、橙色；寒色系的灰、藍、靛、紫是類似色，各種色其明度或彩度接近時，亦可稱明度或彩度類似。

(二)對比調和

　　設計上任何元素之差距較大時，如大小、輕重、粗細、軟硬、高低、厚薄、明暗、凹凸、寬窄、濃淡、水平垂直，是兩極端的效果，具強烈、輕快、明亮、高潮迭起、活力、動感。對比另一特點為——各增加其對比物原先的感覺。例如古典式的空間中，如有現代的裝飾品，只要其數量及位置用得好，不僅不會與古典氣氛格格不入，反而會增加古典式的感覺。但對比調和不是對立的，且不能過度使用，否則，空間

旅館的特色常在大廳就已經顯現

顯得雜亂無章，一般對比必是有高度的統一作爲後盾，才能發揮眞正效
果，此即所謂變化中求統一，一般情形下，「量有對比，則質須有共同
性」，反之亦然，或找出一共同點，使其具統一基礎，如色彩而言，色
相對比，則彩度或明度必須類似或統一，材質感相異，而色彩則必須要
有統一的感覺。調和原理在室內設計中至爲重要，無論擺飾品與家具、
建築結構與家具，家具與家具之間，都有型態、色彩、材質、燈光等，
相互和諧調和的問題，但無論是類似調和或對比調和，在室內空間中所
有物體之間，均必須是一完整和諧的整體。

四、强調

指加強某一細部的視覺效果，以彌補整體的單調感，捉住人飄浮
的視線，使空間更加緊湊、充實、更富吸引力，也就是所謂的加強主體
地位，如此才有強烈震撼作用，更可藉由其捉住人飄浮的視線，達成心
理安定之感。任何缺乏強調手法處理的空間，皆會流於平淡，原則上，
強調並不只憑面積大，而必須選擇恰當的位置和方式，使能將主體烘
托成爲鮮明突出的視覺焦點，強調的方式如不恰當，會造成喧賓奪主的
效果，使空間有不安及混亂的感覺，一般可利用造型基本四要素間，其
對比的效果，達到強調的目的，如強烈的燈光、鮮明或對比色彩、極端
相異的材質。如君悅飯店與遠東國際飯店的中式雕塑、國賓飯店的夜宴
圖、圓山飯店的九龍壁，皆具有畫龍點睛的效果。

五、韻律

韻律亦可稱爲節奏，是指同一現象的週期反覆或規則性出現，亦
可稱爲律動，如同音響上之節拍，在室內空間中，靜態的物體中，無論
是色彩、材質、光線等元素，在結合上有合乎某種規律下，產生對視覺

及心理的節奏感即為韻律，空間中如缺乏韻律，就會死氣沉沉，毫無生趣，靜態空間中，如有韻律之美感，才會有活潑、朝氣、動的變化，有抑揚頓挫之感。韻律之主要效果是建立在反覆、漸層及良好比例的基礎上。

(一)反覆

利用相同或相似的元素，作規律律性循環，反覆出現所獲得的效果，產生一種親切、秩序、整齊的美感，在律動中最單純的是反覆，其應用反覆技巧，貴在間隔的把握，例如強弱弱的重複出現，亦有強強弱、強弱強弱的變化，但應注意單純的反覆會過於單調，過多元素的反覆卻又過於雜亂。在室內空間中，常應用反覆的處理原則，如地面的地毯、壁面處理，家具及擺飾品中的型態或色彩，均可交互出現，尋求井然有序的秩序和微妙的節奏感。

反覆共有三種基本型態：

1. 相同元素的反覆：產生統一感，如不同顏色的花崗岩石材。
2. 相異元素的反覆：產生變化中的統一，如利用花崗岩搭配金屬材質進行內裝。
3. 相似元素的反覆：產生統一中的變化，如利用花崗岩與大理石進行結合。

(二)漸層

是一種慢慢轉變漸強、漸弱、漸大、漸小，明而暗的效果，有自然收縮的感覺，具方向性及生動優美的節奏感。漸層會使人的視線自然地由一端移至另一端，具有層層相繼流動的美感，即有輕柔的動感，可謂靜態旋律美，但過多的漸層表現會失於單調，必須局部的使用才能表現它的美感，太多則會顯得庸俗。漸層原理，必須有優美的比例作為基

礎，才更有效果。

綜合以上可知，美學基本原理，是創造美感的主要基礎，雖各原理有不同特性，但亦難免有重疊之處，如比例中之級數，其實是表現某種韻律，平衡亦具有調和，強調亦常以對比手法來表現，故美感其彼此之間是相互影響、相互關聯的，是一不可分割的整體，必須注重整體性的表現，才能創造出美的效果，但不能太過於刻板的加以遵循，而一成不變，須知最好的造型，是由創造者本能或感性的直覺所決定，被規格化的造型毫無韻味可言。

照明是旅館重要的特色營造工具

Go Go Play休閒家

世界八大懷古聖地

一、希臘雅典古城（Athens）

　　希臘雅典古城即雅典衛城，位於現在雅典城西南部，雄踞於一座高一百五十多米的四面陡峭的山丘上，從這裡可以俯瞰整個雅典城。雅典是古希臘的政治文化中心，衛城則是供奉雅典庇護者雅典娜的地方。19世紀的考古學家便發現了許多古代的遺址，它們包括道路、住宅、水井和墓穴，證明此處於西元前2800年便有人居住，一千年後的雅典王在這裡建起了他的王宮，利用雅典衛城的陡峭山崗進行有效的防衛，因此宮殿被牢固的圍牆完全保護在裡面。

　　雅典古城的山頂聳立古希臘文明最傑出的作品，其中最為人所熟知的是帕德嫩神廟（又稱雅典娜神廟），還有衛城博物館，這裡收藏著雅典古城各式雕塑以及其他的古文物。

二、羅馬競技場（Colosseum）

　　羅馬競技場原名為佛拉維歐圓形劇場（Amphitheatrum Flavium），由皇帝維斯帕先（Vespasian）始建於西元72年，歷經八年由他的兒子提圖斯（Titus）皇帝任內才完成。在啓用時，為期一百天的慶典活動持續進行，上百隻猛獸與兩千多名鬥士命喪黃泉。它是古羅馬歷史中不可缺少的一環，也是羅馬生活和古羅馬文化永遠的印記。

三、中國萬里長城（The Great Wall of China）

萬里長城是中華民族的象徵之一，世界上最偉大的建築，名列世界七大奇景之一。傳說是在太空中唯一肉眼可見的人類建築物。萬里長城始建於戰國時期，秦始皇統一中國後將之串連起來，經過歷代的增補修築。現在我們能看到的長城幾乎都是明代所建。萬里長城是中國古代一項偉大的防禦工程，體現了古代的非凡工程技術成就，也彰顯了中華民族的悠久歷史。

登上長城，極目遠望，山巒起伏、雄勁拔翠的山勢盡收眼底。長城因山勢而雄偉，山勢因長城顯得險峻。建築長城的工程量十分驚人，粗略估算一下，修築長城所用的磚石，如果用來修建一道厚一米、高五米的城牆，這道城牆就足以環繞地球一周而有餘。

四、中國西安（Xian）

西安兵馬俑在陝西省西安市驪山北麓，茂密的林木掩映著一組規模宏大、外觀別緻的陵園建築，這就是聞名遐邇的秦始皇兵馬俑。它堪稱是中國一顆異彩耀眼的夜明珠，因為在陵墓中擁有一支兩千多年前秦帝國的雄兵——一個由七千多件氣勢磅礡的兵馬俑組成的地下軍陣而讓全球矚目。

秦始皇帝陵自嬴政即位後開始興建，歷時三十七年才完工。它不但是中國歷史上第一位皇帝的陵寢，其規模之大、陪葬物之多、內涵之豐富，為歷代帝王陵墓之冠。秦兵馬俑坑發現於1974年，位於秦始皇帝陵以東1.5公里處，這裡是中國第一個封建皇帝——秦始皇的陵園中的一處大型從葬坑，數目眾多的兵馬俑代表當時已經捨棄生人陪葬的惡習。1979年10月開始對外展出。

五、中國西藏布達拉宮（The Potala Palace）

布達拉宮位於中國西藏自治區首府拉薩市，西北郊區約2公里處的一座小山丘上。在信仰藏傳佛教的西藏人民心中，這座小山丘就猶如觀世音菩薩

居住的普陀山，藏語布達拉即為普陀之意。布達拉宮高聳入雲，建築物重重疊疊、迂迴曲折，宮頂金碧輝煌，分為紅白兩宮，具有強烈的藝術張力。它是古城拉薩的標誌，也是西藏人民巨大心靈能量的象徵，不但是西藏建築藝術的珍貴財富，也是獨一無二的香格里拉，人類文化遺產當之無愧。

六、義大利威尼斯（Venice）

威尼斯是義大利東北部的大城，也是旅遊義大利必到的城市。城中運河與島嶼交錯，威尼斯人民幾乎以船作為交通工具，並擁有著令人驚異的文化與歷史，故有「浪漫水都」之稱。威尼斯是文藝復興時期重要的藝術與商業中心（尤其是香料貿易）。

古威尼斯是一個以商業為主的城市，它的建立可追溯至西元568年，早期隸屬於拜占庭帝國。拜占庭帝國沒落之後，威尼斯的自治意思漸增，最後取得獨立地位，成立了威尼斯共和國（西元九世紀至十八世紀）。威尼斯共和國在當時擁有強大的海上軍事力量，也是十字軍東征的重要基地之一。

七、埃及開羅（Cairo）

古國埃及首都開羅橫跨尼羅河，氣魄雄偉，氣象萬千，可說是整個中東地區的政治、文化、經濟與商業中心。古埃及人稱開羅為「城市之母」；阿拉伯人則把開羅稱為「卡海勒」，意為征服者或勝利者之意。開羅城由開羅省、吉薩省和蓋勒尤卜省所組成，通稱大開羅城。開羅是埃及和阿拉伯世界中最大的城市，也是現今世界上最古老的城市之一。

開羅的建成，可追溯到西元前3000年的古王國時期；作為埃及首都，亦有千年以上的歷史。在它的西南方約30公里處，是古都孟菲斯的遺址。在那開闊的平地上，有法老拉姆希斯二世的巨型石像，歷史久遠。另有聞名於世的獅身人面像，完整無缺。由孟菲斯遺址西行約20公里，便是世界七大奇觀之一的金字塔。在寸草不生，遍地黃沙的平野上，埃及古帝王的石砌陵墓氣勢宏偉，威儀數千年。

八、美國大峽谷（Grand Canyon）

　　美國大峽谷，正確地說是「大峽谷國家公園」，是世界七大奇景之一，位於美國大陸西南方，科羅拉多高原中央，占地約32,000平方哩，比台灣還大。大峽谷像是四周被沙海荒漠包圍的孤懸島嶼，全長454公里。1897年將大峽谷南端的礦場拆除回歸大自然，於1919年成為美國的國家公園。是美國人與外國觀光客最為青睞的美西景點。

　　每年約有三百多萬人湧進大峽谷，但一般旅客熟知的大峽谷，其實是已經開發的部分，只占全區的5%罷了。遊客其實可以從四面八方抵達大峽谷，但需要翻山越嶺、長途跋涉，還得忍受荒漠的酷熱嚴寒，進入大峽谷的沿途景色單一，但為了一睹其壯麗風采、大自然的鬼斧神工，讚嘆其雄偉磅礴的氣勢，仍然值得。懸空造千米玻璃空中走廊跨越大峽谷，將會是另一項偉大的創舉，讓遊客更能體會其意境。

Chapter 3

客房的基本設計理念

- 室內空間設計原則
- 客房的設計理念

第一節　室內空間設計原則

一、人體工學與活動空間之關係

「室內人體工學」係指研究人體在室內活動空間的各種適應條件，將諸此條件用以符合人類的生活機能者稱為室內人體工學。「人體工學」的譯名來自歐美的眾多名稱上，諸如Biomechanics、Biotechnology、Ergonomics、Engineering Psychology、Applied Experimental Psychology、Human Engineering等，日本的名稱是「人間工學」。人體工學起源自二次大戰，當時工程師製造飛機、坦克、戰艦等武器，需要考慮士兵操縱的便捷性與精確的命中率等問題，於是發展出人體操控的研究資料，研究的範圍包括：

1.人體尺寸（Physical Dimensions）。
2.人體感受的能力（Capability for Sensing）。
3.人體操控物品的能力（Capability for Processing）。
4.生理及心理的需求（Physical and Psychology Needs）。
5.運動的能力（Capability for Motor Activity）。
6.學習的能力（Capability for Learning）。
7.對物理環境的感受性（Sensitivities to the Physical Environment）。
8.對社會環境的感受性（Sensitivities to the Social Environment）。
9.協調行動的能力（Capability for Coordinated Action）。
10.個人間的差異性（Differences Among Individuals）。

此外，有關人類的觀念、個性與情緒等抽象因素也是人體工學的研究範圍。

室內人體工學引發了空間的Layout（構成）的研究。空間的Layout問題有三：(1)位置；(2)方向；(3)體積。分述如下：

(一)位置

「位置」是人體活動靜態的「點」。它決定於個人或群體生活的傳統習俗、生活方式和工作習慣，決定的關鍵在於「視覺定位」。譬如說中西式的宴會、會議等儀式都有所差異，主客的「定位」也受影響。另外，生活的要求在不同的場合或地點不同，定位也有不同。

(二)方向

「方向」是人體活動的「動線」，這種方向性的「動線」是生理與心理兼具，而且必須符合理性的要求，譬如書桌或工作桌理應貼向光線充足的窗緣或照明器具，床鋪則應背向光源。中西餐桌有圓方的差異，動線規劃上即完全不同。

(三)體積

關於「體積」，它是人體活動的立體「範圍」，每個國家民族甚或個人之間的人體尺寸標準都有不同，決定「體積」的空間量也是不盡相同。人體工學應依平均值、偏差值等加以調整，譬如華人與洋人體態不同，在餐桌或工作桌高度設計上即有所差異。

以下利用**圖3-1**將室內的各項人體工學集圖解略作補充。在**圖3-1(A)**人體工學比率概圖中為站姿，應用設計在諸如客房與餐廳的基本布置。假若身高為H，則眼高約為11/12H、肩峰高為4/5H、指尖高為3/8H、肩幅為1/4H、兩手平伸之指極為H，應用在書房或休閒設施的設計上。**圖3-1(B)**人體工學比率概圖中為坐姿，坐姿高度約為3/4H，座椅高度以1/4H為宜，腰部約為3/7H，應用在諸如各式的桌椅設計上。

圖3-1(A)　人體工學比率概圖──站姿

圖3-1(B)　人體工學比率概圖──坐姿

二、各樓層高度設計原則

　　客房標準樓層的高度，須先設定室內的天花板高度及公共走廊、電梯間等天花板高度。然後再加上對結構體、樑高及設備系統（空調、配管、灑水頭、音響、感知器）的綜合考量。並考量天花板、地板、耐火層（鋼骨構造）等表面材料處理之尺寸施作方法後，才定樓層高度。

　　一般大規模的旅館，在客室內的防災設備有安裝灑水頭、煙火感知器的義務及責任，天花板為雙層式並以防火材料處理。客室的天花板高度最低以240公分為限，太低了會產生壓迫感。但也避免客室狹小，天花板太高的空間設計，讓人心生懼感。樑柱或管線露出時，必須注意如何美化裝飾。一般而言，商務旅館的空間較狹小，天花板高度以240公分為限；休閒渡假旅館則多採空曠高挑設計，較新的個案，天花板高度多超過240公分。

　　公共走廊的天花板高度，最低以210～220公分為限度，一般多與門楣高度相同。走道的長度，平面的形狀，或突出部分，除了加設採光照明、緊急避難照明及動線誘導逃生口外，並注意廣播與監視系統等。

第二節　客房的設計理念

一、客房的基本設計

　　邱吉爾曾說：「人造環境，環境造人。」居住空間反映出個人的生活態度、文化背景、品味與喜好。以一般觀光級以上旅館而言，客房可分為單人房（Single Room）、雙人房（Double Room）、二人房（Twin

Room）、三人房（Triple Room）、套房（Suite Room、Connection Room）、總統套房（President Suite）、身障用房等種類。其他的特別房是依幾個必要的空間（機能）所組成的，國內主要觀光旅館客房基本設施與功能如下：

 1.臥室：睡覺與休憩。
 2.客廳：觀看景觀與電視、簡單事務的處理、會客與便餐。
 3.化妝室：洗臉、刷牙、化妝、剃鬍與更衣。
 4.浴廁間：沖洗、沐浴、入廁與簡單的洗濯。

 客房設計上應結合以上機能，發揮配置效用，提供住宿旅客簡潔、舒適的平面動線。另外考量投資成本與客房房價的回收，也要有效的約制及利用空間面積。一般觀光旅館以上等級的單人房的面積約25m²以上，比較寬裕的雙人房面積約45m²以上，套房約有55m²以上，家具的配置比較有選擇自由約55m²～60m²，其他附設書房、餐廳、化妝室、更衣間等豪華型大套房約100m²～120m²比較多。

 以位於信義計畫區內深受新貴階級喜愛的W Hotel為例，說明現代的觀光休閒旅館的客房配置。台北W飯店外觀大樓係由現任東京都市大學都會生活學部的准教授及設計師山根格（Tadashi Yamane）構思、國內的三大建築師事務所建設而成，英國設計菁英團隊GA Design International則是負責室內設計，GA結合自然元素和現代化科技，成就Nature Electrified的概念，最引話題的是位在10樓、視野寬廣、可遠眺信義夜景的戶外泳池WET，和緊鄰一旁的酒吧WET Bar，提供都會男女、商務旅客、政商名流精彩夜生活，是台北新貴階級趨之若鶩的活動場所。

 內在部分，台北W飯店共有405個房間，從標準房型「奇妙客房」（Wonderful Room），到超過百坪的最高級房型「頂級驚喜套房」（Extremely Wow Suite）；餐飲部分包括兩家餐廳——10樓的W品牌餐

客房的基本設計理念是舒適安全

廳「the kitchen table」以及31樓的中餐廳,三個酒吧。除了現代化新穎的硬體設施,一反其他傳統飯店只被動提供場地,「W熱門動態」(W Happenings)每月舉辦各式主題活動,包括音樂表演、美食饗宴、狂歡派對、當代設計展會等客製化活動❶。

二、客房平面規劃

客房平面設計的次序是浴廁、臥室、床鋪等關係位置,相臨二間客房一併考量。一般浴廁間靠走廊側面設置,通路最小寬度約80公分。

床鋪的配置,是選擇單人床或雙人床。尺寸要預留床鋪做床時,兩側必要的空間。行動時,牆壁與床鋪之間的有效距離至少是60公分,其他家具的配置,外壁側的開窗位置,空調出風口、電話、電視、電器開

❶交通部觀光局,https://www.taiwan.net.tw/m1.aspx?sno=0000112&id=1100040

關、插座等。如客房面積加大時，相對的走廊面積也減少，在效率為主的前提下，加深客房的長度是一般商業型旅館的傾向（**圖3-2**）。

　　一般而言，觀光旅館之客房皆在數個樓層，其規劃重點，必須考量電梯口出入位置盡量等距分配，且易於找尋客房房號，部分觀光旅館為安全計，在各樓角落設計隱藏式監視器，因此平面規劃也須考慮不能有死角，在現今愈來愈高的建築規模，尤其應規劃健全消防設備，使住客享有安全的居住空間。

圖3-2　君悅飯店套房與單人房的平面設計

資料來源：君悅國際大飯店。

三、浴廁

浴廁為客房設計之重點，因此其空間規劃要達到舒適的目的。而且便利維修的考量也很重要，當其中有一個房間浴廁發生故障時，如何將其水電配管單獨或小區域的控制，以免影響其他客房之供水、供電，因此管道間之分配規劃甚為重要。而且，當浴廁使用後排水的聲響（尤其在深夜時），是否會干擾隔壁房間之考量，是住客對客房水準評價的重要依據。

四、床鋪

應該配合客房的個性、種類、服務內容來決定家具及床鋪的配置。家具的配置以床鋪的位置為基本設計。旅館營業的主要目的，在於提供住客安全快適的休憩與睡眠，睡姿是否適切也可以左右旅館的評價，所以床鋪的性能必須細心的注意選擇。

一般床鋪高度為36～54公分，尺寸大小分類有下列三種：

1.單人床：97～110公分×200公分
2.半雙人床：121～135公分×200公分
3.雙人床：137～138公分×200公分

因為人體處在睡眠狀態，夜裡不自覺的有30次以上的反覆動作，為了能夠安適睡眠恢復體力，以往的單人床之寬度不夠，改為雙人床之尺寸為觀光級以上旅館共同的趨勢。

床鋪依構造可分為下列幾種：好萊塢床（Hollywood Bed）、雙人床、工作坊床（Studio Bed）、活動床（Extra Bed）與嬰兒床（Baby Bed）。

依尺寸區分，床鋪可分類如下：

1. 標準單人床（Small-Single）：910～100公分×195～200公分
2. 半雙人床（Semi-Double）：121～150公分×195～200公分
3. 標準雙人床（Double）：137～138公分×195～200公分
4. 皇后床（Queen-Size Double）：150～160公分×195～200公分
5. 國王床（King-Size Double）：180～200公分×195～200公分

床墊的種類，分為金屬彈簧及發泡棉墊兩種，除了支撐身體外，亦須合乎人體工學性能，被褥的正確支撐、振動性、柔軟度、輾轉性也是選擇床鋪的要素。一般觀光級以旅館幾乎以金屬彈簧為主流。床頭板多固定在牆壁，且有效的兼做多功能家具也是常見的。

高級飯店的豪華二人房

五、客房家具

　　依旅館的定位與特性、客房的機能種類設計各種式樣格調的家具，備品多寡有所不同。基本上的要求是堅固不易損傷、沾黏汙垢的材質，構造上講求舒適性與方便性，減少不必要的裝飾，容易清潔、保養，不積塵埃，考慮人體活動的便利性。家具的角落部分盡量磨圓，考慮使用者的安全性及家具本身養護的方便性。

　　商業型及都會型的旅館，客房的面積通常不大。家具的配置，一般是結合幾種基本機能而設計，家具的配置以溫馨舒適為主色。從寫字桌、茶几、衣櫥、床組、床頭櫃等家具，來配合客房的形狀與平面配置。休閒渡假型旅館則講求舒適、悠閒，空間較寬敞挑高，家具的配置以亮彩為主色，材質則以原木、藤製品或輕金屬較常見。除了家具的配置外，其他天花板嵌燈、插座、窗台的高度、窗簾等相連尺寸的關係及使用方法皆需用心設計。

　　標準客房規格相當一致，強調左右對稱。即使用了華貴的壁紙、地毯、窗簾、家具等，但假如在客房內配明線或安裝規格不明的插座，均稱不上良好的設計。家具的細部、材質、色調均須配合客房整體設計。門楹、踢腳板、窗台、窗簾盒、門扇等使用材料，亦須與家具尺寸色調互相配合。亦須考量將來提高家具水準更換時，不能破壞整體的氣氛、格調與均衡，並考量簡單的維護更新作業，在初期設計就必須留意及準備。

　　一般衣櫥棚架，設置在靠近出入口處，必須注意不影響到門扇的開關及天花板照明、灑水頭、空調出風口的位置。從客房整體的備品與使用方法，再決定衣櫥的尺寸。依門扇的開啟動作，自動點滅衣櫃內的燈具，須考慮配線及零件更換維修的方法。

(一)床頭櫃

設置在床頭兩側的矮櫃,可放置檯燈、電話、市內電話簿、便條紙與筆,睡覺時不必起床即伸手可及。矮櫃的高度最好高於上床後3公分,以免睡眠時無意識的輾轉拂落物品。並可一體安裝音響、空調、夜燈、鬧鐘、電視等開關控制設備。

(二)寫字桌

簡便的處理事務或書信的桌子,一般旅館兼當化妝桌。在桌面或抽屜內放置有關館內和市內的介紹、特惠方案及簡單文具、夾簿等備品。桌上設置適切的照明檯燈、壁燈或吊燈類,桌面材料以不反射之半霧面處理。兼用化妝桌使用時,考慮可抗含酒精成分化妝品餘漬浸蝕桌面的材質。

(三)茶几

為了準備飲用冷熱飲料外,客房服務備餐時,亦常使用的桌子。桌面的表面處理應以耐熱、耐藥性之美耐板類,優麗坦系合成樹脂漆,大理石類或其他建材。

(四)衣櫥衣櫃

長期住客或外國人較多的旅館,房客大多有使用有抽屜櫃子來整理服飾的習慣,也必須考慮襯衫或其他服飾之收納便利性。

旅店的風格客房特色優先

六、客房專用配備

　　為使客房住客更加舒適，且減少服務人員對住客打擾的需求下，現代旅館皆準備數種客房專用設備，譬如智慧型省電設備可為旅館節流許多電費支出，茲分述於下：

(一)床頭觸摸控制面板設計

　　床頭觸摸控制面板可包括下列開關與設備，旅館業者可視需要任意組合：

- ‧電燈總開關　　　　　　‧冷氣風速開關
- ‧門燈開關　　　　　　　‧音樂頻道選擇
- ‧左、右床頭燈開關　　　‧音樂音量調整

・茶几燈開關	・電視電源開關
・化妝燈開關	・電視頻道選擇
・小夜燈開關	・電視音量調整
・浴室燈開關	・子母時鐘

(二)「請打掃房間」及「請勿打擾」指示燈

當房客欲外出，並希望清潔員打掃房間時，房客只需按下門內的「請打掃房間」的操作開關，則門內指示燈與門外「請打掃房間」指示燈同時亮。當清潔員經過時，即可進入房內打掃。清潔員打掃完畢，再按此鍵，則燈號消失，恢復原狀。相反的，假若房客休息或忙於公務，不想讓人隨意打擾時，可以按下「請勿打擾」指示燈，則電鈴同時處於斷電狀況，房客即不受打擾。

(三)智慧型客房省電設備

本設備係利用客房門邊的截電盒，來控制房間內的電源，並做智慧型的能源管理。當客人進入房內時，把鑰匙柄插入截電盒內，截電盒內的接點通電到控制箱的數位電路，數位電路就會自動接電，房內部分燈具立即打開。當房客外出，抽出鑰匙柄（卡）時，數位電路就會自動斷電。房間電源延遲幾秒斷電，房間電源自動省電。

(四)房鎖

過去傳統圓筒式鑰匙，可更換鎖心，旅客遷出時要求交回櫃檯，另外為了防止遺失，裝有不易攜帶的大型鎖鍵（key tag），減少房客帶出旅館機會，但也造成旅館作業與住客的雙重麻煩。現在採用卡式鑰匙（key card），可隨時更換設定時間，無需交回，卡片上可兼做旅館廣告，旅客亦可當成是旅遊的紀念品。

(五)房間各式消耗備品

一般觀光與休閒旅館房間內提供各式消耗備品,如**表3-1**。其中消耗品是容許住客帶走。

表3-1 一般豪華客房消耗備品一覽表

備品		消耗品		
·浴巾	·菸灰缸	·水洗單	·浴皂	·茶包
·毛巾	·急用手電筒	·乾洗單	·面皂	·咖啡包
·小方巾	·電話簿說明	·燙衣單	·V.I.P皂	·奶精與糖包
·腳布	·聖經	·透明垃圾袋	·浴帽	·棉花球棒
·餐飲簡介	·男衣架	·原子筆	·沐浴精	·早報封套
·電視節目表	·女衣架	·中式信封	·洗髮精	·水杯襯紙
·早安卡	·睡袍	·西式信封	·乳液	·其他
·早餐卡	·冰桶	·中式信紙	·擦鞋盒	
·套房簡介	·肥皂缸	·西式信紙	·面紙	
·客房餐飲單	·便條夾	·旅館明信片	·衛生紙	
·文具夾	·IDD封套	·棉花球	·女性衛生袋	
·請勿打擾牌	·國際電話說明	·梳子	·保險箱說明	
·打掃房間牌	·棉花球容器	·刮鬍刀	·火柴	
·小花瓶	·毛氈	·牙膏及牙刷	·便條紙	
·資料夾	·床墊、床鋪	·男拖鞋	·鉛筆	
·套房用浴袍	·床單、床罩	·女拖鞋	·針線盒	
·防滑浴墊	·飾畫	·衣刷	·意見書	
·吹風機	·花果植栽	·洗衣袋	·mini-bar帳單	
·水杯	·鞋拔	·擦鞋袋	·購物袋	
·水杯盤	·其他	·擦鞋卡	·年曆	

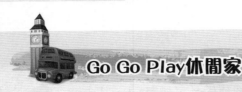

世界主要城市代號（City Code）

　　航空運輸業為了電腦作業與一般航空作業的方便，也是為了便利機票的印製，將世界上有航空器起降的大小城市，各賦予一個由三個大寫英文字母組成的城市代號。但假如一個城市有二個以上的航空站時（像上海、東京），各航空站另有航站代號。茲將世界主要城市代碼列示如下：

一、亞洲、太平洋地區

　　TPE台北（機場有二：TPE桃園、TSA松山）、KHH高雄、TYO東京（機場有二：NRT成田、HND羽田）、NGO名古屋、KIX大阪關西、FUK福岡、OKA琉球、SEL首爾、PUS釜山、CJU濟州島、PEK北京、SHA上海（機場有二：PVG浦東、SHA虹橋）、CAN廣州、SZX深圳、FOC福州、HKG香港、MFM澳門、SYD雪梨、MEL墨爾本、BNE布里斯班、PER伯斯、AKL奧克蘭、CHC基督城、SIN新加坡、MNL馬尼拉、CEB宿霧、GUM關島、HAN河內、SGN胡志明市、BKK曼谷、HKT普吉島、KUL吉隆坡、PEN檳城、JKT雅加達、DPS峇里島、POR帛琉、MLE馬爾地夫、DEL德里、BOM孟買、CMB可倫波、CCU加爾各答、KHI喀拉蚩、KTM加德滿都、DXB杜拜、RUH利雅德、KWI科威特、JRS耶路撒冷、TLV特拉維夫、BEY貝魯特、BGW巴格達、THR德黑蘭、AMM安曼。

二、歐洲、非洲地區

倫敦（機場有二：LHR希斯洛、LGW蓋特威）、DUB都柏林、PRA巴黎（機場有二：CDG戴高樂、ORY歐雷）、AMS阿姆斯特丹、BRU布魯塞爾、BER柏林、FRA法蘭克福、VIE維也納、PRG布拉格、ZRH蘇黎士、GVA日內瓦、CPH哥本哈根、OSL奧斯陸、STO斯德哥爾摩、IST伊斯坦堡、HEL赫爾辛基、REK雷克雅維克、ROM羅馬、MIL米蘭、VCE威尼斯、FLR佛羅倫斯、ATH雅典、MAD馬德里、BCN巴塞隆納、LIS里斯本、WAW華沙、BUD布達佩斯、MOW莫斯科、LED聖彼得堡、JNB約翰尼斯堡、CAI開羅、ANK安哥拉。

三、美洲地區

NYC紐約（機場有三：JFK甘迺迪、EWR紐華克、LGA拉瓜地）、LAX洛杉磯、SFO舊金山、SLC鹽湖城、SEA西雅圖、CHI芝加哥、BOS波士頓、DFW達拉斯、BUF水牛城、DEN丹佛、MIA邁阿密、YVR溫哥華、YQB魁北克、YYZ多倫多、MEX墨西哥城、BOG波哥大、PTY巴拿馬、BSB巴西利亞、SAO聖保羅、RIO里約熱內盧、BUE布宜諾斯艾利斯。

Chapter 4

餐飲場所的設計理念

- 餐廳的定義與沿革
- 餐廳與宴會廳的類型
- 主題餐廳
- 餐飲場所的設計理念

 ## 第一節　餐廳的定義與沿革

一、餐廳的定義

　　餐飲業是一種從古代到現代就一直存在的行業，古代人們爲了經商或旅遊，每到一個地方就要住宿與餐飲，不管吃住的地方是好是壞，是路邊攤、小吃店、餐館或大型旅館之餐廳，只是表示吃住的好壞與花錢的多少而已。

　　西方在羅馬帝國時代，吃飯時圍桌而坐，每人並沒有選菜的自由，因爲當時的餐廳是以定食爲主的餐飲場所。

　　而中國在古代時期就有飯館、酒樓、客棧、食堂的不同稱呼。直到清朝末年外國人到中國愈來愈多，爲了讓他們有地方吃自己的膳食與菜餚，於是在北京才出現了西餐廳。以後隨著時代的進步，中西餐廳的規模愈開愈大，也愈來愈豪華，目前台灣的餐廳除了大型旅館的餐廳及夜總會之外，還有一種西餐廳，裝潢豪華亮麗，客人可以在餐廳一邊用餐一邊看表演，表演的內容有歌舞、魔術、雜耍等，爲一般客人所喜好。

　　餐廳（restaurant，大陸稱爲食堂）[1]一詞在《法國百科大辭典》之記載，其意爲恢復精神與氣力的地方，後來經過時間的演變而成爲對顧客提供休息的場所與食物供應及恢復體力精神的地方，一直演變至今而成爲大家熟悉的餐廳。所以餐廳的定義爲它必須要有一個場所，而這個場所必須要交通方便，且能夠對一般社會大眾提供食物與飲料及休息的設備之場所，同時還要有一些服務人員能爲顧客提供滿意的服務，及供

[1]兩岸稱呼不同：台灣的自助餐在大陸稱爲簡餐；台灣吃到飽餐廳在大陸稱爲自助餐。

應餐飲的設備，並且要以營利為目的的企業。

二、餐廳的發展史

民以食為天，餐飲業是各民族最古老的行業，色香味也各有所擅。以下**表4-1**及**表4-2**分別說明中式餐廳與西式餐廳的發展史。

表4-1　中式餐廳的發展史

唐朝以前	我國餐飲事業在古代也非常發達，秦漢時代，交通發展快速，因而在各處通商大邑都設置有「客舍」及「亭驛」等，方便來往的官宦與客商，讓他們有一個落腳之地解決食宿問題。
唐朝到清朝	到了唐代的時候，各國使節、華僑、貴賓顯要來到我國，那時政府建造了一些國家招待所，設備很豪華，相當於今日的國際觀光旅館，以招待這些貴賓的住宿與餐飲需求，而一般旅客與商人都是住在當時的寺廟，作為休憩寄宿與膳食之場所，寺廟僧侶對於旅客均免費招待，僅由旅客自行捐獻香燭燈油錢，以維持寺廟之生存與收入。後來旅遊與經商的旅客漸漸增多，許多城鎮鄉村逐建開設了所謂的「店」與「客棧」，以滿足旅客的住宿與餐飲問題。那時客棧的收費非常低廉，也沒有什麼豪華的設備可言。至於在重要的水路碼頭還有所謂的「行」，專門以收取佣金為主，以接待商旅，這些設施大都是以家庭為主的副業，不但設備簡陋，根本談不上經營與管理，僅表現了現代餐飲事業的雛形罷了。
清朝以後	到了清朝末年，由於外國列強的侵入，例如當時的八國聯軍，世界各國人士大批來到中國，為滿足外國人的需求，於是在北京有所謂的正式西餐廳出現，那時的西餐廳只是為了讓外國人有一個能讓他們吃自己的食物的地方而已。
現代	由於經濟發展迅速，人們在外用餐的次數愈來愈多，使得餐飲事業由簡單而變得複雜與多樣化，大街小巷到處可見餐廳與小館，再加上速食餐廳的迅速發展，使得青年人有一個好的聚會場所。各大星級酒店更是把餐飲收入當成是兵家必爭之地，用心經營，甚至配合e化引進平板電腦點餐系統。

表4-2　歐美餐廳的發展史

古代	歐洲的文明古國，在古代是以羅馬、希臘為代表，那時的人們由於帝國擴張快速，羅馬帝國最強盛的時期，地跨歐、亞、非三洲，所以他們喜歡旅行，到各地去看看以增長見聞，另外為了經商，甚至還有商人遠走敦煌的絲路到我國經商，歐洲人為了他們人民的需要，於是在各地建立觀光遊覽區，當時以寺廟、海水浴場及溫泉旅館為主，當時的遊覽區的一大特色，就是餐廳特多，歐洲人喜歡喝酒，圍桌而坐，不醉不歸。
十八世紀	十八世紀中期法國巴黎成為歐洲美食中心，那是因為法國王室與人民均喜愛美食與好酒之故。所以直到今日，西餐仍以法國王室為代表。到了十八世紀末期，由於英國革命的影響，使得歐洲的交通運輸事業發達，火車與輪船等大眾運輸的事業發展迅速，因而帶動旅遊的風潮，在火車站與港口附近都有旅館與餐館新建，以後隨著科技進步，公路、鐵路與航運事業，把一批一批的觀光客帶往世界各國的觀光勝地與大都市，這時的餐廳業之經營，對於菜餚及食物之品質已大幅提升，餐廳內部裝潢與設備已大為改善，完全以迎合顧客需求為原則。
1930年	1930年代，由於世界經濟不景氣，旅遊者為了節省開支，逐漸捨去豪華的旅遊而改以汽車旅遊，所以這個時期是美國「汽車旅館」發展快速的時期，汽車旅館矗立在公路兩旁，專門提供旅客住宿與餐飲的服務。當時的汽車旅館比較簡陋，故收費低廉，使得旅遊變成一種大眾化與普遍性的活動，因而帶動了美國觀光餐飲旅遊事業的快速成長。
現代	今日歐美各國的餐廳已成為社會進步、工商發達的產物，餐廳內部裝潢高雅、設備齊全，並且採用電動與電腦配合人工的多種服務方式，服務賓賓，盡量做到讓顧客滿意，不僅重視菜餚與美酒，甚至連餐廳的色系、燈光、音樂、溫度與溼度都調整到讓客人滿意。

第二節　餐廳與宴會廳的類型

　　在休閒事業體中，餐飲與宴會是相當廣泛而且必須存在的部門。隨時不斷地準備餐飲食品以供顧客所需，是這個部門不變的活動。從簡單的外帶服務（takeaway）到正式餐廳都是餐飲部門的工作之一。廣義的餐廳型態如**圖4-1**所示。以下分別將與休閒事業相關的餐廳型態進行簡要

圖4-1　餐廳的型態

說明。

一、餐廳

餐廳是消費者有個座位並點喚食品滿足口腹之慾的地方，從簡單的點心吧到正式晚宴皆包括在內。不同的類型有：

(一)咖啡吧（The Café）

咖啡吧又稱為咖啡座，是提供簡單點心的場所。除了供應咖啡外，咖啡吧通常提供業者知名的點心或早點，如水果派、肉派等，由於是著重在方便性，多採半自助式方式經營。

(二)咖啡館（The Coffee Shop）

咖啡館通常是一個可以放鬆心情的非正式餐飲場所，常提供的食品一般包括各式咖啡、茶飲、點心或零食。消費者可以依菜單上的目錄點食。具特色的咖啡館除了注重產品內涵外，氣氛與裝潢也是關鍵。

(三)自助餐廳（The Grill/ Bistro, Buffet）

自助餐廳比咖啡館更加忙碌，通常將熱食展現在消費者面前供自由、快速選擇。在一般大型旅館中，自助餐廳是必備的餐飲場合。

(四)簡餐餐廳（The Brasserie）

簡餐餐廳尚非正式餐廳，它提供菜單與預做的餐飲服務，通常沒有很豪華的裝潢，但提供簡單的飲料或酒類服務。

(五)菜單餐廳（The à la carte Restaurant）

à la carte是「從菜單點菜」的意思，顧客需要從菜單上點取欲消費的菜色，並由廚房備餐。到桌服務是菜單餐廳和其他類型餐廳的主要差別，因此在用食時刻，將會有服務人員隨時為您服務。

(六)主題餐廳（The Specialised Restaurant）

主題餐廳顧名思義，亦即提供特定口味餐飲服務的餐廳，諸如以口味進行區分：(1)海鮮餐廳；(2)牛排餐廳；(3)素食餐廳；(4)日本料理餐廳；(5)巴西窯烤餐廳等。

主題餐廳通常提供點餐服務，而仍得視餐廳性質而定，請詳見下一節介紹。

(七)美食餐廳（The Fine Dining Restaurant）

美食（或稱正式）餐廳擁有完整的到菜服務與菜單內容，包括餐前酒、開胃菜、沙拉、主菜、甜點、水果與餐後飲料。當然，完整的酒品可供選擇是另一項特色。而在正式餐廳用餐時，顧客亦須穿著正式服裝出席。

(八)飯店餐廳（The Hotel Restaurant）

標準的商業旅館或觀光級旅館通常會提供以下的餐飲服務：(1)點心吧（例如在游泳池畔）；(2)咖啡館；(3)簡餐餐廳；(4)自助餐廳；(5)主題餐廳；(6)正式餐廳。

豪華的自助餐廳是各大飯店的必備餐飲場所

二、吧檯

休閒業者無法忽略提供顧客從軟性飲料到含酒精飲料服務。這其中又可區分為：

1. 酒吧（pubs）：在合法時段對公眾營業，包括對一般民眾營業的酒吧，與屬於私人場合的沙龍吧（saloon bar）。
2. 雞尾酒吧（cocktail bars）：一般是附屬於旅館餐廳或正式餐廳的雞尾酒吧，或是宴席的雞尾酒餐會。
3. 果汁吧（health bars）：果汁吧通常提供非酒精的健康飲料，如新鮮果汁或調和（雞尾酒）式果汁。
4. 俱樂部（clubs）酒吧：只對會員開放進入享用的酒吧。

Bar（Pub）成為渡假休閒旅館必備的餐飲設施

調情聖手──葡萄酒的世界

　　在歐洲有這麼一句諺語：「賣葡萄酒時要記得附上起司，買葡萄酒時別忘了先吃顆蘋果。」那是因為起司無論搭配任何種類的葡萄酒，都可以增添美味。另外，即使是最棒的美酒，在蘋果的酸味之下，缺點都無所遁形，一試便知。

若將葡萄酒大致區分，可依顏色的不同分成紅酒（包括玫瑰紅）和白酒兩種顏色。白酒的原料是將收成的葡萄壓榨而成的果汁，因此即使是有著黑色外皮的葡萄，其果汁也完全是無色透明。在其中加入酵母使其產生發酵作用，葡萄中的天然糖分被分解成酒精和碳酸，便成了葡萄酒。剛製造出來的白葡萄酒，是一種新鮮而帶有果香、爽口的酸味和輕微的甜味等特色的飲料（也有辛辣型的白酒）。

紅酒則是把收成的葡萄輕輕擠碎後整個放入大槽中發酵。隨著發酵過程的進行，液體中因有外皮抽取出來的紅色色素而顏色深沉，同時也因外皮和種子等的單寧酸被分解，而添加些許澀味。

紅酒、白酒都是以葡萄為原料的酒精發酵飲料，因此果香及新鮮的酸味是其共同的特徵。只是口感上有所有不同，白酒會殘留淡淡的甜味，而紅酒則有澀味感。即使產地不同，使用不同品種的葡萄，葡萄酒所表現出來的基本品質都有著以上所說的共通點。

因為追求生活樂趣所以飲用葡萄酒，但想要增加樂趣，就必須懂得品酒。所謂品酒，就是在飲第一口酒時集中全副精神，用全身感官去品嚐酒的一種行為。不抱持任何先入為主的想法，專心一意地去感受杯中的葡萄酒。

一、品酒的方法

品酒的方法是由三個步驟構成：

(一)視覺

觀察其顏色和透明感。無混濁現象，呈現透明有光澤的顏色就是最棒的葡萄酒。

「白酒」：新鮮淺齡的白酒，呈現的是一種黃中帶有淡綠的顏色。然後，慢慢地變成麥桿色、金黃色。隨著時間的成熟於金黃色中會再添些微點琥珀色。如蜂蜜般香甜的葡萄酒經過長時間的成熟期後，會轉變成寶石

般亮麗的琥珀色。

「紅酒」：發酵剛完成的初釀波爾多紅葡萄酒有紅紫色的豔麗色調。勃根地出產的則是鮮紅色。等到成熟時，顏色會愈來愈深成寶石紅或深黑的葡萄酒。隨著儲存的時間逐漸變成攙雜著橘紅的磚紅色調。若自採收後再經過三十年以上的儲存，顏色就會完全變成褐色。

「玫瑰紅」：最受歡迎的是淡淡的櫻花色調。玫瑰色當然是最美麗的典型，或是如夕陽般的橘紅色也十分漂亮。一成熟便會變成如洋蔥皮般的土黃色。南方國度出產的葡萄酒，有時還會變成像草莓般的鮮紅色。

(二)嗅覺

葡萄酒的香味簡單區分有Aroma和Bouquet兩種。初釀的葡萄酒富含葡萄品種特有的香味，水果香的Aroma是主要關鍵。隨著儲存的時間越久，酒中的花香、果香、植物性香、動物性香和香料香等會攙雜在一起，進而形成一種複雜的香味，這種香味統稱為Bouquet（花束）。

「白酒」：基本上由酸味聯想到的檸檬等柑橘系列的香味是最典型的。晶瑩剔透的夏布里白酒等會出現火石味和煙燻味的特殊香氣。麗絲玲（Riesling）成熟後還會有橡木和天竺葵的味道。

「紅酒」：波爾多系統的酒有青椒和薄荷般的香味。成熟後會產生青苔和蘑菇等的菌菇類香味。勃根地系統的水果酒類紅酒則有肉桂等香料的香氣。陳年紅酒中則會出現象濕落葉或濕地的特有風味。至於淺齡屬於近代的紅酒則可以聞到如奶香和甜奶油的香味。

(三)味覺

要完全感受葡萄酒的美味，就得讓入口的葡萄酒暫留在口中些許時間。舌頭對甜味、酸味、鹹味、苦味等的味覺感應區皆各有不同。想要能清楚地區分出各種味道，花點時間是絕對必需的。

「白酒」：基本的味道是酸味。初釀的白酒可以感受到酒中強勁、充滿生命力的酸味。隨著成熟程度的進行，酸味會變得柔和。新鮮爽口類型

的白酒裡帶有微甜是其特色所在。白蘇維濃（Sauvignon Blanc）的葡萄酒是辛辣型。夏多內（Chardonnay）的酸味則是紮實、細緻的。麗絲玲在成熟過程會產生非常豐富的香味，隨著品種的不同，其特性也區分明顯。

「紅酒」：品嚐的是酸味和澀味的調和感。初釀的紅酒單寧（澀味）才剛形成，強勁得令人難受，一點也不好喝。然而，隨著成熟期增長，單寧會逐漸柔化，甜味便會隨之增加而容易入口。像維歐尼耶（Viognier）釀製的紅酒屬於單寧含量少的類型，不需久放即可飲用。而波爾多地方的酒則因單寧含量高，成熟時間也較長。酒精含量高、濃縮果實成分濃郁的酒，口感芳醇濃厚，風味絕佳。容易成為名酒的都是這種成熟期長的類型。

二、品嚐葡萄酒的基本工夫

葡萄酒，依其產地和釀造方法的不同而有許多種類。

適合料理和搭配飲用的葡萄酒稱為佐餐酒。發泡式葡萄酒稱作氣泡酒。在普通的葡萄酒中添加酒精成分，則歸類為酒精強化葡萄酒（Fortified Wine）。

根據種類的不同，關於葡萄酒的飲用方法和飲用的時機都有一些傳統的規定。當然也有例外的時候，僅將七項基本的規則列舉如下：

(一)辛辣口味的佐餐酒

一般指的就是佐餐酒裡的無氣泡酒，是最大眾化的佐餐飲料。

葡萄酒有紅酒、白酒及玫瑰紅酒三種。如果三種酒一起飲用，應先從白酒喝起，然後玫瑰紅、紅酒這樣的順序來飲用較適當。標有年份時，則年份新的排在年份舊的之前。在德國，將辛辣口味的酒稱為trocken。而稍微帶點甜味的酒則稱為halftrocken（中度不甜）。通常，白酒和玫瑰紅酒要冰得沁涼才好喝。紅酒方面若是薄酒萊（Beaujolais）和義利的Bardooino及Chlianti，則稍微冷卻一下會更添美味。

(二)半甜型的佐餐酒

以新鮮清爽型的白酒居多，所以通常被當成冷藏後飲用的餐前酒。有助於初次品嚐者享受一餐美酒佳餚。

(三)甘甜型的餐用酒

德國的Trockenbeerenauslese（貴腐酒）和冷酒可搭配餐後甜點。若是Sauterne，和鵝肝醬或香濃的法國洛克福乾乳酪搭配，是眾所皆知傳統的前菜搭配法。

(四)香檳

氣泡酒的代表，是最負盛名的開胃酒。結婚紀念日和生日等慶典上最適合用來乾杯的飲料。配合粉紅香檳或年份香檳等，可以讓你享受奢華的一餐。

(五)其他的氣泡酒

除了香檳以外的氣泡酒還有義大利的Spumante、西班牙的Cave和德國的Sekt等。一般來說都是屬於是開胃酒，但也常被選為宴會用酒，為宴會增添高潮氣氛。

(六)Fino雪莉酒

對喝慣葡萄酒的人而言只能算是開胃酒，但搭配油炸食物和串燒等日本料理卻是再適合不過了。冰冷後飲用滋味更佳。

(七)波特酒

通常是當作餐後酒或是睡前酒。也有人把輕淡的寶石紅波特（Ruby）和陳年波特酒（Tawny）當成餐前酒。炎炎夏日裡在白波特酒中加入奎寧水飲用非常適合，保證喝了清爽無比。

資料來源：取材自有扳芙美子（1997）。《調情聖手：葡萄酒的世界》。非庸圖書。

休閒遊憩產業概論

第三節　主題餐廳

一、何謂主題餐廳？

主題餐廳（specialised restaurants），又稱特色餐廳（speciality restaurants），此類餐廳有的以某一道美食為其特色，有的以餐廳裝潢為其特色，有的是以經營者性格之喜好所延伸出的感覺為其特色，也稱為個性化餐廳（personality restaurants），所有的特色餐廳皆有特定的顧客群，是以特定顧客之喜好為導向，此類型的餐廳壽命並不長，較易退流行，故經營者必須努力維持它的生動，經常要有新的市場行銷策略，來延續其生命週期。

二、主題性餐廳之成立條件

以下條件有一者成立即可：

(一)氣氛

在建築物以及內外部之裝潢設計，均能呈現出此主題性給人之強烈感覺，並能讓顧客感受到身在其境，彷彿自己到了另一個國度、另一個空間，讓人家的感覺是獨特且與眾不同的（例如海洋館主題餐廳）。

(二)餐點

在餐點的表現上，給人一想到特別的料理，就會馬上聯想到某店，並且菜色要能符合餐廳的主題，餐點與主題是用相同的風格呈現（例如

幕府壽司）。

(三)服務

　　若以餐廳而言，服務即為顧客的基本待遇，但配合著主題性而言，則不然，因應了許多較特別的主題性餐廳，使得服務生的服務方式也變得不同（例如女僕餐廳）。當顧客到店消費時，感受到的是日式女僕親切的服務，和一般餐廳的服務方式截然不同。一家餐廳的服務方式也可以讓人來判斷此餐廳是否屬於主題性餐廳。

三、主題性餐廳之類型

　　早期主題餐廳以口味取勝，如各國風味的主題餐廳（法式、日式、韓式、泰式、義式、美式、俄式等）。但隨著時代的變遷，消費者的分眾標準已經有相當幅度的改變，如以同儕認同、偶像崇拜、休閒偏好等，不一而足。以下分別舉例如下：

(一)休閒偏好

　　如運動類型的偏好，如棒球主題餐廳、籃球主題餐廳、賽車主題餐廳等。台灣多家棒球主題餐廳收藏美國與台灣主要的職業棒球球隊隊徽、球員球衣、照片、簽名球等，是熱愛棒球運動者常去用餐、聚會的場所。

(二)偶像崇拜

　　電子媒體與娛樂工業的發達，造就許多的偶像明星，從小學生到師奶級的粉絲（fans）都有自己偏好的崇拜對象。美國好萊塢一些超級明星共同投資的星球餐廳（planet restaurant）是老字號的偶像崇拜餐廳，

中港台各都會區也出現相當多同類型的餐廳。有時候卡通人物也會是偶像崇拜的對象,如新加坡的史努比餐廳、日本的Hello Kitty餐廳皆聲名遠播。

(三)同儕認同

對一些人而言,同儕認同的重要性非常高,因此用餐時也能以同儕認同為元素,如早期的星期五餐廳便是有名的例子;台灣的香蕉新樂園喚起許多三到五年級生(1940~70年代出生者)的記憶。受新冠肺炎疫情影響,於2020年結束三十年的營業。

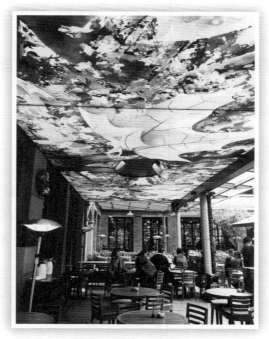

主題餐廳如雨後春筍般出現

(四)生活素材

生活周遭存在許許多多的元素，某些元素是我們特別喜愛的，如有些人嚮往鄉村田原生活，有些人嚮往海洋藍天的感覺，都可以是構築主題餐廳的元素。例如高雄有一家杯子主題餐廳就很有特色。另外有一家便便屋（餐具以便器為造型）亦曾享譽全台。

(五)特定生活型態

隨著國民所得的提升，消費者已經不再滿足於現狀，常會嚮往非正常生活的型態，以抒解工作壓力。如澳洲吸血鬼餐廳遠近馳名；台灣的惡魔島餐廳亦風靡一時。

四、案例介紹

以下介紹兩個實例皆為典型的主題餐廳，雖已停業，但其經營理念與手法仍值得參考。

(一)新加坡的史努比餐廳

全世界第一家史努比主題餐廳Snoopy Place。當台灣人為了Hello Kitty在麥當勞門口徹夜排長龍，香港人卻為了史努比千里迢迢組團來到新加坡，你說，究竟誰才是享譽國際的當紅炸子雞？已經四十八歲的史努比大概連想都沒想過，竟然會有人打造了一座史努比專屬的主題餐廳，而餐廳的地點還不在美國。為了取得史努比原著者的同意，餐廳策劃人遠赴美國拜訪Charles Schulz，沒想到他老人家爽快地答應了，但是餐廳裡所呈現的漫畫都必須經由他過目後才能啓用。據說Charles Schulz年少時養了一隻黑白相間的雜種狗叫史派克，這就是史努比的前身；在

Charles妙筆塑造下，史努比可是個體育高手，喜歡寫小說和躺在屋頂上做白日夢，當你走進Snoopy Place，查理‧布朗、露西等史努比漫畫班底就映在玻璃窗上排排站，對你Say Hello！仔細看，你會發現那黑黑圓圓的椅背竟是查理‧布朗的後腦勺，而沙發的靠墊正是不折不扣的史努比大頭。

　　光是吃吃喝喝，對史努比迷來說終究不過癮，那就到餐廳旁的史努比商品專賣店去逛逛吧！滿滿的史努比家族玩偶及鑰匙圈、相框、T恤、茶杯等各類生活產品，有價格比較昂貴的Made in America，也有餐廳自製的平價品，怎不令人興奮瘋狂，眼睛為之一亮？

(二)惡魔島監獄餐廳

◆簡介

　　惡魔島，西元前被發現的這個小島，是世界上的活地獄，無法逃脫的死絕空間，給你史無前例的全新體驗，吃頓超感官的美食，讓我們引領你，進入惡魔島的奇幻世界。

　　想試一試被扣上手銬，關在牢房裡吃飯的滋味嗎？由台灣藝人吳宗憲投資的「The Jail──惡魔島監獄主題餐廳」肯定可以滿足你的要求。更何況光顧這兩間以監獄為主題的餐廳，既可品嚐豐盛的牢房美食，又可與悅耳的音樂為伴，這樣的鐵窗生涯，你難道不想試試？

◆體驗監獄生涯

　　「The Jail──惡魔島監獄主題餐廳」，氣勢磅礡的監獄入口，旋轉的大風扇，僅僅抓住美食囚犯的腳步，等待區中有人犯檔案照相區、監獄巴士、典獄長大人在身旁，穿著黑白條紋囚服的服務生會為你介紹「入獄規則」入編檔案，拍照存檔，最後靠上手銬就準備進牢房吃飯啦！

◆入獄寫實檔案

才進入餐廳的門口，便會看見一連串栩栩如生的監獄影像，滿臉滄桑的罪犯，接載罪犯的監獄巴士，甚至惡魔島島主吳宗憲也被活生生釘在牆上。這時候穿上黑白條紋囚犯服的侍應會上前為來客介紹一整套入獄規則，包括編配囚犯編號、照囚犯相及蓋指模，隨著手銬合上的「啪」聲一響，犯人便宣布正式鋃鐺入獄。

拍照存證，有圖為證，為了留下入獄服刑的光輝歷史，所以惡魔島的典獄官們會特別準備相機，依客人的要求為在惡魔島服刑的罪犯拍照存證，為客人留下曾經有過「監獄風雲」的見證。

◆獨立牢房設計

獨立的牢房設計是惡魔島的一大特色，顧客既可在自己私人禁錮空間用餐，也可約齊朋友在牢房內開生日派對。

閃動著藍光的吧台與前面黑白相間的座椅均讓人有目眩的感覺，而架於天花板下面的電視機除了不停播放流行的MTV以外，更巧妙地營造出一種監視犯人活動的感覺。另外，惡魔島在每晚七時至凌晨十二時均有DJ現場打碟。提醒大家，無論你來惡魔島是要扮囚犯，還是純粹享受牢房式的美食空間，只要你來的時候正好是假日及晚上，你看到的都可能會是排隊進入牢房的情況，因為在這些時段，即使分別足以容納百多人的台北和台中惡魔島，也會像香港的監獄一樣，遇上客滿的情況哩！

◆囚犯特調飲食

食物方面，外國不少主題餐廳均以室內裝修與設計作為強項，而惡魔島除了營造監獄氣氛出色外，餐飲和熱盤均有一定水準。像它調製的形形色色囚犯特調酒精飲品便多達十五種，其中火辣的「重犯特調」最合嗜酒一族，而帶有粗獷口感的「監獄風雲」則是大哥之選。至於熱盤方面，除了用鐵鍋盛載的「牢飯」（雜菜炒飯）夠大眾化外，推薦茉式

近年來異國風味的主題餐廳蔚為風潮

包括杏仁玉帶、砂鍋魚頭和三杯苦瓜等。

 第四節　餐飲場所的設計理念

一、餐廳外觀設計的基本原則

1.餐廳名稱的選定是在外觀設計前就應該決定的事項，根據所選定
的名稱才能設計出與名稱相符的外觀及特殊的店招。而選擇餐廳
名稱時應考慮的因素有：

(1)要能讓消費者印象深刻而且容易記憶，最好還能夠朗朗上口。

(2)配合主要消費群的特性，不但能加深顧客的印象，更能招徠消
費者。例如消費群為年輕人時，應該以具流行感、奇特新穎或
諧音及諧意的名稱來命名，如此比較能夠抓住他們一探究竟的

好奇心，吸引他們前來消費。

2.確立餐廳的主題及主要消費群的喜好，並配合建築物之特色，設
計醒目並能吸引消費者的外觀及店招。

3.設計時除了必須注重特殊風格外，最好也能賦予隱藏或暗示性的
意義，如此一來就更能讓顧客留下深刻的印象。

4.要能表現出產品的特色，最好是讓消費一看便知道餐廳的主要產
品是什麼。

5.以開放式或透明式的設計為佳，這樣可以讓消費者親近及瞭解餐
廳，進而引起消費者進入消費的慾望。

6.設計時應注意所在商圈的文化特色，在力求凸顯餐廳風格的前提
下，也要能融入當地的文化特色，避免與該區域產生隔離感。

二、正門的設計

正門的位置與設計應該以容易被消費者發現，而且有明顯易懂的指
示為宜。除此之外，正門不要太小，必須要讓顧客方便進出，如果空間
足夠，最好是能將餐廳的進出路線加以區隔開來，如此不但能有效地區
分顧客的行進方向，還能快速提供顧客所需要的服務，例如等候帶位入
座或準備結帳離開，而且還可以幫助工作人員順利執行他們的工作。

三、地板的設計

地板一般以絨毛地毯、拼花地板、塑膠地磚及瓷磚為多。地毯常被
視為華貴而舒適的地面鋪飾，不僅感覺柔和優雅，而且具有溫暖和寧靜
的特性；拼花地板，容易清理，目前台灣大多採用櫸木地板，即以木條
或木板組成單位再拼接而成，如玫瑰園；塑膠地磚較硬、耐磨損，但易
碎，可隨自己心意設計拼鋪花樣；瓷磚是最耐久，又具備整潔、堅固和

耐磨的特性，是廣受歡迎的地材之一。

四、壁面布置

壁飾是店鋪設計重要的一環，必須配合餐飲店的特性，恰到好處，否則原本畫龍點睛的初衷，很容易就流為畫蛇添足，失去效果。

重要的一點是，必須強調餐飲店的形象，如設計預算足夠，盡可能做整體的設計；若設計預算有限，則不宜分散設計重點，應專注於某方面做特色設計，以便使顧客留下深刻印象，再次登門。做店鋪空間設計時，應注意以下幾點：

1.採用強烈色彩以加深顧客印象。
2.以無色彩為背景，做重點強調或強調個性。
3.用造型設計突顯個性。
4.以材料、質感強調個性。

五、照明設備

照明的方式及設備受到餐飲店的特性、顧客層次及預算條件的影響而有些許差異。照明和壁面的色彩一樣，都是營造店內氣氛的設計重點。照明的注意事項如下：

1.客人流動率頻繁者，應採用亮度較高的日光燈。
2.如果壁面、桌椅及照明設備設計豪華，即使亮度不夠，亦能營造出豪華的氣氛。
3.桌上燈光亮度務必一致，否則可能影響客人情緒，甚至減低顧客入店率。
4.櫃檯處和內部不宜過暗。

5. 壁面可使用不同款式的照明設備，另外應用遮光器以便製造出柔和之氣氛。

6. 照明亮度高者，可促進顧客流動率加速，反之則會減慢。

7. 亮度一般為20支燭光（Lux國際照明度單位），強調氣氛者多為10支燭光以上，如果是簡便餐飲店則以100～150支燭光為標準。

六、音響設備

餐飲店選擇音樂應以年齡層、顧客層為配合重點，其先決條件為掌握顧客的心態。

最好的方法是事先分析顧客的年齡和階層，然後再根據分析的結果來選擇播放的曲目。同時，應當多收看電視的綜藝歌唱節目及廣播廣台的音樂節目，瞭解現在流行什麼。

(一)音量

以不影響顧客談話為原則，但須比店內周遭之噪音稍高，約3～5分貝為宜。

(二)音響設計

如果店內音響是採身歷聲，則音響設計必須確實做好，方可收到良好的效果。此時應設置雙喇叭，安裝位置不可隨便，可參考**圖4-2**。喇叭應置於不會互相干擾的位置，最好能多裝設幾組，效果將更為理想。

如果礙於餐飲店結構只能裝設一組時，則靠近喇叭後面或周圍之牆壁，最好採用反射性高之材料，而遠處之牆壁則應利用吸音材料，如此一來便可使音響效果達到最高。

・身歷聲型　　　　　　　・單喇叭型

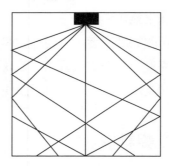

圖4-2　喇叭的放置方式

(三)收音機

這種方法應用範圍極廣，但離播音處較遠之位置，音量會變小，音調高低也會失真，此為其缺點。

七、色調的選擇

色彩可作為機能空間的劃分，但若能與其他空間搭配和諧而突出的色彩，較能禁得起考驗。柔軟的暖色系統，可帶給人們溫馨感，間接的有促進食慾的作用。餐廳依色調秩序原則，地板可用較深顏色，牆壁次之，天花板最淡，如此可免造成視覺上的壓迫感，而且需要掩飾汙垢之地板，也以暗色處理。此外，餐桌椅的色彩也須注意配合，光線對色彩的影響更應注意。

當然，餐廳在整體色彩的運用上，還應配合餐廳的性質、顧客的心理以及經營格調而定。如果是美食餐廳宜以高貴、穩重顏色為裝飾主色調，如金、紫、棕色等；速食店宜以明亮色調為主軸；咖啡廳多以棕、綠為主色調；主題餐廳可依主題進行搭配，如黑白相間色調歷久彌新。至於台灣流行的××元吃到飽餐廳則勿以紅色色調為主（以免鼓動消費

者食慾），宜以明亮色調為裝飾主軸（**表4-3**）。

表4-3 各種顏色的象徵意義

顏色	象徵意義	說明
白	純潔、善良、乾淨	大和民族的高貴之色；華人較不偏愛的內部裝飾顏色
黑	權威、神祕、博學	漢王朝前的帝王之色，印度人視為死亡的顏色
金	高貴、權威、財富	帝王之色
黃	新奇、溫暖	具有特殊的吸引力
紅	熱情、豐富、人性	可增進食慾與人類基本需求
紫	莊重、威嚴	佛門高貴之色
棕	穩重、豐饒	穩定情緒、平和心情
藍	威權、敬重	老美偏愛的顏色
綠	自然、活潑、安全、輕鬆	環保、健康之色

八、座位空間配置

應視餐廳型態而有不同的設計，如速食餐廳與法國餐廳座位空間的設計就有很大的不同。一般餐廳桌椅之設計與排列，主要是使餐廳面積能作最有效的利用，並兼顧客人之舒適及服務人員之工作方便為原則。設計與配置原則如下：

(一)設計上注意事項

1.中餐偏用圓桌，西餐則以長桌、方桌為主。
2.不論何種桌子，高度力求一致，最好有部分是可摺可合併者，如方形桌可拉開成圓形桌或合併成大桌。
3.椅子之椅背應盡量配合腰部弧度略為彎曲，以符合人體工學。
4.若為特殊用途所設計之桌椅，桌子若提高，椅子也必須相對提高。

(二)配置設計

1. 每桌座位人數，應先分析用餐之結構，作爲座位擺設之參考，若二人座過多，浪費空間；多人座過多，又易造成很多不認識客人坐在一起的不便。

2. 以對角配置較平行配置節省空間（**圖4-3**）。

3. 座位及走道的安排：至少要安排90公分寬供一人通過，若需要兩人面對擦身而過，則需要135公分以上，才不會干擾用餐者進食。

圖4-3　節省餐廳空間平面配置圖（單位：cm）

舊屋改建的主題餐廳也是近年來主題餐廳重要的戰場

Go Go Play休閒家

世界各國美食

★瑞士（$$$$$）

四季皆宜的瑞士火鍋，以奶油、乳酪或巧克力為湯底，香味濃郁的風味，是行家的最愛。

★德國（$$$$）

大塊、實在的料理，是德國菜最具分量的特色，德國豬腳肉感十足，是許多老饕的桌上佳餚。

★法國（$$$$$）

視「吃」為人生一大享受的法國人，不僅十分重視食材的選擇，更重視擺設的精緻與美感，「浪漫」是法國料理的必備配菜。

★捷克（$$$$）

順口不膩的口感，充滿香料的醃漬風味，是強調簡單、實在的捷克菜最大的特色，由於捷克地處內陸，較少看到以海鮮為主的菜餚。

★義大利（$$$$）

料多味美是對義大利料理最實至名歸的讚賞，香濃乳酪、奶油味更是每道菜色少不了的精華所在。

★希臘（$$$）

地中海風情，充滿陽光、海水的洗禮，讓嗜吃麵包、馬鈴薯的食客們得到最大的飽足感，不妨試試希臘佳餚爽口的誘人芳香吧！

★葡萄牙（$$$$$）

殖民背景的影響，讓葡萄牙融入多種風情的飲食口味，且由於靠海的地緣關係，海鮮料理便成為葡萄牙菜的座上賓客。

★摩洛哥（$$）

　　菜餚中常見沾食料理，展現摩洛哥對香料、豆類與調味料的巧妙搭配。捨棄一切餐具帶來繁雜的用餐方式，在雙手的巧妙運用下，增添一份自然原味的風情。

★日本（$$$$$）

　　精緻、生、冷、少調味，就像位處高緯度的日本海島國家，別具風格，自然料理的呈現，更顯現出不造作的風土民情。

★韓國（$$$　✎✎✎✎）

　　驅寒火辣的泡菜，是韓國人少不了佐餐下飯的料理，加上頗富盛名的韓國烤肉及火鍋，更是秋冬最好的菜餚。

★泰國（$$$　✎✎✎✎）

　　南洋的熱辣風情，融合多樣煎煮炒炸等技巧，加上泰國「水果王國」的名號，讓泰國菜更添變化。

★越南（$$　✎✎✎）

　　魚米之鄉的越南，將米的精神發揚光大，不論是米粉、糕點、河粉，都能讓愛吃米飯的食客們讚賞不已。講究清爽不油膩，也是喜好南海風情食客的最佳選擇。

★阿拉伯（$$$　✎✎✎✎）

　　中東神秘的色彩，讓它的飲食瀰漫一股獨特的薰香，辛辣甜鹹那股嗆味，是對於一般人味覺上的大挑戰，篤信回教的阿拉伯，可是不食豬肉的喔！

★印度（$$$ ✎✎✎）

　　香料與咖哩，是印度菜中最大的驕傲，獨到的香草藥材，讓香辣夠味的印度佳餚更添美味；視牛如神的印度人，飯食多偏重羊肉及雞肉。

★馬來西亞（$$ ✎✎✎✎）

　　入口酸辣、滲入濃厚椰奶香味，是馬來西亞不同於其他東南亞國家的風味，濃厚的回教色彩，讓馬來菜見不著豬肉的蹤跡。

★印尼（$$ ✎✎✎✎✎）

　　如果說泰國菜是「香辣之王」，那印尼菜就可稱為「濃辣之后」，不管香的、辣的、甜的、酸的，都是濃得化不開的實在好口味。

★美式料理義式風（$$$）

　　濃烈的氣味、番茄的甜酸味、九層塔的辛味，是美式義大利料理不可或缺的要素。

★美式料理墨西哥風（$$$）

　　休閒、創意的個性餐飲，讓每位饕客享受大口咬定的咀嚼快感，墨西哥菜色更增添美式料理的風味。

★墨西哥（$$$ ✎✎✎）

　　玉米可說是這裡最重要的主食，不管包餡的、捲皮的、炸酥脆的，都充滿了香辣酸濃的南美風情。

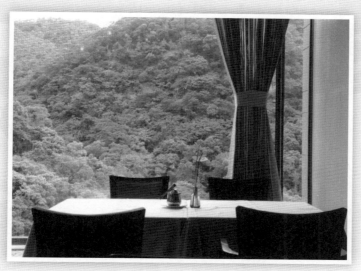

除了料理爭奇鬥豔，景觀與氣氛也是餐廳的賣點之一

★巴西（$$$）

　　巴西窯烤的材料豐富，路上爬的、海中游的，都是窯烤最佳的材料，適合三五好友齊聚，感受百分之百的原味。

　　註：$$　有點便宜

　　　　$$$　中等價位

　　　　$$$$　有點貴

　　　　$$$$$　這可真是不便宜啊！記得多帶張卡出門吧！

　　　　🌶🌶🌶　中辣

　　　　🌶🌶🌶🌶　重辣

　　　　🌶🌶🌶🌶🌶　狂辣

資料來源：取材自美國安泰人壽「生活卡意1999年秋季號」。

第二篇
實戰篇

Chapter 5

觀光與休閒旅館的源起與特性

- 現代旅館的起源與定義
- 台灣旅館的發展沿革
- 觀光與休閒旅館的特性

 第一節　現代旅館的起源與定義

一、旅館的源起 ❶

休閒事業源於觀光旅館，而旅館業（hospitality）又源於何處呢？

一般深信，在中古世紀，歐洲本土許多的修道院提供簡單的旅客住宿，一如中國古代許多的廟宇提供遠途信徒住宿，是旅館的雛型。在歐洲旅行主要是靠道路，因此客棧（inns）、旅店（hostels）便隨著城鎮或交通中心的興起而沿著公路兩旁大量出現。

渡假旅館則源起於南太平洋，最早的旅館業服務是由各大小島嶼的土著所提供，早期他們提供航海家、探險家靠岸時一些清水的補給。之後，這些航海探險者進一步尋找擁有乾淨水源、食物的臨時避難所，這些交易則「以物易物」進行，從此之後，這些地點便成為他們可多次造訪的休息站。

當一個臨時避難所因提供足夠的資源、供旅客休息、裝備更新而獲良好的評價時，它就不再只是一個單純的「避難所」罷了，而應該稱之為休憩點（repose）或渡假據點（recess）了。而原本由地方土著所提供的簡單住宿服務，也慢慢地懂得如何進一步迎合旅客的需求。因此，來光顧的人也不再限於冒險家了，各種族、各相關職業的人也慢慢地湧入這些可以滿足他們休憩或純粹渡假的地點。

在十八世紀時，大量的勞工與移民湧入澳洲，造成住宿、膳食和相關服務的大量需求。很明顯的例子是，因為對茶、咖啡與其他飲料的龐

❶ 旅館或飯店（Hotel）乃台灣的稱呼，在大陸、港澳、星馬等地區則稱為「酒店」。

大需求，造成當地「公共酒店」（public drinking house，俗稱PUB）的快速成長。第一家合格特許的酒店執照在1796年頒發，據1810年的調查指出，當時的雪梨總共擁有75家合法的酒店，服務6,152位顧客，平均一家酒店服務82人。

　　同樣的情形發生在南太平洋區域，由於殖民風潮而帶來大量的官員、移民、甚至商船，為因應所需，客棧、旅店或食堂（boarding house）便大量出現。在1830年，澳洲政府開始要求所有的酒店提供住宿的功能，最低限度是二個房間和一套公共衛浴設備。

　　在歐陸部分，在十七世紀後半期，倫敦出現了一種最新型態的旅店，稱為hotel──旅館。這個名字其實是起源於巴黎相似功能的旅店hotêl garni，意指「大房子」。一直到十九世紀，沿著鐵路與輪船行駛的路線，旅館逐漸蓬勃發展，但僅以商業旅行者為主要的顧客。

　　到了二十世紀初葉，拜汽車工業與航空工業的發達，大量的旅遊人口於焉產生。大量的旅館在歐美地區接連設立，尤其是美國許多大型豪華的旅館紛紛成立。大西洋兩岸的旅館熱吹到太平洋，到1980年為止，成為當地成長最快的行業。而近二十年來，由於世人國民所得的提高，造就渡假風潮，渡假酒店已凌駕商業旅館，成為此一行業的主流。

二、旅館的定義

　　楊正寬（1996）在《觀光政策、行政與法規》中將觀光旅館分為廣義及狹義兩種解釋。依據《發展觀光條例》第2條第七款之規定：「觀光旅館業：指經營國際觀光旅館或一般觀光旅館，對旅客提供住宿及相關服務之營利事業。」而觀光旅館依《觀光旅館業管理規則》第2條之規定，又分為一般觀光旅館及國際觀光旅館兩種。觀光旅館又稱為一般觀光旅館，依交通部觀光局《星級旅館評鑑作業要點》第3條規定，在專用標識上屬於一至三顆星級；而後者之國際觀光旅館則為四、五顆星。

依據《台北市旅館業管理規則》第3條規定：「本規則所稱旅館業，係指觀光旅館業以外提供不特定人休息、住宿服務之營利事業。」而《高雄市旅館業管理自治條例》第3條更明顯指出：「本自治條例所稱旅館業，係指除國際觀光旅館及觀光旅館以外提供不特定人休息、住宿之營利事業。」陳怡君（1995）在其論文〈女性消費者對觀光旅館滿意度〉中對旅館的定義提出「旅館是一種綜合的企業，不論其規模大小，他們的共同目標是一致的，即為大眾提供衣、食、住、行、育、樂以及因應顧客需求而生的各種服務，以獲取合理利潤的公共設施」，則道出旅館業提供的機能。

旅館業之經營名稱或型態，除了旅館之外，還包括賓館、旅社、國民旅舍（風景特定區內）、汽車旅館、飯店、渡假中心、青年活動中心、會館、別館、客棧、山莊、公寓、俱樂部、別墅、休閒廣場、休閒中心、休閒農莊、溫泉、套房及民宿等，既然旅館業納入觀光事業管理體系管理與輔導，因此廣義之觀光旅館業，除了狹義的觀光旅館及國際觀光旅館之外，自然包括這些新加入觀光事業行列的旅館業。

現代的國際觀光旅館走向節氣、休閒風

第二節 台灣旅館的發展沿革

一、發展沿革

台灣旅館業的發展可區分為光復前、光復後與近年來的新趨勢，前者可追溯自早期荷蘭及明鄭時代。

(一)荷蘭人統治至光復前

◆宿處階段

也就是配合早期荷蘭及明鄭各時代的社會情況，提供最基本的旅遊宿處服務設施，但各時期在程度上因社會經濟狀況，其設施程度有所不同。基本上都以通（統）鋪方式提供住宿型態，公共盥洗設備及餐飲服務均分開設置。

◆滿清時期

配合台灣各港口的開埠，均有一些零星的旅店開設於港埠市街，早期的台南府城及1860年代後期的淡水通商後，外商雲集，帶給艋舺繁榮，各種「客棧」提供住宿服務，盥洗提供「公共淋浴」的簡陋設施而已。

◆日據時期

早期仍沿襲清代的情事，後期則因明治維新引進西方觀念的影響，在台北地區於滿清割台後，1900年代就已經營業的一些老店，有的冠上Hotel、有的改稱「旅社」，到1930年代才有正式西洋裝飾的三層洋樓專業旅館Hotel——「鐵道旅館」的出現，以「旅館」為正式稱呼來區

隔原有的「旅社」。歐式的獨立客房、附設浴缸及蹲式便器，男服務員穿著白衫黑褲的制服，還有西餐廳、咖啡廳、大小宴會場所、撞球室及理髮室等，內部裝修、餐具都很講究。但因應殖民統治和日式生活習慣，和式的榻榻米通鋪式「旅館」也很多。主要的高級旅館均為配合交通管理而建設的，如台北「鐵道旅館」、台南「鐵道旅館」、日月潭「涵碧樓」招待所等，均隸屬於政府交通機構管理的餐旅單位。市場型態初具規模，但經濟條件尚未普及，只限服務一些政府高級官員的出差及社會上的名流商賈聚會。

(二)台灣光復後

台灣旅館業自光復迄今，其發展沿革大致可以分成七個階段[2]：

◆傳統旅社時期（1945～1955）

國民政府遷台、韓戰爆發，台灣海峽及遠東地區陷入危機，國府為了接待國際貴賓，成立「中國之友社」（客房40多間附設有保齡球道）、「自由之家」（客房27間）。當時正處於中共軍事犯台威脅的危機中，一切以政治統治為主導。經濟的改革和復興計畫才完成初期建設，民間建設或經濟活動尚無能力投入，旅遊活動只限學生的「遠足」程度而已。溫泉旅館是當時唯一「遠足渡假」的目的設施，最有名的是草山（陽明山）、北投的溫泉旅社，沿襲日式型態旅館，規模不大但也總共二十幾家，較為馳名也很大眾化。其他例如宜蘭的礁溪、台南縣關子嶺、屏東縣四重溪及台東縣知本等地，也以溫泉「遠足渡假」聞名。

此時全省有旅社483家僅限於提供住宿，只有少數旅社供應餐飲，而無其他設備。可供外賓住宿的旅館只有台北圓山大飯店、台灣鐵路飯店、日月潭涵碧樓招待所、中國之友社及自由之家等官式旅館。

[2]修改自何西哲（1987）。《餐旅管理會計》。

◆**觀光旅館發軔時期（1956～1963）**

　　台灣觀光協會於1956年11月29日正式成立，實為政府與民間重視觀光事業的開始。1952年改建「台灣大飯店」為「圓山大飯店」，1956完成「金龍廳」（36間客房），1958年完成「翠鳳廳」（24間客房），1963年完成「麒麟廳」（70間客房），是最具代表中國傳統的宮殿式的大型建築物，氣派非凡，並附設游泳池與網球場，為當時全台最具代表性的大型旅館。

　　俟後台海形勢因美國的介入已較穩定，政府致力於多期的經濟建設計畫，並獎勵華僑回國投資交通建設及旅遊設施。國內的經濟從1950年代初期，因社會經濟的穩定成長，政府於1957年開始推展觀光事業，為了招待到南部參觀的貴賓，1957年在高雄澄清湖畔成立「圓山大飯店」。

　　石園大飯店則是第一家以民間資本興建，並正式取得政府許可的觀光旅館。其房價比其他旅館高出十倍左右，優厚的利潤，很快刺激興建觀光旅館的意願。緊接著高雄華園、台北統一等大型旅館亦陸續成立，此時可稱為我國興建觀光旅館的第一次熱潮；海外華僑為響應政府獎勵投資政策，1959年泰國華僑在高雄投資成立「華園大飯店」，經二次擴建現有客房303間，為國內最早股票上市的旅館。1962年台北市由菲律賓華僑投資興建的「統一大飯店」成立，客房330間；此一時期共興建26家觀光旅館。

◆**國際觀光旅館時期（1964～1973）**

　　1964年「中華民國旅館事業協會」成立，業者陸續投資一些小規模的都會區地方性旅館，最具代表性的是台北市「中國大飯店」、「國際大飯店」。1964年，由國內企業家聯合日本及香港華僑投資興建台北「國賓大飯店」，客房273間；日本華僑在台南市投資興建「台南大飯店」，客房66間。

　　1964年國賓及統一大飯店相繼開幕，使我國旅館經營堂堂邁入國

際化的新紀元。同年日本開放國民觀光旅遊，我國政府又施行72小時免簽證制度；自1965年接受駐越南美軍來台，再一次刺激了民間投資興建觀光旅館的意願。1968年高雄市本地企業家投資興建的「華王大飯店」開幕，為本土資金的第一家大型觀光旅館。如此蓬勃的投資和興建的規模，顯示台灣的旅館市場進入了「觀光旅館」時代。雖然旅館業蓬勃發展，但當時的國內旅客除了餐飲消費有些貢獻外，住宿的使用率只占10%以下，因為國內旅遊消費市場剛踏入「國民旅遊」階段，國民所得及國內經濟活動仍無法大量使用觀光旅館，一般觀光旅館的消費仍以國外的商務旅客、渡假美軍或已經開放觀光護照的日本旅客為最多，尤其是後者。

　　「交通部觀光局」於1971年成立，為我國主管旅遊事業的中央級主管機關，旅館旅行社的分級、評鑑、獎勵及管理都由觀光局來執行。雖然在此之前台灣已經有中大規模的旅館投資，但在經營管理的觀念上，仍然沒有國際化「制式管理系統」的理念，在層次上仍是本土式或地域性的經營方式。1973年由菲律賓華僑投資興建，與美國「希爾頓國際旅館公司集團」合作經營管理的台北「希爾頓飯店」開幕，從籌備、招募、訓練、開幕與服務一系列的做法，才對台灣本地注入一股國際性「制式管理系統」的觀念，而逐漸影響國內的旅館管理生態，當然也影響政府的管理方式和旅館設施的制式標準。

◆大型國際觀光旅館時期（1974～1983）

　　1974年至1976年間，由於全球能源危機，以及政府頒布禁建令，大幅提高稅率、電費，這三年間沒有增加新的旅館。1976年經濟復甦，來華旅客突破一百萬人，此時發生了嚴重的旅館荒，又一次的刺激了民間投資興建觀光旅館的意願。政府相繼於1977年2月與5月公布「都市住宅區內興建國際觀光旅館處理原則」及「興建國際觀光旅館申請貸款要點」。突破建築基地難求、興建資金不足之瓶頸後，大型觀光旅館的興建有如雨後春筍般出現，四年內共增加45家，房間數約一萬多間，其中

包括來來香格里拉、高雄國賓、台北財神與花蓮中信等大飯店。

　　1979年台北亞都大飯店原來預訂與法國法航Meridien旅館系統合作，後來因為法航與中國大陸的旅館續約而放棄台灣市場。亞都大飯店總裁嚴長壽與義籍總經理Mr. Barba毅然採用獨立的經營路線，但經營模式完全比照國際制式管理的方法，稱為Copy Hotel，十多年來的經營過程非常成功，並贏得台灣首次加入「世界領導旅館協會會員」的榮譽。此一時期台灣的旅館經營已經國際化，並且在國際旅館市場領域占有一席之地。在本時期的後半階段因台灣生活水平和國民所得的提升，國外旅客成長遲緩甚至有負成長現象，而國內商務旅行頻繁，國際級高級旅館的國內旅客住房率已經成長到50%。

　　台灣開始進入「國際旅館時期」，之後陸續加入台灣旅館營運連鎖的有：美國「假日旅館國際公司」（Holiday Inns, Inc.）與高雄華園大飯店、桃園大飯店；1982年日本大倉飯店（Okura Hotel）與來來香格里拉大飯店，1985年美國喜來登旅館系統（Sheraton Hotel）與來來大飯店均連續簽有訂房系統授權合作合約；1983年日本日航開發的日航酒店（Nikko Hotel Int'l)與台北市老爺大酒店簽訂經營管理合約；1990年香港麗晶飯店管理顧問公司與台北麗晶飯店簽訂經營管理合約，1993年解約，台北麗晶改成「晶華酒店」；1990年美國「凱悅酒店集團」（Hyatt Int'l Inc.）與新加坡豐隆集團在台北投資的「台北凱悅飯店」（目前已改為君悅）簽訂經營管理合作合約。

◆重視餐飲時期（1984～1989）

　　1980年初發生第二次能源危機，經濟衰退，來華旅客人數幾乎零成長。加上大型旅館遞增，競爭更形激烈；稅賦增加、員工待遇高漲，使業者負擔更形加重。同時地下旅館叢生，住房率一蹶不振，迫使老舊、經營不善的旅館進入整頓時期。客房供過於求，來華旅客成長甚微，觀光旅館逐漸改變以客房為主軸的經營方針，加強推廣餐飲業務，以求取更多的收入，維持觀光旅館的營運。

　　1986年由於歐洲恐怖組織活動頻繁，致使旅客轉向亞洲觀光。其後由於經濟景氣活絡，商務旅客增加，再加上國際性會議與展覽頻頻在台召開，來台觀光客大幅增加，旅館獲利甚佳。在市場供不應求之下，觀光旅館住宿房價大幅提升，直逼日本水準。於此時期加入國際觀光旅館市場的有福華、老爺、力霸、龍普、通豪、墾丁凱撒等大飯店。

◆渡假旅館時期（1986年以後）

　　台灣的高度經濟成長造成國民所得的大幅提升，社會經濟及社會結構型態也改變許多。從早期的國民旅遊時期過渡到商務旅遊時期，同時也從1979年的開放海外觀光護照、1987年的開放大陸探親和大陸旅遊，到1990年以後國內的家族式渡假和休閒渡假的市場趨勢。1986年日商青木建設投資屏東墾丁國家公園內的「凱撒大飯店」開創台灣國際級渡假旅館之始，本來市場設定為國際旅客，但開幕後90%都為國內旅客，其高住房及消費潛力讓經營者大吃一驚，原來台灣的渡假休閒市場潛力如此龐大，並持續數年，直到1990年左右才稍微減弱。

　　1993年台東知本老爺酒店開幕，以東部的碧海藍天、溫泉休閒、與原住民強烈的文化色彩作為訴求，兩年來成為台灣地區住房率最高的旅館之一，台灣的休閒渡假市場列車終於被啟動。1994年南投縣米堤大飯店開幕、墾丁凱撒大飯店整修，2002年花蓮海洋公園遠雄大飯店開幕營運，顯示了台灣的旅館市場已經進入了國際休閒渡假旅館時期。

◆國際連鎖旅館時期（1990年以後）

　　1990年麗晶（現更名為晶華）酒店、凱悅（現更名為君悅）大飯店等國際知名連鎖旅館相繼在台開幕，提供一千多間的客房及多種樣式餐點，頓時為我國的觀光旅館業帶來強烈的衝擊，更將我國的觀光旅館業帶入另一時期。2010年後許多國際觀光旅館如文華東方酒店、W Hotel等超五星級旅館分別在台北開幕，讓台北更趨向於國際型都會的風格。

◆民宿崛起時期（2000年以後）

公元2000年後，台灣的平均所得進入停滯期，直至2018年為止，實質國民所得並沒有有效拉升。由於新富階級的崛起，也意味著相對的一般受薪階級所得實質下降中，也因此國民旅遊的住宿需求一部分由價格更貼近庶民的民宿所取代。而台灣的旅館業中，民宿的大量崛起代表著貧富差距的拉開已成為事實。

二、台灣觀光旅館的規模

台灣地區觀光旅館以客房數的多寡為規模區分，其可分為八級（楊長輝，1996），分述如下：

1. 規模一：客房數700間以上者，如凱悅、來來、環亞、高雄晶華等。
2. 規模二：客房數601～700間者，如台北福華。
3. 規模三：客房數501～600間者，如台北圓山、美麗華、晶華、希爾頓等。
4. 規模四：客房數401～500間者，如台北國賓、高雄國賓、漢來、遠東國際、墾丁福華等。
5. 規模五：客房數301～400間者，如長榮桂冠（台中）、中泰、華國、西華、花蓮美侖等。
6. 規模六：客房數201～300間者，如台北老爺、墾丁歐克、兄弟、力霸、凱撒、亞都等。
7. 規模七：客房數101～200間者，如高雄尖美、長榮桂冠（基隆）、高雄圓山、知本老爺等。
8. 規模八：客房數100間以下者，如陽明山中國、台東知本等。

截至2020年12月為止的統計數據，台灣地區總計有觀光旅館家數123間（台北市43間），房間數共計28,607間（台北市11,126間）。

表5-1 台灣地區觀光旅館家數及房間數統計表

資料期間：2020年12月

地區／客房數	國際觀光旅館					一般觀光旅館					合計				
	家數	單人房	雙人房	套房	小計	家數	單人房	雙人房	套房	小計	家數	單人房	雙人房	套房	小計
新北市	3	105	539	49	693	4	172	195	21	388	7	277	734	70	1,081
台北市	26	2,742	4,894	985	8,621	17	976	1,229	300	2,505	43	3,718	6,123	1,285	11,126
桃園市	6	614	586	213	1,413	4	368	324	125	817	10	982	910	338	2,230
台中市	5	565	494	76	1,135	3	280	229	29	538	8	845	723	105	1,673
台南市	5	366	646	102	1,114	1	17	21	2	40	6	383	667	104	1,154
高雄市	9	1,089	2,010	410	3,509	2	95	238	64	397	11	1,184	2,248	474	3,906
宜蘭縣	5	260	534	99	893	3	113	158	33	304	8	373	692	132	1,197
新竹縣	1	261	92	33	386	1	242	105	37	384	2	503	197	70	770
苗栗縣	0	0	0	0	0	1	11	174	6	191	1	11	174	6	191
彰化縣	0	0	0	0	0	0	0	0	0	0	0	0	0	0	0
南投縣	3	133	175	91	399	0	0	0	0	0	3	133	175	91	399
雲林縣	0	0	0	0	0	0	0	0	0	0	0	0	0	0	0
嘉義縣	0	0	0	0	0	3	95	113	28	236	3	95	113	28	236
屏東縣	2	122	593	24	739	1	24	184	26	234	3	146	777	50	973
台東縣	3	143	295	69	507	1	20	259	11	290	4	163	554	80	797
花蓮縣	6	291	902	254	1,447	0	0	0	0	0	6	291	902	254	1,447
澎湖縣	1	61	247	23	331	1	44	17	17	78	2	105	264	40	409
基隆市	0	0	0	0	0	1	73	64	4	141	1	73	64	4	141
新竹市	2	320	114	31	465	0	0	0	0	0	2	320	114	31	465
嘉義市	1	40	200	5	245	1	49	68	3	120	2	89	268	8	365
金門縣	0	0	0	0	0	1	3	41	3	47	1	3	41	3	47
連江縣	0	0	0	0	0	0	0	0	0	0	0	0	0	0	0
合計	78	7,112	12,321	2,464	21,897	45	2,582	3,419	709	6,710	123	9,694	15,740	3,173	28,607

資料來源：交通部觀光局。

渡假旅館著重整體的賣點

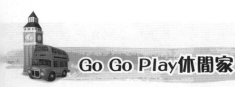

最窮的國家 最棒的咖啡

相傳咖啡的起源地是非洲的衣索比亞。在這個半數人一天賺不到一塊
美金的國度裡，喝咖啡卻出奇的講究。

★咖啡儀式一天上演三次

喝咖啡是衣索比亞人生活的一部分，每天進行三次的咖啡儀式

（Coffee Ceremony）：衣索比亞人喝咖啡是照三餐喝的，而且每一杯咖啡都是現烘、現磨、現煮。

衣索比亞媽媽們三餐飯後都會坐在咖啡炭火前，進行一次次的「咖啡儀式」：先點燃刺槐香木，讓空氣中飄著宜人的香氣，昭告家人及鄰居要開始煮咖啡了。然後，取出適量的咖啡生豆，拿著平底鍋在炭火上約莫搖了二十幾分鐘，咖啡豆「波—波—波」的氣爆聲在爐火旁縈繞，直到咖啡豆從綠色的生豆轉變成咖啡色。

衣索比亞媽媽們才不管（也不知道）咖啡烘焙書裡頭提到的烘焙要離炭火幾公分，還有第一爆與第二爆的間隔、烘好的豆子要先養豆兩三天等細瑣的要求。對衣索比亞的子民來說，烘咖啡似乎是與生俱來的本能，已經融入他們的血液中。衣索比亞媽媽熟練的把豆子烘好，當豆子還冒著煙時就倒進器皿裡搗碎，然後和冷水混合，在一個小陶壺裡烹煮。等水開了後、濾了咖啡渣，把咖啡倒進茶杯裡，一杯純正的衣索比亞咖啡就大功告成了。

★Coffee的故鄉在Kaffa

衣索比亞一直以「咖啡的故鄉」自居，咖啡的源起據說是衣索比亞牧羊人在Kaffa這個地方發現咖啡樹，Coffee這個字就是從Kaffa來的，而Kaffa也成了專業咖啡迷們朝聖的地方。

在衣索比亞首都阿迪斯阿貝巴（Addis Ababa）可以買到、喝到正統且新鮮的咖啡。阿迪斯阿貝巴最負盛名的咖啡店當屬「高貴」的Tomoca，這家咖啡館一杯咖啡賣台幣12元（當地錢3bir），比其他咖啡館貴三倍。但在Tomoca的咖啡桌總是「站滿」喝咖啡的人，另外一個櫃檯則總是「排著」要買咖啡豆的客人。賣咖啡豆的老闆身披白袍，耐心的問著客人需要什麼樣的咖啡豆子，然後用有歷史質感的磅秤過磅，整個過程有如古老而專業的藥劑師。

資料來源：取材自《中時電子報》，2007/05/19。

 # 第三節　觀光與休閒旅館的特性

　　觀光與休閒旅館為休閒事業的主體，與流通業、金融服務業並列二十一世紀台灣最具發展潛力的服務業。它的產業特性自然不同於其他服務業，更有別於一般的生產事業。茲將其產業特性依服務業的一般特性與行業特性分述如下：

一、源於服務業的一般特性

(一)無形性

　　觀光與休閒旅館提供的服務，其商品大部分是無形的，消費者在享用的過程，或許摸不到、看不到，享受服務後也未能擁有任何實體。

(二)服務品質的異質性

　　服務是由人執行的活動，在提供過程中，因從業人員的素質與態度的差異性，不同的服務人員對顧客提供的服務有其差異性。而無法使服務品質維持一致性，即使同一個服務人員所提供的服務，亦可能因不同的時間、地點、顧客等不同情境而異，相同的顧客亦因時地的不同而有不同的感受。故服務的異質性，導致服務難以品管。即使如此，高級旅館更需要建立良好的作業系統與品質管理流程，以降低服務品質的異質性。

(三)生產與消費的不可分性

　　旅館的服務商品是先銷售然後再生產或消費，而且生產與消費是同時進行的，消費者對生產過程涉入的情形，使得服務人員與消費者之間

的互動頻繁，也決定了顧客心中感受到的服務品質的高低。

(四)易逝性

服務的商品無法預先生產、儲存，無法因應需求上的變動預作調整。其商品具有時效性，未即時銷售即須作廢，故如何平衡服務的供給與需求是很困難的，例如觀光與休閒旅館的客房如未在夜前出租，即無法提供服務，賺取房租；旺季時，一定數量的客房又往往不敷使用，而無法預先儲存因應等，皆說明旅館商品的易逝性。

二、產業特性

(一)資本密集與勞力密集

從事觀光與休閒旅館業之經營，通常必須有龐大的土地資產，投資興建的硬體建築、設備等需要相當龐大的資金，就其投資報酬而言，屬長期投資、低回收的產業，而觀光與休閒旅館係由從業人員執行服務之活動，故所需之人力多，因此人力資源費用較高，人力資源管理的重要性高於其他行業。相同的道理，員工產值亦高於生產事業，以2005年為例，台灣地區國際觀光旅館員工平均產值為每人1,950,093元。

(二)市場受外在環境影響大

觀光事業的發展有賴於政治環境的安定、經濟的發達、社會治安狀況、交通便利及經濟景氣的好壞等，故觀光與休閒旅館的市場受外在環境影響很大，譬如1999年的921大地震對中部的業者來講是重重的一擊，加上經濟下滑，其他地區業者亦同受波及。近年來受對大陸政策的影響，各縣市的住房率變動頗大，加上受新冠疫情影響，住房率與平均房價不理想，可參考**表5-2**。

表5-2 台灣觀光旅館住房率與平均房價統計表（2020年）

種類	地區	住房率	平均房價
一般觀光與國際觀光旅館	台北地區	28.08%	3,480
	台中地區	48.41%	2,496
	高雄地區	41.39%	2,550
	花蓮地區	57.53%	3,518
	風景地區	56.52%	5,707
	其他地區	48.62%	3,683
總平均		38.77%	3,608

資料來源：台灣旅宿網。

(三)受到氣候條件限制發展

雖然觀光業並不像農業一樣，被稱為靠天吃飯的行業，但天候因素卻也是業績好壞的重要影響因素之一，由於台灣氣候屬亞熱帶，除了多雨之外，也多颱風，因此對觀光業影響十分可觀。

(四)需求上具有明顯的季節性

觀光活動或商業活動具有明顯淡旺季之分，如觀光資源受氣候狀況而產生（夏季避暑、冬季滑雪）以及制度或社會因素造成（節日或慶典）。即使一年或一週之中淡旺季差別亦大，譬如休閒渡假旅館的旺季在七、八月暑假、十二到一月的寒假、四月的春假期間；週末是旺季，其他則為淡季。一般商務旅館的淡旺季則大約相反。

(五)需求的彈性大

觀光旅遊並非人類基本需求，故往往會因價格的變動或經濟情況的變化而發生需求的變動。因為旅館業在觀光業中同屬於休閒性事業，所以除了會受到經濟景氣好壞的影響之外，受國人休閒時間長短影響甚鉅。因此週休二日的實施不但影響國人的起居生活，也影響了休閒的型

態與時間。

(六)供給上具有僵固性

觀光事業供給的構成項目如非實體的觀光資源（山水風景）與觀光設施（觀光與休閒旅館），或無形的民俗風情、歷史人文等，都是無法在短時間內輕易改變或增減供給。

(七)產品無法儲存及服務的即時性

產品無法預先生產或儲存（如客房出租），具有時效性，超過時間未售出即失去經營效益，且服務須即時提供，顧客無法久候，故事前的行銷規劃與促銷極其重要，以求產出之最大化。以2020年爲例，受新冠疫情影響，全台灣總住宿旅客約4,400餘萬人，其中團體旅客（GT）占16%，個別旅客（FIT）占84%。就國籍而言，以本國旅客爲最多，占92%，其次爲日本、韓國、港澳及大陸（**表5-3**）。

觀光旅館的品牌意象成為重要的競爭武器之一

表5-3　旅館業 住客類別及國籍人數統計表（2020年）

縣市/項目	住客類別 個別旅客	住客類別 團體	住宿人數 合計	住宿國籍 本國	大陸	日本	韓國	港澳	新加坡	馬來西亞	其他亞洲地區	北美	歐洲	紐澳	其他地區	華僑
新北市	2,422,910	306,363	2,729,273	2,459,440	37,950	14,537	48,540	18,214	4,837	4,957	59,520	16,608	7,575	3,112	53,585	398
台北市	6,504,370	466,783	6,971,153	5,560,713	74,848	281,112	160,231	196,277	80,666	65,843	228,691	117,966	87,367	23,089	88,004	6,346
桃園市	2,090,399	306,689	2,397,088	2,093,319	32,711	40,693	52,649	18,423	2,385	7,742	112,325	9,449	8,746	1,663	15,781	1,202
台中市	5,379,620	573,376	5,952,996	5,620,224	19,713	54,817	18,785	31,422	16,296	17,980	101,482	18,721	19,610	4,107	29,277	562
台南市	3,219,627	377,481	3,597,108	3,396,959	4,602	79,911	8,834	6,553	2,985	3,312	47,532	7,441	17,844	1,347	19,532	256
高雄市	4,550,565	680,136	5,230,701	4,800,666	46,256	38,924	31,697	29,336	10,056	9,834	172,864	14,752	16,052	3,544	55,759	961
宜蘭縣	2,507,110	500,039	3,007,149	2,947,131	1,697	1,844	4,103	8,765	2,175	1,449	14,834	5,776	1,224	415	17,702	34
新竹縣	310,989	92,423	403,412	384,493	715	1,832	688	297	548	232	9,520	1,399	531	70	3,038	49
苗栗縣	461,804	166,089	627,893	602,786	361	358	83	179	478	189	4,239	373	1,514	78	16,926	329
彰化縣	534,770	19,396	554,166	539,471	179	372	58	140	65	99	6,562	130	2,535	48	4,496	11
南投縣	1,106,123	572,278	1,678,401	1,650,024	13,876	892	311	875	892	336	3,344	831	721	291	5,949	59
雲林縣	465,039	158,043	623,082	597,344	11,414	5,239	83	156	101	67	4,170	275	688	25	3,361	159
嘉義縣	550,340	163,365	713,705	700,286	6,550	1,163	675	1,280	180	574	1,441	364	570	58	444	120
屏東縣	1,098,248	284,321	1,382,569	1,351,498	1,645	1,184	1,113	924	338	358	16,966	1,137	2,135	177	5,056	38
台東縣	1,773,133	635,883	2,409,016	2,392,801	8,144	817	207	773	291	322	2,781	1,025	757	196	718	184
花蓮縣	1,983,835	722,098	2,705,933	2,661,159	15,141	5,558	3,763	1,803	1,896	1,399	2,982	3,712	2,574	706	4,292	948
澎湖縣	344,874	280,508	625,382	623,269	72	867	62	70	33	83	59	195	209	43	418	2
基隆市	268,307	50,145	318,452	313,928	386	722	221	364	240	331	976	408	214	74	460	128
新竹市	769,643	46,400	816,043	730,853	5,814	45,955	4,123	1,196	1,636	853	11,251	3,331	4,587	366	5,772	306
嘉義市	1,168,833	249,545	1,418,378	1,371,535	18,325	1,668	2,202	1,572	902	1,020	8,809	1,367	2,539	492	7,928	19
金門縣	143,689	253,403	397,092	394,838	1,674	124	23	123	25	2	46	26	192	3	16	0
連江縣	9,911	18,392	28,303	28,302	0	1	0	0	0	0	0	0	0	0	0	0
總計	37,664,139	6,923,156	44,587,295	41,221,039	302,073	578,590	338,451	318,742	127,025	116,982	810,394	205,286	178,184	39,904	338,514	12,111

資料來源：交通部觀光局統計資料。

(八)營運的連續性

　　觀光與休閒旅館的營運是一天24小時，全年無休，時間長，所以人力的運用、品質的維持、作業的管理，皆須有一規範，以維持正常之運轉。

(九)功能的綜合性與公共性

　　觀光與休閒旅館提供的功能包含食、衣、住、行、育、樂等生活的綜合性，其場所屬公共場所，顧客可自由進出，故其對旅客的便利、舒適、安全等皆須考量。旅館是一個最主要的社交、資訊、文化的活動中心。本行業已經展開多樣性與策略聯盟的發展，如高雄義大世界結合觀光旅館、主題樂園與購物中心三合一，使得它在南台灣的競爭力大幅提升。另外最近幾年，餐飲收入已經成為觀光與休閒旅館重要的收入之一，如**表5-4**所示。2020年台灣地區觀光旅館全年總營業收入約為新台幣404.9億元，主要收入項目為客房收入與餐飲收入，各占總營業收入35.7%及51.6%，其中餐飲收入比率已超過五成。

表5-4　觀光旅館營業收入比重分析表（2020年）

	房租收入比率	餐飲收入比率
台北	0.228	0.620
高雄	0.334	0.566
台中	0.347	0.506
花蓮	0.570	0.318
桃竹苗地區	0.329	0.575
風景區	0.640	0.266
其他	0.453	0.428
平均	0.357	0.516

資料來源：台灣旅宿網，https://taiwanstay.net.tw/TouristStatistics/R004?rid=report004整理。

服務常是消費者對觀光旅館第一個品質考驗的項目

(十)立地性

　　觀光業發展的區域通常不限定某特定地區，加上商務型旅客人數一直日益增加的情況下，旅館業者經營的據點通常也會隨著人潮而開業，據點愈來愈多，經營方式也愈來愈多元化。但旅館業務之良窳，所在位置地理條件非常重要，但它無法移動，對生意影響很大。唯許多經營良好之旅館，設法在另地關建分館，一方面分散本館的業務，一方面提高總收益，如：國賓高雄館、知本與礁溪老爺酒店、墾丁福華、夏都均為明顯例子。

Go Go Play休閒家

小小咖啡豆　學問大

　　小小一顆咖啡豆，其中的學問可不少。從品種、產地、採收、乾燥、烘焙以至於煮咖啡時的水質、水溫等都有學問。

　　以品種分，咖啡樹主要可分為阿拉比卡種（Arabica）及羅布斯塔種（Robusta），阿拉比卡種必須生長在海拔1,000～2,000公尺左右，排水良好的山坡上，對氣溫等環境的要求較嚴格，羅布斯塔種可生長在平地，對疾病的抵抗力較好，產量也較高，但滋味較阿拉比卡種普通，咖啡因含量則是其兩、三倍。

　　提到產地，一般人馬上就會聯想到產於牙買加的藍山咖啡。此種咖啡以豐富的香氣、均勻的酸味著稱，價格非常昂貴，附有保證書的咖啡豆一公斤售價常在二千元以上。此外常聽到摩卡咖啡，但來自摩卡港的「摩卡」一詞現在已代表多重意義，從葉門產的咖啡豆，到熱巧克力及咖啡混合的熱飲，以及咖啡的代名詞都是「摩卡」。

　　在採收方式上，較低價的咖啡豆可能以機器搖樹幹的方式採收，但高級咖啡通常以手工方式一顆顆採下來。烘焙的深、淺不同決定了咖啡的風味。一般來說烘焙程度越深，酸味越低、苦味越濃。

　　在煮咖啡的水質方面，理想的水質是過濾掉氯氣、含微量礦物質的水，用一般自來水直接煮出來的咖啡固然不理想，但完全不含雜質的蒸餾水也會損及咖啡的風味。至於煮咖啡的最佳的水溫是90.5℃，煮的時間因咖啡豆品種不同，最長不可超過八分鐘。

◎咖啡有酸有苦　口味任君挑選

其實咖啡豆只是藍山、曼特寧等區區數種，與其花錢喝贋品當冤大頭，還不如瞭解自己的品味，選擇適合自己的咖啡。

- 摩卡咖啡：產於依索比亞和葉門，堪稱是最古老的咖啡品種，以早期葉門最重要的咖啡出口地摩卡港得名，一般來說具備水果酸性，飲後的餘韻有類似巧克力的感覺。
- 藍山咖啡：指的是產於牙買加海拔1,000公尺以上藍山山區的咖啡豆，具備豐富的芳香與均勻的酸味。真正的藍山咖啡豆數量甚少，且通常已被日本商社壟斷，因此價格常在每公斤二千元以上。
- 曼特寧咖啡：產於印尼蘇門答臘島，質感豐富，苦味較重，飲後喉中存有甘味。
- 瓜地馬拉咖啡：偏酸質感，通常產地海拔越高，品質越好。
- 哥倫比亞咖啡：哥國咖啡產量占世界第二，一般特色為適當的酸味、濃郁的質感與豐富的香味，堪稱是五味並重，不走極端的咖啡。
- 巴西山多士咖啡：產於聖保羅一帶，質感、酸味普通，通常用來做綜合咖啡的基底，例如市面上有所謂曼巴咖啡，就是由巴西與曼特寧咖啡豆混合而成。

◎品嚐咖啡　忠於原味

品嚐咖啡有方法，當一杯咖啡沖泡好時，別急忙加上糖和鮮奶油。這樣子就嚐不出咖啡的原味，也枉費主人或店家的苦心烹煮了。專家建議正確的喝法如下：

1.先喝一小口水，洗淨口中殘留的餘味。

2.先深吸香味進入體內，再小小啜飲一口，品嚐原味咖啡的香氣、酸味與苦味。

3.依個人喜好：白咖啡或原味黑咖啡，再依序加糖和鮮奶油。

資料來源：取材自《工商時報》33版，1998/10/26。

觀光旅館的服務
內涵與組織

- 旅館服務的內涵
- 休閒觀光旅館的組織與工作要點
- 客房部職員的工作要點
- 客房部和其他單位的關係
- 餐飲部組織與員工主要職責及條件

我們常被一些觀光旅館壯麗的外觀吸引，但也會被一些細緻的服務內涵所感動。高等級的觀光旅館不但著重的是美麗外表，更注重的是無可取代的內在美。

第一節　旅館服務的內涵

當我們查閱字典中，旅館業（hospitality）一詞時，它隱含了以下的意義：

1. 歡迎（welcome）。
2. 友善（friendliness）。
3. 愉快（entertaining）。
4. 熱忱（cordial）。
5. 善意（ungrudging）。
6. 豐富（abundant）。
7. 善解人意（consideration）。
8. 親切（graciousness）。
9. 溫暖（warmth）。

旅館業殖基於以上的涵意，在合理價格下提供了一些舒適的感覺（feelings）、經驗（experiences）與關係（relationships），因為顧客有此需求，旅館適時適地提供這些滿足，因此，旅館稱為「家外的家」。

由於經濟起飛，多數國家的國民所得逐漸提升，對旅館所提供的服務不再只是「住」而已。周邊的服務，如餐飲、娛樂、休閒、購物、會議等功能也逐漸受到重視。

一個大型的旅館，通常會包括八個主要的部門，請參考**圖6-1**。其中包括了：

圖6-1 一般大型旅館的八大部門

1.前檯（front office）。

2.餐飲（food and beverage）。

3.房務（housekeeping）。

4.行銷（marketing）。

5.會計（accounts）。

6.人力資源（human resources）。

7.工程（engineering）。

8.運動休閒（recreation）。

以下逐一進行簡介：

1.客務部或前檯：主要任務在於提供與控管每天客房的銷售與相關服務。訂房組（reservation）主要負責預先訂房的作業；接待組（reception）辦理顧客進退房作業（check in and check out）與提供一般性的住宿資訊；總機（switch board）負責內外部電話的轉接與相關服務；出納則是辦理顧客結帳與外匯的兌換工作，有些大型旅館以客務部（rooms division）包括了前檯、房務與保全部門。

2.餐飲部門：餐飲部門負責生產與控制所有的食物或飲料的所有相關服務。廚房負責備食與儲存；餐廳（restaurant）則是提供滿意的餐飲服務；飲料吧（bar）準備飲料；宴會廳（banquet）提供特定餐點、自助餐和雞尾酒；而成本控制部門則與會計部門相配合，確保部門利潤的達成。

3.房務部門：包括客房與公共區域的清潔，以及房客洗衣服務。是一個高要求、高標準的工作，不但動作要求迅速，也要做得確實。

4.行銷部門：行銷部門必須保持市場趨勢的脈動並尋求行銷利基，擬訂策略以提高銷售與利潤。銷售組（sales section）透過一些公

共關係的營造加深一般大眾對企業的良好印象，如墾丁福華配合恆春基督教醫院義診，主動協助當地孤苦老人的房屋清潔工作。

5.會計部門：負責所有的交易與帳務作業。薪資組（payroll）負責員工薪資發放；信用控管組（credit control）負責追蹤、收取信用交易（如刷卡）帳務；稽核組（auditing）控管每日的帳務處理是否正確；採購負責所有物料、備品的下單與驗收；出納組（general cashier）掌控與記錄所有現金進出；應付帳款組（accounts payable）負責所有應付款之作業。

6.人力資源部門：舉凡員工的招募、訓練與發展、福利政策等事項皆是本部門的職務之一。大概可分為兩組：

　(1)人事組（personnel）：負責員工的招募、管理、勞資關係與員工設施。

　(2)教育訓練組（education and training）負責設計與執行相關課程，以提升員工的工作技巧、工作滿足與生涯規劃的輔導。

7.工程部門：負責旅館中所有財產的維修，使得相關設施運作正常，包括水電維護、花園、草皮修剪等。

8.在休閒渡假飯店除了客房及餐飲部門之外，必須具備運動休閒部門（或稱為育樂部），具備多項室內及戶外設施。

 第二節　休閒觀光旅館的組織與工作要點

　　觀光與休閒旅館的任務在於提供舒適與滿意的食宿服務。旅館的組織目前雖無一定的標準，但大致結構卻差不多，不論旅館各部門如何組織與區分，其所有旅館之基本職掌均大致相同。一般而言，旅館作業可區分為兩大部門，一為「外務前檯部門」（front of the house）；一為「內務後檯部門」（back of the house）。

1.外務部門的任務在於禮遇與使客人滿意之前提下,提供住客滿意的食宿服務。

2.內務部門的任務在於提供有效的行政支援,分擔外務部門之煩累而使其任務易於圓滿達成。

如以軍事組織為例,旅館「外務前檯部門」似如前方作戰之戰鬥部隊,而「內務後檯部門」則負責後勤部隊之行政支援,兩者職責不同,但目的則一。應在分工合作、萬眾一心的原則下,適時適切妥為接待旅客,使住客感覺賓至如歸。

總而言之,不論旅館規模的大小如何,其組織部門概略相似,其重要區分不外前檯部門的「客務」、「房務」、「餐飲」、「行銷」;後檯部門的「人事」、「會計」、「工務」等部門。大型旅館規模愈大,組織愈複雜,分工愈精細,其所需要的分工合作程度愈高。小型旅館組織簡單,分工較粗,一個人可能兼任數職,一個部門可能主管數項業務。

圖6-2與**圖6-3**分別是美國希爾頓大飯店組織系統表與台北君悅大飯店組織系統表。規模與國情雖有不同,但整體架構大同小異,大致區分為前檯外務部門與後檯內務部門。主要差異在於美國企業通常將稽核部門獨立運行,位階與前後檯最高主管相同,以便客觀行使職權,達到稽核功能。下一節分別依前後檯組織圖,介紹旅館業成員的主要任務。

圖6-2 希爾頓大飯店組織系統表

資料來源：楊長輝（1996）。

圖6-3　台北君悅大飯店組織系統表

資料來源：君悅國際大飯店。

第三節 客房部職員的工作要點

茲以**圖6-4**與**圖6-5**為例，將客房部組織及各相關人員之職掌敘述如下。

圖6-4 客房部組織圖

資料來源：楊長輝（1996）。

圖6-5　房務管理部組織表

資料來源：楊長輝（1996）。

一、客務部門

(一)客房部經理

　　客房部經理（room division manager）負責全館客房部相關的一切業務，對客房部的問題必須瞭如指掌。

(二)大廳副理

　　大廳副理（assistant manager）負責在大廳處理一切顧客的問題處理與疑問應答。一般而言是由櫃檯的資深人員升任，此一職務責任重大，必須對旅館全盤問題瞭如指掌。

(三)夜間經理

　　夜間經理（night manager）代表客房部經理處理一切夜間之業務，是夜間經營的最高負責人，必須經驗豐富，反應敏捷，並具果斷的判斷力。

(四)櫃檯主任

　　櫃檯主任（front office supervisor）負責處理櫃檯全盤業務，並負責訓練及監督櫃檯人員工作。

(五)櫃檯副主任

　　櫃檯副主任（assistant front office supervisor）為櫃檯主任的得力助手，是主任公休、告假時的職務代理人。

(六)櫃檯組長

　　櫃檯組長（chief room clerk）負責領導櫃檯組員，將接待服務事項辦理妥適。

(七)櫃檯接待員

　　櫃檯接待員（room clerk／receptionist）負責接待旅客的登記及分配房間，並銷售當日未事前登錄的閒置客房。

(八)訂房員

訂房員（reservation clerk）負責處理事前訂房事宜。

(九)櫃檯出納員

櫃檯出納員（front cashier）負責住客退房（check out）結帳收款、兌換外幣等工作，如係簽帳必須呈請信用經理核准。雖隸屬財務部，唯同於櫃檯處理業務，仍受客房部主管節制。

(十)夜間接待員

夜間接待員（night clerk）下午十一時上班至第二天八時下班，負責製作客房銷售日報（house count）統計資料，此外仍須繼續完成日間櫃檯接待員的作業。

(十一)總機

總機（telephone operator）負責國內外長途電話轉接、晨喚服務與音響器材操作及保管。

(十二)服務中心經理

服務中心主任〔front service manager或concierge（適用於歐洲地區）〕是大廳服務員（uniform service）的主管，監督領班（bell captain）、行李員（bell man）、門衛（door man）及主任（supervisor）等人員之工作。

(十三)服務中心領班

服務中心領班（bell captain）負責指揮、監督並分派行李員的工作。

(十四)行李員

行李員（bell man）負責搬運行李並引導住客至房間。

(十五)行李服務員

行李服務員（porter and package room clerks）在大型飯店才有此一編制，負責團體行李搬運或行李包裝業務。同時與行李員共同分擔店內響導、傳達、找人及其他零瑣差使。

(十六)門衛

門衛（door man）負責代客泊車、叫車、搬卸行李，以及解答顧客有關觀光路線之疑難。

(十七)司機

司機（driver）負責旅客接送的巴士駕駛。

(十八)機場接待

機場接待（freight greeter）負責代表旅館歡迎旅客的到來與出境的服務。

二、房務部門

(一)房務經理

房務經理（executive house keeper）爲客房管理最高主管，負責管理房務人員與備品的任務執行與管理。

(二)樓層領班

樓層領班（floor supervisor或floor captain）通常一個人管理30間客房，負責客房之統合管理，分配工作給客房服務員（room maid），並訓練新進員工，必須經常注意住客之行動與安全。

(三)房務辦事員

房務辦事員（office clerk）負責客房內mini bar與冰箱飲料帳單登錄到銷售日報表，以及管理顧客遺失物品的尋找（lost & found）。

(四)客房女服務員

客房女服務員（room maid，又稱chamber maid）負責客房之清掃以及補給房客備品與消耗品。

(五)公共區域清潔員

公共區域清潔（public area cleaner）負責清掃公共場所，如大廳、洗手間、客房走道、員工餐廳、員工更衣室等場所。

(六)布巾管理員

布巾管理員（linen staff）負責管理住客洗衣、員工制服、客房用床單、床巾、枕頭、臉巾等布巾以及餐廳用桌布巾等的清潔工作。

(七)縫補員

縫補員（seamstress）為房客衣物與員工制服做一般簡單的修補工作。

(八)嬰孩監護員

嬰孩監護員（baby sitter）負責看顧住客之小孩，為渡假旅館的特殊編制，須受過專業訓練，個性溫和、具有耐性與親和力者才能勝任。

第四節　客房部和其他單位的關係

不論是觀光或休閒渡假旅館，經營是一天二十四小時，一年三百六十五天不斷地營運。除了有形的設施使顧客感到舒適便利外，最重要的就是服務。旅館的服務工作是整體性、協調性的，並非某一個部門或某一個員工做好就行了。

例如有一個二十人的團體進住本旅館，首先，訂房組應把訂房卡在前一天晚上整理交給櫃檯，早班的櫃檯人員要確認與安排當天有多少空房、哪些客房來安排這個團體。他必須與房務部人員聯絡房間狀況，然後先配好團體房間，並通知大廳副理與客服部主任。當該團體到達時，行李員要負責將行李搬運到大廳，清點數量，結掛行李牌，依名單寫上房號，立即分派到各房間。客房服務員開始為客人做基本的服務或特殊服務：茶、水、洗衣、擦鞋、用餐等。此時櫃檯人員要與導遊或領隊聯絡團體用餐的種類、方式、時間，以及晨喚時間、下行李時間等事項。至於個人旅客所需服務相同。

所以客房部與其他單位的關係乃是密不可分的。以下我們就來說明客房部和其他單位的關係。

一、餐飲部

對房客餐飲之服務項目有：

1.客房一般餐飲服務。

2.住客的餐飲簽單處理。

3.餐券的使用及用餐時間的協調。

4.蜜月套房（wedding room）與招待飲料券（complimentary drink或 welcome drink）之餐飲服務。

5.餐飲的布巾類取用、汰舊。

二、工務部

負責客房及公共設施之修護與保養。

1.客房各項設備、機件的保養與修護。

2.備品損壞時，能迅速通知與補充、修護。

3.選擇正確時間進行維修，避免打擾客人。

三、財務部

房客帳單的審核及財務報表之編製。

1.製作與核定帳單。

2.收取帳款。

3.核對庫存品。

四、採購單位

負責採購客房所需各項備品與消耗品。

1.建議採購品之特性與成本估算。

2.及時供應各項備品與消耗品並建立供貨的週期。

3.出現瑕疵備品時，能立即要求供應商做完整的售後服務或替換。

五、安全單位

負責館內人、事、物的防護工作。

1.可疑人、事、物的防護工作。

2.大宗財物與貴重錢財的保全。

3.安全系統之建立與維護。

4.意外事件的防止。

5.處理竊盜事件。

飯店的櫃檯服務品質影響消費者住宿的第一印象

 第五節　餐飲部組織與員工主要職責及條件

　　以中型旅館為例，餐飲部門的組織系統表如**圖6-6**所示，並將各工作成員的職掌與條件略述於後。

圖6-6　旅館餐飲部組織系統表

資料來源：楊長輝（1996）。

餐廳的服務品質對消費者的用餐評價有絕對的影響

一、餐飲部經理

1.擬定餐飲業務的決策與計畫。

2.制定工作目標與標準工作程序。

3.建立良好的公共關係。

4.監督與檢討所屬員工的工作表現。

5.激勵員工工作精神。

6.協調相關部門，共同發展業務。

7.訓練員工。

二、餐飲部副理、主任

1.協助經理管理餐廳正常營運。

2.督導訂席作業。

3.督導各部門領班。

4.服務人員之安排。

5.解決客人的不滿及要求。

三、領班應具備的能力與特質

1.判斷力。

2.組織領導能力。

3.豐富的餐飲專業知識。

4.責任感。

5.沉著。

6.忍耐。

7.謙虛。

8.樂觀。

四、男女服務員的要件

1.技能：體能強健、熟練技能，隨時增進餐飲服務的新知識。

2.誠實：具良好的職業操守；不陽奉陰違，虛偽造假。

3.機靈：頭腦靈活、反應靈敏，能眼觀四面，耳聽八方。

4.勤儉：做事認真，力求上進，生活樸實。

Go Go Play 休閒家

出國旅遊　給小費的藝術

出國旅遊難免會遇到給小費的情況，就各國民情而言，以美國人最為重視，連搭計程車或機場提行李都免不了。踫到這一、二年美金匯率高漲，給多了心疼，給少了又可能會遭到不同待遇，怎麼給小費，也是有門道的，一般來說，消費者只要拿捏好給小費的場合、時機與對象，就不會成為不受歡迎的觀光客。

歐美國家觀光旅館等服務業，有許多人是靠小費為主要的所得來源，現在則包括當地導遊、司機也是靠小費生存的。旅遊業者經常有案例，消費者向旅行社要求自由行，最後一天台灣領隊竟要求旅客每人還要給當地導遊小費，消費者與旅行社就會鬧得不愉快；其中，給不給小費，視當地民情狀況與服務品質而定，在紐西蘭、澳洲等國家，如不給小費，也不會讓人唾棄。

給小費，一般以一美元為小費基本額，掌握六個原則為宜：

1. 給小費的第一個原則就是只能給小鈔（bills），不能給銅板（coins）。後者只能給街頭藝人與乞丐。
2. 當場給服務人員，意指滿意及感謝他的服務，給多給少端視消費者對服務品質與態度的感覺，原則上按個別事件（case by case），每次以一美元為單位。
3. 為了要讓服務人員印象深刻，對當地導遊或租車司機，可以彙整所有旅客成員的小費一起給，每天每人一美元為基本，讓他有更深更好的印象。
4. 如果是準備在同一旅館住四天以上，那麼房務員的服務小費可以一次給足，像十美元、二十美元，讓他更有心為你服務。
5. 到歐美地區的高級旅館，小費應自動調高為二美元為單位，當然還要配合年齡與當時服務狀況，再自行調高小費。
6. 男女出遊或者是有長輩同遊，由男性付小費，可顯示禮貌。

★不多不少　合禮就好

國人出國旅遊最常給小費的地點，應是旅館內服務，無論是門房、行李搬運員、房務員及客房服務等，服務一次小費約一美元即可。至於餐廳用餐服務，可視服務員服務態度、菜色良窳，聲明小費是給服務員或廚師等，基本上小費約在消費額的15%左右，刷卡時小費則以現金為宜，當然也不要給得太多，以免服務人員一擁而上，可就麻煩了。

在旅館給小費，首先是門房，從進旅館開車門、提行李到櫃檯，最多一美元；接著行李搬運員搬行李到房間，一件一美元或者多給一點亦可，如果碰到電梯人員或者引領至房間，是不用給小費的，這是他分內事；至於離開旅館，搬運行李人員將行李從房間搬至櫃檯或車上，可視行李件數一件一美元來給，至於門房幫忙叫車，美金一元或說聲謝謝即可。

　　房務員清理服務，較無法當場給小費，一般放在床頭或茶几上，房務員會以為是客人遺失，通常不會拿，國人習慣都是在領隊交代下，隔日離房前把小費一美元或同等當地幣值放在枕頭下，此一給小費方式長久來亦為外國人所接受；通常依歐美習慣，只住一晚的話，不需給房務小費，第二晚才開始給，如果你已準備住房多日，可以選擇一次給齊，或者最後一天給都可以。

　　若是住到五星級高級旅館，那麼房務費可自動提高為二美元，若是在東南亞地區、中東等地，還是以一美元換算當地幣值來給，以免服務頻繁，不勝其擾。

　　至於客房服務包括半夜要求送餐、飲料或平常燙衣服、洗衣服等，除了付費外，客房服務人員小費一定不要忘記，一次一美元即可，萬一未給而遭來不平等待遇，也不要自認倒楣，一定要申訴，或要求重新送，否則造成台灣客好欺侮的印象。

　　旅館以外的餐廳用餐，像歐洲的古堡餐廳、郊外與市內的五星級主廚餐廳，給小費可是要小心的，從入門外套掛於保管間，用完餐取回即可給小費，一至二美元即可；而引領服務生則視服務態度來決定給小費多寡，至於咖啡廳則多數不給。一般給小費額度約在消費額的一成至二成五左右，反而到酒吧或酒店，所給小費的多寡則隨個人意願。值得注意的是，在美國、歐洲法、英、瑞等國家，如果忘了給小費，可能會被人追著詢問是否「服務不周」呢！各國旅館給小費參考準則：

地區	門房	搬行李人員	房務員	客房服務
美國四、五星級	1美元	1美元／件	5美元	1美元／次
五星級以上	1美元	1美元／件	10美元	2美元
東京	100～200日圓	100日圓／件	200日圓	100～200日圓／次
北京（五星級）	10元人民幣	10元人民幣	10元人民幣	10元人民幣／次
香港	50港幣	50港幣／件	50港幣	50港幣／次
韓國	1,000韓幣	1,000韓幣／次	1,000韓幣	1,000韓幣／次
曼谷	20泰銖	20泰銖	20泰銖	20泰銖
新加坡	1～2元星幣	1～2元星幣	不需	1～2元星幣
馬來西亞	2元馬幣	2元馬幣／件	5元馬幣	2元馬幣
菲律賓	1美元	1美元／件	1美元	1美元／次
越南	1萬盾	1萬盾	1萬盾	1萬盾
印尼峇里島	5,000～10,000盾	5,000～10,000盾	5,000～10,000盾	5,000～10,000盾／次
歐洲共同市場	1歐元	1歐元／件	1～2歐元	1歐元／次
其他美洲國家	1美元	1美元	1美元	1美元

資料來源：取材自《工商時報》33版，1998/11/4，經更新得。

Chapter 7

觀光旅館的類型與基本造型

- 觀光旅館的定義與業務範圍
- 觀光旅館的分類
- 休閒觀光旅館的造型

有些旅館外型一看便終身難忘，如台北的圓山大飯店、杜拜的帆船酒店；某些旅館卻以餐飲或細緻服務內涵取勝，各有所擅。

 第一節　觀光旅館的定義與業務範圍

旅館是一種綜合的企業，不論其規模大小，他們的共同目標是一致的，即為大眾提供衣、食、住、行、育、樂以及因應顧客需求而生的各種服務，以獲取合理利潤的公共設施。

依據《台北市旅館業管理規則規定》第3條：「本規則所稱旅館業，係指觀光旅館業以外，提供不特定人休息、住宿服務之營利事業。」而《高雄市旅館業管理自治條例》第3條更明顯指出：「本自治條例所稱旅館業，係指除國際觀光旅館及觀光旅館以外提供不特定人休息、住宿之營利事業。」旅館業之經營名稱或型態，除了旅館之外，還包括：賓館、旅社、國民旅舍（風景特定區內）、汽車旅館、飯店、渡假中心、青年活動中心、會館、別館、客棧、山莊、公寓、俱樂部、別墅、休閒廣場、休閒中心、休閒農莊、溫泉、套房及別墅等，既然旅館業納入觀光事業管理體系管理與輔導，因此廣義之觀光旅館業，除了狹義的觀光旅館及國際觀光旅館之外，自然包括這些新加入觀光事業行列的旅館業。

依據《發展觀光條例》第2條第七款之規定：「觀光旅館業：指經營國際觀光旅館，或一般觀光旅館，對旅客提供住宿及相關服務之營利事業。」而觀光旅館又依《觀光業管理規則》第2條之規定，又分為一般觀光旅館及國際觀光旅館兩種，因此凡經營觀光旅館及國際觀光旅館之旅館業者，即為狹義之觀光旅館業。觀光旅館又稱為一般觀光旅館，在專用標示上屬於一至三顆星；而後者之國際觀光旅館則為四、五顆星。此處所謂的觀光旅館亦包括休閒渡假旅館在內。

第二節　觀光旅館的分類

　　爲便於區隔不同的市場，將旅館依其經營方式、所在位置之不同，加以區分。

　　按其收取房租之方式，可分爲歐洲式旅館及美國式旅館。歐洲式的定價僅包括房租，所謂美國式旅館係在其定價中包括房租與餐費。其次，如按其房間數目之多寡，可分爲大、中、小三型：小型即150間以下者；中型即151～499間者；大型旅館500間以上者（唯房間數多的旅館，不一定是好旅館）。

　　更按其旅客之種類，分爲家庭式、商業性等旅館。如再以旅客住宿之長短分類，可分爲短期、長期及半長期性等旅館。所謂短期者指住宿一週以下的旅客，除了與旅館辦旅客登記外，可不必有簽署租約之行爲；長期者至少需住一個月以上，且必須與旅館簽署詳細條件，至於半長期者即介於上述兩者之間。

　　最後，更可根據旅館之所在地分爲休閒旅館、都市旅館或公路旅館等等。如按經營之時間，又可分爲季節性或全年性之旅館等類。茲分述如下：

一、旅客停留時間

　　按旅客停留時間的長短可分爲：

1.短期住宿用旅館（transient hotel）：大概供給住一週以下的旅客。

2.長期住宿用旅館（residential hotel）：大概供給住一個月以上且有簽訂合同之必要。

3.半長期住宿用旅館（semi-residential）：具有短期住宿用旅館的

特點。

二、以旅客旅行目的

1.都會商務旅館（city hotel）。
2.休閒渡假旅館（resort hotel）。

三、旅館所在地

如按旅館的所在地可分為：

1.都心旅館（downtown hotel）。
2.郊外旅館（suburban hotel）。
3.驛站旅館：
　(1)車站旅館（station hotel）。
　(2)機場旅館（airport hotel）。
　(3)港埠旅館（seaport hotel）。
4.會館旅館（公共事業經營之旅館）如：
　(1)教師會館。
　(2)警光山莊。

四、立地條件

按其特殊的立地條件又分為：

1.公路旅館（highway hotel）。
2.鐵路旅館或機場旅館（terminal hotel）。

五、依特殊目的

再按其特殊目的可分為：

1.商用旅館（commercial hotel）。
2.公寓旅館（apartment hotel）。
3.療養旅館（hospital hotel）。

六、房租計價方式

旅館的房租計價方式可分為：

1.歐洲式計價（European Plan）：即房租內並沒有包括餐費在內的計價方式。
2.美國式計價（American Plan）：在歐洲又稱為Full Pension，即房租內包括三餐在內的計價方式。
3.修正美國式計價（Modified American Plan）：在歐洲又稱為Half Pension或Semi-Pension，亦即房租內包括兩餐在內的計價方式。
4.大陸式計價（Continental Plan）：即房租內包括早餐在內的計價分式。
5.百慕達式計價（Bermuda Plan）：即房租包括美式早餐。

七、住宿設施分類

依住宿設施分類如下：

(一)都市旅館

1.高級旅館（metropolitan hotel）。
2.商務旅館（commercial hotel）。
3.會議旅館（convention hotel）。
4.商用旅館（business hotel）。
5.汽車旅館或公路旅館（motel）。
6.小規模旅館：客棧（inn）。
7.旅社（公、民營之宿舍）：
　(1)長期停留旅館。
　(2)公寓旅館。
　(3)宿舍（pension）。

(二)休閒觀光地區

1.觀光旅館（保養、休閒用旅館）：
　(1)山岳旅館（mountain hotel）。
　(2)湖畔旅館（lakeside hotel）。
　(3)海濱旅館（seaside hotel）。
　(4)溫泉旅館（hot spring hotel）。
2.交通旅館（traffic hotel）：
　(1)汽車旅館（mobil lodge）。
　(2)公路旅館。
　(3)小規模旅館：客棧。
3.運動旅館（sports hotel）：
　(1)高爾夫球旅館（golf hotel）。
　(2)滑雪旅館（ski lodge）。
　(3)汽車旅館。

(4)露營小屋（camp bungalow）。

(5)帆舟旅館（yachtel, boatel）。

4.分讓式旅館（eurotel）。

5.分租式旅館（美式condominium）。

6.團體旅館：國民旅舍／青年之家（Hostel, Backpacker Hotel）／保養中心。

7.渡假村（resort）。

8.民宿（B & B）。

茲比較都市、商務、休閒三種旅館之經營特性，將其列述如**表7-1**。

表7-1　三種基本旅館比較表

旅館分類	都市 CITY HOTEL	商務 COMMERCIAL HOTEL	休閒 RESORT HOTEL
本質	注重旅客生命安全，提供最高的服務	提供商務住客所需合理的最低限度之服務	注重住客的生命安全提供娛樂方面之滿足
推銷強調點	氣氛、豪華	低廉的房租、服務的合理性	健康活潑的氣氛
商品	客房＋宴會＋餐廳＋集會	客房＋自動販賣機＋出租櫃廂	客房＋娛樂設備＋餐廳
客房餐飲收入比率	4：6	8：2	5：5
單人與雙人房（含套房）比率	6：4	7：3	3：7
通路與直接訂房	7：3	4：6	6：4
損益平衡點	55～60%	45～70%	45～50%
外國人與本地人	8：2	2：8	3：7
客房利用率	90%	80%	70%
菜單種類	150～1,000種	30～100種	50～200種
淡季	12月中旬～1月中旬	無變動	12月～2月（冬季）
員工人數與客房比例	1.2：1	0.6：1	1.5：1
資本週轉率	0.6	1.4	0.9
推銷費、管理費	65%	40～50%	65%
用人費	25%	15%	28～30%

資料來源：修改自楊長輝（1996）。

高級旅館外觀是最好的廣告

 ## 第三節　休閒觀光旅館的造型

　　最好的旅館應有具特色、吸引目光、留給旅客美好印象的建築外觀。良好的建築外觀取決於優美與具特色的造型，花大錢卻不一定有良好的效果。旅館的特殊造型能代表許多意義和功用；獨特的造型能使旅館的宣傳能力加大，使旅館的宣傳廣告費用相對降低。就因其造型獨特，真正的使大家告訴了大家（如圓山大飯店，是旅館界中唯一不必做廣告的國際知名旅館）。優美的造型能使顧客廣開視界，心曠神怡，住宿期間有延年益壽之感，能促進業務的推展，如高雄漢來、H_2O、台北君悅、遠東、喜來登等超高型的旅館皆具備相當的特色。

　　從前的旅館建造盡量避免有封閉式客房（inside room）的情況發生。早期因為旅館可建造容積率較大，致使大樓中間部分採密閉式建造，無法採光；房間內沒有窗戶，客人住宿期間有如住在密室或防空洞內一般的不自在。但時代越進步，建築工程技術越發達，以前無法處理的inside room，現在工程師們可用中庭式的建築來克服。建築工程師們甚至誇下豪語：outside view（外景）並不漂亮，因為縱使有很美的自然景觀，也只不過是靜態美而已。工程師們以動態裝飾美感來吸引顧客的好奇，使沉醉在夢幻中，更是強而有力的旅館建築之突破，招來更多的旅客。如喜來登、晶華和洛杉磯的凱悅酒店等。旅館的造型因土地的限制、建築的變化和環境的驅使，而有諸多的變化。如靠路邊長條的I字旅館、有大方塊土地可資建築的口字型旅館、工字型旅館、E字型旅館、S型旅館等，又有靠兩條馬路轉角的角地建造的L字型旅館，再者其他Y字型、T字型、X字型、U字型，均為適應旅館顧客需要的較好的旅館造型（**圖7-1**、**圖7-2**）。

　　旅館建築多因採光、地形、高度限制、視野、建蔽率與容積率、地質與地震、旅館的營業項目、超高建築考量，與其他周邊客觀因素，使造型有不同的取向。旅館投資者（hotel owner）、旅館建造諮詢顧問（planning consultant）和建築工程師（architect）等人是決定旅館造型的主觀因素。人是創造者，每個人都不願意生下來是又土又醜的小雞，每個人都有愛慕美感及欣賞美的意念，這些都是與生俱來的本能；至於事實上能否做到，就要看這些人的智慧及經驗。有些旅館在建築師設計了很漂亮的結構體後，旅館老闆卻不知該如何為它美化裝潢，結果還是弄得土土的，實為可惜。

　　經營旅館的本質與目的，是提供旅客安全、舒適的住房與餐飲品質，一切的設計均應給旅客食住的方便和溫馨的服務。例如沒有經驗的設計者，很容易將房間的冷氣送風口對正床頭板，因心想旅客怕熱，於是冷氣對著吹，卻沒想到第二天客人全感冒了；又如心想浴室如果不安

圖7-1　旅館的基本造型

資料來源：作者整理。

裝抽風機把臭氣和水蒸氣抽走，房間會沒好空氣，因此裝了大一點的抽風機，卻沒想到把房間的冷暖氣都抽出去了，使房間該冷的不冷，該暖的不暖，浪費了昂貴的電力。又如在習慣上，朱紅色代表喜氣、黑色代表高貴；一心一意想把旅館裝飾得好看一點，卻沒想到整個顏色火辣辣的，或是死氣沉沉的，到了飯店想吃飯也吃不下去了。色彩能影響食慾，因此術業有專攻，是誰做的事，就是誰做，必須請專人來負責。

在實務上，旅館造型必須考慮餐飲部與客房部的相對位置，宴會廳及餐廳位置盡量設於低樓層為宜，主要因為餐廳在三餐進食時間大量湧入人潮，低樓層可配合樓梯或電扶梯以疏解電梯之使用，而客房以視野良好為考量，則宜設於高樓層，當然人潮較少的專屬俱樂部或高級餐廳宜設在最高樓層，取較佳的視野並隔絕人潮。

長榮貴賓俱樂部 Evergreen Club	16F
桂冠樓層 Laurel Floors	15F
	14F
貴賓樓層 Executive Floors	12F
	11F
標準樓層 Guest Floors	10F
	9F
	8F
	7F
	6F
	5F

A	3F

B	C	2F

D	E	F	G	H	I	1F

J	宴會廳 Banquet Hall	K	B1
		L	B2

停車場 / Parking Lot / 駐車場	B4-B5

A　福臨園／台灣料理　　G　大廳酒吧
B　粵香軒／廣東料理　　H　商務中心
C　冠品鐵板燒牛排館　　I　大廳
D　戶外游泳池　　　　　J　健身中心
E　點心坊　　　　　　　K　名品商店街
F　咖啡廳　　　　　　　L　義大利餐廳

圖7-2　觀光旅館的樓層設計：以長榮桂冠酒店為例

資料來源：長榮台中桂冠酒店。

觀光旅館的大廳設計通常是消費者入館的第一印象

高級旅館的細部設計可傳做經典，圖為上海和平飯店

GO Go Play休閒家

旅館教戰守則

一、旅館教戰：訂房代碼篇

　　國際觀光旅館的訂房採用「餐飲客房配套」方式，主要是依房客是否計劃在旅館內享用早、午、晚餐所設計。而通用於國際間的配套代碼則包括：EP（European Plan）、CP（Continental Plan）、AP（American Plan）、MAP（Modified American Plan）、SP（Semi-Pension）與FP（Full-Pension）。不同的代碼顯示不同的配套方式，房價自然也不一樣。以下是這些基本配套表示的內容，請注意各項配套說明中的「或」和「與」字，因為一字之差，配套內容就完全不同了。

1. EP歐式計價：係指客人只選擇住房而沒有附帶任何餐飲的配套。
2. CP大陸計價：係指除了房間外並附帶大陸式早餐（Continental Breakfast）。
3. AP美式計價：係指附帶美式早餐（American Breakfast），以及午餐與晚餐。
4. MAP修正美式計價：係指含美式早餐與晚餐。
5. SP半套計價：含大陸式早餐，以及一次午餐或晚餐。
6. FP全套計價：含大陸式早餐，以及早餐或晚餐。

　　前述的每一種「P」，其實代表著客人在訂房時選擇的方案。這些方案也正是旅館將最基本的產品與服務（客房與餐飲），加減組合後配套而成的套裝。

「PRPN」與「PPPN」都是國際觀光旅館訂房時所用的代碼或術語，前者是指「每個房間，每晚」（Per Room, Per Night）的報價，後者則是「每人，每晚」（Per Person, Per Night）的報價方式，報價方式不同。

二、旅館教戰：服裝代碼篇

(一)美食餐廳，須著正式服裝

高級旅館的「服裝代碼」一般分成：「Formal」、「Smart Casual」與「Casual」等幾類，客人到不同的餐廳用餐可以參考代碼穿著打扮。事實上，除了高級旅館如此，歐美的豪華郵輪多數也會要求客人用餐的穿著。

所謂的「Formal」，指的是正式服裝。通常旅館會要求客人在最具代表性的「美食餐廳」（Fine Dinning Room），多半屬全服務式餐廳（Full Service Restaurant），用餐時如此裝束。而所謂「正式」，通常指男士穿著正式深色西裝，女士著套裝。如果是宴會或主題派對（Cala Dinner或Theme Party），則西裝尚嫌不夠，男士須著緞面領襟的禮服，並打禮結，女士則著晚禮服。

(二)不同時段，穿著不同

半正式服裝「Smart Casual」指的是「輕鬆、舒適卻不會流於隨便的穿著」。不過，這並不包括沒有領子的T恤或牛仔褲、球鞋。一般而言，男士可著有領的襯衫、馬球衫（Polo Shirt）、休閒褲、鞋，外面再罩上獵裝或夾克。女士則可穿著輕便的套裝或流行感的服裝。

至於便服「Casual」，則是最隨意的裝束，通常在旅館的咖啡廳、簡餐廳都可以如此。有些高級旅館在不同的用餐時段，有不同的服裝規定。如午餐可以穿得較輕鬆，晚餐就必須正式了。

三、旅館教戰：早餐代碼篇

　　旅館供應的早餐非常多樣，除了自助式早餐（Buffet Breakfast，簡稱BBF）、美式早餐（American Breakfast，簡稱ABF）、大陸式早餐（Continental Breakfast，簡稱CBF）外，依單餐型式又可分「套餐」（Set Menu）與「單點」（A La Carte）兩種型式。此外，依供餐時間，除了一般早餐外，有些旅館即使在非假日時也會在特定的餐廳供應「早午餐」，又叫「早午餐」（Brunch）。

　　在各類早餐中，大陸式早餐堪稱其中最簡約、單調的一種。此類早餐通常沒有熱食，只有二、三個麵包，附帶果醬、奶油與一杯咖啡、果汁就了事，台灣旅客也許吃不來，卻是西方人平常的習慣。

　　相較於大陸式早餐，美式早餐的內容就豐盛多了。除了各種的各樣的麵包、可頌、土司與蛋糕外，客人還可以到餐檯上取食培根、香腸、炒蛋、炒蘑菇等熱食，以及種類多樣的果汁或牛奶。

　　至於自助式（台灣稱為歐式）早餐可就更多樣了，在餐檯上客人可以取食「味貫東西、漢和並列」的各種食物。由於選擇性高，因此也最受台灣客喜愛。只是，值得注意的是，同樣都是自助早餐，國外有些旅館、尤其是歐洲的旅館卻又將之細分有所謂的「冷自助早餐」（Cold Buffet）。冷自助早餐餐檯也有火腿肉、燻肉或義大利臘腸，但清一色皆是冷食。

　　「套餐」，是將不同的菜餚組合配套供應，內容愈多、價格自然愈高。胃口不大或早上原本就吃得少的人，則可以考慮「單點」，從菜單上選出自己喜歡的食物。通常兩片土司配上煎荷包蛋（蛋的烹調形式可任選）與培根或炒蘑菇，就差不多飽了。

　　所謂「早午餐」，顧名思義即是「早餐加午餐」（Breakfast & Lunch，合起來即稱Brunch）。其供餐時間通常自早上七點或更早，一直供應到下午二點。過去，旅館只會在星期六、日供應早午餐，讓比較晚起的房客使用，但是如今不少旅館即使在平日都有這種服務了。

資料來源：修改自《中國時報》旅遊版，2000/4/7，第42版。

觀光旅館的等級
與連鎖經營

- 觀光旅館的等級
- 旅館連鎖經營

國際上通常以幾顆星區分旅館等級，台灣亦同。通常我們稱四顆星以上的國際觀光飯店為「星級酒店」。

 第一節　觀光旅館的等級

一、觀光旅館的等級

觀光旅館分級，根據《觀光旅館業管理規則》第2條規定，各觀光旅館因建築及設備標準之高低，分為國際觀光旅館（International Tourist Hotel）——四顆星到五顆星，及一般觀光旅館（Tourist Hotel）——二、三顆星，相當於國際間通用的一到五顆星的等級。但對應的管理機構不同，其結構如**圖8-1**所示。

圖8-1　台灣旅館等級與主管機關

資料來源：交通部觀光局。

國際觀光旅館建築及設備標準（四、五顆星）

國際觀光旅館評鑑項目共五十三項，包括建築設計及設備管理、室內設計及裝潢、建築與防火防空避難設施、衛生設備及管理、一般經營管理、觀光保防措施等六大項進行評鑑。

◆**地點及環境**

　　應位於各城市或風景名勝地區，交通便利、環境整潔並符合相關法令規定。

◆**設計要點**

1. 建築設計、構造除依本標準規定外，並應符合有關建築、衛生及消防法令之規定。

2. 依本規則設計之觀光旅建築物，除風景區外，得在都市土地使用分區有關規定範圍內，與下列用途建築綜合設計，共同使用基地：

　　(1)百貨公司。

　　(2)超級市場。

　　(3)旅館業者自營商場。

　　(4)營業用停車場（建築物附設法定停車場以外之停車場）。

　　(5)銀行等金融機構。

　　(6)辦公室。

　　(7)其他經觀光主管機關核准之項目。

　　與其他用途建築共同使用基地之觀光旅館應單獨設置出入口、直達電梯及緊急出口，不得與其他用途建築物混合使用。

3. 應有單人房、雙人房、套房等各式客房，在直轄市至少200間，省轄市至少120間，風景特定區至少40間，其他地區至少60間。

4. 客房淨面積（不包括浴廁），每間最低標準為單人房13平方公尺，雙人房19平方公尺，套房32平方公尺。並得將相連之單、雙人房裝設防音雙道門，於必要時改充套房使用。

5. 每間客房應有向戶外開設之窗戶，並設專用浴廁，其淨面積不得小於3.5平方公尺。各客房室內正面寬度應達3.5公尺以上，並注意格局及動線安排。

6. 客房部分之通道淨寬，單面客房者至少1.3公尺，雙人客房者至少

休閒遊憩產業概論

1.8公尺。

7.旅客主要出入口之樓層應設門廳及會客室等，足以接待旅客之用，其合計淨面積不得少於**表8-1**之規定。門廳最低處之淨高度不得低於3.5公尺。門廳附近應設接待旅客之服務櫃檯、事務室、旅行、郵電及酌設外幣兌換等服務處所。

8.應附設餐廳、咖啡廳、酒吧間（在風景特定區，咖啡廳、酒吧間得附設於餐廳內），並附設夜總會、國際會議廳、室內遊樂設施。餐廳之合計面積不得小於客房數乘1.5平方公尺，餐廳及國際會議廳應設衣帽間。

9.門廳、主要餐廳、公用廁所、台階等處所應設專供殘障人士進出或使用之設備，並應酌設殘障客房。

10.夜總會營業場所之入口處應設置門廳、服務台、衣帽間。營業場所內得附設酒吧。

11.夜總會如兼供宴會、會議、餐廳等使用者，仍應設廚房並依本標準設計要點第十二點之規定辦理。

表8-1 我國國際觀光旅館建築面積標準

客房間數	門廳+會客室淨面積
100間以下 101～350間 351～600間 601間以上	客房間數×1.2m^2 客房間數×1.0+18m^2 客房間數×0.7+125m^2 客房間數×0.5+245m^2

資料來源：楊長輝（1996）。

表8-2 國際觀光旅館供餐飲場所淨面積標準

供餐飲場所淨面積	廚房（包括備餐室）淨面積
1,500 m^2以下	至少為供餐飲場所淨面積之33%
1,501～2,000 m^2	至少為供餐飲場所淨面積之28%+72 m^2
2,001～2,500 m^2	至少為供餐飲場所淨面積之23%+175 m^2
2,501 m^2以上	至為為供餐飲場所淨面積之21%+225 m^2

資料來源：楊長輝（1996）。

12.廚房之淨面積不得少於**表8-2**之規定。

13.餐廳、咖啡廳、夜總會等供應餐飲之場所應依有關衛生管理法令之規定辦理，公共用室附近應設男女分開使用的公用廁所。廁所內之隔間，每間門應自外向內開啟。

14.客房層每層樓房數在20間以上者，應設置備品室一處。

15.應附設職工餐廳、值夜班之職工宿舍及分設男女職工專用更衣室及浴廁，除淋浴蓮蓬頭按每三十人至少應有一具外，其衛生設備數量，應依照《建築技術規則建築設備編》第37條之規定設置。

◆設備要點

1.各項設備除依本標準規定外，並應符合有關建築、衛生及消防法令之規定。

2.旅館內各部分空間，應設有中央系統或其他型式性能優良之空氣調節設備，以調節氣溫、濕度及通風。高山寒冷地區者，應設置暖氣設備，並設門及紗窗。

3.客房及通道地面，應鋪設地毯或其他柔軟材料。

4.客房浴室須設置浴缸、淋浴蓮蓬頭、坐式沖水馬桶及洗臉盆等，並須日夜供應冷熱水。在風景特定區者，其客房浴室之浴缸，得視實際需要，改設浴池。

5.所有客房均應裝設彩色電視機、收音機、冰箱及自動電話。公共用室及門廳附近，應裝設對外之公共電話及對內之服務電話。

6.所有客房應設置錄影節目播放系統。其設置應依觀光旅館業設置錄影節目播放系統實施要點之規定辦理。

7.自客人利用之最下層算起四層以上之建築物，應設置自主要大門至各用樓層之電梯，其數量應照**表8-3**之規定。

表8-3　國際觀光旅館客用電梯座數標準

客房間數	客用電梯座數
150間以下	2座
151～250間	3座
251～375間	4座
376～500間	5座
501～625間	6座
626～750間	7座
751～900間	8座
901間以上	每增200間增設1座，不足200間以200間計算

　　自避難層算起四層以上之樓層設有供50人以上使用或樓地板面積100平方公尺以上之公共場所者，應各設置直達電梯一座（可包括在上列之電梯數量中，但是除了直達電梯外，一般客用電梯不得少於兩座，客用電梯每座以12人計算）。並應另設工作專用電梯，客房200間以下者至少一座，201間以上者，每增加200間加一座，不足200間者以200間計算。工作專用電梯載重量每座不得少於450公斤。如採用較小或大容量者，其座數可照比例增減之。

8.廚房之牆面、天花板、工作檯、地面及灶檯等，均應採用能經常保持清潔並經消防單位規定之不燃性建材，並應設有冷藏、爐灶排煙、電動抽氣及密蓋垃圾箱等設備，不得使用生煤、柴薪為燃料，並應經常保持清潔。

9.乾式垃圾應設置密閉式垃圾箱；濕式垃圾酌設置冷藏密閉式之垃圾儲藏室，並設有清水沖洗設備。

10.餐具之洗滌，應採用洗滌機或三格槽並具有消毒設備。

11.給水應接用公共自來水系統，如當地尚無公共自來水供應系統而自設給水設備，其水質應經衛生主管機關化驗，合於飲水標準者始准使用，並應具有充分之水量及水壓。

星級飯店的等級量化因素是必要條件，質化條件為充分條件

近幾年來許多國際知名品牌旅館在台灣設立

二、外國觀光旅館的等級

國際上以星「★」作為旅館等級的劃分。

五星★★★★★　Deluxe
四星★★★★　　High Comfort
三星★★★　　　Average Comfort
二星★★　　　　Some Comfort
一星★　　　　　Economy

在歐洲，有許多五星級旅館的價值在它的歷史性，如某位名人曾下榻之飯店，或年代悠久的關係，因此一座典雅的旅館可能走起路來，地板會喀喀作響，不要抱怨，因為你的旅館可能是「拿破崙」或「戴安娜王妃」住過的飯店。

外國觀光旅館分類以法國與瑞士分級制度較受認同，其中法國分級標記為星星、瑞士分級標記也是星星，而瑞士旅館的等級可分為六等級，從「無星級到」到「五星級」，為全球旅館協會公認的標準。西班牙分級標記為太陽。茲將法國與瑞士的旅館等級制度列示如**表8-4**、**表8-5**。

表8-4 法國的旅館等級

1顆星★	・最少有7間房間 ・有熱水和飲水設備 ・沒有淋浴設備的房間，至少30人就有一間公共浴室 ・每10間沒有洗手間的房間中就要有一間公共廁所 ・至少要有一支電話 ・有中央暖氣系統或電氣暖房
2顆星★★ 符合1顆星級基準 加上右列條件	・有浴盆 ・有獨立洗臉設備的房間占總房數的40% ・有淋浴設備的房間數占總房間數的40% ・沒有淋浴的房間，每20位住宿者就要有一個公共浴室 ・各樓層要有一支電話 ・4樓以上要有電梯設備 ・從業員須通一種外國語 ・有提供早餐
3顆星★★★ 符合1、2星級基準 加上右列條件	・最少要有10間房間 ・每間房間有獨立洗臉設備 ・有獨立浴室、廁所的房間數占總房間數70% ・每間房間都有電話 ・3層樓以上需有電梯設備 ・從業人員能通兩種外國語 ・有送早餐至房間的服務 ・有停車場
4顆星★★★★ 符合1-3星級基準 加上右列條件	・90%的房間有獨立浴室、淋浴及廁所的設備 ・2層樓以上有電梯設備 ・有餐廳
5顆星★★★★★ 符合1-4星級基準 加上右列條件	・每間房間都有獨立浴室、淋浴及廁所的設備，有沙龍式的臥室 ・有通達2樓以上的電梯

表8-5 瑞士旅館協會規定旅館等級最低標準

等級名稱 調查項目	★★★★★ 豪華級	★★★★ 頭等級	★★★ 中等級	★★ 中下級	★ 普通級
交通狀況	便利	便利	便利		
房務部 人員比例	每人負責 3.7間客房	每人負責 5間客房	每人負責 8間客房	每人負責 10間客房	
櫃檯、守 衛、詢問台	每日18小時	每日14小時詢 問服務16小時	每日12小時	每日12小時	每日12小時
行李 服務人員	24小時服務	16小時服務， 各樓層放置擦 鞋機	12小時服務， 每20間客房提 供1台擦鞋機	最少提供1 台擦鞋機	最少提供1 台擦鞋機
早餐	免費客房用餐 服務	免費客房用餐 服務	免費客房用餐 服務	餐廳	餐廳
餐飲 供應時間	7:00～23:00	11:00～14:30 18:00～22:00	11:30～14:30 18:00～21:00	11:30～14:30 18:30～21:00	12:00～14:00 19:00～20:30
客房 電話設備	每間都有	每間都有	每間都有	每間都有	每30間客房一 部公用電話
客房最 小面積	雙人房23m² 單人房14 m²	雙人房17 m² 單人房12 m²	雙人房14 m²單 人房10 m²	雙人房12 m² 單人房9 m²	雙人房12 m² 單人房9 m²
浴室、盥洗 設備	全套衛浴	全套衛浴	75%的房間 有全套衛浴	30%的房間 有全套衛浴	附設盥洗室供 應溫、冷水
床單類用品 更換	每日更換	毛巾 每日更換	毛巾 每二日更換	毛巾 每週更換	毛巾 每週更換
衣物清 洗服務	Am9:00送洗 12小時送回	Am9:00送洗 12小時送回	24小時 內送回	24小時 內送回	24小時 內送回
客房內電視 、音響服務	每間都有	每間都有	每間都有		
安全管理	緊急警報裝置、緊急聯絡電話、安全管理人員名單列示、安全門及各出入口 監控管理				
客房設備	床組、椅組、衣櫥、行李架、天花板照明燈、床頭燈、毛巾、垃圾筒、沐浴 乳、衛生紙				

第二節 旅館連鎖經營

一、旅館連鎖的定義

所謂「連鎖經營體制」，是指包含在該體制傘下的所有商店，舉凡店面裝潢、商品結構、商品陳列、服務水平、促銷活動與管理作業等，都要做到標準化和規格化的要求。全世界第一家具有連鎖型態的公司乃是1859年創設於美國紐約的美國茶葉公司（Great America Tea Company），它以多店鋪經營，低價競爭策略迅速掘起，立下了連鎖經營的楷模。

一提到「連鎖旅館」，大家會想到諸如假日旅館、喜來登、洲際旅館這些國際知名品牌。其實早在1898年瑞士的貴族飯店之王凱撒‧里茲（Cesar Ritz）在巴黎創立了麗池飯店（Hotel Ritz），大力培植飯店管理人才，使他們皆能獨當一面。後來這些人陸續在歐洲各地建了十八家麗池飯店，麗池飯店不但是貴族飯店的典範，更開啓了飯店特許連鎖（franchise chain）經營的先河。

洛克威爾（Frederick W. Rockwell）認為「標準化」、「管理」和「控制」是旅館連鎖營運最重要的三個因素。梅塔克（Charles J. Metalka）在觀光字典中定義「連鎖旅館」是「由兩家或兩家以上的旅館為同一公司所擁有或經營管理，且為旅客所認知，並由總公司統一廣告宣傳者」，簡單道出連鎖旅館的特色。何西哲（1987）認為「兩家以上的旅館，用某種方式聯合起來經營，組成一個團體，稱為「連鎖旅館」。美國旅館暨汽車旅館協會（American Hotel & Motel Association，簡稱AHMA）指出，三家以上旅館聯合一致行動就可稱為旅館連鎖系統

（hotel chain system）。

根據觀察現狀發現「連鎖旅館」（hotel chain），指多數旅館或汽車旅館的集體組織，在總公司支配下，保持各參與連鎖旅館的一定風格水準，共謀發展與利益。因此「三家以上的旅館，以一種或多種合作的方式聯合經營、保持連鎖旅館相同風格水準，以謀取經營利益與未來發展，稱之為連鎖旅館」的定義，合乎現代企業經營的趨勢。

二、旅館連鎖的方式

(一)直營連鎖與加盟連鎖

國際觀光旅館的經營對象是世界各國的旅客，因此旅館連鎖的方式不外乎直營連鎖與加盟連鎖兩大方向，共分為六種連鎖方式：

◆直營連鎖

1. 由總公司新建旅館加入營運陣容，例如：台北國賓在高雄興建國賓大飯店；長榮桂冠酒店先後在台中、基隆、法國巴黎與馬來西亞檳城興建旅館為直營連鎖。
2. 由總公司收購市場中原有的旅館，或以投資的方式控制與支配其傘下旅館。在美國最典型的方法是運用控股公司（holding company）的方式，由小公司逐漸控制大公司。例如：台北富都飯店收購中央酒店，列入香港富都飯店連鎖經營；統一健康世界收購高雄名人飯店成為統一名人飯店，都是此類連鎖經營的例子。

◆租借連鎖

以租賃方式借來加入連鎖陣容。例如：原本墾丁凱撒大飯店租用土地由日本青木集團興建旅館後，加入其所屬的日航酒店的連鎖旅館體

系。目前凱撒大飯店已轉手予宏國集團經營，並加入威斯汀渡假旅館
（Westin Resort）連鎖系統。

◆管理經營委託連鎖

以委託經營的方式羅致其他旅館加入連鎖。例如：台北君悅飯店由
新加坡豐隆集團委託香港凱悅國際集團（Hyatt）經營。台北晶華酒店
由中安觀光公司委託四季麗晶酒店集團（Regent）經營。墾丁悠活渡假
村則委託麗緻管理顧問公司經營，並參與關島渡假村（PIC）的系統。

◆經營技術指導連鎖

各獨立經營的旅館與連鎖旅館公司訂立長期合約，由連鎖旅館公司
賦予參加組織的權利。此種方式加入連鎖組織的各獨立旅館，使用連鎖
旅館的名義、招牌、標誌和經營方法。此種方式又可稱為特許加盟的連
鎖組織（franchise chain）。例如：台北希爾頓大飯店與國際希爾頓公司
簽約獲取經營技術；墾丁悠活渡假村參與關島渡假村（PIC）的系統也
是一例。

◆業務聯繫連鎖

又稱志願加盟連鎖（voluntary chain）。各獨立經營的旅館，自動
自發地參加而組成者，其目的為加強會員旅館間之業務聯繫或採取異業
聯盟。例如：台北國賓和日本東急（Tokyo Hotel）；高雄國賓同時和
日本東急及日航酒店、長榮航空；高雄漢王與墾丁天鵝湖渡假村推廣連
鎖訂房；老爺酒店和日航酒店建立連鎖經營關係；來來飯店和美國喜來
登（Sheraton）；福華和日本京王飯店（Keio Plaza），增進業務上的聯
繫。目前國內外各類型旅館多朝此一連鎖方式，既可獲得連鎖經營的優
點，又同時保有獨立經營的靈活度，加速旅館連鎖化時代的來臨。

◆會員連鎖

屬公會型的連鎖，較沒有實質上的意義。

(二) Iverson的分類

凱薩琳‧艾維生（Kathleen M. Iverson）則將旅館連鎖的方式歸納成三類：

1. 完全所有（full ownership）連鎖：完全由連鎖公司經營負責損益、建立新旅館，例如長榮酒店、福華飯店等。
2. 經營管理契約（management contract）連鎖：委託具經營管理能力的連鎖公司經營，收取管理費，像麗緻管理系統（台北亞都、台南大億麗緻、墾丁悠活等）等。
3. 加盟（franchise）連鎖：投資者可自己經營，僅接受連鎖公司的訓練，達到所要求的標準，例如力霸皇冠酒店、遠東香格里拉國際大飯店、凱撒威斯汀渡假飯店等。

(三)《世界旅館專業雜誌》的分類

根據《世界旅館專業雜誌》在1991年對三百家大連鎖旅館的調查上，將連鎖的方式簡化為三種：

1. 公司組織、團體的連鎖（corporate chain）：包括直營、加盟連鎖方式。
2. 經營管理公司連鎖（management companies）：包括管理經營或技術委託連鎖。
3. 自願連鎖及會員連鎖（voluntary chains associations）：包括業務聯繫連鎖及公會連鎖。

茲將上述旅館連鎖方式整理如**表8-6**。

表8-6　旅館連鎖方式

連鎖內容＼連鎖名稱	土地建築物設備所有權	經營方式	連鎖方式	經營負責人	公司名稱	連鎖主體的收入來源
直營連鎖	部分或全部屬連鎖主體	連鎖主體直營	資本經營及人事皆有連鎖作用	連鎖主體直派	同一連鎖主體名稱加上地名	連鎖主體本身就是營利主體
租借連鎖	屬原來的資本主	連鎖主體經營	向資本主租借旅館	連鎖主體直派	同上	連鎖主體就是營利主體
管理經營委託連鎖	屬原來的資本主	連鎖公司管理經營	經營委託連鎖	連鎖主體直派	連鎖體與各旅館名稱不同	以佣金收入維持
經營技術指導連鎖	屬原來的資本主	由原來的資本主經營	經營技術指導或用連鎖名稱或商標	資本主自派人員	連鎖體與各旅館名稱不同	收取連鎖費用及技術指導佣金
業務聯繫連鎖	屬原來的資本主	由原來的資本主經營	只有廣告及訂房聯繫	各旅館自派人員	連鎖體與各旅館名稱不同	收取佣金
會員連鎖	屬原來的資本主	由原來的資本主經營	公會型連鎖	各旅館自派人員	連鎖體與各旅館名稱不同	向會員旅館收取會費

資料來源：何西哲（1987）。《餐旅管理會計》，頁9。台北：自版。

表8-7　全球飯店集團前10名排行（2021年）

排名	飯店集團名稱	國別	旗下品牌
1	洲際酒店集團 Intercontinental Hotel Group, IHG	美國	洲際酒店、洲際、皇冠假日、假日酒店
2	希爾頓酒店集團 Hilton Hotel	美國	希爾頓酒店、華爾道夫酒店、康萊德酒店等酒店品牌
3	凱悅酒店集團 Hyatt Hotels & Resorts	美國	柏悅、安達仕、君悅、凱悅、凱悅嘉軒、凱悅嘉寓等酒店品牌

（續）表8-7　全球飯店集團前10名排行（2018年）

排名	飯店集團名稱	國別	旗下品牌
4	萬豪酒店集團 Marriott Hotels Resorts & Suites	美國	萬豪（Marriott Hotels & Resorts）、JW萬豪（JW Marriott Hotels & Resorts）、萬麗（Renaissance Hotels & Resorts）、萬怡（Courtyard）、萬豪居家（Residence Inn）、萬豪費爾菲得（Fairfield Inn）、萬豪唐普雷斯（TownePlace Suites）、萬豪春丘（SpringHill Suites）、萬豪度假俱樂部（Marriott Vacation Club）、麗池卡爾頓（Ritz-Carlton）、瑞吉、豪華精選、W酒店、威斯汀、艾美、喜來登、福朋酒店（喜來登集團管理）、雅樂軒等知名品牌
5	香格里拉酒店集團 Shangi-La	新加坡	香格里拉酒店
6	雅高國際酒店集團 Accor Hotel Group	法國	索菲特（Sofitel）、鉑爾曼（Pullman）、美憬閣（Mgallery）、美爵（Grand Mercure）、諾富特（Novotel）、美居（Mercure）、宜必思（ibis）等品牌
7	溫德姆酒店集團 Wyndham Hotel Group	美國	旗下十六個酒店品牌包括：速8酒店（Super 8）、戴斯酒店（Days Inn）、豪生酒店（Howard Johnson）、爵怡溫德姆酒店（TRYP by Wyndham）、華美達酒店（Ramada Worldwide）、華美達安可酒店（Ramada Encore、Microtel Inn & Suites by Wyndham、Hawthorn Suites by Wyndham）、蔚景溫德姆酒店（Wingate by Wyndham、Travelodge、Knights Inn、Baymont Inn & Suites）、溫德姆花園酒店（Wyndham Garden）、溫德姆酒店及度假酒店（Wyndham Hotels and Resorts）、溫德姆至尊酒店（Wyndham Grand、Dolce Hotels and Resorts）
8	四季酒店 Four Seasons	加拿大	四季酒店
9	凱賓斯基國際酒店集團	德國	凱賓斯基國際酒店
10	卡爾森國際酒店集團 Carlson Rezidor.	美國	Radisson BLU（麗笙藍標）、Radisson（麗笙）、Park Plaza（麗亭）、Country Inns & Suites（麗怡）、Park Inn（麗柏）、Hotel Missoni（米索尼酒店）等六個品牌

資料來源：十大酒店集團排行榜，2021全球酒店集團排名，https://top10bikeguide.com.tw/shenghuo/hotel/21053.html。

　　現代旅館連鎖的方式已非昔日單純，採取固定的模式，因此無法明顯加以區分歸屬，即使同屬一類型的連鎖方式，契約內容可能有所差異。

三、旅館連鎖的目的與優缺點

(一)目的

　　連鎖經營的目的，從總體策略來看可以達到四個主要的目的：

1. 學習效果：學習已經成功旅館的經營知識（know-how）與標準化的制度，用到加盟旅館上，創造連鎖經營的核心價值。
2. 規模經濟：藉由加入連鎖家數的增加達到規模經濟。例如有五家連鎖飯店，可以成立一個管理中心，負責所有成員的空間規劃與內部管理制度，可以有效降低固定成本。
3. 風險的降低：對同屬一家集團的連鎖旅館據點，如福華飯店、長榮桂冠酒店等，可以分擔整體的經營風險。
4. 資金的調度：用先開的旅館所留存的保留盈餘來支持後開的店，達到資金有效運用的目的。

　　至於旅館連鎖經營的內部管理目的，詹益政（2002）認為有六點：

1. 共同建立強有力的行銷網，聯合推廣業務，確保共同的利益。
2. 合作辦理市場調查，開發共同市場，加強廣告及宣傳效果。
3. 成立電腦訂房連結網，建立統一的訂房制度，以爭取顧客來源。
4. 提高旅館之知名度、樹立良好的形象，給予顧客信賴感與安全感。
5. 共同採購旅館用品、物料及設備，以降低經營成本。

6.統一訓練員工、訂定作業規範、健全管理制度，以提高服務水準與完美的服務。

(二)優點

從上述目的來分析，學者、專家認為旅館連鎖經營擁有許多優點。如凱薩琳・艾維生認為可以獲得廣泛的訓練、國際性廣告、提高知名度及集中訂房系統的優點。另外從企業管理的角度來看旅館連鎖的目的，不論其是國內或國際連鎖，均符合了「多國籍企業」之目的，以世界觀點將經營資源做最適當之分配，而使投資收益極大化，以確保競爭之優越性。藉此更可達成技術移轉、共同作業（房務）、共享通路（連鎖訂房系統）的目的。

何西哲（1987）從會計的觀點歸納五項參與旅館連鎖經營的優點：

1.以雄厚的資金及龐大的組織推廣業務，擴大企業版圖。
2.可做全國性廣告推廣業務，互相交換情報，人才互相使用。
3.利用連鎖組織，便利旅客預約訂房；各連鎖旅館間也能互通住客，提高住房率。
4.食品材料及旅館一切備耗品，可統籌大量採購，降低成本。
5.能有效推行計數管理。

余聲海（1987）先生將旅館連鎖的優點整理如下❶：

1.會員旅館可以冠用已經成名的連鎖旅館名義及利用其標誌。如來來喜來登大飯店（Lai-Lai Sheraton），可招攬顧客及提高旅館身價及名氣。
2.集團信譽較佳，容易獲得金融界的貸款支持。

❶余聲海（1987）。〈我國觀光旅館業行銷策略之研究〉。中原大學碩士論文。

3.總公司對於旅館建築、設備、布置、規格方面提供技術指導。

4.由總公司調派人員參與管理，提供經營的知識。

5.由總公司設計一套降低成本的作業程序標準，供會員旅館採用。

6.由總公司統一規定旅館設備、器具、用品、餐飲原料之規格，並向製造商大量訂購後分銷各會員旅館，藉以降低成本及維持一定之水準。

7.總公司以集體方式從事廣告宣傳活動，效果較個別宣傳為佳。

8.總公司提供市場調查報告，供會員旅館確定經營方向。

9.總公司負責或協助會員旅館訓練員工，或安排觀摩實習計畫。

10.可以參加廣大的預約通訊系統（電腦、電報等），提高預約作業及爭取顧客來源。

11.總公司定期派遣專家檢查設備及財務結構，藉以保持連鎖旅館的風格及良好的營運狀況。

12.總公司運用各種方法招攬旅客至會員旅館住宿：

(1)總公司與航空公司或汽車租賃業保持密切業務關係，招攬旅客。如星空聯盟（Star Alliance Airlines）包括26家全球性航空公司、11家連鎖旅館與3家汽車租賃公司。對加盟的業者而言有相當的助益。

(2)總公司有更大的談判力向專門設計及安排旅程的大旅行社（tour operator, tour wholesaler）推銷其連鎖旅館。

(3)總公司與金融界合作發行信用卡（credit card），促使廣大的消費群（信用卡會員）利用信用卡惠顧連鎖旅館。如遠東集團信用卡至遠東香格里拉飯店可享會員優待。

(4)運用連鎖組織，各會員旅館利用完備的預約通訊網，推薦連鎖旅館，可留住老顧客。

(三)缺點

當然不會只有百利而無一害的管理系統，參加旅館連鎖亦有部分缺點：

1. 每年應向總公司繳納一筆爲數可觀的加盟金或營業額抽成金。
2. 總公司可能干涉企業之內務，如人事之調派與交流及經營方法等，尤其是人事常遭大量調動對企業士氣打擊最大。
3. 總公司所提設備方面之要求苛刻，申請加入連鎖時，必須花費鉅資配合改建，不一定划算。

但是建立共同市場，以確保共同的利益爲旅館連鎖經營的核心價值。正如希爾頓大飯店創始人康拉德（Conrad Hilton）所說：「創造更多的利潤，唯有連鎖一途。」

四、台灣旅館連鎖經營的現況

面對台灣推動成爲世界貿易組織（WTO）會員國的大趨勢，台灣國際觀光飯店市場占有率的消長，已經成爲本土與洋字號品牌競爭重點，在2000年之前，本土業者與洋飯店各思商戰對策，尋求擴大商機，希望在跨世紀時能在台灣市場創造出獨霸地位，一場台灣國際觀光旅館市場的土洋大戰也正蓄勢引爆！

1997年才開始，台灣本土自創品牌飯店，包括台北的福華飯店、國賓飯店與長榮酒店等業者，就擺明以實際動作向凱悅、威斯汀、四季麗晶、香格里拉等國際連鎖飯店挑戰。

近年來，台灣本土飯店分別與國際連鎖旅館集團簽約合作，引進國外經營管理know-how，以強化競爭力；或投入巨額資金改善或加強硬體設施，期望能以全新面貌拉近與國外連鎖品牌飯店的形象差距。面對

本土品牌飯店的指名叫陣，在台灣的國外品牌連鎖飯店也已擬妥行銷策略，準備打好跨世紀硬仗。

台灣觀光旅館業自光復後，歷經傳統旅社期（1945～1955年）、發軔期（1956～1963年）、國際觀光旅館期（1964～1976年）、大型國際觀光旅館期（1977～1981年），以及1981年至1983年全球石油能源危機的盤整期後，自1986年起，由於歐洲恐怖組織活動頻繁，國際觀光客轉向亞洲旅遊渡假，同時韓國主辦亞運、日圓大幅升值，使得來華人數激增，觀光旅館在供不應求的情況下，平均房價大幅提升，業者獲利程度頗佳。惟自1990年起台北的凱悅、晶華、西華、遠東，以及台中的長榮桂冠等飯店相繼開幕後，頓時為台灣觀光旅館業帶來強烈衝擊，尤其是本土品牌的老字號觀光飯店更是深切體認到不轉型即可能慘遭市場淘汰的下場。

台北市觀光旅館的國際化可從1973年國際希爾頓集團在台北設立希爾頓飯店開始，目前在台的國際連鎖系統已有：來來大飯店於1982年與喜來登集團簽訂世界性連鎖業務及技術合作契約；日航、老爺酒店，於1984年簽訂連鎖合作契約；凱悅（Hyatt）與麗晶（Regent，1993年初更名為晶華酒店）於1991年成立。台北亞都大飯店於1983年成為「世界傑出旅館」（Leading Hotels of the World）訂房系統的一員。1992年開幕的台北西華大飯店也成為Preferred Hotels訂房系統的一員，這些訂房系統旗下所擁有的旅館在世界均具備很高的知名度，尤其「世界傑出旅館」更是舉世聞名。另外，凱撒大飯店1997年亦成為威斯汀渡假連鎖旅館（Westin Hotel & Rosorts）之一員。這些國際連鎖的旅館，由於引進歐美旅館的管理技術與人才，因此除了促進台灣的旅館經營朝國際化的方向邁進，也造福本地的消費者。

外國品牌觀光飯店究竟有多大能耐？從國際觀光飯店密度最高的台北市來看，或許不難窺出一二。從交通部觀光局資料，依據客房數排序，可約略得出飯店的規模，例如君悅客房數850間，是全台最大觀光

飯店，樓地板面積約3.58萬坪；台北喜來登688間房，樓地板約2.49萬坪，位居全台第二。

從住房率來看，基本上是台北站前與捷運板南線的天下，天成、神旺、台北花園三強長期位列前茅，卻非知名連鎖品牌；其次是異軍突起的雅樂軒、桃園尊爵、墾丁凱撒、台北凱撒、美麗信花園、寒舍艾麗、台北老爺，其中僅艾麗每晚價位帶達200美元左右，其餘多是訴求高CP值的中價位飯店（**表8-8**）。

國際凱悅旅館集團、四季麗晶酒店集團等長期連鎖經營影響巨大，另外國際大型連鎖飯店集團Marriott-Starwood，是目前主控全球知名休閒商務飯店、旅館市場的集團要角之一，旗下有738間飯店，分布世界各大洲，深獲國際商務旅客的喜愛。萬豪（Marriott）體系擁有萬豪（Marriott Hotels & Resorts）、JW萬豪（JW Marriott Hotels & Resorts）、萬麗（Renaissance Hotels & Resorts）、萬怡（Courtyard）、萬豪居家（Residence Inn）、萬豪費爾菲得（Fairfield Inn）、萬豪唐普雷斯（TownePlace Suites）、萬豪春丘（SpringHill Suites）、萬豪度假俱樂部（Marriott Vacation Club）、麗池卡爾頓（Ritz-Carlton）等品牌。喜達屋（Starwood）則擁有六個主要的飯店品牌——Westin、Sheraton、St. Regis、Luxury Collection、Four Points、W-hotel。

國際觀光飯店的外籍兵團相繼在近五年交出一張張漂亮的成績單，看在曾在市場引領風騷的國賓、福華與長榮飯店眼中情何以堪。國賓與福華飯店鎖定的頭號競爭者正是連續二年市場營業額排名一、二的君悅與晶華飯店。其中，國賓飯店在斥資台幣8億元完成客房及宴會廳改裝（平均每一客房花費150萬元），將以全新的硬體設施，以「古典新流行」的訴求，強調其老店新妝的內涵，加上與華航、長榮航空公司的異業聯盟，爭取新舊客源青睞。而剛剛才與喜來登國際飯店集團完成續約的台北寒舍喜來登飯店，則將「寒舍」與「喜來登」兩品牌並列，並新開了另外一個奢華品牌寒舍艾美（Le Méridien Taipei），建立起國際化形象。

表8-8 台北地區觀光旅館營運報表（2020年）

旅館名稱	住用及營收概況				
	客房數	客房住用數	住用率	平均房價	房租收入
圓山大飯店	5,825	78,644	44.27%	2,873	225,975,544
國賓大飯店	5,064	32,826	21.25%	2,659	87,271,805
台北華國大飯店	3,912	37,120	31.11%	2,750	102,094,700
華泰王子大飯店	2,570	16,307	20.80%	1,870	30,491,334
豪景大酒店	2,508	8,068	10.55%	2,068	16,681,179
國王大飯店	1,164	3,560	10.03%	1,667	5,934,198
台北凱撒大飯店	5,736	64,013	36.59%	2,506	160,421,210
康華大飯店	2,580	9,540	12.12%	2,217	21,149,498
兄弟大飯店	3,000	20,067	21.93%	2,660	53,372,367
三德大飯店	3,444	22,746	21.65%	2,160	49,132,729
亞都麗緻大飯店	2,508	20,183	26.39%	3,165	63,877,981
國聯大飯店	2,916	25,771	28.98%	1,446	37,264,806
台北寒舍喜來登大飯店	8,256	71,883	28.55%	3,543	254,665,299
老爺大酒店	2,424	30,484	41.23%	3,045	92,812,141
福華大飯店	7,272	48,136	21.70%	2,890	139,136,425
台北君悅酒店	10,200	66,811	21.48%	4,911	328,076,904
西華大飯店	4,116	29,974	23.88%	3,128	93,764,908
晶華酒店	6,456	86,949	44.16%	4,203	365,403,192
香格里拉台北遠東國際大飯店	5,040	36,869	23.98%	5,086	187,498,597
神旺大飯店	3,216	9,107	9.28%	2,689	24,484,285
美麗信花園酒店	2,436	27,701	37.28%	1,494	41,382,411
台北寒舍艾美酒店	1,920	17,352	29.63%	6,616	114,806,068
台北W飯店	4,860	42,467	28.65%	6,890	292,581,415
台北萬豪酒店	3,816	38,114	32.75%	4,684	178,507,171
台北美福大飯店	1,752	16,221	30.36%	5,115	82,965,847
亞士都飯店	440	1,510	11.27%	2,265	3,420,636
天成大飯店	2,700	35,764	43.43%	2,052	73,388,824
六福客棧	2,760	25,451	30.23%	1,365	34,752,904
第一大飯店	2,112	11,521	17.89%	1,435	16,529,406
慶泰大飯店	1,800	7,037	12.82%	2,473	17,399,942
洛碁大飯店花華本館	672	4,337	21.28%	1,875	8,130,019
歐華酒店	1,344	4,801	11.71%	2,843	13,651,096
福容大飯店 台北一館	1,440	7,309	16.64%	2,493	18,218,021

（續）表8-8　台北地區觀光旅館營運報表（2020年）

旅館名稱	住用及營收概況				
	客房數	客房住用數	住用率	平均房價	房租收入
首都大飯店	1,548	8,121	17.20%	2,187	17,757,563
台北君品大酒店	3,432	30,637	29.27%	3,413	104,569,123
台北花園大酒店	2,892	30,448	34.52%	1,679	51,113,623
日勝生加賀屋國際溫泉飯店	1,080	17,266	52.42%	6,824	117,817,842
北投麗禧溫泉酒店	792	10,375	42.95%	14,019	145,447,549
寒舍艾麗酒店	2,820	33,882	39.39%	3,965	134,358,467
北投老爺酒店	600	9,598	52.45%	4,940	47,417,080
台北有園飯店	672	6,367	31.06%	2,234	14,224,828
合尊酒店 S Hotel	1,212	21,628	58.51%	3,181	68,805,478
台北中山雅樂軒酒店	1,056	14,195	44.07%	2,590	36,764,907
義華酒店	1,788	7,696	14.11%	3,160	24,322,267
總計	134,151	1,148,856	28.08%	3,480	3,997,841,589

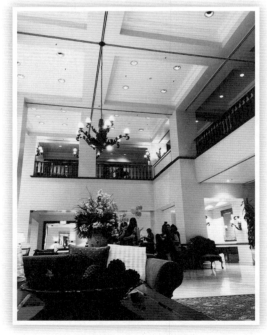

星級飯店的氛圍、設施與服務都必須到位

　　至於福華與福容這個目前台灣二大的本土自創品牌連鎖飯店，則在高雄、墾丁、淡水及翡翠灣相繼開幕後，與原有的台北、台中、高雄串連，進而以集團連鎖的優勢，以及可互相交換分享的通路資源，全力開發國內的商務與休閒旅遊客源。

　　綜觀台北地區的國際觀光旅館幾乎每一家都是加入國際連鎖系統，以期能獲得全球最新的經營觀念與技術，掌握國際情勢變化，以便能及時調整經營策略；透過聯合訂房與國際行銷之手法提升經營績效。尤其在二次政黨輪替後，觀光業深受影響紛紛力求自保，旗下有30個不同品牌與等級的萬豪國際集團（Marriott International），宣稱台灣已有19家開發或興建中的旅館飯店，已與萬豪國際集團簽訂合作開發、加盟或經營管理合約，這些旅館飯店將在2022年前陸續開幕營運。此外，旗下擁有12個旅館飯店與酒店式公寓品牌的洲際酒店集團（InterContinental Hotels Group）也證實，台灣已確定有13家旅館飯店，在2020年前陸續開幕後將掛上洲際酒店集團旗下飯店品牌，這些旅館飯店與洲際酒店集團簽的都是「全權管理」（total management）的合約❷。

❷《工商時報》，2017/11/19，〈突圍求生，台灣飯店拚轉型猛打國際牌〉。

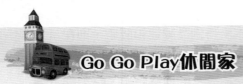

五星級飯店中的五星級

　　為了迎合不同族群的客層需要，旅館飯店內的客房與套房分有許多種不同的等級與報價。除了不同坪數空間、裝潢陳設的房間會有不同的價位外，服務人容的多寡，更是重要指標。而五星城市飯店中的「貴賓樓層」或「商務樓層」中的房間，正是旅館飯店中視野最佳、設施配備最齊全、服務最完善，同時房價也是最高的房間。

◎不必排隊辦手續　專人服務好禮遇

　　下榻貴賓樓層的客人，不必在一樓大廳排隊等著check in，可以直接上到樓層坐下來，一邊啜飲迎賓飲料，一邊等待服務人員辦好一切手續。有些飯店甚至還備有專用電梯，同時，客人一抵達飯店，連手續都已辦妥，可直接進房。

　　多數飯店的貴賓樓層規劃有交誼廳與商務中心。交誼廳中備有茶點、飲料，以及各種語文的書報雜誌，客人任何時間均可在此免費享用，同時，每天下午並可在此享用下午茶或Happy Hour。

◎獨立用餐空間　房間設備齊全

　　另外，規模更大的飯店會在貴賓樓層中規劃餐廳和會議室，連用餐都會與一般客人分開，客人若需要開會或洽商、會客，則可以免費或以折扣享用相關設施，商務中心的祕書則會替客人打點好相關事宜。貴賓樓層中的房間設施齊全，大概一般想得到的商務設備房間內一應玩全。近年多數旅館並紛紛在房內加設個人專用視聽娛樂系統或電動玩具，以及網路專線與電腦，有些飯店甚至在房內裝傳真機與迷你影印機！

◎樓層特別命名　高品味高價格

　　為了突顯不凡的品味，有些飯店會為貴賓樓層另外命名，同時，各飯店規劃的貴賓樓層所在位置也不一樣，有些飯店甚至將各樓層位置最好、視野最佳的房間一律以商務套房名之。

　　「飯店中的飯店」除了硬體設施與一般房間不太一樣外，客人因為付錢多，享受的服務內容也高人一等。

　　一般而言，客人若住在一般客房，許多服務必須另外付費，但下榻貴賓樓層中的房間，幾乎所有服務都包了，有些房價並將早餐也算在內了。

　　就以國人平常旅遊度假住飯店時想不到的服務為例，貴賓樓層房間提供的服務包括：免費洗燙衣物、擦鞋、每天中英文早晚報紙、睡前小點心、免費市內電話、無限次使用三溫暖（有些旅館要另外收費）、快速訂房與退房、延遲到下午三點退房等。國內有些國際級的觀光大飯店，甚至提供客人購物折扣券和市區的交通接送服務。

　　值得國人進一步瞭解的是，通常只有位在城市的觀光飯店或以商旅客人為訴求的商務型飯店，才會規劃有貴賓樓層，而休閒度假式旅館則少有類似規劃。

	飯店	商務樓層 名稱及位置	客人享受及主要服務特色	房價
台北	君悅	嘉賓軒 （20-23樓）	快速住房、退房。 沒有交誼廳 房內2條電話專線 4間會議室 專屬人員服務	9,500起
	喜來登	SPG樓層 （11、12、15樓）	優先訂房、PM3:30-5:00下午茶 交誼廳 每房間設有私人保險箱	6,800起
	凱撒	大亨樓 （8、9、10樓）	設有休閒廳 房間特大可在房內開會 快速訂房、退房 單獨check-in	8,300起

	飯店	商務樓層 名稱及位置	客人享受及主要服務特色	房價
台北	福華	尊爵客房 （分散在各樓）	設有專屬交誼廳 住房含早餐 免費下午茶 商務服務折扣	7,900起
	國賓	貴賓樓 （10、11樓）	含早餐 設有VIP交誼廳 每星期二、五有Happy Hour 免費洗燙衣服服務	6,700起
	力霸皇冠	皇冠貴賓樓 （15樓）	快速訂房、退房 含早餐 房內設有傳真及網路 刷卡專屬電梯、退房可延至下午3點 下午6-8點免費雞尾酒及點心 免費使用商務中心	8,000起
	華國洲際	貴賓樓	貴賓室交誼廳、歐陸式早餐 全天候茶飲及夜間雞尾酒	4,900起
台中	長榮桂冠	貴賓樓 （12-13樓）	16樓設有貴賓俱樂部（設有餐廳、酒吧、會議室） 房間大，並附有綠豆枕 免費使用所有設施	5,900起
	福華	尊爵客房 （分散各樓）	同台北	5,200起
高雄	漢來	貴賓軒 （40樓）	自助早餐、快速訂房、退房 專屬check-in服務 專屬祕書服務 定時機場巴士接送 送百貨購物折扣券	即日起 訂房6折
	福華	尊爵樓層 （27-29樓）	免費使用會議室一小時其他商務服務折扣優惠 29樓設有專屬接待中心 高樓酒吧Happy Hour	3,000起

資料來源：取材自《中國時報》第40版，1999/6/15修改得。

休閒觀光旅館的
設施與庭園設計

- 休閒觀光旅館的設施
- 休閒觀光旅館的空間設計理念
- 休閒觀光旅館之庭園設計原則

　　某些休閒光觀旅館以餐飲為傲；某些以精巧的休閒設施庭園造景博得顧客喜愛；某些則以特殊的休閒設施讓顧客流連忘返。

 ## 第一節　休閒觀光旅館的設施

　　渡假休閒旅館除了客房及餐飲部門之外，必須具備多項室內及戶外設施，因此，其組織系與都市型旅館有所不同，茲將主要休閒旅館設施（typical resort recreational facilities）及其組織表列述如下：

一、室內設施

1.游泳池（swimming pool）。
2.淺（戲）水池（wading pool）。
3.漩渦（按摩）池（whirlpool, jacuzzi）。
4.體操室（exercise room）。
5.三溫暖（locker rooms, sauna）。
6.兒童遊戲室（game room）。
7.乒乓球室（ping-pong, billiards）。
8.回力球場（racquetball, squash）。
9.室內網球場（tennis）。
10.慢跑跑道（jogging track）。
11.健身房（mini-gym）。
12.多用途球場（multi-use sports court, includes volleyball, badminton）。
13.有氧舞蹈教室（aerobic exercise classroom）。

好的休閒旅館必須具備高品質的設施

 # 第二節　休閒觀光旅館的空間設計理念

一、主要設施設計準則：旅館建築

1.地點的選擇：

　　(1)地點以設置在平緩之地形上為宜，以減少施工上的困難。盡量
　　　　避免大量的整地及土方的開挖。避免土質容易塌陷的地區。

　　(2)與主幹道及停車場間距離不宜過遠。

　　(3)地點要顯著。

　　(4)採光足、通風好、排水佳。

2.方位、朝向：

　　(1)旅館主體建築的方向應朝向觀景線上，可眺望優美的景緻。

　　(2)旅館建築所包被的空間腹地應大，可設計爲庭園主景區。

3.旅館建築體積避免過於龐大，造型太過突出，而與周圍景觀產生不協調。

4.旅館建築並無規定一定要是低層建築，須視基地所在地點自然度高低及能否與周圍景觀相調和而定。

5.造型、材料、顏色：

　　(1)應考慮到與環境的配合。造型材料的選擇與所在地點的自然度有相當大的關係，自然度愈高則造型及材料的選擇，更應注意到與大自然環境的和諧度及天然材料的運用程度。

　　(2)材料選擇：

　　　・在山林地區，可以選用材質，如木頭、石材等。

　　　・在海邊地區，各種自然石材、人工石材、紅磚、白粉牆等皆可選用。

　　(3)顏色選擇：

　　　・顏色的選擇亦應以與環境色調相和諧爲主。

　　　・在山林地區或樹木較多的地方，以深綠、冷灰、咖啡色等爲主要色調，與環境較和諧。

　　　・在海邊地區或岩石地區則應與主要環境色調相和諧。

二、停車場設計準則

1.地點的選擇，入口區與停車場間距離不應太長，以利旅客進出。

2.停車場是一項相當人工化的設施，易與景觀造成不協調。鋪面多

為瀝青混凝土，經濟、耐用；但面積過大或位於自然度較高區，則可使用植草磚，以增加綠化面積，減少人工化之感受。植栽考慮遮蔭性及四周環境植物之配合。

3.停車場位置的選定主要考慮坡度平坦、排水良好。位置的決定應與入口處、旅館建築及交通動線相互配合，便利旅客車輛進出。

4.依提供住宿量的多寡換算停車量需求，再求出停車空間需求。

5.動線的安排以環狀系統最佳，出入口宜分道，以便尋找停車位。

三、入口區部分設計準則

1.位置須具有顯著性，動線宜清楚，車道空間宜足夠，以利旅客及車輛的進出。

2.鋪面主要採用經濟、耐用之柏油路面。若經費足夠，可選用質感較好、色澤較佳的材質。

3.應有植栽美化單調鋪面；引導行車視線。

4.與停車場距離不宜太遠，以免旅客進出不便。

四、動態活動區設計準則

1.視旅客特性的不同，導入不同的活動項目，視個案而定。但由眾多範例中可得知游泳池和網球場是最普遍、大眾化的運動。

2.游泳池在造型、相關位置應與附近設施物相配合，且須注意到安全性。

3.網球場獨立性較高，與其他設施相容性較低，可獨立一區，或予以相當的區隔。

五、靜態休憩區設計準則

1. 為因應渡假旅客心理需求，最能表現渡假旅館特性的地方，滿足渡假旅客接近大自然的慾望，藉著水、石、花、木的巧妙安排，塑造吸引人的「觀光意象」（tourist image）使人身心得到最大的抒解。

2. 其主要設施物不外乎假山、水景、亭、台、散步道、雕塑等飾景設施。

3. 植栽設計應注重季相的變化及色彩、層次的安排，以提升庭園的豐富性。

良好的庭園造景與休閒設施相輔相成

Go Go Play 休閒家

天時加地利的現代溫泉鄉

誰說不景氣時代，一定百業蕭條。至少在他們身上，看不見一丁點不景氣的陰影。春天酒店自1999年前由三德電子接手以來，業績可說是節節上升。1999年營業額二億九千萬，2000年達三億二千六百萬，2001年第一季住房率超過九成，業績預估是三億八千萬，2002年二期工程完工後，更可能達四億六千萬。

天籟溫泉會館也一刷新營業紀錄。1999年業績一億五千萬，2000年達二億五千萬。2001年年度目標是賺五千萬，第一季就達成全年度目標超過50%。

這兩家休閒渡假旅館的成功，可以說是地利，加上天時的配合。地利是指他們都鄰近台北，周遭有超過九百萬消費人口，可以在一、兩個小時車程內到達。天時，是週休二日的全面實施，增加了許多渡假人口。然而更重要的是，他們也都同時抓對了整個休閒需求的趨勢。首先是強調與健康結合，因為泡湯，一般認為具有保健、醫療的功能。

其次，他們都符合企業界進入娛樂經濟時代，喜歡到大自然或是休閒的氣氛中，加開會議的要求。沉浸在大自然中開會，目前被認為更可以刺激創意。

離台北中心約一個多小時車程的天籟溫泉會館，座落在陽明山國家公園的隔壁，一眼望去是陽明山清秀的山景，可以容納五百多人開會。

第三，他們都同時滿足貴族與平民化的需求。在天籟或春天住宿一晚，定價極為昂貴，從五、六千元到二萬多元不等。常客因此都是政商名流、影視紅星。

　　例如，聯電董事長曹興誠是春天酒店的會員，行政院長張俊雄也常去春天泡溫泉。至於天籟的常客，包括陳文茜在那裡買了一棟別墅，是天籟的住宿會員，立法委員施明德等曾經去渡假過。

　　但是，除了提供金字塔頂尖的客戶外，他們同時都提供了大眾化的泡湯需求。

　　天籟跟春天，陸續增設十多個戶外泡湯池，每人收費六百元到八百之間，就可以享受早期北投人所說的「浸磺水」的樂趣。這些被取名為「露天風呂」或「親子風呂」等日本味十足的戶外池，強調與附近山景結合，一邊泡湯，一邊欣賞風景，極受大眾喜歡。例如天籟露天風呂雖然收費便宜，卻占天籟24%的營業額。

　　最後，跟傳統收費一百元的家庭式小型泡湯服務不同的是，春天是五星級的渡假旅館，天籟在二期完工後，正式申請為五星級，因此兩家的服務都以精緻出名，裝潢也很高級，符合現代人願意多花一點錢買價值的需求。

　　春天以及天籟的成功，見證了精緻的休閒產業在台灣發展的潛力。也說明了儘管不景氣，只要抓對趨勢、抓對產業、管理得法，最傳統的產業也可以有最光明的未來。

資料來源：取材自《天下雜誌》，2001年5月，頁85-86。

第三節　休閒觀光旅館之庭園設計原則

　　本節將就前一節所述，根據消費者心理分析所擬之渡假旅館及其庭園特性、選址時所應注意之環境條件，再參考渡假旅館庭園實例所分析、評估之結果，進一步擬定渡假旅館之庭園設計原則。探討項目包括：(1)庭園所占比例之建議；(2)整體規劃設計原則；(3)不同區位間之相關性。分述如下：

一、庭園所占比例之建議

　　欲成為一完善的渡假觀光旅館，土地的取得及使用是相當重要的。*Hotel Planning and Design*一書中提到：一家500個房間的中型濱海渡假旅館需要約4公頃的土地，包括游泳池、景觀及停車場。但若為渡假中心（村），則需要更大的土地用於高爾夫球場、網球場及其他休閒設施上。例如：一座10個網球場地的網球中心，另外需要約1.2公頃的土地，一個十八洞的高爾夫球場，大概需要45～65公頃的土地。此數據有助於規劃渡假旅館的參考。

　　表9-1中由夏威夷11家旅館所得到的數據資料做整理及簡單的統計分析顯示：現代化渡假旅館，庭園部分（不含停車場、網球場）平均約占51%，建築物體部分平均占23%，停車場及主要道路約占22%，網球場部分約占4%。其中均不包括包被於其周圍兼具借景及運動、休閒多項功能的高爾夫球場，若將之再納入庭園的部分則比例更高。

表9-1 Kaanapali Resort, Maui Hawaii所屬之十一家度假旅館庭園及其他主要設施比例概算表

名稱	庭園比例	建築物比例	停車場及道路	網球場
Hyatt Regency Maui	48%	21%	26%	5%
Maui Marriott	41%	19%	35%	5%
Kaanapali Alii	63%	14%	18%	5%
Westin Maui	58%	19%	20%	2%
The Whaler	61%	14%	18%	8%
Kaanapali Beach Hotel	52%	24%	24%	-
Sheraton Maui	54%	28%	16%	2%
Royal Lahaina	45%	27%	23%	5%
Maui Kaanapali Villas	52%	26%	20%	2%
Maui Eldorado	47%	47%	6%	-
Kaanapali Royal	45%	20%	33%	2%
平均	51%	23%	22%	4%

註：由夏威夷觀光地圖（1990年出版）概算其比例，僅供參考。

　　另外，**表9-2**就台灣與大陸較具代表且有資料可考的旅館做分析，所得的結果為：庭園部分平均占總面積之45%，建築物部分占31%。

　　雖然渡假旅館庭園到底應占多少比例才合乎標準，其所牽涉到的變數相當多，包括周圍環境、戶外活動項目及造園的手法，都是影響的重要因素。故有其彈性空間存在，只是我們可建議，一個渡假旅館其庭園綠化空間在45～50%應是較合乎當今現代化水準的。若為渡假村，則比例應更大，若低於25%則嫌不足。

表9-2 中國大陸及台灣數家知名渡假設旅館庭園及其他主要設施概算表

名稱	總面積 (m²)	庭園部分 面積 (m²)	庭園部分 所占百分比	建築物部分 面積 (m²)	建築物部分 所占百分比	戶外活動項目	面積 (m²)	所占百分比	房間數 間	人數 人	停車場	道路
北京香山大飯店	28,000	17,000	61%	11,000	39%	游泳池(含於建築面積內)	-	-	292	500	-	-
深圳東湖賓館	30,000	11,400	38%	6,500	22%	游泳池網球場兒童遊樂場	5,600	19%	-	-	-	-
廣州白天鵝賓館	24,000	6,000	25%	15,500	65%	游泳池(含於建築面積內)	-	-	-	-	-	-
墾丁凱撒大飯店	28,000	12,500	45%	6,700	24%	游泳池網球高爾夫球場	3,500	12%	-	-	16%	4,600
武陵賓館	5,600	2,500	45%	1,400	25%	-	-	-	54	185	30%	1,700
興農山莊	165,00	9,700	59%	1,800	11%	游泳池網球場回刀球場	5,000	30%	106	338	-	-

資料來源：施芸芳（1994）。

二、整體規劃設計原則

1.旅館建築主要是提供旅客室內生活空間，旅館的庭園是旅客的主要戶外生活空間、設計應力求兩者和諧，互相襯托，創造出一個寧靜幽雅、居住舒適的環境。故亦應考慮到旅館建築量體大小，造型、材料及顏色與環境的關係。

2.旅館庭園應盡可能創造一「觀光意象」，賦予渡假旅館一個風格，令人留下難忘的印象。其方法有：善用基地特殊資源及特性，盡可能使用地方材料及技術，反映周遭環境及氣候特色。

3.考慮旅客的使用機能，由經營對象的特性（如對象的設定、旅遊方式、嗜好等）分析，導入適當的活動，豐富其住宿體驗。

4.活動空間的分配須恰當，動、靜活動須區隔清楚，避免不同活動間互相干擾。

會議休閒的套裝行程成為渡假旅館的重要訴求

5.植栽設計強調層次、色彩及季相變化的庭園環境及景觀效果。

6.充分發揮中國造園傳統的因借手法，借景於周圍湖光山色，以擴大空間效果。

三、不同區位間之相關性

由數個渡假旅館的區位安排，概略可得以下之共同特色：

1.若該渡假旅館庭園爲海濱型渡假旅館或避暑型渡假中心，則主庭園以動態活動爲主導，游泳池常成爲一主體活動設施，通常位於庭園的心臟位置，整個庭園氣氛較活潑，以提供戶外活動爲主，如溪頭米堤大飯店、新加坡太平洋渡假村、墾丁天鵝湖渡假村。

2.若該渡假旅館屬於觀光勝地之渡假旅館庭園，則庭園主以靜態景觀爲主，游泳池便退居次要地位，且與觀景區應有適度的區隔，以免互相影響，如墾丁凱撒大飯店、知本老爺大飯店即如比，該類型庭園通常較幽靜，以提供賞景爲主。

3.至於網球場的定位，由於基地外型及活動內容與其他設施物較不相容，常位於較獨立或偏僻的位置。如茂伊那雷尼灣大飯店、奧蘭多世界中心、深圳東湖賓館皆如此。若戶外空間不足或無法將之區隔者，亦應有適度的過渡空間，如凱撒大飯店。

4.通常建築物所包出之空間爲庭園主景區，通常爲庭園心臟地帶。與入口區以建築物阻隔，避免閒雜人入內，如墾丁福華、凱撒大飯店。

5.人口區與停車場間距離不應太長，以免不利旅客進出，如深圳東湖賓館，但亦不能入口區即停車場，降低入口區的顯著性及美觀，如墾丁福華大飯店、武陵國民賓館。

Go Go Play 休閒家

全球商務客最愛的十大飯店和他們喜歡的十大理由

　　由 Hotels.com 所主辦的年度獎項，是根據兩千萬人次實際入住酒店的真實旅客的評語，甄選出旅客平均評分最高的酒店，完全由旅客來擔任評審並公布旅客評選最受歡迎獎。在 2017 年的全球旅客最愛的十大商務酒店評選中，台灣有兩家上榜，分別獎落台北慕軒、寒舍艾美。其中台北寒舍艾美酒店以藝術氛圍濃厚入選。

　　根據全球知名的訂房網站 Hotels.com 調查，近十年來的商務旅行變得很不一樣，舉凡傳統的個人造型師、私人客機和專屬屋頂花園，都只是商務旅客在選擇全球頂級商務酒店的一小部分設施和服務思考的選項而已。業者認為，傳統的商務旅客在出差時面對一成不變的自助早餐和單調的會議室，早已成過去式，商務旅遊內涵正在改變中，酒店也不再只是有睡一晚的地方，全新的「休閒商務旅行」（bleisure）概念正在蔓延中。

　　這項此次獲選最受歡迎的十家國際級商務休閒酒店擁有十個被喜歡的理由，包括：

1.他們擁有私人噴射客機　格林威治J酒店，美國河岸

　　搭乘格林威治J酒店提供的專屬私人噴射客機，下榻旅客可以霸氣的去參加商務會議。飯店提供免費的高科技客房體驗，以及世界頂級的會議設備。每晚費用 6,700 元起。（已經換算成新台幣，以下同）

2.住在這裡，會讓您的同事超羨慕　英國梅爾高爾夫Spa渡假酒店

　　好的靈感通常來自優美的環境，來到英國梅爾十八洞高爾夫球場Spa渡假酒店，一定可以有源源不絕的靈感。網友留言說：「在辛苦工作後，

不妨打到十一洞附近的綠酒吧稍微停留，欣賞優美的湖邊風景」。每房每晚費用3,900元起。

3.這家酒店的雪茄超正！烏克基輔蘭普瑞米爾宮酒店

在雪茄吧裡面舉行商務會議感覺一定很有FU。烏克基輔蘭普瑞米爾宮酒店環境優雅肅靜，還可以享受高級的雪茄趴！能在這裡開會，再多麼乏味的商務話題都可以聊得很起勁。蘭普瑞米爾宮酒店是基輔唯一的一家五星級酒店，在古色古香的主題套房中享受豪華住宿體驗真是值回票價。每房每晚費用6,050元起。

4.可以帶著毛孩去工作 美國達拉斯紮紮酒店

寵物是許多人消除工作壓力的好幫手。美國達拉斯紮紮酒店是一家歡迎寵物犬入住的酒店，讓心愛的毛小孩也可以住得舒適，就是出差的最大賣點。這家美麗的酒店還提供多元特殊的會議場所，不管是大型企業舉辦會議活動，或是朋友小型聚會，都不是問題。每房每晚費用9,900元起。

5.無時無刻都可以輕鬆無線上網 台灣台北慕軒

在這家位於台北融合科技的商務酒店，要隨時輕鬆保持連線絕對不是問題。酒店提供入住商務旅客不斷線的無線網路服務。這家酒店對外籍旅客提供什麼稀奇古怪的服務都有，包括個人造型師和中式算命師。每房每晚費用5,000元起。

6.待在這裡你可以澈底放鬆 墨西哥瓜達拉哈拉威斯汀酒店

如果能在您出差的商務客房中享受舒壓Spa，該是多麼美好的事情。墨西哥瓜達拉哈拉威斯汀酒店的酒吧以最上等的龍舌蘭調製雞尾酒，保證讓享用者驚艷。每房每晚費用4,400元起。

7.在這裡你可以用宴席取代乏味的會議自助餐點 印度新德里帝國酒店

這家位於印度新德里的五星級酒店提供傳統的印度饗宴，入住旅客可以品嚐道地的印度美食。在辛苦出差行程中，可以預約這家酒店的私

人Spa和沙龍服務，體驗傳統印度式療程，好好犒賞自己。每房每晚費用9,650元起。

8.可以公然地在海灘上工作　阿拉伯聯合大公國阿布達比費爾蒙特巴布鋁巴哈爾酒店

你想像中商務旅行中所需要的，全部可以在這家阿布達比的五星級海濱酒店獲得滿足。這裡擁有十間設計前衛的會議室與宴會廳，可以舉辦大型商務活動。當然還有深入阿布達比溪，環境優美的私人碼頭。辛勤工作後，一定要到海灘上曬個健康的麥皮膚色吧！每房每晚費用5,100元起。

9.忙碌了一天，值得來一杯雞尾酒　中國北京新世界酒店

這家酒店遠近馳名，是北京熱門社交場所之一。位在北京新世界酒店十二樓的屋頂酒吧「印」，在這裡可以將北京城的景觀盡收眼底，一邊啜飲著雞尾酒，舒適地沉浸在中國風情之中。每房每晚費用3,150元起。

10.可以沉浸在博物館般的藝術空間中　台北寒舍艾美酒店

一踏入這家位於台北信義計畫區的全新酒店的大廳就是驚喜，印入眼簾的是一隻命名為「歡迎光臨」的大型不鏽鋼長頸鹿雕像，歡迎旅客的到來。台北寒舍艾美酒店的藝術氣息無所不在，整家酒店像極一家私人博物館，旅館內總共擁有七百座現代藝術家所創作的藝術作品，就連旅客的房門卡也是出自設計師之手。更驚奇的是憑這張門禁卡還能讓旅客免費進入台北當代藝術館參觀。每房每晚費用8,200起。

資料來源：《聯合報》，2017年2月7日。

第三篇
休閒渡假村與觀光
遊輪產業的設計

Chapter 10

休閒渡假村的
源起、特性與
經營設計

- 休閒渡假村的發展背景
- 休閒渡假村的本質
- 休閒渡假村的類型

根據歷史的記載，人們對於休閒渡假村（resort）開發的需求自古即然，只不過在十九世紀以前，旅行和休閒娛樂通常是有錢人才能享有，所有的渡假別墅（resort condominiums）都是專為上流社會特別設計的。而今，所有人皆可以享受離群索居、親近大自然的高品質休閒生活。

第一節　休閒渡假村的發展背景

一、發展沿革

在古代，有錢的羅馬人在靠近海邊或幽靜的山裡，建造鄉村別墅，以避開羅馬炎夏的熱浪。例如位於台伯河（Tiber River）出海口的奧斯提（Ostia）山莊，就是古羅馬時期十分受歡迎的奢華渡假勝地，從西元前四世紀到西元第三世紀之間，始終風靡著羅馬的上流社會。另外，建於西元124年，位於提弗里（Tivoli）的哈德良（Hadrian）山莊，更將花園、劇院和占地廣闊的豪華浴池等附屬設施，精巧地設在渡假山莊內，為當時奢華的代表作。

此後幾個世紀，歐洲皇室的夏日宮殿一直就是貴族們的季節性渡假中心，在提供田園式休閒享受的同時，仍不失現代社會所強調的便利性。在法國、德國、英國、西班牙和俄羅斯等國，金碧輝煌的樓閣星羅棋布在鄉野間，這些樓閣內盡是專為豪門貴族設計的各種鄉土娛樂節目，讓他們享受如同家中一般舒適與便利，又不失宮廷的典雅氣息。

法國的凡爾賽宮（Palais de Versailles）是集這類浮誇的鄉村大宅院之極致，其占地範圍遼闊，有紀念性建築和相當考究的大花園，1700年代，法王路易十六為愛妃瑪麗‧安東尼（Marie Antonitte），在凡爾賽宮內所建的庭園別墅，名曰沛蒂緹雅諾（Petit Trianon）。據歷史記載，

在這個大宅院裡，她常幻想自己是穿著春味的絲綢衣服、悠遊自在的牧羊女或擠奶婦。

休閒別墅和富麗堂皇的休閒渡假旅館，在當時都是應上流社會旅遊需求而產生的。素享盛名的溫泉勝地，如瑞士的琉森湖（Lake Lucerne）、法義之間的河境（Riviera）與蔚藍海岸避寒地，德國的巴登巴登（Baden-Baden）健身中心，以及講究休閒文化的英國貝斯（Bath）地區等。西班牙的Spa小鎮更是傳說中的Spa發源地。

這些貴族獨享的鄉村式生活型態，還隨著季節配合貴族的要求而改變。當他們想要將牛羊群趕到地勢較高的牧場時，他們就需要居住在渡假山莊；而如果是想享受釣魚的樂趣，則需要居住在海邊望海的渡假小屋。雖然這種田園生活算不上是當時真正的主流休閒活動，但在不同的別墅渡假，卻可以為他們帶來截然不同於日常生活的情趣，暫時脫離一成不變的生活型態，這種解脫的快感對當時的窮人家而言，永遠如天際漂亮繁星，無福享受。

二、近代渡假村的發展

許多殖民時代的美國貴族，仍舊獨占著鄉村別墅或大型農園以及城市裡的豪華宅第渡假。到了十九世紀中葉時，大眾化價位的渡假村已在濱海地區、山林裡蓬勃發展。如1800年代的紐澤西出現美國最早期的渡假村，有許多一般的休閒渡假客聚集在那裡，他們最初是乘汽船，後來由於鐵路的興建，則改搭火車，可以迅速直接地到達遊憩地點。可謂是近代渡假村的雛型。

平等是美國人的立國基本精神，即使不同貧富或職業階層的人，經濟狀況雖有不同，但他們追求休閒娛樂的取向卻無明顯的差異。在1880年代，大部分的休閒渡假區的開發都是同時針對富人和窮人而設計的。當時由於交通工具日新月異，更使得一般人可以輕鬆地到達新的休閒渡

假區。一開始，都市中的電車公司在電車鐵路的終點站建造公園，鼓勵市民在週末時乘坐該公司的電車到公園渡假。這些電車公園不斷延伸到那些廣受大眾喜愛的野餐森林，假以時日，逐漸成為後來的休閒公園。

譬如紐約長島的康尼島（Coney Island）的大眾化海岸遊樂場，即是典型的美國休閒娛樂型公園，它在1860～1890年之間陸續開發完成，公園內的設施有大型的渡假村、啤酒屋、浴池、舞廳、騎馬場和遊戲場所等等，吸引了成千上萬的紐約市民前往。就像其他很多遊憩開發事業一樣，康尼島上極富異國情調的馬蓋特旅館（Margate Hotel），建於1881年，外形酷似一隻大象的模樣，建造的原始動機是，藉此繁榮附近地區的房地產市場。事實證明，康尼島的開發，已成功地帶動了其他類似的娛樂公園之開發，影響所及橫跨整個美國大陸。

工人階級常造訪的季節性渡假村，往往附設宗教或文化中心。這類渡假村通常都是極為樸素的小型木屋或茅舍，密密麻麻地建在臨海地區或湖泊的四周，甚少有娛樂設施。麻州奧克布魯夫（Oak Bluffs）的基督教浸信會（Baptist）野外聚會所，就是這類渡假小屋的典型代表。

另外，回顧本世紀專為有錢人設計的避暑山莊，精緻而豐富，足可媲美歐洲先民過去所講究的。如新港（Newport）、羅德島（Rhode Island）、長島（Long Island），以及佛羅里達州海岸避寒的勝地棕櫚灘，皆是以季節性渡假功能著稱。

關於富豪人士的渡假地點，1880年代曾掀起一陣奢華渡假村開發浪潮，聖奧古斯丁（St. Augustine）的潘西迪林村（Pance de Leen）是當時最奢侈昂貴的渡假村，它使得佛羅里達州成為美國的重要休閒渡假據點，並帶動了火車旅行的風潮。另外像聖地牙哥市內的科羅拉多村（Del Coronado），原是為促進不動產投資而興建的，它揉合了西班牙和瑞士風格、氣派浮華而誇張，沒想到若干年後這座渡假村獨特的魅力仍然不減當年，現在周圍雖然已發展成現代都市，但它仍然保持原樣，在反璞歸真的潮流下，遠近馳名，深獲現代渡假人士的青睞。

Go Go Play 休閒家

到紐西蘭渡假別墅體驗生命的原味！

曾因沾英國女皇伊莉莎白二世下榻之光，而將名聲打得震天價響的「胡卡山莊」（Huka Lodge），掀起了紐西蘭住宿頂級莊園的風潮。「lodge」一詞，原本是流行於歐陸地區，為了釣魚及打獵所興建的小木屋，但流傳到了紐西蘭，便成了一種獨樹一幟的住宿型態，並以多樣面貌存在：有的氣派奢華、有的舒適溫馨，也有為了打獵目的與釣魚活動而建是建在河邊、湖邊、海灘上，甚至山林以及花園之中，它們的共通點就是都擁有一個令人摒息且無法取代的美景。

走訪過的每一座紐西蘭渡假別墅（lodge），都帶給視覺上及心靈上的高度震撼，而在一座座美不勝收的渡假別墅中，最令人難忘的是擁有高度隱密性、政商名流冠蓋雲集的「麋鹿山莊」（Moose Lodge）；此外，景色絕佳的「馬它卡利渡假別墅」（Matakauri Lodge）其落地窗外的湖光山色令人流連駐足，捨不得將目光移開。

說起「麋鹿山莊」似乎頗受亞洲政商名流的偏愛，下榻於此的名人計有新加坡前總理李光耀、前副總統夫人連方瑀女士、前省長宋楚瑜以及伊莉莎白女皇二世、查爾斯王子和安妮公主。占地100英畝的麋鹿山莊，只有20間的客房，另擁有碧草如茵、住客獨享的九個洞私人高爾夫球場；此外，亦可划著獨木舟遊湖，細品山光水色。住宿於紐西蘭高檔的渡假別墅時，勿錯過別墅內的晚宴。「麋鹿山莊」的主廚，是一位頗具藝術家風格的英國女主廚，她選取上等、新鮮的豐美食材，再加上清淡不膩的醬料，烹煮成最正點的五星級料理。

麋鹿山莊的經驗如此獨特，本想這應該就是紐西蘭渡假別墅的最佳體驗吧！沒想到在皇后鎮瓦卡蒂普湖畔，令人再度發現了另一座匠心獨具

的渡假別墅——馬它卡利渡假別墅,房數僅有主棟建築的三間套房與三間獨棟別墅(Villa),特別是別墅部分,簡直就是主人的神來之作。落地窗的房間面對絕美的瓦卡蒂普湖,湖上還映照四周群山的倒影,每當秋冬之際,皚皚白雪將山頂化為白頭,景色益加迷人。

從一進入馬它卡利渡假別墅,落地窗外的美景便深深的吸引著客人的目光,尤其是房內還擁有面湖的落地窗大浴室。此外,還有一座獨棟的三溫暖室、健身房,與一大片的森林,運氣好的人還可以看到可愛的果子狸呢!

馬它卡利渡假別墅的特色,在於強調百分之百的紐西蘭風格(Nothing but New Zealand):濃濃的紐西蘭式木造建築,別墅內所提供的酒品、水果、佳餚,全部來自紐西蘭,就連店裡的員工、畫飾,也都是百分之百的紐西蘭籍,想體驗最純粹紐西蘭風味的旅者,這裡會帶給您最深切的感動!

資料來源:取材自《長榮航空雜誌》,2001年7月號。

第二節　休閒渡假村的本質

　　無論是諸葛孔明的「晴耕雨讀」的田園生活，或是竹林七賢的「放蕩不羈」的閒雲野鶴生活，是許許多多現代都市人所嚮往的。離群索居雖不可能，但短暫脫離都會生活，享受片刻悠閒卻是許多人的夢想。其中最強烈的行為是嚮往戶外活動、親近大自然。

　　影響休閒活動需求的動機有很多，主要都與逃離與放鬆身心和改變日常生活模式有關。每個參與戶外活動者的觀念與理由雖各不相同，但是所採取的行動卻大同小異，無論是天性使然，或是出於征服自然的冒險精神，都是試圖走向戶外，尋找簡單樸實的生活方式，解除緊張的工作壓力。這種追求開放空間、接近難以駕馭的大自然，不論是華人的離群索居或歐美人民特有的「拓荒精神」（frontier spirit）皆然。拓荒精神對某些人而言，是對抗環境挑戰的一種積極態度，有些人則將欣賞與親近大自然環境視為一種拓荒精神。

　　雖然現代社會似乎都是由大都會和都市居民居於主導地位，支配著現代社會的運作方式。但它同時也面臨著生活環境擁擠、污染愈趨嚴重、犯罪率升高的社會問題。唯有在鄉間野外可以讓都市人暫時拋卻這些煩惱。根據觀察，不論中外皆然，近十年來生活哲學有一項重大的轉變：都會周邊地區逐漸出現一種「休閒住宅」或「渡假住宅」（vacation home），結合了都會與休閒生活的優點，使都市人趨之若鶩，更驗證了反璞歸真的潮流。也許，人們之所以投入休閒活動，最主要的目的就是尋求生活與工作壓力的解放，一種身心的完全解放：逃離工作及現代日常生活上的壓力和緊張，或者讓一成不變的刻板生活多一些變化。

　　此外，我們生存在高樓林立的辦公大樓內，缺乏足夠的運動，以及

視覺和感官的刺激，對開放的空間、活潑生動的休閒活動和出外旅遊的需求程度，必然是逐步提高。

　　曾經只有極富有的少數人才能夠負擔的休閒活動，如今已經普及到一般大眾。然而某些活動還是保有較強烈的貴族意味。因此，為了提高社會地位，相對地，民眾參與休閒俱樂部的活動或造訪知名的渡假村之需求就提高了，也不無包括此一心態。以高爾夫球為例，雖然它已經是社會中產階級逐漸普遍的運動，但仍然不減昔日奢華的意象，深深吸引著社會的名流，認為它是一種社會地位表徵的運動。另外如鄉村俱樂部，從過去到現在，始終保留著獨特的形象，是目前許多休閒渡假村開發學習的典範，希望藉著這種歷久不衰的貴族形象，獲得社會的認同。

　　事實上，休閒事業體不管是休閒渡假村（飯店）、俱樂部、主題遊樂園等，都是一個充滿趣味的地方，可以讓人們盡情追逐幻想的空間、享受興奮與快感，或者豐富生活內容，淨化心靈。舉凡渡假飯店、俱樂部、異國情調的渡假村，乃至休閒購物中心或風格獨特的主題餐廳，都是提供新生活經驗的好地方。

　　「家的體驗」（family experience）是另一個近年來影響對休閒渡假村需求的重要因素。例如渡假村就是專供全家人從事休閒活動的場所，適合各種年齡的人使用。這種強調家的感覺的遊憩場所，除了老少皆宜的渡假住宅之外，歐美先進國家還有一種專供單身貴族及頂客族（DINC, double-income no kids，指雙薪無小孩的夫妻家庭）使用的渡假中心，這種軟硬體設計周全、適合成人居住的渡假村所強調的是：生動有趣的休閒運動設施及豐富的野外生活。由於單身貴族和頂客族人口的急速增加，未來這類渡假村的需求量勢必十分可觀。

　　休閒渡假村的型態受到民族性與當時的休閒風潮的影響，不容忽視。**表10-1**是台灣地區民眾參與戶外休閒活動比率表。**表10-2**是台灣地區民眾參與戶外休閒活動喜好類別。

表10-1 台灣地區民眾參與戶外休閒活動比率表

旅遊目的		2017年	2016年
合計		100.0	100.0
觀光休憩度假	小計	80.7	81.2
	純觀光旅遊	66.9	67.4
	健身運動度假	5.5	5.4
	生態旅遊	3.2	3.3
	會議或學習性度假	0.7	0.7
	宗教性旅遊	4.5	4.4
商（公）務兼旅行		1.1	1.1
探訪親友		18.1	17.7
其他		0.1	0.0

註：　"0.0"表示百分比小於0.05。

資料來源：交通部觀光局。

表10-2 台灣地區民眾參與戶外休閒活動喜好類別　　　　　　　　單位：%

遊憩活動	2017年	2016年
自然賞景活動	63.7	62.8
觀賞海岸地質景觀、濕地生態、田園風光、溪流瀑布等	54.9 (1)	52.9 (1)
森林步道健行、登山、露營、溯溪	38.8	36.6
觀賞動物（如賞鯨、螢火蟲、賞鳥、貓熊等）	9.4	8.0
觀賞植物（如賞花、賞櫻、賞楓、神木等）	20.7	17.2
觀賞日出、雪景、星象等自然景觀	6.0	6.5
文化體驗活動	31.2	29.9
觀賞文化古蹟	8.7	7.6
節慶活動	1.4	1.3
表演節目欣賞	2.1	1.5
參觀藝文展覽	6.1	6.0
參觀活動展覽	2.3	2.4
傳統技藝學習（如竹藝、陶藝、編織等）	0.5	0.5
原住民文化體驗	0.9	0.9
宗教活動	9.9	9.4
農場農村旅遊體驗	2.1	2.1
懷舊體驗	2.1	1.2

（續）表10-2　台灣地區民眾參與戶外休閒活動喜好類別　　　　單位：%

遊憩活動	2017年	2016年
參觀有特色的建築物	5.1	4.8
戲劇節目熱門景點（電影、偶像劇拍攝場景等）	0.0	0.1
運動型活動	6.0	5.9
游泳、潛水、衝浪、潛水、水上摩托車	2.2	2.0
泛舟、划船	0.2	0.2
釣魚	0.2	0.2
飛行傘	0.0	0.0
球類運動	0.2	0.3
攀岩	0.1	0.1
滑草	0.0	0.0
騎協力車、單車	2.9	3.0
觀賞球賽	0.1	0.1
慢跑、馬拉松	0.2	0.2

資料來源：交通部觀光局。

第三節　休閒渡假村的類型

　　休閒渡假村是休閒產業中重要的一員。俗語說：「仁者樂山，智者樂水」，基本上休閒渡假村也可大概區分為親山型與親水型兩大類。

　　在週休二日制度實施下，國人將從以前的金錢消費型態朝向時間消費型態發展。而為了獲得真正的休閒，在旅遊地點選擇上對於離都會區較遠或風景區周邊，可提供餐飲、住宿、娛樂等功能的休閒渡村需求會相對地增加。而休閒渡假村的特色是在渡假村內設有規劃完善的休閒設施，讓旅客在此休憩時，即可輕鬆享受渡假村內各種精心的安排，而不用為了玩遊樂設施來感受休息娛樂效果而必須四處奔波，這種定點安排便是休閒渡假村的訴求重點。

　　在休閒渡假村的規劃方面，著重於它區位的市場性，包括附近地

區的遊憩景點、賣點，以及為掌握客戶來源必須考量其交通是否便利因素，且資金上及規劃範圍也需要考慮。國外的休閒渡假村大多是依傍著山、海、湖泊、溪流而設計；而在國內的休閒渡假村大多因法令與環境限制而選擇在內陸闢建，但主要仍融合自然、優美的環境作一完善規劃，以此作為吸引客戶的最佳條件，絕大部分非靠山即靠海而興建。針對休閒風氣的興起，國內休閒渡假村業者提出了六大主張：渡假、休閒、運動、會議、旅遊與尊貴，藉此提倡另一種新的休閒型態，提升渡假品質。

　　天然景觀是造物主的恩賜，休閒渡假村坐擁這項利基。在前往渡假村的路上，可以享受到燦爛陽光；在渡假村內，可以領會到蔚藍海洋或蒼綠山叢的魅力。讓你脫去累人的高跟鞋，丟掉整人的領帶，逃出污濁的都市叢林，感受一下大自然的鳥語花香、風輕雲淡所帶給人們的舒適感。以下針對山岳型與海濱型渡假村的基本設計分別進行說明。

　　基本上，一個理想的休閒渡假村在設計上離不開八個S的範疇：也就是陽光（sun）、天空（sky）、海（sea）、溫泉或冷泉（spring）、滑水或滑雪（ski）、游泳（swim）、運動（sport）、服務（service）等八項。

1. 陽光：擁有陽光才擁有歡樂與健康。位處南台灣的恆春半島一年四季都適合渡假，理由很簡單：她擁有台灣最多的陽光。

2. 天空：沒有天空就不可能有陽光，沒有天空就似乎沒有生氣。因此在鄉村型渡假村定點渡假，可以待個三五天而不膩，因為它位於擁有漂亮天際景觀的地點。

3. 海：海洋與山岳是休閒渡假村的兩大賣點，只有陽光卻沒有海洋沙灘似乎缺少了什麼。太平洋連鎖渡假村（PIC，國內有悠活渡假村加入連鎖體系）便是以海洋沙灘為主要訴求。

4. 溫泉或冷泉：在日本，好的渡假勝地配上好的泡湯活動是定點渡假的必備條件。最近幾年泡湯活動由日本吹入國內，形成一股流

　　行在社會各個階層的泡湯樂。國內多處渡假村皆享有此一優勢，如綠島海底溫泉、礁溪溫泉、四重溪溫泉等。

5. 滑水或滑雪：如果說泡湯活動是日本人的最愛，那麼滑水或滑雪就是西洋人的家常便飯了。當提到夏威夷，第一個聯想到的活動應該是衝浪或拖曳傘等水上活動，另外，澳洲的黃金海岸便是以衝浪活動聞名，因此位於其中心點的渡假勝地便是「衝浪者樂園」。周邊的渡假村或渡假旅館林立。

6. 游泳：不論是海泳或游泳池，遊泳已經成為渡假村或渡假旅館必備的設備。無法想像沒有游泳設備的休閒事業如何經營下去。

7. 運動：除了上述活動外，近年來「休閒運動」逐漸被消費者所重視，簡單如慢跑、健行活動，具挑戰性者如高空彈跳、攀岩、野外單騎等，都是目前許多年輕人不錯的休閒新選擇。

8. 服務：有了天時、地利外，一家優異的休閒業者仍然必須具備人和，也就是好的服務。如果沒有好的服務，空有好的設備與環境皆是枉然。在消費者的心中，一次的不滿意必須十次的滿意才能彌補。業者不可不慎。

　　以上八個S是一家休閒渡假村業者在區段選擇、產品設計上必備的條件，當然並非每一項皆須具備，業者應該考量自己的優劣勢與外在條件的機會，把8S融入設計之中。

　　中國古諺：「仁者樂山，智者樂水」。自古以來，山與水便是上自帝王下至販夫走卒的共同休閒取向。現代的一般休閒活動仍以樂山（山岳）休閒活動、親水（包括濱海、溪河）休閒活動與文化休閒活動為主體，因此休閒渡假村的類型亦離不開這兩大類，以下逐一說明。

一、山岳型休閒渡假村

　　因為山岳的休閒活動能夠同時從事相當多的活動，例如健行登山、

露營、野炊、攝影、釣魚、學術研究、賞雪、滑雪、玩雪等多樣性之活動。因此以自然資源爲休閒活動對象中，山岳休閒活動占了非常重要的地位。

　　山岳常隨季節的變化而展現多采多姿的景觀。常因氣候的變化、地形的變化（如岩石、地層、湖泊、溪流、火山、溫泉）及各種不同的動植物生態等，而展現多樣的景觀與林相變化。因此山林的景觀，神秘超俗的林間意境，每每吸引大量的休閒活動旅客前往。台灣有三分之二屬於山陵地形，但是多數爲高海拔，風景雖好，除了少數舊省屬林務單位兼營的國民旅社外，能納入民營休閒渡假村規劃者卻幾乎沒有。因此多家著名靠山設計渡假村皆幾乎位於平地設計，除了大板根渡假村與歐都納山野渡假村算得上是山岳型渡假村外，諸如小墾丁渡假村、西湖渡假村只有小丘陵可供健行。以下將三家業者依其設計內涵是否符合8S設計，歸納如**表10-3**所示。其中充分利用山林景色的有大板根渡假村與歐都納山野渡假村；怡園渡假村則以自創森林意境聞名；小墾丁渡假村則遺世獨立，兼顧山水之長。

表10-3　台灣山岳型渡假村8S設計比較表

	大板根渡假村	怡園渡假村	西湖渡假村
陽光（sun）	⛰	⛰	⛰
天空（sky）	✔	⛰	✔
海（sea）	✗	⛰	✗
溫泉或冷泉（spring）	✗	✗	✗
滑水或滑雪（ski）	✗	✗	✗
游泳（swin）	✔	✔	✔
運動（sport）	⛰	⛰	✔
服務（service）	⛰	⛰	⛰

註：✔表有此條件；⛰表具備優異條件，✗表無此條件。

8S是休閒渡假村的構成要素

二、親水型的休閒渡假村

　　親水型渡假村的休閒活動資源可分為淡水型休閒渡假村與與海濱型的休閒渡假村。前者位於溪邊或湖邊（或人工湖，如天鵝湖與怡園渡假村），休閒活動以林間小道健行、溪湖之中划船、溪釣等活動為主；後者位於海濱，休閒活動主要係從事海水浴、海釣、乘坐遊艇出海、操作帆船、潛水、衝浪等活動。

　　近百年來，先進國家的遊憩地與渡假村（旅館），均沿空曠的海岸線設置，主要係海岸的自然資源與美景，經過規劃以後可以滿足大量休閒活動旅客前往渡假、享受陽光、從事海水浴與其他的海上活動，例如南歐與北非的地中海地區；沿著東、北歐的黑海、北海和波羅的海等開發為海灘休閒活動區；美國沿著卡羅萊納州（Carolinas）和加州（California）的佛羅里達（Florida）海灘、墨西哥灣的加勒比海等，均

發展海灘休閒活動以吸引外國休閒活動旅客。國內如萬里的翡翠灣、墾丁均屬之。

親水型休閒渡假村的設計，除了需要氣候溫和、陽光充足外，許多海灘均位於大都會區的附近，以便利、快捷的交通易達性吸引休閒活動旅客與鄰近的遊客就近前往。例如荷蘭首都附近的席凡寧根（Scheveningen）、澳洲布里斯班附近的黃金海岸（Gold Coast）、紐西蘭陶波湖（Lake Taupo）畔、法國巴黎附近的多維爾（Deauville）以及美國的大西洋城（Atlantic City）的服務圈，包含紐約與費城等區域在內。

一個夠水準的親水型休閒渡假村，除了日照時間長、氣候溫和外，尚需要自然條件的配合，例如沙灘細緻、坡度平，可供提供人們在沙灘堆沙丘、築城堡、玩拖曳傘等活動。同時海浪應適中，可以安全地從事衝浪、潛水、划船、乘坐遊艇等海上活動。海灘風光綺麗，令人賞心悅

依山傍水的渡假村是最好的定點渡假地點

目留連忘返，如美國佛羅里達州的棕櫚灘以陽光、細沙海灘聞名；夏威夷以海浪適於衝浪聞名；而澳洲的黃金海岸，其海岸長達25英里，在衝浪遊樂區的中心，建有2,600間旅館，吸引大量休閒活動旅客前往渡假。

　　台灣因四面環海，西海岸的沙灘擁有許多的海灘遊樂區，如南部高雄的西子灣、北海岸的翡翠灣、墾丁的南灣、白沙灣均為較聞名之海濱休閒活動。以墾丁的南灣而言，除了可游泳外，尚有乘坐遊艇、海上摩托車、操作風帆、潛水、衝浪、拖曳傘、滑翔翼等多樣化之活動。可惜台灣季節性氣候變化大，夏天颱風多，東天東北部細雨綿綿，親水型渡假村雖散見於全島各地，營業狀況卻飽受季節因素之苦。例如宜蘭的濱海渡假村深受冬雨之苦；綠島的賓島渡假村受台東地區嚴苛海象與不便交通限制；而花東縱谷中的小熊渡假村受夏天颱風多威脅。

　　即使如此，隨著國民定點渡假的風氣日盛，業者苦心經營下，雖離國際級渡假村仍有一段距離，但已經有一番成績。例如濱海渡假村以鄉野活動與近海牽罟活動聞名；賓島渡假村以全世界少有的海底溫泉作為招牌產品；悠活渡假村以太平洋渡假村系統的國際性品牌作後盾；天鵝湖渡假村則以恆春溫和氣候與漂亮的南灣水上活動作為訴求，如**表10-4**所示。

表10-4　台灣海濱型渡假村8S設計比較表

	賓島渡假村	小熊渡假村	理想大地渡假村	悠活渡假村
陽光（sun）	⬆	⬆	⬆	⬆
天空（sky）	⬆	⬆	⬆	⬆
海（sea）	⬆	⬆	✕	⬆
溫泉或冷泉（spring）	⬆	✕	✕	✕
滑水或滑雪（ski）	✕	✕	⬆	⬆
游泳（swin）	⬆	✔	✔	⬆
運動（sport）	✕	✔	✕	✕
服務（service）	⬆	⬆	⬆	⬆

註：✔表有此條件；⬆表具備優異條件，✕表無此條件。

Go Go Play休閒家

亞洲排名前十位全包式渡假村

1.馬爾地夫庫魯巴渡假村

位於馬爾地夫浪漫而美麗的渡假樂園！很難找到足以形容這個美麗渡假勝地的辭彙。無論是潔白的沙灘或蔚藍的天空，甚至是綿延點點細沙，都會讓您由衷發出讚歎之聲！

2.馬爾地夫莉莉海灘渡假村

很棒的蜜月旅行地點！

3.馬爾地夫卡尼島**Club Med**渡假村

意想不到的服務熱誠與親切態度！

4.菲律賓民丹島**Club Med**峇里村

愉快的渡假體驗和優質服務。

5.斯里蘭卡卡盧特勒美人魚暨會館酒店

全世界最棒的渡假酒店！

6.印尼南灣貝諾瓦陽光海灘別墅酒店

超棒的成人私密渡假勝地！

7.印尼努沙杜瓦**Club Med**峇里島渡假村

很棒的渡假體驗！

8.馬來西亞珍拉丁灣Club Med渡假村

難忘的渡假回憶！

9.馬爾地夫南阿里環礁，Maafushivaru渡假村

幽靜又浪漫的渡假島嶼！

10.印度坎索里姆希望之地鄉村俱樂部酒店

我們在古印度遺跡旁度過美麗的假期！

資料來源：2015 Travellers' Choice: Trip Advisor, https://cn.tripadvisor.com/
TravelersChoice-AllInclusive

Chapter 11

觀光遊輪產業的源起、特性與經營設計

- 遊輪的源起與發展
- 遊輪產業的版圖
- 遊輪產業的內涵
- 遊輪產業的設計

　　一般人對郵輪的印象大概就是來自知名的電影《鐵達尼號》（Titanic）；或是在2020年初因爲全球新冠肺炎（COVID-19）肆虐而發生集體感染的公主號系列郵輪而被一般人所關注。

　　遊輪（Cruise Ship / Cruise Liner，簡稱Cruise），又稱郵輪，是一種以航海爲過程，提供消費者休閒旅遊及娛樂的客輪，航程及沿途的目的地與船上的設施，都是構成遊輪專屬的休閒娛樂的內涵。其實我們可以把遊輪產業視爲獨立而且可移動的海上渡假村都不爲過。

 # 第一節　遊輪的源起與發展[1]

　　遊輪產業起源於十九世紀。工業革命後，由於歐洲國家與海外殖民地間的聯絡更加緊密的需求，各殖民母國都需要更安全舒適的航線，定時的運輸與海外據點貨物的互通有無成爲常態。十九世紀末蒸汽船投入常規營運後，這個構想得到落實，從十九世紀後期到二次大戰間，可以說是郵輪航運的黃金時期。

　　隨著航海技術逐漸成熟，越來越多的殖民地資本家家庭成員選擇坐船出海旅行，成了當時蔚爲風潮的高級休閒旅遊活動；同時更多移工爲了到達殖民地工作而搭乘。爲了滿足資本家與富家子弟乘客的需求，定期客輪出現舒適的「頭等艙」設施外，郵輪除了運送貨物與郵件外，開始肩負遊樂功能。在1900年，漢堡—美洲航運公司建造了第一艘專門用於遊玩的輪船，命名爲維多利亞・路易絲公主號（Princesses Victoria Luise），長124米，寬度16米，現代遊輪產業因此誕生。

　　在二次大戰後的1950年代，民航飛機成爲洲際運輸的主力前，遠洋定期客貨輪是人類越洋運輸的主要交通工具，其中尤以跨越大西洋的美

[1] 本節部分參考自維基百科，https://zh.m.wikipedia.org/zh-tw/%E9%81%8A%E8%BC%AA

國往返於英國及法國的北大西洋航線最爲繁忙。但遠洋定期輪船大多以運輸郵件與貨物爲主，因此當時多以「郵輪」稱呼。

嚴格上來說，並非所有遊輪都是郵輪，後者專指與郵政機構簽有長期合約，負責跨洲郵件運送任務的郵務船，例如英國的皇家郵輪就是兼負皇家郵務運輸的船隻，而目前我們認知的「遊輪」僅爲提供消費者休閒旅遊之用的大型船隻，因此設計上大多偏重在娛樂設施多於航速與貨運要求。但是由於郵包運輸對船舶速度的要求較高，在十九世紀到二十世紀中葉航空客運普及之前，郵件合約也會交運給擁有最新、最快的航運公司。因此，遊輪便也兼具有郵務運輸的工作。

隨著飛機的誕生，到了1930年代歐美間出現了定期的飛行航班，飛機的體積越造越大，航程越來越遠，可以有效地降低航空交通成本。在二次大戰後噴射飛機的發明，更加縮短了航空運輸的時間與成本。由於噴射客機投入長途客運服務，透過船運橫渡海洋的旅客驟減，郵輪的載客服務便漸漸被取代。船舶公司大多將經營重點從貨物運輸改爲休閒旅遊，郵運業務也部分由飛機所取代。尚存的遠洋定期船舶改造成只供休閒遊憩使用的遊輪。

隨著國民所得的提高，陸上的休閒遊憩活動已經無法滿足人們的需求。到了二十一世紀初，世界上已經存在許多專爲海上休閒渡假爲主要功能的遊輪，其中只有一艘專爲高速跨海航行設計的遠洋客輪，部分時間也作爲遊輪運作，也是唯一正式具有「郵務船」的遠洋船隻：皇冠郵輪公司旗下的「瑪麗皇后二號」。

 ## 第二節 遊輪產業的版圖

Cruise的中文到底是遊輪還是郵輪？經營用於休閒遊憩甚至是娛樂的航海大型客輪公司有的使用「遊輪」，有的使用「郵輪」，兩種說法

遊輪產業已經超過百年歷史

均可為大眾接受。遊輪產業是一個資本密集、技術密集與人力密集的產業。

遊輪依服務內涵大概可以指的是：

1. 主要用於休閒娛樂的大型客輪，譬如全球最大的遊輪公司嘉年華遊輪公司與皇家加勒比國際遊輪公司。
2. 用於娛樂航行於陸地內河的中型客輪，譬如航行於歐洲萊茵河與中國大陸長江三峽上的中型遊輪。

而郵輪依服務內涵大概可以指的是：

1. 用於航行海上的休閒娛樂的大型客輪，譬如公主系列郵輪。
2. 郵務船或者兼具郵政業務的大型輪船，譬如被人熟悉的英國皇家郵輪鐵達尼號。

全球大型的遊輪公司與轄下比較知名遊輪包括：

1.嘉年華遊輪（Carnival Cruise Lines）：為全球最大的遊輪集團，嘉年華遊輪集團旗下的公主系列遊輪因為2020年受新冠肺炎疫情的影響而聲名大噪。包括主航線在亞洲的鑽石公主號、珊瑚公主號；主航線在歐美大西洋的帝王公主號、皇家公主號等共計十九艘。但受新冠肺炎疫情的嚴重影響，嘉年華集團在2020年中出售旗下十三艘郵輪。

2.皇家加勒比國際遊輪（Royal Caribbean International）：擁有世界上最大的客輪，噸位228,021噸的海洋交響號、海洋和諧號與海洋自由號；全球造價最高的郵輪的海洋魅力號與海洋綠洲號。

3.迪士尼郵輪（Disney Cruise Line）：甚受小朋友喜歡的迪士尼公司也在1996年創立了專屬的郵輪系列，簡直就是海上的迪士尼樂園。包括迪士尼魔法號、迪士尼奇妙號、迪士尼夢想號與迪士尼幻想號。主要航線在阿拉斯加州及太平洋岸、巴哈馬、加勒比地區與歐洲。

4.麗星郵輪（Star Cruises）：雲頂香港旗下的子公司之一，是全世界第十五大的郵輪公司，主要是以亞太地區作為經營區域。是兩岸三地最熟悉的郵輪公司，包括以台灣基隆港為母港的寶瓶星號；以香港為母港的雙魚星號；以中國海南省海口為母港的天秤星號，和以新加坡為母港的雙子星號。

5.歌詩達遊輪（Costa Cruises）：也是受到2020年新冠肺炎疫情的影響而被人熟知。旗下包括歌詩達維多利亞號、歌詩達經典號等八艘遊輪。也是一個以歐亞美洲間跨洲的國際遊輪公司。

表11-1 全球知名的遊輪企業

遊輪企業	嘉年華遊輪	皇家加勒比遊輪	迪士尼遊輪	麗星郵輪	歌詩達遊輪	皇冠郵輪
特色	全球最大的遊輪集團	擁有世界上最大的客輪與造價最高的郵輪	兒童專屬郵輪	唯一以亞洲為主要航線的國際遊輪公司	擁有歐美亞洲跨洲航線全航線	全球唯一作為遠洋定期船營運的遠洋客輪
主要航程	歐美亞洲跨洲航線	加勒比海歐洲美洲	阿拉斯加加州及太平洋岸、巴哈馬，加勒比地區與歐洲	亞洲	歐美亞洲跨洲線	歐美跨洲航線
主要遊輪名稱	帝王公主號、皇家公主號、鑽石公主號、珊瑚公主號	世界上最大的客輪，海洋交響號、海洋和諧號與海洋自由號；全球造價最高的郵輪的海洋魅力號與海洋綠洲號	迪士尼魔法號、迪士尼奇妙號、迪士尼夢想號、迪士尼幻想號	寶瓶星號、雙魚星號、天秤星號、雙子星號	歌詩達維多利亞號、歌詩達經典號	瑪麗皇后二號、維多利亞女王號、伊利莎白女王號
主要設施	・一般休閒設施 ・美食天堂 ・健身房 ・一般休閒設施 ・綜藝節目 ・主題樂園 ・購物中心 ・賭場	・一般休閒設施 ・美食天堂 ・健身房 ・一般休閒設施 ・綜藝節目 ・主題樂園 ・購物中心 ・賭場	・一般休閒設施 ・美食天堂 ・健身房 ・一般休閒設施 ・綜藝節目 ・主題樂園 ・購物中心 ・賭場	・一般休閒設施 ・美食天堂 ・健身房 ・一般休閒設施 ・綜藝節目 ・主題樂園 ・購物中心 ・賭場	・一般休閒設施 ・美食天堂 ・健身房 ・一般休閒設施 ・綜藝節目 ・主題樂園 ・購物中心 ・賭場	・一般休閒設施 ・美食天堂 ・健身房 ・一般休閒設施 ・綜藝節目 ・主題樂園 ・購物中心 ・賭場
備註	受新冠肺炎疫情的嚴重影響，嘉年華遊輪集團在2020年中出售旗下13艘郵輪		搭配迪士尼樂園之旅或迪士尼酒店			嘉年華遊輪公司的子公司

註：資料來源主要來自各企業官網與新聞報導。

遊輪就是一個移動式的海上渡假村

6.皇冠郵輪（Cunard Line）：旗下遊輪皆以女王為名，包括目前全球唯一作為遠洋定期船營運的遠洋客輪皇家郵輪瑪麗皇后二號（MS Queen Mary II）、維多利亞女王號（MS Queen Victoria）、伊利莎白女王號（MS Queen Elizabeth）。

 ## 第三節　遊輪產業的內涵

如果從來沒有坐過遊輪進行海上休閒旅遊，光憑想像你可以想到遊輪上面可能包括什麼樣的休閒遊憩設備？有些人可能會想到水上活動；有些人可能會想到如秀場的表演；有些人可能會想到吃不盡的美食；有些人可能會想到賭場；有些人可能會想到精品名品購物街，其實以上內涵都包括在內。遊輪產業可以說是一個集旅館、俱樂部、購物中心、美食天堂、主題樂園、賭場等於一身的海上渡假村。

1. 遊輪迎賓大廳（lobby）有常態性樂團表演，營造悠閒氣氛。包括
 古典音樂、爵士樂、管弦樂、鋼琴彈奏等。

2. 客房：客房依照樓層、坪數、裝潢豪華程度、是否面海而分為不
 同級別。一般來說以海平面為界，以上與以下的客房價位不同；
 面海與內艙的客房價位也有明顯差距。越高樓層的坪數愈大、裝
 潢程度愈趨豪華，並擁有獨立陽台設備。

3. 美食天堂：通常包括免費任你吃到飽的全天候自助餐廳、幾個免
 費但是必須預約的主題餐廳、幾個必須預約與付費的高級餐廳或
 酒吧。當然船上有多處任你喝的咖啡吧，但通常汽水或酒精性飲
 料需要付費。

4. 健身房：中大型遊輪一定擁有標準健身房（gym）設備，包括重
 量訓練設備、自行車、跑步機、飛輪等設備。

5. 一般休閒設施：遊輪面對海面的多層甲板皆設有休閒桌椅，搭配
 唾手可得的飲料吧，如同倘佯在活動的美麗沙灘上優雅自得。偶
 爾換個泳裝泡泡水療池（jacuzzi），欣賞一望無際的海上風光真
 是愜意。

6. 綜藝節目與電影院：從下午起到深夜時分，遊輪會安排一系列的
 綜藝節目，包括脫口秀、歌舞秀、特技表演與魔術秀等，個人依
 照喜愛自由參加。節目表通常會放置在房間桌上供旅客選擇。當
 然這中間包括小朋友專屬的節目與深夜時刻成人節目。郵輪除了
 綜藝節目外也安排電影節目以滿足喜歡電影的族群消費者。這些
 節目單會每天更新放在客房桌上供旅客參考，自由參加。

7. 主題樂園：大型遊輪的頂樓平台一般一定擁有中型戶外泳池，有
 些也設置室內泳池以待不時之需。有些大型遊輪還包括衝浪、多
 功能、多種設施的水上樂園。有些大型遊輪還有舞蹈、攀岩等課
 程，以及環形的慢跑跑道。

8. 購物中心：中大型遊輪一定擁有精品名品購物街，滿足一些人喜

歡逛街採買的慾望。通常在行程結束前都會舉行特賣活動，以非
常大的折扣進行促銷。

9.賭場：或許偶爾從社會新聞中耳聞到有一些郵輪在船上設有賭博
設施，更有部分郵輪設有專屬賭場，通常在公海航行時會開放給
船上的賭客使用，可以避開各國法律對賭博活動的限制。海上賭
場與一般飯店式賭場相同的是在年齡上有管制措施。

10.付費式旅程：如果是有目的地（單點或多點）的航程，下船後
的旅遊活動可以選擇自助式抑或付費的包套式旅遊行程。付費
式旅程當然也包括部分水上活動，如滑翔傘、水上摩托車等休
閒活動。

第四節　遊輪產業的設計

　　遊輪產業是唯一一個常態性在海面上經營的遊憩休閒產業。基本
上，一個成功的遊輪產業在設計上離不開8個S的範疇：也就是SEA海
洋、SKY天空、SUN陽光、SPA水療、SPORT運動、SWIN游泳、SKI滑
水、SERVICE服務等八項。

1.SEA海洋：愛情故事總離不開一個片段：白馬王子帶著白衣公主
騎乘在白色駿馬上，在金黃沙灘上奔跑。海洋總令人充滿遐思與
無限可能，想像中在移動的蔚藍海洋中可以待個三五天而不膩，
唯有遊輪可以辦得到。

2.SKY天空：蔚藍的天空是許多人度假時嚮往的情景，藍天白雲配
上帥哥美女，相信是許多年輕人度假的遐想畫面。遊輪路線有陽
光必然有蔚藍的天際線，一望無際的蔚藍天空總是令人嚮往。

3.SUN陽光：擁有陽光才擁有歡樂與健康。遊輪產業必須依照四季
氣候常態性分布來安排行程。多數的遊輪行程多以有亮麗陽光的

路線為主，如中美洲的加勒比海、歐洲的地中海、亞洲的中國南海等；相反的，如果行程中多數陰雨，想當然耳消費者在掃興之餘將不可能再度消費。

4.SPA水療：所謂「仁者樂山，智者樂水」。我們對日本渡假勝地或北投的刻板印象大約是泡湯。遊輪必備的就是除了可以選擇靜態性悠閒躺臥在沙灘椅上，享受蔚藍的海洋與天空一線之外，泡泡按摩池也是闔家喜愛、沒有負擔的悠閒活動。

5.SPORT運動：郵輪上基本一定擁有標準健身房設備，包括重量訓練設備、自行車、跑步機、飛輪等設備。另外頂樓也會設計出環船慢跑道以提供習慣性慢跑或健行者所需。另外具挑戰性者如高空彈跳、攀岩等都是許多年輕人不錯的休閒新選擇。

6.SWIN游泳：不論是海泳或游泳池，游泳池已經成為多數休閒產業，如渡假村或渡假旅館必備的設備。大型郵輪的泳池也是必備的大眾化休閒遊憩設備，想像一下你游過在海洋上移動的游泳池嗎？例如歌詩達維多利亞號設置包含室內外游泳池與超現代的龐貝式水療中心。

7.SKI滑水：大型郵輪除了大眾化的泳池外，多數新款的遊輪也提供了迷尼型的水上主題樂園。這包括衝浪、滑水道等小朋友與年輕人都非常喜歡的水上活動。甚至是付費的定點式水上摩托車、拖曳傘活動也深受年輕族群歡迎。

8.SERVICE服務：有了好的天時（氣候）與地利（行程安排）外，一家優異的遊輪業者仍然必須具備好的服務品質，才是確保消費者滿意的核心關鍵成功因素。例如客房服務貼心的小動物折巾造型、貼心的餐飲服務、隨時出現笑容可掬的服務生、令人嘆為觀止的綜藝表演、優雅的音樂演奏等，都是讓消費者感到意外驚喜的重要因素。因此優良的服務品質對一個成功的休閒遊憩產業常常扮演一個關鍵的因素。

　　以上八個S是一家遊輪業者在行程安排、產品設計乃至於顧客感受上必備的條件，當然並非每一項皆須完美，但業者應該考量自己的優劣勢與外在條件的機會，把8S融入設計之中。

　　外在條件當然會有不可控制的因素，例如發生在2020年初的COVID-19新冠肺炎疫情讓郵輪業者損失慘重。不但多艘著名的遊輪因為染疫而「聞遊輪色變」，當年度所有的既定行程被迫取消，而在亞洲地區剛剛成為旅遊新寵的遊輪產業也面臨可能夭折的命運。連全球最大的嘉年華遊輪集團都必須出賣十三艘郵輪變現以求自保，可見外在因素的變化常常令人措手不及。

　　台灣業者化危機為轉機，在「偽出國」成為2020年新冠肺炎疫情鎖國下台灣民眾苦中作樂的方式下，「遊輪跳島之旅」（基隆—澎湖—金門—馬祖—高雄）成為另一波台灣國民旅遊的新寵。郵輪產業會因為COVID-19新冠肺炎疫情延燒而一蹶不振，抑或會藉由面對此一危機化為轉機，成為亞洲地區旅遊新寵？需要時間來應證。

遊輪產業內涵設計仍然把握8S的理念

第四篇
民宿產業的設計

Chapter 12

民宿的起源與分類

- 民宿的起源
- 民宿的定義
- 民宿的基本型態

　　民宿的起源有很多說法，有研究說來自法國，也有一說來自於日本，更多的講法是來自於英國。

　　大約西元1960年代初期，英國的威爾斯與英格蘭北部與蘇格蘭交界，人口較稀疏的農家，為了增加收入開始出現農閒時刻招待都會旅人，採用B&B（Bed and Breakfast，提供簡易的睡床與早餐）的經營方式，增加農民休耕期間的收入，這就是英國最早民宿的源起。

第一節　民宿的起源

　　廣義的民宿包括農舍、民宅、農莊、農牧場等，都可以歸納為民宿。而民宿的產生是自然形成的，世界各地都可看到類似性質的服務。在二十世紀中葉，由於工業化的進程，讓從事農牧工作的農家實質所得偏低，為了補貼家用，在農閒時段提供短期住宿與簡便餐點給過往旅人，像是季節性的客棧；隨著工商社會愈趨繁忙，工作壓力讓許多都會人士在假期希望暫時離群索居，又不希望花大錢住在星級飯店，民宿可以滿足暫時脫離都會生活，返璞歸真。

　　民宿在世界各國因為環境與文化生活不同而略有差異：英國慣稱Bed and Breakfast（B&B），按字面解釋，意謂有償提供睡覺以及簡便早餐的處所，索費大概是每人每晚約二、三十英鎊，視星級而定，一般來說，價格通常比一般旅館來得便宜。歐陸方面多採取「農莊式民宿」（accommodation in the farm）經營，讓住宿者能夠享受農莊式田園生活環境，體驗農莊生活；美國多見居家式民宿（homestay）或青年旅舍（hostel），不刻意布置的居家住宿；加拿大則是採取「假日農莊」（vacation farm）的方式，提供一般住宿者在假日可以享受農莊生活。

　　在東方，日本的民宿正式起源於1990年泡沫經濟後，一個新創的名詞——農業旅遊（green tourism）出現：「農業旅遊為農林水產省（農

業部）在泡沫經濟後推動的農村渡假開發方式」。使民眾對大規模開發
的渡假方式，回歸到農漁山村，尋求生機盎然的自然與文化生活方式，
形成一種都會居民以家庭為單位，長期停留住宿農家民宿的新型旅遊方
式。

　　台灣最早的小規模民宿發展起源於1981年左右的墾丁公園，起因
於假日的中大型旅館可供住宿房間供應不足，或登山客借住山區房舍工
寮，有空屋人家因而起意掛起民宿的招牌。甚至直接到車輛往返街口、
車站附近招攬遊客（目前仍是如此），這是台灣早期的民宿雛形。

　　1981年原台灣省政府原住民行政局在其「部落產業發展計畫」中自
訂規則，進行輔導原住民利用閒置空屋，結合當地特有景觀經營民宿，
以增加原住民收入。而除了原住民地區外，在非原住民觀光遊憩地區，
風景特定區、國家公園及各觀光景點周邊亦有不少人將空置之房舍改
建，或以新建樓房出租旅客住宿。由於民宿主人多半是在地人，藉此進
而搭上當地的觀光旅遊產業。同年間，農委會大舉鼓吹「傳統農業」轉

一塊瓦、一塊磚常常是民宿故事的起點

型為「觀光農業」，更進一步刺激了各地民宿發展，成為台灣一個新興的休閒產業。

例如新北市瑞芳區九份、金瓜石地區；南投縣的鹿谷產茶區和溪頭地區；阿里山的豐山、奮起湖一帶；宜蘭休閒農業區；外島的澎湖、綠島、蘭嶼，乃至於全島各地皆有著名民宿蹤跡。基本上是先由一些熱門的旅遊地區開始，因經濟成長後市民休閒活動開始活躍，旅遊區域內的旅館旅社無法容納大量湧入的遊客，因此衍生出來的民間住宿服務。另一類是尚未具有旅館規模，然已有都會旅客的遊憩需求，位於尚未完全開發的遊憩區，如早期的嘉義瑞里地區、雲林的草嶺、石壁，以及最近的司馬庫斯部落，都有類似民宿型態的產生。

第二節　民宿的定義

依據台灣《民宿管理辦法》第2條言明：「本辦法所稱民宿，指利用自用或自有住宅，結合當地人文街區、歷史風貌、自然景觀、生態、環境資源、農林漁牧、工藝製造、藝術文創等生產活動，以在地體驗交流為目的、家庭副業方式經營，提供旅客城鄉家庭式住宿環境與文化生活之住宿處所。」

另外第3條規定「民宿之設置，以下列地區為限，並須符合各該相關土地使用管制法令之規定：

一、非都市土地。

二、都市計畫範圍內，且位於下列地區者：

　　(一)風景特定區。

　　(二)觀光地區。

　　(三)原住民族地區。

　　(四)偏遠地區。

(五)離島地區。

(六)經農業主管機關核發許可登記證之休閒農場或經農業主管
機關劃定之休閒農業區。

(七)依文化資產保存法指定或登錄之古蹟、歷史建築、紀念建
築、聚落建築群、史蹟及文化景觀，已擬具相關管理維護
或保存計畫之區域。

(八)具人文或歷史風貌之相關區域。

三、國家公園區。」

所以充斥在都會區的民宿，嚴格來說不能稱為民宿，只能以「短租公寓」稱之。

另外辦法第4條規定：「民宿之經營規模，應為客房數八間以下，且客房總樓地板面積二百四十平方公尺以下。但位於原住民族地區、經農業主管機關核發許可登記證之休閒農場、經農業主管機關劃定之休閒農業區、觀光地區、偏遠地區及離島地區之民宿，得以客房數十五間以下，且客房總樓地板面積四百平方公尺以下之規模經營之。」

為了具有地方管理彈性，同條第三款規定：「第一項偏遠地區由地方主管機關認定，報請交通部備查後實施。並得視實際需要予以調整。」

民宿業因平民化、親民化、平價化而廣受都會遊客之喜好。由於初期經營水準參差不齊，缺乏完善的管理制度，導致消費者權益遭受侵害時有所聞，政府於2001年12月12日頒定《民宿管理辦法》，就民宿之設置地點、規模、建築、消防、經營設施基準、申請登記要件、管理監督及經營者應遵守事項訂有規範，設定為農、林、漁、牧業的「附屬產業」，正式輔導台灣民宿產業合法化。希望透過輔導管理體系之建制，以提升整體民宿品質與安全，促進農業休閒、山地聚落觀光產業發展，至此民宿產業正式成為台灣一個農牧業的新興行業。

早期的民宿大都是以家庭副業的方式經營，2000年後，隨著國民旅

遊素質提升，民宿的風潮漸熱，創造出來的商機實在誘人，原本被定義為家庭副業的經營模式，逐漸轉變成為家庭主業模式在經營，甚而房地產投資客、新移民主義人士爭先恐後地進入民宿經營板塊，競爭者日增的情況下，講究品質、服務以及效率的經營管理精神慢慢出現，左右民宿市場甚大。也由於競爭互動，促成台灣民宿朝服務精緻化、豪華化、高價化方向在演進。

　　根據交通部觀光局的統計，在民宿成長期，2003年台灣合法民宿僅有124家，而2007年已登記的合法民宿，全台灣總計已高達1,939家，其中，正常營業的業者共1,886家，總房間達7,751間，至2021年1月，合法民宿已達9,868家，總房間數達42,068間。

　　也由於民宿業者的大量湧入，民宿品質良莠不齊狀況又浮現。因此「潮宿」基於民宿出發，從管理、服務、品質的角度，產生了精緻的民宿服務（有關台灣民宿營運資料請見**表12-1**）。

民宿的角落常可到經營者的巧思

表12-1 民宿營運報表（2020年）

縣市	填報率	總出租客房數	客房住用數	客房住用率	住宿人數	平均房價	客房收入	餐飲收入	其他收入	收入合計
新北市	100.00%	298,334	73,376	24.60%	166,077	2,358	173,024,865	6,607,737	9,729,465	189,362,067
台北市	100.00%	1,830	116	6.34%	232	5,000	580,000	0	0	580,000
桃園市	100.00%	96,808	22,049	22.78%	55,975	2,677	59,033,670	6,519,645	879,232	66,432,547
台中市	100.00%	96,211	22,833	23.73%	52,322	2,525	57,657,602	1,606,707	383,903	59,648,212
台南市	100.00%	474,920	141,069	29.70%	319,961	2,000	282,142,902	4,215,516	4,060,635	290,419,053
高雄市	100.00%	139,215	30,502	21.91%	70,439	1,916	58,456,568	4,266,555	913,346	63,636,469
宜蘭縣	93.84%	1,875,238	453,087	24.16%	1,151,673	2,600	1,178,140,908	12,787,287	4,100,211	1,195,028,406
新竹縣	26.04%	85,826	20,346	23.71%	53,291	2,603	52,956,233	14,427,730	1,328,707	68,712,670
苗栗縣	100.00%	376,408	96,802	25.72%	235,816	3,373	326,471,142	35,240,197	17,197,389	378,908,728
彰化縣	83.13%	93,823	24,818	26.45%	57,062	2,020	50,137,922	285,415	171,080	50,594,417
南投縣	67.79%	1,109,372	272,097	24.53%	715,074	2,662	724,365,356	44,027,931	7,092,016	775,485,303
雲林縣	86.76%	94,580	15,024	15.88%	38,653	2,423	36,407,140	7,732,722	255,250	44,395,112
嘉義縣	100.00%	291,245	72,272	24.81%	181,506	2,315	167,274,724	4,503,670	1,382,306	173,160,700
屏東縣	100.00%	1,411,689	396,808	28.11%	980,711	2,516	998,409,775	2,531,907	8,994,691	1,009,936,373
台東縣	100.00%	1,864,167	492,697	26.43%	1,207,994	1,959	965,215,187	3,445,517	4,217,759	972,878,463
花蓮縣	31.88%	1,595,389	443,780	27.82%	1,063,016	1,976	876,951,091	2,007,239	3,357,348	882,315,678
澎湖縣	98.94%	1,176,598	282,469	24.01%	640,219	2,264	639,555,221	3,312,390	4,416,335	647,283,946
基隆市	100.00%	3,660	1,107	30.25%	2,337	1,918	2,123,000	0	0	2,123,000
新竹市	100.00%	460	162	35.22%	324	3,255	527,334	0	0	527,334
嘉義市	100.00%	2,196	502	22.86%	1,295	4,134	2,075,447	0	492,693	2,568,140
金門縣	100.00%	727,279	174,355	23.97%	327,418	1,560	272,017,306	162,390	940,141	273,119,837
連江縣	100.00%	336,370	99,080	29.46%	197,229	1,790	177,340,579	5,387,275	465,598	183,193,452
總計	82.96%	12,151,618	3,135,351	25.80%	7,518,624	2,265	7,100,863,972	159,067,830	70,378,105	7,330,309,907

資料來源：行政院交通部觀光局統計月報。

 第三節　民宿的基本型態

民宿的基本型態可以從幾個角度來進行分類：

一、以房型分類

(一)獨立農舍民房型

置身於森林內或田野間，聆聽大自然的蟲鳴蛙叫、鳥啼歌聲，感受碧綠山林、微風吹拂、花香陣陣，置身於大自然。這就是獨立農舍民宿的優點，在這可以享受不被打擾的渡假方式，並親身體驗最輕鬆、悠閒的鄉村生活。在台灣各地皆有此一類型的民宿。

(二)集合住宅型

經過井然有序的住房整體設計，內部卻有著與外觀全然不同的空間安排，已經接近「旅店」或是「客棧」等級，甚至低調奢華不輸給星級旅館。此類型民宿提供一個更為舒適的居家環境，新穎裝潢與外觀、舒適的住宿設備、怡人的視覺享受，再加上貼心的服務，是個讓每位來訪的住客能夠體會物超所值、完全放鬆身心的天地。

例如與礁溪溫泉旅館群明顯不同，宜蘭羅東一帶的合法民宿、冬山鄉珍珠農業區、冬山河休閒農業區等，皆是宜蘭縣政府工商旅遊局核准設立的合法民宿。宜蘭鄉村農莊處處綠意良田，號稱台北盆地的後花園。享受田野稻香，加上庭園造景綠意盎然，讓住客享受遠離塵囂之心曠神怡，令人舒暢的快感。

(三)聚落別墅型

　　例如南投集集一帶，一個個全新完工擁有安全、乾淨、溫馨的居家設計及庭院造景的民宿群，位於集集火車站附近，屬於以火車站為旅遊中心點，精心打造與眾不同具日本風味的休閒渡假感受。可漫步鄉間小徑，享受清新空氣、燦爛陽光與優美山景。對喜愛鐵道的民眾具備相當的吸引力。

(四)個性化風格民宿

　　例如在九份老街裡或日月潭涵碧樓附近，有獨特的個性風格的民宿，內有獨特風味的餐點或好咖啡，從招牌到民宿內的擺設，有些是歷史悠久的文物，也或許是店主人的傑作。通常這種民宿是小而美，可以和店主人談天說地，也可能認識許多各式各樣的新朋友。

二、以服務的特色分類

(一)景觀民宿

　　例如有山景的九份（兼海景）、南投清境農場、奧萬大、阿里山、溪頭等，各有特色。

(二)農園民宿

　　觀光果園、觀光菜園或觀光茶園民宿，以體驗農園生活與風味餐點為主。例如嘉義梅山鄉、奮起湖、台北坪林區、宜蘭縣大同鄉、花蓮縣光復鄉、吉安鄉民宿等。

(三)原住民部落民宿

　　例如座落在新北烏來、苗栗南庄、新竹五峰鄉、高雄桃源鄉、屏東三地門等原住民部落的民宿。不但有各個部落的風味餐可以品嚐，更有原住民的體驗與藝術品製作，甚有特色。

(四)傳統建築民宿

　　以金門傳統建築民宿最具聲名，另外像新竹縣北埔鄉、屏東萬巒等地皆有客家傳統部落建築式民宿。

(五)藝術文化民宿

　　鶯歌陶藝、三義木雕、埔里蛇窯等皆是台灣傳統藝術的重鎮，這些位於藝術文化重鎮的民宿飄著濃濃的藝術味，更可以親自製作藝術品供做美好的回憶。

(六)溫泉民宿

　　例如台北的北投、新北烏來、苗栗泰安、南投廬山、宜蘭礁溪、台東知本、屏東四重溪，皆有特色溫泉民宿。

三、以主要的景觀意象分類

(一)農園民宿

　　以田園意象為核心，在鄉間小住數日，品味主人自家種植有機蔬果，讓身體舒暢、心情愉悅，享受漫食、漫遊的生活。想像陶淵明「採菊東籬下，悠然見南山」的世外桃源。

(二)濱海民宿

台灣是一個同時享有太平洋、台灣海峽與巴士海峽的島嶼，傍晚時分可漫步在海岸邊，觀賞美麗的夕陽彩霞，夜晚來臨亦可靜靜細聽海濤拍岸的聲音。清晨從日照中醒來，迎向充滿朝氣的一天，如此悠閒的休憩時光就只在濱海民宿才能擁有。

(三)溫泉民宿

台灣擁有豐富的溫泉資源，不管是近在台北咫尺的北投溫泉還是烏來溫泉、新竹的北埔溫泉、台南的關仔嶺溫泉、高雄的不老溫泉、寶來溫泉，還是台東知本、屏東的四重溪溫泉。「泡湯」是台灣國民旅遊的一項重要項目。而這些位於溫泉勝地的民宿核心價值便在此，加上溫泉風味料理，構成溫泉民宿重要的內涵。

(四)傳統建築民宿

金門國家公園管理處自2005年起推動將修復後之傳統建築作為經營民宿使用，深受遊客喜愛，金門「傳統建築民宿」已成為金門觀光、戰

歷史景觀、電影場景絕對是民宿的最佳代言人

地旅遊的特色，加上當地有名的貢糖、高粱酒料理，成為金門民宿重要的賣點。另外像屏東萬巒的客家傳統建築民宿，體會客家生活，品嚐萬巒豬腳傳統料理，也是非常有吸引力的民宿之旅。

Chapter 13

民宿的發展與設計

- 台灣民宿市場的發展與演進
- 台灣民宿的風格演進

　　台灣最早的小規模民宿發展起源於1981年左右的墾丁公園，起因於當時假日的旅館（當時最大的旅館就是省政府林務處的招待所，尚未開放合法的大型旅館）可供住宿房間供應不足，有空屋人家因而起意掛起民宿的招牌招攬住客。而今高級民宿的奢華程度與定價已經不亞於星級飯店了。

 ## 第一節　台灣民宿市場的發展與演進

　　1997年台灣民宿觀念正式萌芽；1999年921地震重創南投觀光產業，災後重建帶動了清境農場民宿業的蓬勃發展，清境地區幾乎成為當時台灣民宿的代名詞。2000年間起民宿的崛起相對於旅館、渡假村的制式服務和觀光商業化的環境氣氛，強調「鄉土式熱情溫馨」的情感交流與招待，加上融入特色的自然風光或田野鄉趣，讓住客有種回歸大自然的親切感受。

　　台灣民宿的發展最大的推手是農政單位──行政院農委會，早期為了提高農民所得而推展民宿，後來為了因應台灣加入世界貿易組織（WTO），開放農產品進口，農委會為了維持農業的永續經營，大力推展休閒農業與民宿，希望將純農業轉型為服務型農業，減緩外國農產品進口導致本國農業收入可能因而受到的衝擊，鼓勵農民仍然留在農村，繼續為台灣農業永續發展而努力。

　　2001年12月《民宿管理辦法》的頒布施行，確立民宿的法源地位，使得民宿推廣工作開始進入有法可循的年代。2002年起，農委會與各縣市政府單位開始輔導民宿合法登記與發展。

　　2003年，由於一群熱情的少壯派民宿主人投入，營造異國風、地中海風、休閒風的新民宿浪潮，提供年輕人回歸故里「築夢」的情感交流。2004年民宿成為台灣休閒旅遊產業的新寵兒，全台灣民宿總量從兩

位數攀升到三位數。因爲一窩蜂熱潮，2005年民宿快速成長趨於飽和，市場開始出現區隔化與特色化的良性競爭，民宿經營也開始進入多元化、主題化的新紀元。

隨著國民旅遊的風氣漸盛，2006年開始出現個性化、具創意美學的民宿，用店主人自己的藝術美感和生活理念，營造獨特的庭園建築風格或內部擺設，提供「創意生活美學」的情感交流。2008年都會地區開始出現都會民宿版的「日租套房」。歷經2009年全球金融風暴，相對於小型民宿，位於鄉村野外的民宿醞釀另外一波精緻奢華型的進階版民宿，民宿市場正式出現M型落差的兩極化消費型態。目前全台的民宿總量已經超過五位數，隨著新媒體與自媒體的大量運用，經營手法與行銷手法也逐漸成熟。

以時間來區分，台灣的民宿發展大概可分爲四大階段：

一、發展初期（1981～1988年）

民宿的發展起源於1981年左右的墾丁、阿里山與溪頭三處觀光遊覽區，起因於當時假日的旅館可供住宿房間供應不足，有空屋人家因而起意掛起民宿的招牌招攬住客。此時期的民宿發展是屬於「需求創造供給」時期。此一時期的民宿具有下列共同的特質：(1)假日時遊客衆多，而非假日則遊客稀少；(2)不提供餐飲服務；(3)皆未接受民宿經營管理之相關訓練；(4)缺乏整體之規劃。

表13-1　台灣早期風景地區民宿概況

地區	分布地點	發展時間	客房類型	客房數	戶數	地方特色
墾丁地區	凡是聚落發展區皆有提供住宿之服務	民國71年左右	套房	2～15間客房	一百多戶	・水上活動 ・森林遊樂區 ・史蹟之保存 ・地質之欣賞 ・賞鳥、觀日、觀星 ・海底奇觀 ・健行、登山
阿里山森林遊樂區	鄉林村 中正村 中山村	民國71年左右	套房	6間客房以下	59戶左右	・森林浴 ・森林鐵路 ・日出 ・林木欣賞 ・高山植物欣賞 ・古老火車頭及車廂展示
溪頭森林遊樂區	內湖村	民國70年	套房	不一定	不一定	・森林浴、林木欣賞

資料來源：「觀光旅遊改革論報告」，台灣省政府交通處，1999年6月。

二、農業民宿推展時期（1989～2000年）

　　此一時期民宿的發展與農業行政部門的發展有密切的關係。農業對於台灣早期的經濟成長扮演重要角色，惟自1960年代中期以後，由於工業的快速發展，大量農業人口外移，農業部門與非農部門所得差距日益擴大，農業對於台灣經濟的貢獻日顯式微。工商業與就業機會集中於都市，使得農村青年人口大量外移，農業人口老化，農業所得偏低，農業經營面臨困境。為了提升農業所得，留住農業人才，突破農業發展瓶頸，提高農民所得及維持農村繁榮。有識之士便醞釀利用農業資源吸引遊客前來遊憩消費，享受田園之樂、促銷農特產品，於是農業與國民旅遊結合的構想應運而生（陳昭郎，2005）。休閒農業與農業民宿於是就在此環境下產生。

　　1989年4月行政院農業委員會委託台灣大學農業推廣系舉辦「發展休閒農業研討會」，會中確立「休閒農業」名稱，開啓台灣休閒農業發展的新紀元，也給予農業民宿發展帶來孵化的養分。1991年6月農委會提出「農業綜合調整方案」，揭示政策三大目標即爲：確保農業資源永續利用、調和農業環境關係；維護農業生態環境、豐富綠色資源；發揮農業休閒旅遊功能。

　　根據台灣省交通處「觀光旅遊改革論報告」（1999）資料顯示，農業民宿最早出現的地方是1989年在苗栗縣南庄鄉。1990年代起，隨著政府開始輔導推動休閒農業計畫，以及當時台灣省山胞行政局開始推動山地村落輔導設置民宿計畫，至此，許多農村或原住民部落陸續出現民宿產業（鄭健雄、吳乾正，2004）。此一時期的民宿可稱之爲「供給創造需求」時期。

三、成長時期（2001～2008年）

　　農業民宿經過多年的推廣與輔導，成果相當有限。主要的原因在於民宿設施基準與經營規模沒有明確的法令加以規範，使得農業民宿發展受到限制。1998年在經建會爲主的部會協調中，決定將管理辦法移由交通部觀光局主政。交通部觀光局首先修正《觀光發展條例》，將「民宿」納入該條例中。2000年後台灣經濟受到全球經濟不景氣的衝擊，導致國內經濟出現少見的負成長，使得政府部門開始強調內需市場的重要性，民宿發展出現契機。2001年5月2日行政院院會通過「國內旅遊發展方案」，其目的在於擴展旅遊市場，發展觀光旅遊產業，吸引國人在國內旅遊消費，以國民旅遊促進台灣地區經濟發展。同年12月12日，交通部頒布實施《民宿管理辦法》，確定民宿的法源地位，爲台灣民宿業發展奠定基礎。此一時期的民宿可稱之爲「正名與成長」時期。

四、百花齊放時期（2009年～迄今）

　　2008年的全球金融風暴是一個民宿發展的分水嶺。原來屬於補貼農業民家家用的農業民宿幾乎被市場淘汰，由一群中青輩主導，將民宿當作是小型旅店經營的趨勢已經形成，成為台灣80後至90後年輕人對休閒旅遊創業者一展長才、發展抱負的新興產業，此一時期朝向「民宿風格」與「民宿品牌」兩大方向發展與競爭，藉由新媒體與自媒體的靈活操作，進入民宿的戰國時代。

　　例如花蓮鳳林位於花蓮中心地帶，是一個典型的客家部落，早期都是從新竹、苗栗移民來此定居的客家人。目前客家的院落、「菸樓」經過改造，成為最具客家風味的民宿、咖啡廳。

經過精心打造，老舊建築群亦可以變身民宿

前亞都麗緻飯店總裁嚴長壽在退休後，半隱居於台灣的東南偏鄉台東進行文化公益，輔導當地的原住民族興起回鄉在地的文化塑造。包括原住民特色民宿與藝術家創作，成為台灣另一個最具系統的原住民文化展示群落。

 第二節　台灣民宿的風格演進

台灣服務業市場變化極快，常有一窩蜂拷貝的情況，也常出現惡性競爭的慘烈情況，民宿市場也擺脫不了此一「宿命」。

民宿作為新興的休閒產業，經過二十年的市場考驗後，在觀光旅館、渡假村之外，開創另一個獨立的高親和力的住宿市場區塊。2008年的全球金融風暴是一個民宿發展的分水嶺，朝向「民宿風格」與「民宿品牌」兩大方向發展與競爭，進入民宿的戰國時代。

1. 2003年前後，台灣民宿已經擺脫「鄉村農舍」型鄉土民宿意象，早期以「簑衣、牛犁、車輪、八仙桌」等農莊裝飾，逐漸被其他異國文化飾品取代，民宿類型首次趨向多樣化。
2. 1999年的921地震間接地促使清境農場第一波民宿的出現，到2004年清境農場歐風民宿崛起，成為台灣民宿建築的核心風潮，一時蔚為主流。
3. 2005年地中海風、峇里島風建築與裝飾開始引領風騷，台灣民宿風格開始出現東西多元國際化的文化混雜現象。
4. 2006年室內設計流行不同裝飾的混搭風與異國風格，加上現代新建築風流行風潮開始影響民宿的內部設計。
5. 2008年個性化、藝術化的創意生活空間為概念，主題式民宿興起，強調民宿主人個人創意風格。
6. 2010年後分眾市場更加明顯，走高價低調奢華的民宿興起，與走

風格化中高價位的民宿並存。

目前觀察來說,民宿大概有幾種主要風格:

1. 傳統建築民宿:台灣以金門、南投的閩南建築群為主;苗栗、高雄美濃、屏東萬巒、花蓮鳳林民宿以客家建築群為主體。大陸各地皆有保留幾百年的明清傳統部落,也逐漸有民宿、旅店出現,如江南風光的一些古鎮充滿了懷古思幽的場景,例如位於上海附近的烏鎮,早期的傳統江南風光令人神往。

2. 歐式民宿:最早期源於曾文溪水庫的嘉義農場便有歐風建築群,而2004年清境農場開始,歐式風情成為台灣一股休閒旅遊的主要意象,主要與「山景」做搭配。

3. 希臘愛琴海式民宿:在藍天白雲下,希臘愛琴海建築意象代表著浪漫與愛情,在台灣海濱型民宿,如分布在墾丁、台東、澎湖或宜蘭的民宿,多數以此為設計藍本。

4. 地中海拉丁式民宿:與希臘愛琴海式建築不同的是,希臘愛琴海式建築偏向白色冷色系建築風格;而地中海拉丁式偏向橘黃暖色調系建築。相對於希臘愛琴海式建築的愛情式浪漫,地中海拉丁式建築則有優雅浪漫之風。

5. 日式民宿:由於台灣曾經被日本統治過一甲子,留下許多日式建築,尤其一些台灣人對日本存有良好印象。日式建築群保留比較完整如台北、台南市區巷弄內、陽明山、花蓮林管處所管轄的建築或宿舍,有些改成茶館、咖啡廳,有些則改為民宿經營。

6. 峇里島風民宿:印尼的峇里島在東南亞建築裡面較為突出強烈,但又不失休閒優雅。台灣的一些餐廳與民宿喜歡以峇里島風為設計內涵與內部陳設,而非僅有建築外觀。這是與前面幾種風格大大不同之處。

7. 可愛卡通風格民宿:在社會龐大壓力下,許多上班族,尤其是

尋古訪幽是民宿另一個賣點

私房景點常常是民宿最好的賣點

「小資族」❶女孩強烈追求「小確幸」❷。例如採用日式卡通為主體（如Hello Kitty）、美式卡通為主體（如Snoopy）為內部設計風格與擺設為主體的民宿出現以因應需求。

8.後現代風民宿：某些追求現代甚至超現實主義的旅客喜歡現代或後現代設計風格，也因此成為部分民宿設計的主軸，通常與民宿業者喜好有強烈的關聯性。部分高檔民宿講究的是低調奢華的現代設計風格。

❶小資族是1990年代開始在中國大陸流行的名詞，原本為小資產階級的簡稱。係指嚮往流行思想生活、追求內心體驗、物質和精神享受的年輕都市白領上班族群，經濟能力上與「中產階級」有一定的差距。

❷小確幸這三個字出自村上春樹的隨筆集《蘭格漢斯島的午后》，主要是形容微小確切的小幸福。

第五篇

主題樂園的設計

Chapter 14

主題遊樂園的
源起與類型

- 主題遊樂園的起源與定義
- 台灣主題遊樂園的發展史
- 主題遊樂園的類型

從簡單的溜滑梯、盪鞦韆小型遊樂園，到數百畝的大型主題樂園，是所有人童年的共同回憶與嚮往的天堂。

第一節　主題遊樂園的起源與定義

一、主題遊樂園的起源

主題遊樂園（theme park）的歷史淵源可以回溯到很早的年代。在中國古代，交易市集常出現二、三個人的搭檔，進行雜耍、南北拳表演，兼賣一些膏藥以收取少許銀兩過活的場景。相同的，在古代的希臘、羅馬時代，為了交易商品而聚成了市集（fairs）。這些市集往往聚集了大量的人潮，人潮之所在也就招來一些表演和娛樂，剛開始的時候是各類遊戲、音樂、舞蹈，其後則是雜技的藝人表演。這便是遊樂園的最早雛形。

到了十六世紀，歐洲的商業市集裡第一次出現了類似旋轉木馬（crude carousels）的騎乘設備與其他簡單的遊樂設施。很多短期性的商業市集因為添加了大量的娛樂色彩而獲得成功，其後便產生了專業性的遊樂場（amusement parks）。遊樂場通常設立在人潮經常出入的地點，提供騎乘與其他遊樂，開放時間則配合天候而定。在歐洲，這一類遊樂場所越來越多。其中法國的凡爾賽（Versailles）便是十六世紀中期一個最有名的遊樂場。

1843年，丹麥宮廷花園開放為平民花園，則是景觀類主題遊樂園的開山鼻祖。到了十九世紀中葉，類似的「遊樂花園」首度登陸美國。1845年紐約市興建了維克斯赫爾花園（Vauxhall Garden），隨著工藝技術的進步，騎乘設施的設計越來越大膽刺激，新材料的引進應用則提

高了它的安全性。其中值得一提的是，喬治‧菲力斯（George W. Gale Ferris）在1893年為哥倫比亞博覽會（Columbian Exposition）發明了有名的摩天輪，就在同時，全美各地亦紛紛興建多處的機械式遊樂場。

1910～1930年之間，騎乘設施的製造與運用更加興盛。電車公司的便捷交通網幫助提高了遊樂場的吸引力，假日的人潮對娛樂業和大眾運輸業產生互利共榮的效益。

令人訝異的是，當1930年代經濟大恐慌席捲美國，百業蕭條之際，大部分的遊樂場卻都倖存下來。但可笑的是，隨著技術、經濟的更新帶來的休閒慾望與機會的改變，卻也預示了一個舊時代的結束：許多遊樂場反而隨著經濟的再度繁榮而沒落。因為汽車的普及大大地擴展了不同的休閒選擇方式與延伸的空間；當時技術的進步也同樣帶動其他娛樂事業的發展，如電影工業至今不衰。1940年代許多遊樂場因無法保持競爭的品質，遊客日益減少，遊客的減少又迫使收入減少，這種惡性循環使得一家又一家的遊樂場關門大吉。到了1950年，只剩幾家繼續成功地維持運作。它們大部分是由一些勤奮的百萬富豪家族擁有與經營。

在1950年代，當華特‧迪士尼（Walt Disney）帶著他的寶貝女兒到一個遊樂場玩樂時（故事總是這麼開始的），他發現這些地方缺少了一項他認為非常重要的特質，那就是「家庭娛樂氣氛」。為了達成他的理想，他在1955年成功地創立了舉世聞名的迪士尼樂園（Disneyland）。

華特‧迪士尼把他電影中的魅力、色彩、娛樂、刺激和遊樂場基本特性結合起來。多樣的騎乘設施、玩樂設備、舞台表演、卡通人物、漂亮商店和美食街營造出迷人的氣氛：乾淨、友善、安全與對古老美好時光的懷念等等。在他的電影中所運用的藝術設計和想像，成功地同時應用在遊樂場裡。那些具有主題色彩的遊樂設施，如幻想世界及明日世界更是廣為世人所知。就這樣，全世界最知名的主題遊樂園誕生了。到現在，迪士尼樂園仍是全球主題遊樂園的經典之作，也是各國設立主題遊樂園爭相模仿的對象。

二、主題遊樂園的定義

什麼樣的遊樂園叫做主題遊樂園？如果以最具代表性的迪士尼樂園為例，是指「在特定的主題中，以創造非日常生活的空間為目的，在主題之下統一有關的軟硬體設施及營運作業，並且排斥非主題事物的娛樂園地」。因此，所謂的主題遊樂園，就像美國的迪士尼樂園。園方不只提供機械遊樂設施，同時以特定主題，對園區中建築物、附屬設施（如大到洗手間內裝、路標，小到垃圾桶的設計）、服務生的外裝與服務態度進行全面性的包裝，創造一個「非現實世界」的情境與氣氛。

旋轉木馬是現代主題樂園的開山始祖

Go Go Play休閒家

旋轉木馬

　　無論是虛擬還是現實世界中，在所有的遊樂設施中，「旋轉木馬」是價格便宜卻最老少咸宜的一種。它不但是主題樂園所有遊樂設施的開山鼻祖，也是所有主題樂園不可或缺的遊樂設施。

　　旋轉木馬，1907年誕生於德國，英文叫做Merry-Go-Round。想像中，就像一個慈祥的父親帶著自己親愛的小女孩，將她抱上旋轉木馬上，笑咪咪地看著她，摸著她的頭髮對她說：Merry, Go Round！然後孩子的歡樂世界便開始旋轉。

　　旋轉木馬幾乎是遊樂場或主題樂園的象徵與基本遊樂設施，並且是不少藝術作品中傳達情侶愛意、父子情深的最佳道具。

　　紅黃相間的頂棚是它們的共同意象，它一定擁有節日般喜氣的音樂、絢麗五彩的燈光、繽紛的玻璃鏡子和一匹匹精緻雕刻出的「木馬」。每一隻木馬不管大小，都是往前奔跑的姿勢，它們佩帶著色彩光鮮亮麗的鞍套，有些低頭，有些昂頭，四隻腳用力騰飛著。

資料來源：取材自村上春樹（2002）。《旋轉木馬鏖戰記》。

第二節 台灣主題遊樂園的發展史

一、台灣第一階段遊樂園的發展階段

台灣地區早期遊樂區的發展演變，主要可分為以下幾個時期：

(一) 1971年以前

1946年台灣省光復，日據時代之台北動物園暨兒童園遊地由台北市政府接管。1958年兒童園遊地放租給民間設立「中山兒童樂園」，1968年市政府收回自營，1970年歸併動物園，成為動物園附設的兒童遊樂區。由此可知，台灣最早期的戶外遊樂區以兒童為主要對象，即一般所謂的「兒童樂園」。

(二) 1971年

1971年，陳釗炳先生聘請日本岡本娛樂株式會社、竹商企業公司規劃成立大同水上樂園，是為國內第一家民營遊樂區的誕生，此時樂園內之設施全以機械遊樂器材為主。大同水上樂園頓時成為全台各中小學學生環島旅遊的熱門地點。

(三) 1971～1980年

1971後的十年內，遊樂區蓬勃地興建，而活動設施均以遊樂機械為主，當時的大型百貨公司也利用頂層空間，開始引入各式遊樂機械。到現在仍然成為百貨公司規劃上必須考量的一層。但國內遊樂機械更新度

低，加上缺乏自行研發的能力，終使機械式遊樂園的發展漸趨停頓。

(四) 1981年

1981年間，行政院重申加速發展觀光遊憩事業後，遊樂園的興建又熱絡起來。這段時間發展出來的遊樂園不再純粹是遊樂機械而已，另外紛紛引進了其他遊憩活動，如小型動物園、海族館、森林遊樂活動等，此時遊憩規劃設計的觀念已漸漸在台灣萌芽。

(五) 1983～1989年

1983年亞哥花園及1984年小人國遊樂區成立後，台灣地區的遊樂園發展才真正突破傳統觀念，不再以機械式遊樂器材為主。開始運用嶄新的規劃設計理念，導入主題式遊樂園的觀念，並聘請各行業專家共襄盛舉規劃設計。

(六) 1989年以後

1989年7月八仙樂園開幕，雖僅有水上樂園部分開業，卻儼然已居於大型樂園的主導地位，並為大型樂園的發展特徵如綜合多元化、分期分區化等寫下註腳。2015年6月27日八仙樂園發生粉塵火災事故，傷亡慘重，被新北市政府勒令停業。

二、台灣主題遊樂園的變遷

台灣第一個真正的主題式遊樂園是由六福開發股份有限公司建造的「六福村主題樂園」。1979年底，六福開發公司在新竹關西投資闢建六福村野生動物園，以廣達75公頃面積的園地為號召，一時成為吸引全國民眾休閒旅遊的焦點。1989年又著手規劃「六福村主題樂園」，以美國

迪士尼樂園爲師，擴張其休閒樂事業的版圖。1993年5月「六福村主題樂園」正式營運，成爲六福開發主要事業體。

六福經營的業務範圍分爲觀光旅館、六福村野生動物園與長春戲院三大部分。六福開發是上市公司中唯一完全經營休閒育樂事業的公司。隨著國民所得日漸提高，民衆休閒生活的普及與提升，六福開發在遊樂事業的營運比重，從1989年六福村野生動物園占全公司營收22%，到1995年六福村主題遊樂園占40%以上。顯示公司在1988年12月上市以後，以歷次增資所籌措大衆資金，致力於擴張與更新原有各事業體的軟硬體設施與服務品質，已經獲得具體的成效。

六福開發的事業版圖的發展歷史，事實上是台灣休閒旅遊發展的最佳見證。而經營者的理念和旺盛的企圖心，則是未來六福開發在休閒旅遊業上居領導地位最佳保證。

六福村、劍湖山世界及九族文化村三家遊樂園曾經是1990年代台灣北、中、南的第一品牌，後來加上一個一（義大世界）與一個寶（麗寶樂園，原月眉育樂世界）。因此「3-6-9：劍湖山－六福村－九族文化村」可以說是台灣發展主題遊樂園的里程碑。依據觀光局的統計，截至2018年底，老牌的主題樂園除了六福村仍然維持在百萬以上入園人數外，劍湖山、九族文化村和義大都掉到百萬人次以下，直到異軍突起——居首位的麗寶樂園，在2017～2018年分別創下驚人的721萬與534萬人次。

近年來，由於台灣經濟發展，國民所得提高，再加上隔週休二日政策的實施，觀光旅遊遂成爲國民生活的一部分，觀光旅遊事業也成爲二十一世紀最具蓬勃發展潛力的服務事業之一。政府爲提升國民生活品質，特別注重國人的休閒生活，增加旅遊資源與高品質的遊樂休閒設施爲迫切需要的工作。主題遊樂園爲近年來政府與民間皆關切的遊樂園型態，在遊客需求呈現多樣化的時代，旅遊市場競爭激烈，主題式遊樂園將成爲未來遊樂園之發展趨勢。

尤其面對每年四千萬人次的國民旅遊人口，國內遊樂區業者紛紛投注鉅資擴充遊樂設施，也包括六福村、九族文化村、劍湖山世界、麗寶樂園等民營遊樂業，均以比大型、比新鮮、比刺激的遊樂設施作為競爭策略，預估投資額至少超過百億元。

根據經濟學家恩格爾的所得效用理論：「當所得增加時，個人花費食物類的支出比重會降低，休閒娛樂支出則增加。」我們可以以台灣近三十年國民所得與消費支出的相關資料來印證此說法；食品、飲料及衣著鞋襪服飾支出占民間消費比重由1992～2018年基本上皆維持在20%左右；同一時期的休閒文化支出與餐廳及旅館比重亦分別由6.5%、5.7%上升至8%以上。顯示隨所得水準提高，國人消費重心已由食衣之溫飽，轉為兼顧各種文化、休閒餐飲活動，以追求生活品質之提升。隨著國人生活水準提高，休閒娛樂活動確實是愈來愈受國人重視了（**表14-1**）。

自政府政策性決定，實施每月兩次週休二日後，觀光旅遊產業界一致評估，台灣社會將正式跨入休閒時代，服務業產值將躍升為國家競爭力最明顯指標。

主題樂園使用巧思便可以豎立特色

表14-1　台灣地區民間消費比率　　　　　　　　　　　　　　　　單位：%

年別	合計	食品及非酒精飲料	菸酒	衣著鞋襪及服飾用品	住宅服務、水電瓦斯及其他燃料	家具設備及家務維護	醫療保健	交通	通訊	休閒與文化	教育	餐廳及旅館	其他
1981	100.00	21.17	5.60	6.10	18.20	4.33	3.98	11.01	2.31	4.33	5.20	2.98	14.81
1992	100.00	13.60	2.90	5.71	20.36	4.05	4.03	16.65	2.73	6.53	5.33	5.72	12.40
1993	100.00	13.36	2.68	5.60	20.87	4.18	3.95	15.49	2.87	6.93	5.31	5.71	13.06
1994	100.00	13.22	2.52	5.43	21.11	4.22	3.89	14.80	2.79	6.84	5.14	5.63	14.40
1995	100.00	13.33	2.50	5.72	22.00	4.54	2.12	14.61	2.83	7.24	5.18	5.93	14.00
1996	100.00	13.00	2.44	5.71	21.97	4.72	2.48	13.33	2.82	7.35	5.16	6.13	14.90
1997	100.00	12.35	2.57	5.71	21.25	4.70	2.69	13.06	2.78	7.60	5.11	6.40	15.78
1998	100.00	12.52	2.46	5.40	20.78	4.74	2.78	12.56	3.11	7.65	5.03	6.49	16.47
1999	100.00	12.50	2.36	5.32	20.52	4.66	2.88	11.54	3.86	8.09	5.09	6.57	16.61
2000	100.00	12.26	2.23	5.19	19.98	4.62	2.96	11.61	4.10	8.47	5.14	6.73	16.70
2001	100.00	12.24	2.17	5.16	20.16	4.54	3.21	11.15	4.13	8.45	5.41	6.70	16.69
2002	100.00	12.14	2.31	5.12	19.50	4.69	3.38	11.28	4.23	8.56	5.46	6.56	16.77
2003	100.00	12.35	2.58	4.82	19.19	4.83	3.60	11.32	4.22	8.28	5.41	6.51	16.89
2004	100.00	12.29	2.45	4.95	18.30	4.96	3.83	11.83	4.08	8.80	5.19	6.39	16.93
2005	100.00	12.71	2.32	4.69	17.96	5.07	4.00	12.35	3.99	8.78	5.03	6.61	16.48
2006	100.00	12.73	2.44	4.45	18.04	5.24	4.00	11.81	3.84	9.08	4.97	6.84	16.55
2007	100.00	12.68	2.39	4.46	17.98	5.23	4.04	11.56	3.80	9.11	4.83	7.03	16.87
2008	100.00	13.25	2.41	4.47	18.35	5.20	4.13	11.34	3.83	8.98	4.81	7.23	16.01
2009	100.00	13.44	2.50	4.56	18.83	5.02	4.28	11.41	3.91	8.66	4.85	7.45	15.09
2010	100.00	13.23	2.54	4.51	18.43	4.97	4.20	12.10	3.84	8.60	4.63	7.85	15.10
2011	100.00	13.24	2.53	4.50	18.12	4.99	4.12	12.81	3.98	8.57	4.49	8.35	14.29
2012	100.00	13.82	2.49	4.44	17.86	4.90	4.07	12.91	3.97	8.55	4.31	8.45	14.23
2013	100.00	14.01	2.39	4.35	17.90	4.84	4.08	13.16	3.81	8.48	4.10	8.46	14.43
2014	100.00	14.10	2.25	4.38	17.61	4.87	4.06	13.23	3.63	8.51	3.99	8.55	14.82
2015	100.00	14.39	2.27	4.41	17.57	4.89	4.08	12.28	3.63	8.61	3.92	8.68	15.27
2016	100.00	14.76	2.21	4.39	17.28	4.78	4.09	12.28	3.41	8.20	3.71	8.68	16.23
2017	100.00	14.26	2.33	4.31	17.25	4.71	4.09	12.38	3.21	8.10	3.60	8.65	17.10
2018 (p)	100.00	14.24	2.57	4.28	17.14	4.73	4.14	12.32	2.87	8.11	3.46	8.74	17.42

資料來源：行政院主計總處。2018年為估計值。

第三節 主題遊樂園的類型

主題遊樂園是遊樂園的主流，遊樂園又是遊憩區的其中一種類型。有關於主題遊樂園的分類相當紛亂，以下分別以官方定義與學者的定義進行陳述。

一、交通部觀光局對國內遊樂區的分類

交通部觀光局對於國內的遊樂區以遊憩資源特性分類為五種：

1. 古蹟文化型遊樂區：由於自然歷史古蹟屬於國家財產，歸屬農委會所管理，但由於現代人們對於過去農村社會的生活方式的懷念所產生的如「尋根園」之類的仿農村之遊樂園，即是人為創造出來的產品。

2. 遊樂園型遊樂區：一般近都市的民營遊樂區大都以此類型的經營型態生存，其中的設施以人工塑造居多，不一定是全然的機械式遊樂設施，也有部分是以景觀花園或者水景取勝。

3. 海岸型遊樂區：依存自然海岸資源為主，衍生而出水域遊樂活動，但也可導入人工設施幫助活動的進行。

4. 湖泊型遊樂區：遊樂區本身主要利用範圍在湖泊地區，如泛舟、划船等活動。

5. 山岳型遊樂區：遊樂區位置在山區，所導入的活動也多以登山、健行、體能訓練等為主。

二、觀光局對觀光遊樂服務業的分類

觀光局對觀光遊樂服務業的分類又可分為七大類：自然賞景型、綜合遊樂園型、高爾夫球場型、文化育樂型、鄉野健身型、海濱遊憩型與動物展示型（**表14-2**）。

表14-2　觀光局對觀光遊樂服務業的分類

類型	說明	主要設施	百分比
1.自然賞景型	場所內之主要內容為自然景致之觀賞，其設施亦配合觀賞、遊覽或體驗該場所之自然風景者。	戲水區、觀景區、野餐烤肉區、健康步道、花卉植物園、活動草坪。	37.5%
2.綜合遊樂園型	遊樂型態之綜合體，以機械活動設施為主，配合各種陸域、水域等遊憩活動者。	游泳池、兒童遊樂設施、摩天輪、雲霄飛車、海盜船、旋轉木馬等。	16.9%
3.高爾夫球場型	場內主要內容為高爾夫球場或練習場，配合其他球類運動等活動設施者。	高爾夫球場、練習場、球類運動場等。	13.9%
4.文化育樂型	場內之主要內容為民俗、文物、古蹟展示活動，或為具教育娛樂性質之靜態或動態設施者。	室內外劇場、民俗文物古蹟展示場館、一般放映館、模擬電影院等。	11.2%
5.鄉野健身型	場內之主要活動以果園農作採擷、野外健身活動及配合野外活動之靜態或動態設施者。	野外健身場、滑草場、農作採擷、騎馬場、手划船等。	9.3%
6.海濱遊憩型	場內主要遊憩內容為海水浴場，或借助海水之各項靜態景觀或動態活動設施者。	海水浴場、水上摩托車、帆船、風浪板、潛水區、衝浪、橡皮艇等。	7.1%
7.動物展示型	場內主要內容為動物之靜態展示或動態表演者。	動物展示園、動物表演場、水族館等。	4.1%

資料來源：觀光局。

三、東海大學環境規劃暨景觀研究中心對遊樂區的分類

　　由於台灣地區近年來遊樂區之活動型態趨向多元化，且可供利用之原始自然資源逐漸減少，為滿足需求日益殷切之國民休閒旅遊需求，因此未來遊樂區發展必須借助人為力量塑造遊憩機會，與過去的遊樂區發展型態不盡相同；根據遊憩資源的使用分類概念，以及目前台灣遊憩資源利用條件限制因子，東海大學環境規劃暨景觀研究中心將依資源及設施特性分為四大類，然後再將遊樂區細分為十二類型，如**表14-3**、**表14-4**。

表14-3　以資源或設施為導向之遊樂區分類表

資源導向	自然資源	1.水資源（海洋、湖泊、水庫、溪流） 2.森林、山岳 3.動物、植物展示 4.其他特殊景觀
	人文資源	5.歷史、古蹟建築 6.宗教觀光
設施導向	人造景觀	7.人文主題公園 8.景觀花園 9.教育性主題公園 10.產業觀光
	遊憩設施	11.機械性遊憩設施（陸域、水域） 12.非機械性遊憩設施（露營、烤肉等）

資料來源：東海大學環境規劃暨景觀研究中心（1994）。旅遊局民營遊樂區經營管理制度之研究。

表14-4　民營遊樂區分類狀況

遊樂區名稱 \ 類型	親水遊樂	森林山岳	動物植物展示	其他特殊景觀	歷史、古蹟建築	宗教觀光	人文主題公園	景觀花園	教育性主題公園	產業觀光	機械遊樂設施	非機械遊樂設施
和平島公園	❖											✪
雲仙樂園		❖									℘	
達樂花園（已停業）								❖			℘	
野人谷桃花源渡假村		❖										✪
湖山原野樂園												❖
野柳海洋世界			❖									
大自然花園遊樂區（已停業）								❖				℘
亞洲樂園											❖	
小人國							❖				℘	
龍珠灣渡假中心（已停業）	❖											✪
味全埔心農場								℘		❖		✪
六福村主題樂園			℘					❖			✪	
金鳥海族樂園（已停業）			❖								℘	
童話世界（已停業）		℘						❖				✪
小叮噹科學遊樂區									❖			✪
大聖遊樂世界								❖			℘	✪
古奇峰育樂園						℘	❖					
香格里拉遊樂園							❖	℘			✪	
西湖渡假村							℘	❖			✪	✪
長青谷森林遊樂區		℘								❖		
龍谷天然遊樂園	❖	℘									✪	
東勢林場森林遊樂區		❖										✪
亞哥花園（已停業）								❖				✪
東山樂園（已停業）							❖				✪	
卡多里山上樂園（已停業）							℘				❖	
杉林溪遊樂區		❖								℘		✪
九族文化村							❖	℘			℘	

（續）表14-4　民營遊樂區分類狀況

遊樂區名稱 ＼ 類型	親水遊樂	森林山岳	動物植物展示	其他特殊景觀	歷史、古蹟建築	宗教觀光	人文主題公園	景觀花園	教育性主題公園	產業觀光	機械遊樂設施	非機械遊樂設施
麗寶育樂世界	❖							℞			❖	℞
大佛遊樂園（已停業）						❖						
新百果山遊樂園			✪								❖	
台灣民俗村（已停業）					℞		❖				✪	
劍湖山世界								℞			❖	
中華民俗村（已停業）							❖	✪			℞	
走馬瀨農場										❖		✪
悟智樂園（已停業）	℞										❖	
大世界國際村（已停業）							❖	℞				
八大主題樂園		℞	✪								❖	
車城海生館	℞		❖						✪			
小琉球海底觀光潛水船	❖											
吉貝海上樂園	❖										✪	
東方夏威夷遊樂區（已停業）							❖	℞			✪	
花蓮海洋世界	❖		❖	℞						℞		

註：❖主要主題；℞次要主題；✪附屬設施
資料來源：旅遊局。

四、鄭嘉文等人對遊樂區的分類

　　另據鄭嘉文等人（2000）「經營環境與行銷策略及服務品質對休閒遊樂區績效影響之研究」，將遊樂區以其主要主題來分類，可區分為十二大類（**表14-5**）。

休閒遊憩產業概論

表14-5　以主要主題來區分

類型	遊樂區名稱
1.水資源	和平島公園、海星遊艇樂園、龍珠灣渡假中心、龍谷天然遊樂園、小琉球海底觀光潛水船、吉貝海上樂園
2.森林山岳	雲仙樂園、野人谷桃花源渡假村、樂樂谷休閒中心、萬瑞森林樂園、東勢林場森林遊樂區、杉林溪遊樂區、觀音瀑布風景區
3.動物、植物展示	海洋世界、金鳥海族樂園、地球村動物遊樂區
4.其他特殊景觀	無
5.歷史、古蹟建築	無
6.宗教觀光	大佛遊樂園
7.人文主題公園	小人國、六福村主題樂園、童話世界、古奇峰育樂園、香格里拉遊樂園、新中國城遊樂世界、東山樂園、九族文化村、台灣民俗村、大世界國際村、東方夏威夷遊樂園
8.景觀花園	達樂花園、珍珠嶺海角樂園、大自然花園遊樂區、林口渡假村、大聖遊樂世界、西湖渡假村、亞哥花園
9.教育性主題公園	小叮噹科學遊樂區
10.產業觀光	味全埔心農場、長青谷森林遊樂區、走馬瀨農場
11.機械遊樂設施	八仙樂園、亞洲樂園、卡多里山上樂園、新百果山遊樂園、劍湖山世界、悟智樂園、潮洲假期樂園
12.非機械遊樂設施	湖山原野樂園

資料來源：鄭嘉文等（2000）。經營環境與行銷策略及服務品質對休閒遊樂區績效影響之研究。國立屏東科技大學企管系實務專題。

五、本書的分類

　　排除非主題式遊樂園，完全針對「主題遊樂園」進行分類，可區分為七大類。

　　1.文化類：為具代表性之民族文化的生活器具、建築、歌舞或其他表彰文化特色的有形或無形的民俗文物為主題的遊樂園。園區的設計以靜態陳設與建築為主體，搭配歌舞表演或美食展。如中華

民俗村、九族文化村、台灣民俗村、三地門文化園區。

2.幻想類：以超越現實生活的設計理念，構築誇張或豐富想像力的遊樂設施或環境，作為本類主題遊樂園的特色。最具代表性的幻想類遊樂園應屬在1955年開幕的迪士尼樂園，台灣的幻想類遊樂園規模並不大，目前以六福村主題樂園為代表，擴大營運的麗寶遊樂園號稱台灣的迪士尼樂園，無論內容與規模堪稱全國第一。

3.科技類：以自然科學或人造科學的器具或實驗作為展示主題的遊樂園。其中可能包括物理、化學、科學、機械工程、機電工程、電腦科學、航太科學等領域。它們的特色恰與幻想類遊樂園完全相反，提供一個遊客「實事求是」的遊玩環境。如國立台灣科學教育館、國立自然科學博物館、金氏世界紀錄博物館、高雄工藝博物館、小叮噹科學園區。

4.自然類：以自然界的動物或植物作為展示與遊樂主題的遊樂園。其中可能包括廣泛的動物類別（如六福村野生動物園）或特定動物種類（如國立海洋博物館、大非洲野生動物園、野柳海洋世界、金鳥海族樂園等）、植物（如龍谷森林遊樂區、雙流國家森林遊樂區等）之表演與活動為主題的遊樂園，其他例子有蝴蝶園、雲仙樂園等。

5.機械類：以機械式遊樂設施為主體的遊樂園。此一類型遊樂園與其他類型遊樂園比較，更突顯其「著重娛樂」、「追求刺激」的屬性。以劍湖山世界與義大世界為代表，已經歇業的包括悟智樂園、八仙樂園與卡多里遊樂園。

6.景觀類：以特殊景觀（如歐式宮庭花園、中式田園造景花園）為主體的遊樂園。此一類型的遊樂園著重的是提供一個可以讓身心鬆弛的環境。例如：亞哥花園、達樂花園、大聖遊樂世界、香格里拉、西湖渡假村、東山樂園、東方夏威宜、八大森林樂園。

7.水上活動類：以水上活動為主體的遊樂園，包括濱海遊樂區與游

泳池為主體的遊樂園。前者如散布在各國濱海遊樂區；後者如花蓮海洋世界、墾丁福華的水世界、台中麗寶的馬拉灣水上樂園。

當然，目前的主題遊樂園皆朝向多樣化、大型化發展，一家主題遊樂園含括了不同的屬性，如九族文化村同時包含了文化類、幻想類與機械類遊樂園的性質。

歡樂的主題樂園時光是許多人兒時美好的回憶

Go Go Play 休閒家

世界前25大博物館

1.美國紐約大都會藝術博物館

　　數量之多令人驚歎，囊括具有歷史價值的藝術品、家具、盔甲、建築和音樂，絕妙無比，完美無瑕，一切美妙不可言喻。這棟建築本身就是一項藝術品，陳設內容也堪稱世界級水準。

2.法國巴黎奧賽美術館

　　從底層開始花幾個小時盤旋向上，欣賞全世界所有大師的傑作，讓人不禁肅然起敬。

3.美國芝加哥藝術學院

　　收藏著來自各個時代的代表性畫作，全都是當代偉大藝術家們嘔心瀝血的作品。

4.西班牙馬德里普拉多博物館

　　容納世界級大師作品的殿堂。可以盡情欣賞畫作或四處參觀，也可以輕鬆悠閒地坐著休息，細細品味大師作品的韻味。

5.法國巴黎羅浮宮

　　至少要騰出一整天時間去參觀這批全世界最具代表性的歷史文物與藝術藏品。

6.俄羅斯聖彼得堡冬宮與冬宮博物館

　　全世界的美麗全部濃縮在一座博物館裡面。在這裡，如同用心去環遊世界，還可以穿越時空，博古知今。

7.英國倫敦國家美術館

在這裡流連忘返，可以待上一整天欣賞這些美妙的收藏品，從不感到無趣或失望。

8.荷蘭阿姆斯特丹國立博物館

在這幢古典的建築中囊括了當代的裝潢與特質，這座美術館更展示了上百幅早期繪畫大師的作品。

9.瑞典斯德哥爾摩瓦薩博物館

在這裡感覺就像搭上穿越時光機器，能夠看到四百年前由船難而發掘出來的船舶文化，令人讚歎。

10.墨西哥墨西哥城國家人類學博物館

雄偉的建築物，加上一流的雕塑、壁畫、石刻作品和古文物，讓來到這裡彷彿踏入了印加文化輝煌的時代。

11.希臘雅典衛城博物館

清澈的玻璃走道，讓下方的遺址能夠完整忠實地呈現出來。這幢全新的建築物與裡面收藏的寶藏一樣驚人。

12.英國倫敦大英博物館

大英博物館擁有令人驚歎的全人類藝術藏品，展現世界各地古代與現代文化瑰寶。

13.荷蘭阿姆斯特丹梵谷博物館

梵谷是人類美術作品中最具代表性的畫家，一生至少一定要看一次。

14.義大利佛羅倫斯學院美術館

無論您看過多少她的經典攝影作品，實際站在這座壯麗雕塑陰影下，絕對擁有截然不同的感受。

15.美國新奧爾良二戰博物館

這是一家現代感十足的博物館，擁有互動式的多元展覽廳、令人驚豔的表演，和不可思議的陳設內涵。

16.德國柏林佩加蒙博物館

在這座博物館中參觀猶如漫步在時間光廊中。

17.美國洛杉磯蓋蒂博物館

至少需要一天才能盡覽包括梵谷、莫內、雷諾亞、塞尚的世界級大師真品；加上融合自然與文化的六幢建築物、中庭花園本身就是加州最具特色的園藝展示場。

18.美國華盛頓特區國家航空與航太博物館

裡面展示1903年萊特兄弟飛越大西洋世界上第一架飛機，當然還有聖路易斯精神。

19.巴西累西腓里卡多·布倫南德研究所

彷彿進入愛莉絲夢遊仙境一般，覺得自己身歷一個截然不同的夢幻世界。

20.巴西因浩特姆博物館

這座大花園就像迪士尼樂園一樣引人入勝。花園中的展示品雖然看似盡是些稀奇古怪的東西，卻也都是非常有趣的現代風格藝術品。

21.美國華盛頓特區國家藝廊

宏偉的建築中巧妙地展示著豐富多彩的藝術典藏，是一座非常迷人的美術館。

22.以色列耶路撒冷猶太人大屠殺紀念館

雖然參觀的時候心情是沉重的，不過每個人都應該要來這裡看看到底

人類的邪惡一面是什麼，還有邪惡如何存在於我們日常生活之中。

23.中國西安秦始皇兵馬俑博物館

要瞭解2000年前的中國一定要到西安，要瞭解中國第一個統一帝國的始皇帝必到訪兵馬俑坑道。

24.阿根廷布宜諾斯艾利斯拉丁美洲藝術博物館

這是最出色的拉丁美洲當代藝術博物館。

25.紐西蘭威靈頓國家博物館

在這裡可以看得到人間淨土紐西蘭獨特的自然和文化歷史、地理、地質、藝術、植物和動物。

資料來源：2015 Travellers' Choice: Trip Advisor, https://cn.tripadvisor.com/TravelersChoice-Museums

Chapter 15

主題遊樂園的
經營設計

- 主題遊樂園的區位選擇與小型遊樂園的設計
- 大型主題遊樂園的特性與設計
- 台灣主題遊樂園產品設計實例

　　遊樂園的規模彈性相當大，小到夜市中的小馬騎乘，大到如迪士尼樂園必須花費二至三天時間才能夠盡興。

第一節　主題遊樂園的區位選擇與小型遊樂園的設計

一、歐美主題遊樂園型態與區位選擇

　　早在1980年代，總計有兩打以上，真正稱得上主題遊樂園者的大型遊樂園散布在美國境內。目前，美國境外地區亦有若干個，如巴黎、東京、香港、上海四座迪士尼樂園。很多遊樂園雖然標榜某個主題，但事實上仍缺乏其獨特之處。這些遊樂園大部分以騎乘活動，特別是「驚險刺激」（thrill）的騎乘活動，作為整個遊樂園的重頭戲。這類遊樂園通常被稱為「騎乘類遊樂園」（ride parks）或「重金屬遊樂園」（iron parks），但一般均認為缺乏適當的主題，然而這並不意謂缺乏適當的主題就不能成功。例如劍湖山世界便沒有明確的主題卻能擁有廣大的客源。

　　有些主題遊樂園則另闢蹊徑，以其他遊樂形式作為主題，例如：海洋生物博物館以海洋動物展示與參與活動作為主題創造業績；動物園提供「駕車遊逛」（drive through）或「騎乘旅遊」（ride through）的設備，參觀園內的景觀，例如新加坡的夜間動物園便是以遊園車作為主要的遊園工具。另外，還有許多同時包含各種不同主題的小型樂園，如各類型的歷史民俗博物館、文化保護村、汽車博物館、植物園、甚至是特產品購物中心（如巧克力博物館）等。然而，由於主題樂園的主要客層仍是青少年，目前最受歡迎的還是以騎乘活動為主題的遊樂園。

　　幾乎很少有例外，不同類型的主題遊樂園各自占有其主要的區隔市場，而且彼此間有競爭性的威脅存在。這些捷足先登的業者使得其他稍後開發的同等級規模，甚至小規模的遊樂園深受打擊。這印證了激烈的競爭事實就是：市場中「大者恆大，大者更大」的道理。迪士尼自創立至今已超過半個世紀，也創造了一個不敗的神話。結果，美國境內那些原已有大量人潮支持的主題遊樂園，除了少數地區例外，大部分到現在還是遊人如織。

　　擁有廣大市場的歐洲與遠東一帶，可望成為二十一世紀大型的主題遊樂園開發者進攻的目標。但在北美，不與大型主題遊樂正面對打的小型的主題遊樂園，反被認為可能是未來的流行趨勢，因為它們具靈活、有創意，並且可能從一些中型的都市開始發展，如紐奧良、印第安納波利斯、布里斯班等。就在當今許多小型遊樂園還在資金不足、開發基地惡劣的困境下勉強經營的同時，全球各地紛紛有「迷你遊樂園」順利開發成功，而且經營得有聲有色。這對事事講求「大就是美」的華人有啟發的意義。

二、迷你的主題遊樂園

　　各種主張小規模主題的遊樂園，最近已漸漸崛起。例如：以親水為主題的遊樂園，其最常有的設施如麻花滑水道和仿海濱的海浪游泳池；高空彈跳也是敢冒險的年輕人不錯的選擇。另外如迷你賽車場（mini-racetrack），它是以一種只有傳統賽車四分之一的小型賽車作為比賽的工具。這類迷你遊樂園因為獎賞辦法與設獎方式十分吸引人，經營成果亦頗為可觀。這些小型樂園大多主題鬆散，雖具有高度的季節性限制（如親水樂園），然而技術上皆已能克服（如以室內溫水設計代替戶外）。

　　這些近年來興起的遊樂園有一項重要的共同趨勢：喜好這種主動參

與活動的人正逐漸在增加當中。然而，開發這類主動參與型的遊樂園卻無可避免會遇到一層嚴重的障礙，那就是：不但要有足夠的遊樂項目吸引各種年齡層參與，並且在經濟可行性是行得通的。

如果要經營一個吸引一般人的遊樂園，便須真正有特別主題的樂園，如日本環球影城（The Universal Studios Tour）、荷蘭村、義大利村是三個非常成功的典範，擁有廣大的顧客群，老少咸宜。但其他業者如果想模仿它們，卻不是那麼簡單的事，它們之所以有如此輝煌的成果，除了獨樹一幟的風格之外，區位選擇是另一項重要的關鍵。例如環球影城以片廠作為遊樂園，不但讓遊客身歷其境，體會電影製作的奧妙，也讓電影道具物盡其用。由於它位於好萊塢，成為光臨全球製片中心的遊客必定光臨之處。另外像甘迺迪太空中心，是一個可以同時容納大批人潮、相當吸引遊客的遊樂園，但在區位與形式上，同樣也是無可取代的。顯然要再複製一個相同性質的遊樂園可能會有許多限制，甚至是不可能的任務。

不論大型的主題遊樂園與特殊的小型樂園，最近有某些已難逃失敗的噩運，例如台灣民俗村。其中最主要原因應歸咎於目標市場設定的錯誤，如台灣民俗村目標市場太狹隘、擴充空間太小、轉型不易。另外區位的選擇不當也是其中的重要原因之一：進出交通不便、地理區隔與其他競爭者重疊性太高。如南投的寶島時代村最後以結束營業收場。

錯誤的評估或主觀的邏輯推論，勢必導致遊樂園的失敗。那些已經宣告失敗或岌岌可危的主題樂園，經常都是不當的市場分析所引起的。許多失敗的實例顯示，計畫區的地主股東或開發者，常因個人的偏見導致對計畫的錯誤期待。最忌諱開發者本身以當地人或缺乏客觀性的參與者角度介入，早已預設了許多可行性研究的結果，以支持他所想要的計畫內容，對於真正需要的客觀條件，反而置之不理。

所有成功大型主題遊樂園，乃至經營出色的小型樂園，都是經過澈底、詳細的市場分析。這些分析研究的工作，通常是那些熟悉研究技術

與遊樂園領域的市場專家負責評估的。其詳細的研究項目涉及戰略性行銷（如目標區域的潛在的市場滲透力）、人口統計學（顧客的平均消費水準）、氣候、競爭條件分析。在市場與技術可行性之後，配合詳細營收計畫的財務可行性，才是確保立於不敗的最好保證。

小型遊樂園通常以機械式遊樂設施為主軸

第二節　大型主題遊樂園的特性與設計

主題遊樂園的本質基本上可以分解成下列幾項構成要素：

一、有特定的主題與非日常生活性

(一)需要包容性主題概念

所謂的「主題」範圍相當大，可以放在遊樂園的名字之內，如九族文化村、小人國遊樂園、日本荷蘭村、太空遊樂園等；也可以不放在遊樂園的名字之內，如迪士尼樂園、六福村、劍湖山等。比較知名的「主題」可以是：

1.卡通人物為中心，如迪士尼樂園、日本Hello Kitty 主題樂園等。

2.以電影公司為號召，如美國環球影城、華納影城；大陸的橫店影城、萬達影城；新加坡的唐城；墨西哥的鐵達尼遊樂園等。

3.以生物為主軸，如恆春海洋生物博物館、六福村野生動物園等。

4.以地名為名，如日本荷蘭村、台灣民俗村、大世界國際村等，不一而足。

當然，主題概念本身不能畫地自限於一隅，需要具備延伸的擴展性。再好的主題遊樂園，也需要作定期性的更新及追加新設施的投資，以吸引回籠客，但新設施的外觀及性質等，不能造成主題風格上的混亂，導致不協調的印象（如台灣民俗村加入機械設施，與原來園區形象格格不入），因此園方所設定的主題概念的本身，需要具有寬廣的包容性，能融入諸如傳統的雲霄飛車，或機器人、3D劇院之類的新事物，而又不破壞主題的統一性。國內以六福村之多主體（如阿拉伯迷宮、美國大西部、馬雅文化區等）設計最具代表性。

(二)需要有獨創性的設施

這是遊樂園能否永續經營的一大關鍵。以一般遊樂園中最有吸引力的雲霄飛車為例，迪士尼樂園中，太空山（Space Mountain）裡的雲霄飛車，和神奇樂園（Magic Mountain）裡巨大木架上的雲霄飛車，不但型態迥然不同，而且都是不失為具有獨創性的優異遊樂設施，無論其基本構思和所設定的客層，也都完全不同，各自有不同的訴求，對遊客具有獨特的吸引力。要享用這種設施，也唯有光臨迪士尼樂園，別無分號，這也是建立遊樂園品牌及遊客忠誠度的重要策略之一。

一窩蜂的抄襲，造成多處遊樂園都有似曾相識的設施，不但讓遊客胃口提早損壞，引不起遊客的到園意願，更可能造成整體業者信譽的損傷。但是，主題遊樂園業者自行開發遊樂設施，通常需要非常高昂的成

本，而且基於自己的基本構思進行開發，從設計、製作到實際營運的每個環節，也都需要累積相當的經驗和技術，如無此條件，構思中的設施縱使再好，也往往難以實現。台灣大型主題遊樂園引入一項新式遊樂設施大約花費2.5～6億台幣之多，能創造多少的業績出來，其實風險相當高。

　　以往，國內業者對遊客設施的投資，很少自行研發，多由廠商仿製國外成品出售，而且只要在某一家受歡迎，其他遊樂園也多會競相購置，因此形成各家的設施大同小異，幾無特色可言。例如近幾年最受歡迎的「自由落體」大型設備為例，計有六福村南太平洋區的「大怒神」、九族文化村馬雅探險區的「UFO入侵」與劍湖山的「擎天飛梭」，名字不同，實質（自由落體）差異卻非常有限。

二、相關設施及營運內涵都植基於主題之下

　　主題植基的方法就是「統一性」，而且具有「排他性」，可說是主題遊樂園的最重要本質之一。所謂的「排他性」，是指在主題遊樂園中，不設置與該主題無關的任何東西，例如：迪士尼樂園中絕對找不到與迪士尼無關的卡通人物或故事；六福村的的大西部主題區絕對不會出現古羅馬時代的建築。

　　另外，員工上下班的進出口與遊客進出的大門分設在不同方位。員工的辦公室、化妝室及排演場地，也不會讓一般遊客看到，甚至提供各項服務的動線，也多盡量用植栽或建築物加以隱蔽，因為這些現實的事物和主題無關。要達到排他性，即必須有完善的細部規劃與作業行動配合才能達成。

三、需要完善的細部規劃

主題遊樂園在進行細部設計之前，要先將擬訂的主題概念加以故事化，編成可以動態或靜態方式呈現的腳本，創造出富有個性的擬人化角色（人物、卡通或動物玩偶），配合整體的環境規劃技術，製造戲劇性的效果。大到建築物，小到裝潢、布景、庭園造景、角色服裝、道具、燈光、音響、走道、植栽等，都要精確的設計與配置。

當然業者可強調某些元素，藉以凸顯主題概念，使遊客在一進入遊樂園時，就有身歷其境的感受，帶領自己達到另一時空或特異的氣氛當中；加上眼睛看到的、耳朵聽到的及親自參與的，可以享受到豐富的娛樂經驗。例如海洋生物博物館入口處的巨型鯨魚噴水池讓遊客眼睛為之一亮，所有的動線指標皆與海洋生物相關，而觸摸區更讓民眾直接與海洋生物接觸，便是一個很好的例子。

雖然每位遊客感受的強度，視他個人投入及參與的深淺而定，但主題遊樂園的主要任務，就是經由完美的規劃，營造出能讓遊客在很自然愉快的心情下，主動投入的幻境，與某種特定而且理想化的主題概念產生交流與對話，刺激想像力，以滿足享樂及淨化心靈的潛在需求。

主題遊樂園所以要創造這種非現實的夢幻環境，無非是盡量隔離與現實有關聯的事物，引導遊客暫時脫離其原有的日常現實世界，從生活的壓力和煩惱中解放出來，盡情地投入遊樂園所規劃的歡樂世界之中，或投射在表演角色裡，經由移情作用的發酵，讓遊客在內心深處，也同時自我創造了不同的美感經驗。

四、需要完美的作業行動

主題遊樂園是一個純服務業，營運的好壞與服務的品質有直接關聯，而服務品質的關鍵便是服務人員的表現。園區內的所有服務人員，包括前場的售票、引導、表演、餐飲、清潔，以及後場的行政、管理等所有的工作人員，是維持主題遊樂園的品質最重要的關鍵；遊樂園所要傳遞的歡樂氣氛，全靠服務人員傳達給遊客。每個員工都是園方的代言人，他們負有直接傳達遊樂園形象與語言的任務，因此，主題遊樂園的管理，最重要的就是確保全體員工能深切瞭解園方的經營理念，除了身體力行之外，還能彈性運作。要做到這點並不容易，需要有系統的、持續性的教育訓練與激勵措施，經過內化的過程，讓員工在舉手投足之間都有該主題遊樂園的歡樂因子。

各項職務澈底分工及詳細的職務說明書、作業手冊化的技術，是講求科學管理的美國社會的產物，這種管理方式實施於迪士尼樂園，可說是發揮到極致；園區內歡樂、親切、乾淨和安全的形象，在全球所有的服務業當中，可說無出其右者，值得國內業者參考。

五、擁有一定的廣大遊樂空間

主題遊樂園必須要有一定的空間，最低限度既要能遮住園外的視線，保持非日常性生活的空間，又要提供足夠的遊憩設施，讓遊客即使停留一天，還能意猶未盡，提高再遊比率。美國的主題遊樂園的標準規模用地是80公頃以上。台灣地狹人稠，每單位的營業效率恐怕必須是美國的數倍。

一般而言，除了園區主體之外，在遊客接近園區時，通常盡可能劃出一段中間地帶，先營造出主題遊樂園的氣氛，讓遊客在心理上作轉換

摩天輪是主題樂園與大型購物中心常見的地標式景觀

的調適，例如迪士尼樂園入口的「美國大街」。不但使進園的遊客逐漸
增強期待心理，離去的遊客還能繼續回味餘韻，亦可使路過的行人加深
印象，增強入園一探究竟的吸引力，這也就是為什麼較後興建的佛羅里
達州的迪士尼樂園占地廣達4,400公頃的原因。以這種超大型的空間，
才能完全隔離外界環境，除了能更有利於塑造理想的主題遊樂園之外，
也更能發揮多角化綜合經營的效益。

GoGo Play休閒家

完美的樂園：迪士尼樂園

　　什麼叫做「追求完美」？迪士尼樂園對園內各種垃圾清運及餐飲供應等，多經由地下管道輸送，各種電源、下水道的地下化設計，更是不在話下。在園內的哪些地點要設置垃圾桶、賣爆米花或冰淇淋的攤位等細節，在規劃遊憩景觀時，就已一併做了詳盡的設計，預先挖好地道或預埋管溝支援供應，不讓遊客看到這些後台作業的一面。

　　當遊客一跨入遊樂園時，就絕不讓他看到園外景象，以便進入園方所細心安排的夢幻世界，與日常生活的世界加以完全隔離。而且在園內的各遊憩活動區域，也看不到園區的全貌，使遊客能專心一致地參與這一遊憩點的遊樂設施或觀賞表演，達成設計這個主題遊憩點的目的。

　　在各種遊憩景觀中，即使硬體上有傳統性的設施，也要加以重新設計，或從軟體上做不同的表現，以便融入主題之中。例如：在一般遊樂園中極受青少年喜愛的雲霄飛車，迪士尼樂園不可能棄之不顧，但一般雲霄飛車的驚險刺激，與迪士尼樂園所設定的「家庭式娛樂」、老少咸宜的訴求，又有相當的衝突，可能會破壞遊客美好、愉悅的感受。於是迪士尼樂園在幻想「未來世界」的主題中，把它改成太空之旅，取名「太空山」。實際上，就是將雲霄飛車改裝設在室內，換一種形式，使遊客感覺自己彷彿是坐在太空梭內，360度全方位地航向黑暗無垠的外太空。由於是密閉式空間，還可以配合聲光效果，更能凸顯主題，而其使用的基地與空間，又比傳統的雲霄飛車更加經濟。

　　當遊客一進入迪士尼樂園，就很難找到非迪士尼式的東西。迪士尼樂園就是這麼澈底地進行這種「排他性」的經營方式。如傳統的表演小劇場，在迪士尼樂園中，無論角色、布景、聲光效果或演出等戲碼，從設計

到包裝，都隱含著迪士尼特有的型態。

　　此外，細心的遊客也許會發現迪士尼樂園中，沒有傳統遊樂園常有的投幣式遊樂機器，這也是基於其「家庭式招待」理念，因為用投幣方式，就會降低面對面提供賓至如歸的親切服務的機會。雖然嚴禁外食內帶，但餐廳供應的高品質飲食，也都有獨特的風格，連園內的步道、指標、建築物與服務人員的服裝，也都加以主題化。

資料來源：取材自《戰略生產力雜誌》，1993/6，頁103-104。

主題遊樂園的主題形象必須鮮明，且具包容性與擴充性

第三節　台灣主題遊樂園產品設計實例

表15-1列示劍湖山世界、麗寶樂園、六福村主題遊樂園、九族文化村、小人國主題樂園與花蓮海洋公園的特色與營運基本資料，茲分析比較如下：

1. 2017年底，遊客數排名台灣前六大的民營遊樂區依序為麗寶樂園、六福村主題遊樂園、劍湖山世界、義大世界、九族文化村、花蓮海洋公園（**表15-2**、**圖15-1**）。其中劍湖山世界、六福村及九族文化村三家遊樂園為1990年代台灣北、中、南的第一品牌，「3-6-9」曾經是台灣的主題樂園傳奇。然而三家業者地理重疊性以中部的九族文化村最嚴重，業績受麗寶樂園侵蝕最明顯，2017年異軍突起成為全台霸主。

2. 眾家業者採取完全不同的基本策略：六福村主題遊樂園採取多主題策略、九族文化村採單主題搭配多樣的機械遊樂設施；劍湖山世界採取無主題策略，走大眾化的行銷路線；麗寶樂園以水陸雙主題異軍突起。

3. 行銷方式差異不大，皆以電子媒體搭配平面媒體進行，近年來則多能採取策略聯盟方式加強與異業的合作。如六福村、劍湖山世界與花蓮海洋公園便與集團內旅館規劃套裝行程，競爭激烈程度可見一斑。

4. 票價差異不大，但六福村、劍湖山世界主題遊樂園的價格策略較靈活，如藉由星光票、年票等加強營運收入。

表15-1　主題遊樂園比較

	劍湖山世界 （雲林縣斗南鎮）	六福村主題遊樂園 （新竹縣關西鎮）	九族文化村 （南投縣魚池鄉）
成立時間	1990年	1979年	1986年
特色	以創造人文與自然環境特色為主，兼顧景觀與驚險刺激設備的全家同遊的主題遊樂園。 目前分為摩天廣場、兒童玩國、小威的海盜村等三大主題區。2007年新推出夏威夷奔浪水樂園，並以水陸一票到底為訴求。	由野生動物園轉型為複合式主題樂園的經營，以機械式遊樂器材和類似迪士尼樂園的表演及環境設計著稱。 目前分為阿拉伯皇宮、美國大西部、南太平洋、非洲部落與六福水樂園。	以布農、卑南、魯凱等九族文化的展示著稱，分區建立山胞原有部落風貌，其中最著名的那魯灣劇場歌舞表演，則展現了原住民文化中重要的祭典歌謠及舞蹈傳統。 目前分為阿拉丁廣場、金礦山探險、西班牙海岸與馬雅探險等區。
遊客人數 （2016年）	約100萬人次，在1998年締造228萬人次入園紀錄。	約143.8萬人次；居民營遊樂區人次排行第一名。入園人數最高230萬，1996年締造。	約88萬人次；居民營遊樂區人次排行第五名。
票價 （2019年）	全票899元 軍警學生票699元 樂齡票399元	全票999元 學生票899元 博愛票399元 （含野生動物園，水世界另計）	全票850元 學生票750元 博幼票450元
行銷方式	·以電子媒體廣告為主，並加強回饋地方鄉民的促銷方式贏得地方認同 ·通路：專屬網頁／虛擬通路 ·與集團內旅館合作推套裝行程 ·促銷：節慶特惠、星光票／年票	·廣告： 　平面～文字說明 　電視～形象廣告 ·通路：專屬網頁／虛擬通路 ·與集團內旅館合作推套裝行程 ·促銷：節慶特惠、星光票／年票	·廣告 　平面～文字說明 　電視～形象廣告 ·通路：專屬網頁／虛擬通路、旅行社合作套裝遊覽計畫 ·促銷：節慶特惠

（續）表15-1　主題遊樂園比較

	小人國主題樂園 （桃園市龍潭區）	花蓮海洋公園 （花蓮縣壽豐鄉）	麗寶樂園 （台中市后里區）
成立時間	1984年	1991年	2000年
特色	小人國是國內首座以比例縮小方式呈現世界知名建築物的多功能文化主題樂園，建築及人物都只有實體的1/25，主要以台灣、中國大陸、美洲、歐洲、亞洲、非洲等地知名建築為主要呈現對象。從台灣總統府、大陸紫禁城、日本大阪城到歐美洲比薩斜塔、自由女神像及非洲獅身像，共130組知名建築模型。增設了東南亞最具規模的室內遊樂場「世界樂園」，樂園內有室內雲霄飛車、狂飆幽浮、親子益智樂園等多項遊樂設施。	花蓮海洋公園占地廣大約有50公頃，規劃了八大主題區域，除了擁有遊樂園的娛樂設施以外，還有精彩的海獅秀、海豚秀，園內還有空中纜車及電扶梯載送遊客。	東南亞最大的人工海嘯——大海嘯，長寬各110米，使用全世界最先進的超高技術，當遠處傳來轟隆隆的氣笛聲時，造浪機便會造出2.4米高的大浪，讓游客享受衝浪般的刺激；也可以漫步在白沙環繞的沙灘，徜徉在異國浪漫情趣中。
遊客人數 （2016年）	約81萬；國外遊客及公司團體遊客占總遊客數70%以上。	約74萬人次，受到當地氣候與地理位置影響。	約91.4萬；2000年底新開幕即於2005年躍居民營遊樂區人次排行冠軍。2017年有台中Outlet加持又躍居首位。
票價 （2019年）	全票799元 學生票699元 老人、兒童票399元	全票890元 優待票790元 博愛票590元。	全票750元 學生票650元 博幼票399元
行銷方式	・廣告： 　平面～文字說明 　電視～形象廣告 ・通路：專屬網頁／虛擬通路 ・促銷：節慶特惠	・廣告： 　平面～文字說明 　電視～形象廣告 ・通路：專屬網頁／虛擬通路 ・促銷：節慶特惠 ・與集團內旅館合作推套裝行程	・廣告： 　平面～文字說明 　電視～形象廣告 ・通路：專屬網頁／虛擬通路 ・促銷：選擇觀光季集中宣傳火力 ・與集團內旅館合作推套裝行程

資料來源：交通部觀光局、各公司網站資料。

表15-2　台灣四大主題遊樂園入園人數　　　　　　　　　　　　　　單位：萬人

	劍湖山世界	六福村	九族文化村	麗寶樂園
1995	134	178.4	107.8	—
1996	137.9	230	82.9	—
1997	165.7	203	79.6	—
1998	228	200	95	—
2000	193	190	72.9	—
2005	144	118	90	149
2007	125	94	71.7	91
2008	123.7	94.7	80.4	78.2
2011	128.4	119.3	155.9	80.4
2013	113	108.2	102	108.1
2014	112.2	156	93.7	109.8
2015	112.4	163	90.6	82.9
2016	100	143.8	88.2	91.4
2017	100	128.7	89.4	721.4
2018	92.7	135.6	74	534.9

資料來源：交通部觀光局。

圖15-1　台灣四大主題遊樂園入園人數趨勢圖

　　其中麗寶樂園，在2017～2018年分別創下驚人的721萬與534萬人次，完全脫離過去台灣大型主題樂園百萬入園人次障礙。主要原因是幾個經營手法的靈活運用❶：

1.延長顧客停留時間，拉高人均消費額：配合同一集團福容飯店延長遊園時間。

2.鎖定不同的客群，推出吸引他們前來的服務：福容飯店開始做會議、講座場地租借等生意，擴充宴會廳、高端餐飲等服務。

3.以生活風格出發的麗寶Outlet Mall，讓顧客願意為了美食前來：囊括吃喝玩樂買全方位服務布局。

❶《經理人》，2018/2/5，〈遠超過劍湖山、六福村、九族！入園人次排名第一的麗寶樂園，怎麼從負債80億翻身的？〉

休閒遊憩產業概論

Go Go Play 休閒家

全球最受歡迎的七個主題樂園

如果說迪士尼樂園是主題樂園的經典之作，那麼繞著地球跑，很難有其他的主題樂園足與它匹敵。以下是全球最受歡迎的七個主題樂園，迪士尼樂園占了三個。

一、美國佛羅里達迪士尼樂園

奧蘭多迪士尼樂園位於美國佛羅里達州，是目前全世界最大的主題樂園，也是迪士尼集團的總部。它擁有4座超大型的主題樂園、3座水上樂園與32家渡假飯店（其中有22家由迪士尼直營），以及784個露營地。自1971年10月開幕以來，每年接待遊客超過1,500萬人。在樂園內，隨處可見熟悉、可愛的迪士尼卡通人物。

二、東京迪士尼樂園

東京迪士尼樂園是迪士尼美國境外第一個樂園，也是目前集團內獲利最好的樂園。它在1983年正式啟用，園區內主要分為世界市集、探險樂園、西部樂園、夢幻樂園、新生物區、卡通城及未來樂園等七個主題區，廣場上定時會有豐富多彩的化裝表演和富趣味性的卡通人物遊行活動，夜間場是目前最受歡迎的。重要的是，東京海洋迪士尼樂園也是集團內唯一的海洋樂園，提供日本與東亞遊客另一項不錯的選擇。

330

三、巴黎迪士尼樂園

　　法國的巴黎迪士尼樂園，開幕於1992年，歷經多年虧損與調整後已步入坦途。樂園內有五個主題區，正門的美國大街、加上冒險樂園、夢幻樂園、小小世界樂園等各有特色。遊樂設施新穎有趣，且依照法國人的偏好做修正，明顯與美國本土的迪士尼樂園味道不同。

四、香港海洋公園

　　香港海洋公園是世界最大的海洋公園之一，1977年開放，是香港最老牌的大型親水型主題樂園。該園分為山上和山下兩部分，有空中纜車相通。山下區為水上樂園，是亞洲第一個大型水上遊樂園；山上區是海洋公園的主要場地，有海洋館、海濤館、百鳥居與海洋劇場等主題區。面對香港迪士尼樂園的嚴峻挑戰，香港海洋公園表現令人激賞，營收仍居上風。

五、韓國的龍仁愛寶樂園

　　韓國的愛寶樂園成立已經超過三十年，它是全世界唯一的綜合性遊樂區，由五個主題區所構成：包括擁有四十多種遊樂設施的遊樂世界、野生動物園，一個占地14,000坪的大花園，以及具有異國風情的綜合水上樂園等。隨著不同的季節而展演不同的慶典活動是樂園的特色之一。

六、德國魯斯特的歐洲主題公園

　　歐洲主題公園座落於德國魯斯特湖邊黑森林裡，以一座中世紀風格的德國古堡為地標建築物。園區由十二個歐洲國家為主題的小公園所組成。銀色之星（Silver Star）是全歐洲最高和最大的雲霄飛車，歐洲之星（EURO-MIR）室內雲霄飛車亦具有特色，刺激程度廣受消費者歡迎。

七、西班牙薩魯的冒險家主題樂園

　　西班牙薩魯的冒險家樂園是一個休閒與娛樂兼具的主題樂園。園內有超過三萬種植物，劃分成地中海沿岸、太平洋群島、墨西哥、中國以及美國西部五個部分，園內另外擁有像激流木筏與碰碰車等遊樂設施。

資料來源：修改自《大紀元時報》。

第六篇
其他休閒遊憩產業的設計

購物中心的源起
與特性

- 購物中心的發展背景與定義
- 購物中心的類別
- 購物中心的功能
- 台灣發展大型購物中心的背景與條件

　　什麼樣的行業是囊括了消費者從生到死、衣食住行育樂各項需求於一身？大概只有一樣了：購物中心。

 # 第一節　購物中心的發展背景與定義

一、購物中心的起源與發展

　　購物中心（shopping center or mall）生於美國，長於美國；美國購物中心的營業額約占全美零售業總營業額的一半以上，因此購物中心可以說是現代美國與西方國家人日常生活中一個不可欠缺的生活與消費場所。

　　回顧二次世界大戰時，美國許多的軍火相關工業皆分散於郊區，帶動了大量的就業人口移往郊區；因應這些郊區新消費者的需求，全球第一家購物中心Town and Country，遂於1948年誕生於俄亥俄州首府哥倫布（Columbus）市郊的住宅區中。次年全美相繼地又開設了七十五家，其後購物中心如雨後春筍，迅速地蔓延開來。時至今日，全美大約有將近四萬家的各型購物中心。

　　除了人口大量移往郊區外，助長美國郊區購物中心發展的另一項關鍵因素是汽車的普及化與全美公路網的建設，因為這兩項因素大大增加了消費者購物與休閒活動區域的半徑，1950年代末期美國的汽車普及率達到平均每一家庭即擁有一部，而此時也正是購物中心的爆發期。

　　第一家購物中心出現時，其經營特色可歸納為四點：

1.地價極為便宜。
2.地處郊外住宅區周邊。
3.備有廣大的停車場空間。

4.計畫性的人工商店街設計。

　　歷經超過半個世紀的歲月，雖然購物中心無論在硬體空間環境或經營內容上皆有極顯著的變化，但上述特色仍是現代休閒購物中心開發的基本條件。所謂的大型購物中心，依照經濟部公布的「大型購物中心設置辦法草案」，指的是集購物、休閒、娛樂、服務等功能於一體的綜合性場所。另外從購物中心的基本功能面，給予現代大型購物中心一個初步的詮釋：「購物中心乃是聚集許多商店而成的一個計畫性商業設施；除了多樣性的商店街能滿足消費者比較購買的需求外，寬敞的休閒環境、購物空間、餐飲娛樂設施及各種服務機能，更是一個能提供消費者生活交流的場所。」

　　今天西方國家許多退休老人與青少年就常以購物中心作爲他們的聚會場所，而購物中心的經營者也不時爲這些常客舉辦種種活動，來滿足他們的需求，達到集客的效果。事實上，購物中心不但是當地居民的購物與生活場所，它也是觀光客常到之處。有些地方政府就常與當地的購

休閒購物中心是現代社會的新世代生活圈

物中心合作，藉以招攬觀光客，促進地方的繁榮。

二、購物中心的發展背景

根據人類基本生活需求與精神生活需求的互動現象，我們可以將人類的生活型態趨勢與環境變化需求傾向的互動關係，歸納如**圖16-1**。

1. 在居家生活方面，由於小家庭大量出現，家庭生活成為以孩子為中心的型態，新生代小家庭渴望親子關係合理性的生活計畫。由於居住空間逐漸狹小，人們渴望一處適合全家假日戶外活動的大型場所。
2. 在社交生活方面，由於經濟條件充裕，人們講求有品味、個性化的消費方式，也尋求一個可以與親朋好友聚會的好地方。
3. 在上班或都市生活方面，由於捷運交通系統發達，都會人口分布郊外社區，促成衛星都會，均衡人口分布結構，創造都會現代景觀、科技發展，加上彈性上班與週休二日制度的實施等因素，人們擴充休閒時間並追求精緻化的都市生活。
4. 在休閒活動方面，由於教育水準大幅提高，加上生活資訊發達，促進觀光業與生活情報溝通，人們追求知性、感性兼具，以及多樣化的休閒活動。

三、購物中心的定義

依據美國購物中心協會的定義而言：「購物中心是由開發商規劃、建設、統一管理的商業設施；擁有大型的核心店、多樣化商品街與廣大的停車場，能滿足消費者的購買需求與日常活動的商業場所。」

換句話說，購物中心成立的第一個要件是優秀開發商（developer）的存在，經由開發商對既有的土地進行建設，並招募租店戶（tenant）。

・勞工薪資上昇：生活水準品味提高。 ・物價上漲：計畫性購物增加。 ・質的要求：自我實現消費，提高生活文化素養。 ・稅制合理化：促進公平交易，地下經濟減少，消費行為活絡。 ・社交面切割：由橫面趨向縱面的社交生活。 ・有個性的消費者：教育普及，自主性提高。	・新生代小家庭：渴望親子關係合理性的生活計畫。 ・儲蓄減少：大量花費在住宅及生活環境品質。 ・家居主要消遣由電視轉向網路。 ・環境保護：由家居走向戶外，關心自然生態。 ・以孩子為生活中心：除了家庭共用消費外，大都偏向孩子。 ・居住空間縮小：尋求更多的戶外活動。

一般生活（Formal Life） 社交生活（Social Life）	家居生活 （Private Life）
生活型態 **Life Style**	
上班生活（Office Life） 都市生活（City Life）	運動生活（Sport Life） 休閒生活（Leisure Life）

・職業婦女增多：女性都市生活化，女權擴張。 ・副都會區出現：均衡人口分布結構，創造都會現代景觀。 ・技術密集工業：科技發達，追求精密化，商業人口增加。 ・捷運交通系統：都會人口分布郊外社區，促成衛星都會。 ・汽車數量增加：單站購物滿足消費，停車場設施需求。 ・彈性的工作時間：電腦與網路發展的產物使閒暇時間增加，型態改變。	・高齡化社會的來臨：重視健康與休閒生活。 ・勞動基準法實施：減少勞工工時，促進勞工生活保障，閒暇時間增加。 ・生活資訊發達：促進休閒業與生活情報溝通。 ・教育程度提高：重視工作後運動，休閒戶外生活。 ・家庭關係與休閒生活聚會的重要性。 ・網路世代的崛起：休閒活動虛擬化。

圖16-1　二十世紀跨越二十一世紀生活式樣與環境變化發展背景

資料來源：楊忠藏（1992）。〈大型購物中心之研究〉。《台灣經濟金融月刊》，第十卷，頁44。經修改得。

良好與細緻的公共設施是現代購物中心的重要一環

第二個要件是同業種的租店戶必須有兩家以上，因此無論在價格、品質與服務方面，均可提供消費者自由的選擇比較。第三個要件是要有核心店（anchor store），作為吸引顧客的利器；一般核心店都是知名度高的百貨公司、超市或量販店。第四個要件是具備完善的大型停車場，以提供開車購物的便利性。

　　最後必須再說明的是，購物中心亦具有社會責任，也就是創造新的生活環境，開發新的社區；此點有人稱之為近代購物中心的新定義。

 ## 第二節　購物中心的類別

　　購物中心規模有大有小；購物中心依造型可以分為平面式與垂直式。不管是台灣，還是大陸、東南亞，購物中心如雨後春筍般興起，不受景氣影響，方興未艾的背後到底隱藏了什麼經營祕訣呢？

一、規模分類

參考歐美國家現況，購物中心依據規模的大小可以分為以下四種：

(一)近鄰型（小型，neighborhood center）

出租面積約在二千坪左右，租店戶數約十至二十家，商圈人口為五至十萬。商圈車程約在十分鐘以內，以販賣日用品與一般食品為主，停車位數約一百台以上。

(二)社區型（中型，community center）

出租面積平均為四千坪，租店戶數為二十至一百家，商圈半徑約開車三十分鐘以內，商圈人口為十至二十萬，核心店為大型生鮮超市或量販店，停車位約五百台。

(三)區域型（大型，regional center）

出租面積在五千至二萬坪，租店戶數在一百戶以上，核心店為大型百貨公司或量販店，商圈人口二十萬以上，停車位數一千至五千台。

(四)超區域型（超大型，super regional center）

出租面積在二萬坪以上，租店戶數一百五十至二百家，核心店如大型百貨公司或量販店有三至五家，商圈人口五十萬以上，停車位數五千台以上。

1989年開幕的原世界第一大購物中心加拿大的West Edmonton Mall及1992年開幕的美國第一大購物中心Mall of America的規模可以說是超群絕倫，約為超區域型的三至四倍，一般另以超級型（mega mall）稱之。

二、立地分類

　　美國的購物中心最早就是從郊區開始發展，上述規模分類的購物中心，指的即是郊區購物中心。後來都市經由再開發的途逕，也有了都市型的購物中心。於是為了區分，才有所謂的郊區型購物中心與都市型購物中心。一般而言，都市型購物中心的規模都在中、大型左右，且樓層較郊外型的高，常被稱為垂直型購物中心，如香港時代廣場、台北遠企購物中心、101購物中心。

三、街道分類

　　購物中心的街道沒有遮蓋者，稱為開放式街道型（open-mall）購物中心；反之，加了頂蓋，讓顧客完全身處於空調下者，稱為封閉式街道型（enclosed-mall）購物中心。

四、租店戶組合分類

　　基本上今日美國購物中心的發展早已步入多樣化與成熟化，因此獨自的租店戶組合（tenant mix）常是購物中心創造本身經營特色的重要策略之一。以下就簡單介紹兩大不同租店戶組合類別的購物中心：

(一)專賣取向型購物中心

　　專賣取向型購物中心（specialty center）與傳統購物中心最大的不同點，就是它沒有大型的核心店。由於此型購物中心是由商品較具特色的專賣店集合而成，顧客常為了自己所喜愛的店特意光臨；因此每一家店，或是構成單一業種的店群，都可以視為專賣取向型購物中心的核心店。

　　一般而言，專賣取向型的租店戶數約在七十至八十家，然而以台灣零售業的水準而言，作者認為在一百五十家以上才具魅力，這是因為過去國內的專賣店規模不大，且商品主題模糊的關係。近年來剛開幕的購物中心如林口三井Outlet擁有二百二十多個品牌進駐算是經典。

　　此外，在國內還必須特別重視餐飲業種的質與量，將之視為核心店。

　　專賣取向型購物中心的建築景觀設計也比一般傳統型的購物中心較為講究，藉由精緻獨特的設計，可以表現出其與眾不同的形象。例如位於美國華盛頓市的Georgetown Park，與位於澳大利亞雪梨市的Queen Victory Shopping Mall，便是充分活用花樹、水池與吊飾等，創造出一種典雅復古的氣氛，以配合當地傳統文化的格調。

(二)折扣取向型購物中心

　　折扣取向型購物中心的租店戶主要銷售的是各類廉價商品；依據商品來源的不同，此類型購物中心又可區分為以下幾種：

◆品牌折扣中心（off-price center）

　　品牌折扣中心的租店戶是品牌折扣店（off-price center），其銷售的皆是百貨公司或專賣店的名牌商品；因為換季、不再流行，或是有瑕疵而降價求售。例如澳洲黃金海岸的海港城 Harbor Town Shopping Center 是附近居民與觀光客必到的瞎拚行程。

◆暢貨中心（outlet center）

　　暢貨中心是集合各類暢貨店而成。基本上暢貨店有兩種類型，一為工廠直營店（factory outlet store），其銷售的是工廠生產過剩，或是瑕疵遭退貨的商品；另一種為大型零售商處分滯銷品的商店（retail outlet store）。林口三井與台中港三井Outlet、麗寶Outlet Mall皆以此為賣點切入台灣購物中心的市場。

近來有許多品牌折扣店也進入暢貨中心，導致暢貨中心逐漸與品牌折扣中心合併成爲超大型的折扣取向型購物中心。

◆綜合低價中心（value center）

這是一種較新型的折扣取向中心，可以說是集各類折扣店的大成；除了暢貨店、品牌折扣店外，還有折扣專賣店與折扣雜貨店等。因此綜合低價中心可以說是折扣取向中心大型化的結果。

◆強力折扣中心（power center）

由於組合成這類型購物中心的租店戶都是一些在商品價格上具有絕對殺傷力的強力零售商（power retailer），例如已經倒閉的玩具反斗城，家電業的West House、Gold Star，綜合折扣店的Wal-Mart、Warehouse等等，因此稱爲強力折扣中心。

一般強力折扣中心約有十家左右的強力零售商，以及少數的專賣店與餐飲店；其規模大到店與店之間需開車來往。

五、開發理念分類

(一)節慶型購物中心

如美國第一家節慶型購物中心是位於波士頓的Faneuil Hall Marketplace、澳大利亞雪梨港的Harbor Shopping Square，它的經營理念乃在創造生活的樂趣與活力，將之與購物機能結合在一起。例如廣場上各種表演活動，交織著人們的歡樂聲；還有五顏六色的旗幟與陣陣的食物香味，都能讓消費者完全放鬆自己，充分享受購物的樂趣。

節慶型購物中心有比較多的餐飲店與地方小吃店，此外也有不少紀念品店與各式各樣的花市，每每增添了消費者遊逛的樂趣。個人認爲若在台灣都會區裡，有一節慶型的購物中心，必能成爲市民生活休閒的

最佳去處及國際觀光的重點，如高雄港區或西門町可以往此方向進行規劃。

(二)自然景觀型購物中心

此類型購物中心乃是依循基地周邊的自然景觀進行融入式開發，尤其是海邊或湖邊的景色建造而成。規模上大都是中型以上，租店戶組合則可視地區特色而定。值得一提的是自然景觀型購物中心，常配合當地的環境保護政策，保有一些歷史古蹟，例如紐約市的Pier 17、紐西蘭的Victory Park Fair。

(三)都市再開發型購物中心

由於美國郊區購物中心的開發漸趨飽和，加上都市政府當局為挽回因郊區發展而流失的商業動力，購物中心乃順理成章地成為都市再開發時的一項重設施。

不過為了充分達到土地的使用效益，單一目標的購物中心開發案是行不通的。因此都市再開發型購物中心常是多功能發案的一角。

美國80年代前後盛行此種多功能開發案，其開發理念即是所謂的「HOPSCA」。這是多功能開發案中每一種設施頭一個字母所組成的字，H指的是飯店（hotel），O是辦公大樓（office building），P是停車場（parking building），S是購物中心（shopping center），C是會議展示場（convention hall），最後的A則是住宅大樓（apartment）。東南亞的馬來西亞、菲律賓與印尼近年來皆以此為購物中心規劃的基本藍圖。

除此之外，另一項特色是，這類的都市再開發型購物中心是以都市中有名的大樓內部改裝為購物中心，而保留其舊有的外觀；如此既可得到商業利益，也兼顧了歷史建築的保存。例如華盛頓市的Pavilion at the Old Post Office、澳大利亞雪梨市的Queen Victory Shopping Mall。

(四)休閒娛樂型購物中心

基本上休閒娛樂型購物中心是一般的區域型或超區域型購物中心，加上主題樂園、游泳池、電影城等娛樂設施而成，國內高雄統一夢時代購物中心、義大世界、草衙道、麗寶Outlet Mall與台北美麗華購物中心皆走此一路線。

從國內目前預定開發的計畫案來看，「休閒娛樂型購物中心」似乎已成為台灣的寵兒。然而以美國第一家休閒娛樂型購物中心Mall of America而言，其占地面積廣達十萬坪，裡面所設的主題樂園也有八千多坪。如此規模與國內對休閒娛樂型購物中心的認知，似乎有很大的差距。

六、日本的發展與分類

以日本為例，我們從**表16-1**可以發現，早期的購物中心係從車站附近的攤販開始發展，並逐漸擴大到鐵路沿線的超級商店，到了1970年方有「住宅的鄰里購物中心」，1980年代則開始發展「住宅區外圍與中型都市間的區域購物中心」。從中可以瞭解日本乃至於台灣的實體零售業的地理發展軌跡。

表16-1　日本購物中心之演進

年代	發展情形
1945年	車站附近攤販
1950年	商店街
1955年	地方型百貨店
1960年	車站附近超級商店
1965年	鐵路沿線超級商店
1970年	住宅區的鄰里購物中心
1975年	住宅區與住宅區之間的之社區購物中心
1980年	住宅區外圍與中型都市間的區域購物中心

資料來源：《日本連鎖店購物中心經營》，實務出版社。

七、美日兩國購物中心類別比較

從美日兩國購物中心的發展，我們可依其功能與能量區分為四類，台灣可以比照日本看待。茲分述如下（**表16-2**）：

表16-2 美、日購物中心四大類型比較

類型			鄰里購物中心	社區購物中心	區域購物中心	購物休閒中心
租賃面積 單位：坪	美國		1,500	4,000	6,000	15,000
	日本／台灣		1,000～3,000	3,000～5,000	5,000～10,000	10,000以上
土地面積 單位：坪	美國		10,000	40,000	60,000	70,000
	日本／台灣		2,000	5,000	10,000	10,000以上
主力業種	美國	大型	超級市場、藥品雜貨店、家庭工具中心	百貨公司、折扣商店、量販店、超級市場	量販店、超級市場、百貨公司、折扣商店	量販店、超級市場、百貨公司、折扣商店
		中型	郵購中心、咖啡店	郵購中心、速食店	超級市場、速食店	超級市場、速食店
	日本／台灣		超級市場、郵購中心、雜貨店	折扣商店、家庭工具中心、百貨公司、超級市場、雜貨店	折扣商店、超級市場、百貨公司	折扣商店、量販店、超級市場、百貨公司
專櫃店數			10～30	20～40	40～130	100以上
停車場容量			50～100	100～400	500～4,000	2,000以上
商圈	時間		10分鐘以內	15分鐘以內	20分鐘以內	25分鐘以內
	人口	美國	5,000人以內	30,000人以內	50,000人以內	100,000人以內
		日本／台灣	20,000人以內	50,000人以內	100,000人以內	200,000人以內

註：1公頃=100公畝=10,000m² = 1.03102甲 = 3,025坪；1英畝=40.4685公畝 =0.40469公頃

資料來源：《日本連鎖店購物中心經營》。實務出版社。經修改得。

(一)鄰里購物中心

　　包括超級市場、郵購中心、雜貨店，其土地面積在美國約一萬坪，日本則為二千坪，並以滿足車程在十分鐘之內的消費者購物為目的。

(二)社區購物中心

　　包括百貨公司、折扣商店、超級市場、雜貨店，土地面積在美國約四萬坪，日本則為五千坪，並以滿足車程在十五分鐘之內的消費者購物為目的，商圈涵蓋人口美國為三萬人，日本則為五萬人。

(三)區域購物中心

　　其內涵包括量販店、百貨公司、速食店、超級市場，土地面積在美國約為六萬坪，日本則為一萬坪，以滿足車程在二十分鐘之內的消費者購物為目的，商圈涵蓋人口美國為五萬人，日本則為十萬人。

(四)購物休閒中心

　　這是異型的大型購物中心，其內涵除了區域購物中心的各種商店之

精緻典雅的現代大型購物中心

外,更包括了休閒、娛樂等場所,其土地面積在美國約為七萬坪,日本則在一萬坪以上,商圈涵蓋的車程約在二十五分鐘之內,涵蓋人口美國為十萬人,日本則為二十萬人。

第三節 購物中心的功能

　　根據大型購物中心的定位,我們可以將其典型的功能歸納為如圖**16-2**所示之商業購物、文化社交、休閒娛樂與工商服務等四項,並以休

圖16-2 大型購物中心關聯功能設施概念

資料來源:楊忠藏(1992)。〈大型購物中心之研究〉。《台灣經濟金融月刊》,第十卷,頁46。經修改得。

閒綠地、停車場、公共設施貫穿其間。此四項功能具有相輔相成之效
果，使購物休閒中心集購物、休閒、文化生活及觀光於一身，進而創造
一個多元性、生氣蓬勃的現代化副都市中心。謹就上述四項功能之內涵
與規劃分述如次：

一、商業功能

(一)規劃觀念

1.建立都會區副都心型之大型購物中心。
2.提供單站購足（one-stop shopping）之機能。
3.滿足未來生活品質與多功能之需求。

(二)業種內容（**圖16-3**）

1.百貨公司：提供中、高水準之百貨商品，滿足多層面之需求。
2.超級市場、食品街：提供現代市民生活必需之日用品及食品。
3.名店街：集合國內外一流專門店於一處，以多樣性及優美的商品
陳列，提供逛街、購物及休閒之良好環境。
4.餐飲中心：提供中外美食、名點、家鄉小吃，以宴席、速食等型
態經營。
5.大型量販店：大量供給物美價廉之商品，如家具、電電、音響、
成衣等為主要業種。

圖16-3 商業功能設施計畫

資料來源：楊忠藏（1992）。〈大型購物中心之研究〉。《台灣經濟金融月刊》，第十卷，頁47。經修改得。

二、文化功態

(一)規劃觀念

1.提供文化社交場所，兼顧各種不同層面之活動需求。

2.提供健身體育場所，滿足運動需求。

(二)業種內容（圖16-4）

1.文化社交廣場：以視廳室、圖書館、博物館、沙龍及室外廣場等
空間型態滿足各種活動之參與。
2.健身俱樂部：設置各種室內外球場、健身房、三溫暖、游泳池及
冰宮等活動。

三、娛樂功能

(一)規劃觀念

1.提供多種功能之娛樂設施，滿足多樣化精神生活。
2.造就完善之室內外環境品質、滿足各種生活層面之需求。

(二)業種內容（圖16-5）

1.遊樂園：以科技、奇幻、探險等方式，創造多變化而富教育性之
室內外遊樂空間。
2.影劇場：設置室內電影院、小型劇場、戶外劇場及地方民藝場
等，以親切的空間尺度發揮各類功能。

四、服務功能

(一)規劃觀念

1.提供遊客停車的服務及設施。

圖16-4　文化功能設施計畫

資料來源：楊忠藏（1992）。〈大型購物中心之研究〉。《台灣經濟金融月刊》，第十卷，頁48。經修改得。

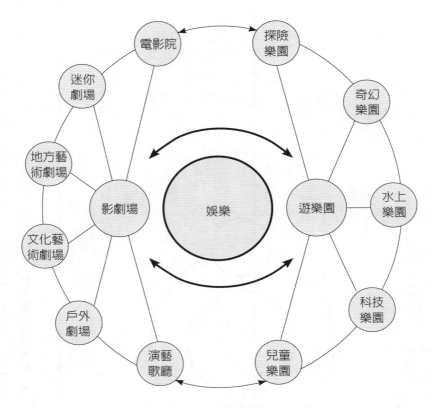

圖16-5　娛樂功能設施計畫

資料來源：楊忠藏（1992）。〈大型購物中心之研究〉。《台灣經濟金融月刊》，第十卷，頁49。經修改得。

2.提供遊客交通、資訊、金融之服務空間及設施。

3.提供社會服務之空間及設施。

(二)業種內容（圖16-6）

1.停車場及汽車服務：提供各種車輛停車空間，並附設加油站、保養場等。

2.社會服務及遊客服務：設置托兒所、老人活動、社區活動中心、診所、銀行、郵局等。

圖16-6　服務功能設施計畫

資料來源：楊忠藏（1992）。〈大型購物中心之研究〉。《台灣經濟金融月刊》，第
十卷，頁49。經修改得。

3.商業旅館：提供遊客住宿服務。

第四節　台灣發展大型購物中心的背景與條件

　　基本上，大型購物中心係工商業快速發展與社會結構多元化之後的
產物，而大型購物中心的正常發展，也能促使經濟發展與社會脈動的雙
向因果關係朝向更健全方向發展。茲將台灣地區推動大型購物中心的各

項條件分述如下：

一、經濟的快速成長，創造了人們雄厚的購買力

　　台灣地區的國民所得由早期的區區數百美元，至1992年快速提高超過每人1萬美元，根據行政院統計處統計，這項數據在2006年已達到1.6萬美元，2018年超過2.1萬美元，顯示我們的經濟已進入了經濟學家羅斯特（W. W. Rostow）所稱的「大量消費時代」（age of mass consumption），大多數的人們除了擁有為數可觀的「可支配所得」（discretionary income），購買耐久財與消費財之外，更有能力去追求育樂等提高生活品質與身心靈的享受。事實上，台灣地區雄厚的購買力，不但成為經濟政策由「出口導向」轉變為「內需導向」的主要原動力，也成為許多著名國際企業看中的潛在市場，例如全球最大的鑽石供應商戴比爾斯公司（De Beers）、全球最大的信用卡公司VISA與MASTER即將台灣列為最具潛力的市場；而著名的富比士拍賣公司也把台灣列為重要拍賣據點。國民所得所創造出來的雄厚購買力，表現在消費習性上面，其一是趨向選擇性與個性化的服務需求，其二則為傾向於教養、娛樂、休閒活動的需求，而大型購物中心的特性，正好滿足了國人多元化的需求。

二、都市化的反彈現象，人們朝市郊疏散

　　工商業的快述發展，創造了都市的繁榮，再加上政府以往對都市住宅與市政建設的相對重視，人們逐漸向都市集中是一方面尋找發展的機會，另一方面則享受更大的市政建設成果。根據人口統計資料，以行政的人口移動率而言，1980年代後期開始產生反都市化的現象，人口往郊區移動，1990年後多處科學園區陸續營運，人口有往園區附近流入現

象，例如新竹市與台中市人口近年來皆是淨流入。另外，根據主計總處的家庭收支統計資料，1986年台灣省每戶每月的經常性淨收入為29,915元、台北市為37,998元、高雄市為33,888元，1987年分別為31,951元、43,186元與38,443元，到2017年為止，全台灣平均躍升至42萬元，平均每人可支配所得與消費支出為28.4萬元與26.4萬元。這些統計數據一方面說明了人口往都市移動與經常性淨收入與支出同時上升的事實。

　　然而，都市化雖然給人們帶來更多發展機會，但是它也給人們帶來許多困擾，其一為擁擠造成居住品質與生活空間的惡化，其二為土地高密度開發與人口集中造成房地產價格與房租、物價飆漲，其三則為緊張忙碌的工商生活使人際關係日益疏遠。反應著這些都市化所帶來的經濟與社會問題，人們開始有了「逆向都市化」的傾向，許多公司行號紛紛把辦公據點或生產據點移向市郊外。北高兩市工廠減少的現象大約發生在1989年第一季之後；另一種現象則為假日全家向郊區移動，以追求片刻藍天白雲、青山綠水的戶外活動，因此，交通方便的休閒渡假中心、遊樂場所也如雨後春筍般陸續出現，而這種現象反應出「集合休閒、購物於一體」的大型購物中心，確有其潛在市場。例如高雄近郊近十年來陸續出現夢時代購物中心、義大購物廣場、草衙道購物中心；台中出現台中港三井Outlet、麗寶Outlet Mall等皆是明顯的趨勢。

三、小家庭型態，創造更多的服務性需求

　　隨著工商時代的來臨、國民教育水準的提升以及婦女就業機會的增多，台灣地區的家庭規模有逐漸縮小、每戶就業人數卻提高的趨勢。根據統計資料，1984年的平均每戶人口數台灣省為5.08人、台北市為4.39人、高雄市為4.47人，1989年底台灣省為4.21人，2007年中全台灣平均每戶人口數已經降為3.07人，到2017年底為止，全台灣平均每戶人口數已經降為2.73人，已經連跌二十七年了。

　　以每戶就業人口數言，1984年台灣省為1.99人、台北市為1.53人、高雄市為1.55人，1989年底分別為1.98人、1.70人與1.62人，到2007年中為止，全台灣平均每戶就業人口數再降為1.44人。換言之，以戶為單位來計算每名就業者所需撫養人數，1984年台灣省為2.55人、台北市為2.88人、高雄市為3.148人，1989年底分別降至2.39人、2.47人與2.59人，2007年中台灣平均每戶就業人口數降為2.07人，到2017年底為止，全台灣平均每戶就業人口數再降為1.38。家庭規模的縮小與每就業人口撫養家屬人口的下降，一方面顯示人們較以往有著更大的能力來從事民生必需品以外的消費，另一方面，從事全家休閒活動上也有更大的可行性（例如購買一部轎車，一家4～5人正好坐得下），這種消費能力、消費意願，再加上消費的可行性，創造了新興服務業的市場。

四、就業機會的創造與就業的保障，調整了國人的生活習性

　　台灣的經濟結構從早期的農業主導轉型到近年來的工商導向，表現在就業市場的轉變上，首先便是服務業就業人口的快速增加，占總就業人口的比重由1960年代的30%左右提高至1970年代的35%左右，1990年代末期則增至45%以上，到2006年為止，全台灣服務業就業人口占總就業人口的比重已經上升為58.49%；到2019年初，隨著銀髮族人口遽增，全台灣就業人口占總人口的比重滑落為48.95%。其二是失業率的下降，它由1960年代的4.0%左右降至1970年代2.0%左右，1990年代後半期則降2.0%以下，到2006年為止，全台灣失業率已經降為3.91%；到2018年為止，全台灣失業率已經進一步降為3.7%。其三是婦女就業機會與就業意願的提高，以勞動參與率而言，它由1960年代的35%左右提高至1970年代的40%左右，1990年代後半期則提高至46%以上，2006年全台灣勞動參與率已經上升為48.68%，到2017年底為止，全台灣勞動參與率已經上

升為58.89%。上述這些就業市場特徵的改變，顯示了人們將因就業機會的增加而提升經常性收入，同時亦因受僱的特性而希望在假日獲得適當的休閒活動與滿足生活需求的必要採購行為。1998年開始實施的週休二日更具有順水推舟的效果。

五、人口結構的變化，創造具有特徵性的服務需求

經濟發展的一項必然結果為醫療衛生水準的提高，表現在人口結構上，其一為高齡人口的增加，1960年，台灣地區六十五歲以上的銀髮族占十五歲以上民間總人口的比率約為5.0%，1970年代提高為6.3%左右，1990年代後半期則提高至8.0%以上，到2006年全台灣銀髮族占十五歲以上民間總人口的比率已經上升為12.21%，到2018年底為止，全台灣銀髮族占十五歲以上民間總人口的比率已經上升為14%。其二為出生率的下降，它由1960年代的3.0%左右降至1980年代的2.5%左右，1990年代後半期則降至1.2%以下，到2018年底為止，全台灣出生率已經降為1.13%，連八年下降，為全球倒數第三低的國家。

事實上，人口結構的高齡化與出生率的下降，在消費市場上具有特殊的意義，首先為銀髮族的休閒活動逐漸增加；其次為婦女生育子女時間縮短，可自由運用時間相對增加，從而創造了屬於婦女休閒與採購方面的需求；其三則為子女（或稱兒童）數的相對減少，成為家庭中的瑰寶，以兒童為訴求的市場則相對擴大，這些因素均創造了所謂的具「特徵性」服務需求。

六、休閒時間增加，活動場所反而呈現不足現象

國民所得提高，相對地工作時間亦縮短，根據行政院主計處的統計資料，製造業每月平均工作時數由1976年的223小時下降至1989年的200

小時，2006年全台灣平均工時已經降為186小時，到2017年底為止，全台灣平均工時已經降為169小時，仍然是全球OECD第三高的國家。平均每人每月較十年前約多了三天的休閒時間。休閒時間必須配合著正常與充分的休閒活動場所，然而，國內在這方面卻顯示不足現象。

　　根據網路溫度計網站針對都會休閒活動的調查顯示，台灣地區都會休閒活動的前五名分別為：嘶吼KTV、宅家追影視、上夜店、看電影與按摩（**表16-3**），對比大約十年前人力銀行透過網路針對上班族下班後的休閒活動安排調查發現，上班族下班後最常做的休閒活動前三名為看電視（光碟）排名第一，比例為68.42%，幾乎每十個有七個以看電視來解壓；第二到第三分別為上網交友聊天（44.48%）與看書（29.51%）。在週休二日或例假日的休閒方式，順序排名依次為看電視或光碟（48.8%）、補眠（34.81%）、逛街（32.23%），十年變化大異其趣。這些數據對於相關業者在規劃休閒業種與設備上值得參酌。

　　大型購物中心結合了購物、文化、休憩、娛樂、飲食、醫療、會議、展示、資訊、設施於一體，可構成綜合購物休閒活動中心。國內目前休閒活動設施不多，能夠適合全家人花上整個星期假日的場所更是缺乏，民眾無法享受一個舒適調節身心的好場所，因此，無論從整個社會結構的變化、人口移動的變化、經濟發展等方面來評估，台灣地區的確十分需要能夠以家庭為消費單位而集購物、休閒於一體的大型購物中心。

　　然而，無可諱言地，台灣地區地狹人稠，在規劃大型購物中心時，可能無法像美國採低密度開發；另一方面，遷就舊市區的更新計畫，促使原有商區恢復生機，在規劃購物中心時，亦應考慮中小型社區購物中心的可行性。因此，在規劃上，必須兼顧都會的區域城鄉均衡發展以及舊市區的更新。

　　總而言之，國內購物中心正處醞釀發展階段，為了使這種新型態的商區能夠成為區域均衡發展的原動力，並藉以提高國人的生活品質，促進整體經濟的再發展，我們認為在規劃上必須具有長遠發展的總體眼

光，透過周詳的計畫與完善的配合措施，則其未來的發展將是台灣地區商業文化、休閒活動的重心。**表16-4**為台灣主要的購物中心列表。

表16-3　台灣地區十大都會休閒活動

排名	休閒活動	網路聲量
1	嘶吼KTV	3986
2	宅家追影視	3223
3	夜店	1916
4	看電影	1804
5	按摩	1767
6	共組方城戰	1270
7	好友小酌	1000
8	廝殺網咖	909
9	貴婦下午茶	483
10	知性赴展覽	230

資料來源：DailyView網路溫度計，調查期間：2014/8/7-2015/2/8。

美食仍然是國人對休閒購物中心的重要要求元素

表16-4　台灣主要的購物中心

名稱	所在地段	總樓板面積／營業樓板面積	開業時間	備註
美麗華百樂園	台北市中山區敬業三路	37,933坪/25,000坪	2004年11月	鄰近劍南路（美麗華）站
京站時尚廣場	台北市大同區承德路一段	-	2009年10月	-
京華城購物中心	台北市松山區八德路四段	62,000坪/42,000坪	2001年11月	-
微風廣場	台北市松山區復興南路一段	23,000坪/12,700坪	2001年10月	-
微風南京	台北市松山區南京東路三段	-/3,000坪	2013年9月	-
微風南山	台北市信義區	-/3,000坪	2018年11月	-
環球購物中心南港車站店	台北市南港區忠孝東路七段	-/2,600坪	2016年7月	位於南港車站內
遠企購物中心	台北市大安區敦化南路二段	-	1994年	-
CITYLINK松山店	台北市信義區松山路		2013年5月	位於松山車站內
寶麗廣	台北市信義區松仁路	-/15,000坪	2009年9月	號稱「貴婦精品百貨」
ATT 4 FUN	台北市信義區松壽路	10,000坪/-	2011年8月	前身為紐約紐約展覽購物中心
台北101	台北市信義區信義路五段	-	2003年11月	-
Mega City板橋大遠百	新北市板橋區新站路	40,000坪/-	2011年12月	-
麗寶百貨廣場	新北市板橋區縣民大道二段	-	2013年2月	-
環球購物中心板橋店	新北市板橋區縣民大道二段	-/6,505坪	2010年4月	位於板橋車站內
環球購物中心中和店	新北市中和區中山路三段	-/24,000坪	2005年11月	-
MITSUI OUTLET PARK 林口	新北市林口區文化三路一段	42,500坪/-	2016年1月	鄰近林口站

（續）表16-4　台灣主要的購物中心

名稱	所在地段	總樓板面積／營業樓板面積	開業時間	備註
大江國際購物中心	桃園市中壢區中園路二段	-/23,000坪	2001年3月	-
華泰名品城 GLORIA OUTLETS	桃園市中壢區春德路	74,500坪/-	2015年12月	鄰近高鐵桃園站
台茂購物中心	桃園市蘆竹區南崁路一段	-/22,852坪	1999年7月	台灣第一座大型購物中心
廣豐新天地	桃園市八德區介壽路一段	32,500坪/16,242坪	2017年1月	-
Big City遠東巨城購物中心	新竹市東區中央路	102,376坪/71,500坪	2012年4月	前身為新竹風城購物中心，目前為台灣第二大購物中心
晶品城購物廣場	新竹市東區林森路	-/10,000坪	2016年10月	位於新竹車站站前廣場
麗寶Outlet Mall	台中市后里區福容路	26,000坪/-	2017年1月	位於麗寶樂園內
MITSUI OUTLET PARK 台中港	台中市梧棲區台灣大道十段	-	2018年12月	鄰近台中港
Top City 台中大遠百	台中市西屯區台灣大道三段	54,000坪/-	2011年12月	
秀泰生活文心店	台中市南屯區文心南路	25,000坪[1]/-	2018年10月	-
勤美誠品綠園道	台中市西區公益路	24,099.77坪/5,500坪	2008年5月	前身為大廣三量販百貨公益店
東協廣場	台中市中區綠川西街	29,000坪/-	1993年	
秀泰生活台中站前店	台中市東區南京路	13,600坪/-	2017年1月	-
大魯閣新時代購物中心	台中市東區復興路四段	36,000坪/-	2015年7月	前身為德安購物中心及新時代購物中心
耐斯廣場時尚百貨	嘉義市東區忠孝路	-/11,672坪	2006年4月	嘉義第一座日系郊外都市型購物中心，鄰近嘉北車站

（續）表16-4　台灣主要的購物中心

名稱	所在地段	總樓板面積／營業樓板面積	開業時間	備註
南紡購物中心	台南市東區中華東路一段	54,500坪/-	2014年12月	舊名南紡夢時代購物中心
台糖嘉年華購物中心	台南市仁德區大同路三段	-/6,061坪	2003年10月	鄰近台南機場
義大世界購物廣場	高雄市大樹區學城路一段	-/58,000坪	2010年5月	台灣第一座大型Outlet購物中心
環球購物中心新左營車站店	高雄市左營區站前北路	-	2013年4月	位於新左營車站內
漢神巨蛋購物廣場	高雄市左營區博愛二路	-/21,000坪	2008年7月	紅線捷運巨蛋站，旁邊為高雄巨蛋
統一夢時代購物中心	高雄市前鎮區中華五路	150,000坪/78,000坪	2007年5月	全台最大，位於夢時代站旁
大魯閣草衙道	高雄市前鎮區中山四路	4,2000坪/-	2016年5月	全台唯一結合購物中心與遊樂園的休閒勝地，遊樂園的部分，為日本海外唯一一座鈴鹿賽道樂園，位於草衙站旁，鄰近高雄國際機場。
環球購物中心屏東店	屏東縣屏東市仁愛路	-/10,000坪	2012年12月	-
蘭城新月廣場	宜蘭縣宜蘭市民權路二段	-/25,000坪	2008年8月	-
風獅爺商店街	金門縣金湖鎮中山路	10,800坪/-	2014年6月	鄰近金門機場

資料來源：維基百科，https://zh.wikipedia.org/wiki/%E8%87%BA%E7%81%A3%E8%B3%BC%E7%89%A9%E4%B8%AD%E5%BF%83%E5%88%97%E8%A1%A8

Chapter 17

生態旅遊產業的設計

- 生態旅遊
- 國家公園
- 休閒農業

本章專章介紹屬於自然生態的休閒遊憩產業。首先在第一節初步介紹何謂生態旅遊，第二節再介紹國家公園休閒遊憩，最後介紹私人企業經營管理的休閒農場。

 # 第一節　生態旅遊[❶]

生態旅遊，單純就字面上的意義可解釋爲一種觀察自然環境與動植物生態的旅遊方式；也可以詮釋爲具有生態觀念、促進生態保育的休閒遊憩行爲。由於這個名詞涵蓋了廣泛而且模糊的概念，容易導致誤解，甚至刻意被扭曲。由國際生態旅遊協會（The Ecotourism Society）與國際自然保育聯盟（IUCN）的大力推動下，明確的將生態旅遊定義爲：「生態旅遊是一種負責任的旅遊，顧及環境保育，並維護地方住民的福利」。

行政院永續發展委員會在綜合了國內、外學者的意見後，於2003年底提出的《生態旅遊白皮書》中定義生態旅遊爲：「一種在自然地區所進行的旅遊形式，強調生態保育的觀念，並以永續發展爲最終目標」，逐漸改變國人對生態旅遊型態的樣貌與態度。

一、生態旅遊的必備原則

台灣推廣生態旅遊並兼顧國家公園的保育與發展的前提下，教育遊客秉持著尊重自然與當地住民的態度，可以透過生態旅遊從大自然休閒遊憩活動中獲得喜悅、知識與啓發。

[❶]國家公園管理處，https://np.cpami.gov.tw/%E7%9F%A5%E8%AD%98%E5%AD%B8E7%BF%92/%E7%94%9F%E6%85%8B%E6%97%85%E9%81%8A/%E4%BD%95%E8%AC%82%E7%94%9F%E6%85%8B%E6%97%85%E9%81%8A.html

　　為了讓大眾更清楚瞭解生態旅遊的定義，行政院永續發展委員會的《生態旅遊白皮書》❷中提出了辨別生態旅遊的八項必備的原則，如果有任何一項答案是否定的，就不算是生態旅遊了。

1.必須採用低環境衝擊之營宿與休閒活動方式。
2.必須限制到此區域之遊客量（不論是團體大小或參觀團體數目）。
3.必須支持當地的自然資源與人文保育工作。
4.必須儘量使用當地居民之服務與載具。
5.必須提供遊客以自然體驗為旅遊重點的遊程。
6.必須聘用瞭解當地自然文化之解說員。
7.必須確保野生動植物不被干擾、環境不被破壞。
8.必須尊重當地居民的傳統文化及生活隱私。

二、生態旅遊的精神

　　推動生態旅遊時仍需整合五個發展面向，才能實現生態旅遊的精神，如**圖17-1**所示。

(一)基於自然生態

　　以自然生態區域的資源為核心，將具有當地生態教育價值的生物、自然景觀及人文風貌等特色，透過良好的遊程規劃與服務，使遊客得以深入體驗。因此自然生態之獨特資源，為規劃及經營生態旅遊之首要與必要條件。

❷交通部觀光局行政資訊網——生態旅遊白皮書，admin.taiwan.net.tw › contentFile › auser › news › white。

(二)環境教育與解説

　　以體驗、欣賞、瞭解與享受大自然生態爲重點，經由遊客與環境互動的過程，透過對生態區域之自然及文化資產提供深入且專業的解說，藉由解說員行前及途中適時給予正確知識與相關資訊，透過引導與環境教育活動的融入，提供生態旅遊者不同層次的鑑賞、視覺、知識及大自然體驗。

(三)永續發展

　　生態旅遊的經營與發展在於實踐自然資源之永續保存、當地生物多樣性的資源及其棲息地的保護爲發展原則。不但要求將人爲的衝擊降至

圖17-1　生態旅遊的實踐精神

資料來源：國家公園管理處，https://np.cpami.gov.tw/%E7%9F%A5%E8%AD%98%E5%AD%B8%E7%BF%92/%E7%94%9F%E6%85%8B%E6%97%85%E9%81%8A/%E7%94%9F%E6%85%8B%E6%97%85%E9%81%8A%E7%9A%84%E8%A6%8F%E5%8A%83%E5%8E%9F%E5%89%87.html

最低，並能透過休閒遊憩活動的收益，回饋旅遊地區自然環境與文化資產之保育，以永續發展為生態旅遊的終極目標。

(四)環境保護意識

結合對自然環境的使命感與對社會道德的責任感，並積極發揚此種理念的認同擴及參與的遊客。期望藉由解說服務推廣環境永續教育，啓發遊客對地方生活方式與傳統文化的尊重，鼓勵遊客與當地居民共同建立環境倫理，提升環境保護的意識。

(五)利益回饋

生態旅遊的政策是將休閒遊憩所得的收益轉化成當地社區的保育基金。操作方式包括鼓勵社區居民積極的參與、透過不同機制協助社區籌措環境保護、教育及研究基金。以對當地生態與人文資源的保育工作提供直接的經濟助益，並使當地社區獲得來自生態保育及休閒旅遊的實質回饋效益。

生態旅遊是一種負責任的休閒遊憩方式，有別於一般商業性的旅遊活動。生態旅遊強調人類與環境間的倫理相處、共好關係。透過解說教育引導參與遊客主動學習、體驗生態之美，以負責任的態度與回饋行為，結合當地住民保護自然生態與文化資源，以達到兼顧旅遊、保育與地方發展的目標，共創多方共贏的局面。如**圖17-2**所示。

圖17-2　生態旅遊的共好關係

資料來源：國家公園管理處，https://np.cpami.gov.tw/%E7%9F%A5%E8%AD%98%E5%
　　　　　AD%B8%E7%BF%92/%E7%94%9F%E6%85%8B%E6%97%85%E9%81%8A
　　　　　/%E7%94%9F%E6%85%8B%E6%97%85%E9%81%8A%E7%9A%84%E8%
　　　　　A6%8F%E5%8A%83%E5%8E%9F%E5%89%87.html

 第二節　國家公園

　　生態旅遊的主力就是分布在全國各地的「國家公園」（national parks）。國家公園與民營的主題樂園或遊樂區不同，她背負著國家建設與營運公營的大型自然生態公園，提供民眾從事生態休閒遊憩的最佳場所。

一、國家公園的範圍

　　中華民國的國家公園，是中華民國政府為了保護國家特有的自然風景、野生動植物及史蹟，依《國家公園法》所公告劃定之區域；《國

家公園法》另定合於上述條件但資源豐富程度或面積規模較小者，設置
國家自然公園。從1984年成立墾丁國家公園以來，目前設有九座國家公
園、一座國家自然公園。其主管機關均為內政部營建署。九座國家公
園包含墾丁國家公園、玉山國家公園、陽明山國家公園、太魯閣國家公
園、雪霸國家公園、金門國家公園、東沙環礁國家公園、台江國家公園
以及澎湖南方四島國家公園。

二、台灣國家公園的內涵

根據國家公園個別的標誌，可以勾勒出他們具有的不同意涵[3]：

(一)墾丁國家公園管理處

處徽由鵝鑾鼻方向遠眺大尖山所見的藍天、白雲景觀，象徵著位於
台灣最南端，四季如春、晴朗氣候中尖聳的大尖山、蔚藍的海洋，代表
著這是一座涵蓋陸地與海洋的國家公園。也是台灣第一座國家公園。

(二)玉山國家公園管理處

處徽呈現玉山國家公園範圍所轄的廣大範圍，包括右邊的漢文化
（圖騰）與左邊的原住民文化（圖騰）和諧共融。靠著人民的雙手及智
慧共同維護這片好山好水下的動物植物等生態資源，讓大地生生不息。

(三)陽明山國家公園管理處

處徽設計概念展現陽明山火山地質地形為主軸， 圖形系統與現有

[3] 國家公園個別的標誌意涵，https://np.cpami.gov.tw/%E9%97%9C%E6%96%BC%E
5%9C%8B%E5%AE%B6%E5%85%AC%E5%9C%92/%E5%9C%8B%E5%AE%B6
%E5%85%AC%E5%9C%92%E7%B0%A1%E4%BB%8B.html

之其他國家公園採相同之基本輪廓與意涵，亦即代表整個地球與物質的循環、生生不息，以及永續利用之保育觀念。三角形代表陽明山國家公園係以火山地形地貌為主體資源。三角凹凸形狀代表區內之最高峰——七星山。圍繞三角形外之波紋代表陽明山國家公園內特殊之噴氣、硫煙及雨霧。綠底藍紋即意喻綠地與藍天是人類生存的空間所在。

(四)太魯閣國家公園管理處

太魯閣國家公園以雄偉壯麗、幾近垂直的大理石峽谷景觀聞名於世。處徽呈現高山、森林與峽谷一線天，三棵樹代表三木為「森林」、峽谷中間有雪覆蓋的山代表「高山」、左右V形色塊代表「峽谷」。沿著峽谷立霧溪的風景線而行，觸目所及皆是千仞的峭壁、斷崖、峽谷、連綿曲折的山洞隧道，以及多層次的大理岩層及潺潺溪流等風光。

(五)雪霸國家公園管理處

處徽標誌呈現園區資源特色，山岳表示以雪山及大霸尖山所代表的山岳型國家公園；蜿蜒連綿的綠水取源遠流長的意義；櫻花鉤吻鮭則是突顯出台灣高山國家公園生態保育的重責大任；而青山綠水是環保的理想園地，意涵著國家公園是百年大計的事業！

(六)金門國家公園管理處

處徽標誌以傳統閩南建築的馬背造型，搭配紅色代表吉祥的圖案主軸，突顯金門豐富的人文史蹟與傳統聚落；外圈則以綠色代表金門亦有豐富的自然資源，包括生態鳥類與近海魚類等自然資源。

(七)海洋國家公園管理處

處徽以海洋國家公園管理處英文名稱之M為主要的設計元素。圖中

運用流暢飄逸之書法的韻味筆觸表現海浪波動的概念，象徵著海洋生態旺盛的生命力。搭配深淺藍色與白色的對比視覺效果，融合在水墨自由暈開之圖形之中，呈現海洋資源豐沛之意象。

(八)台江國家公園管理處

處徽採以當地主要的自然生態河口、黑面琵鷺加上台灣船隻、鯤鯓（沙洲）為設計元素。同時表達陸域資源特色及台江先民勇渡黑水溝（台灣海峽）拓荒的歷史，也象徵著台江國家公園的使命與目標。整體造形既傳達台灣歷史足跡，也表現出台江國家公園獨有的特色。色彩上以「綠色」表現自然生態生生不息，「藍色」寓意海洋生態資源豐沛之意象。

圖17-3　台灣所屬國家公園的處徽

資料來源：國家公園首頁，https://np.cpami.gov.tw/

(九)國家自然公園管理處

　　處徽以National及Nature的N字作為標誌設計的中心基礎，不僅符合國際的認知習慣，也具備國際設計觀。在N字中巧妙地融入青山、綠水、樹木、飛鳥與太陽等圖形，強化國家自然公園之優美環境與自然生態。徽中代表太陽之圓點形狀也同時代表人的頭部、彎彎綠水之造形形如手部。整體意涵象徵國家自然公園中人文特色與保育、守護任務之概念。

　　隨著國民旅遊的風氣逐步加溫，親近自然生態的休閒遊憩觀念增強，台灣所屬國家公園遊園人次逐年穩步上升，其中2013～2015年達到最高峰，也超過台灣人口總數（**表17-1**）。

自然生態的休閒遊憩活動近年來成為國民旅遊的主流

表17-1　台灣所屬國家公園遊園人數統計（2002～2018）

資料日期：108年2月18日（統計更新至107年底）

年度	合計	墾丁	玉山	陽明山	太魯閣	雪霸	金門	東沙環礁	台江	澎湖南方四島	壽山
91	15,115,155	4,564,798	1,335,454	4,317,096	2,906,370	554,484	1,436,953				
92	14,968,187	3,665,953	1,534,104	4,559,489	3,332,000	787,781	1,088,860				
93	15,785,561	4,416,243	1,254,867	4,859,703	3,551,037	608,475	1,095,236				
94	16,364,623	4,075,861	1,349,281	3,915,307	5,598963	423,146	1,002,065				
95	18,203,069	4,298,546	1,387,161	4,823,394	6,279,061	456,531	958,376				
96	15,817,833	3,605,196	1,349,311	4,619,109	4,812,614	473,496	958,107				
97	16,528,471	3,770,775	1,707,968	4,180,636	5,370,497	611,126	887,469				
98	18,239,377	4,489,635	1,428,731	4,205,795	6,501,603	794,766	806,657	12,190			
99	16,658,391	6,349,733	718,879	3,779,349	3,702,083	829,981	1,020,861	9,526	247,979		
100	17,304,798	6,163,823	973,821	3,367,445	3,687,050	916,095	1,319,227	9,657	867,680		
101	19,434,952	6,865,652	1,002,090	3,625,783	4,819,139	826,703	1,479,779	7,325	808,481		
102	24,489,884	7,063,958	1,121,303	4,087,216	4,776,482	1,343,443	1,389,216	14,294	823,972		3,870,000
103	28,278,536	8,161,878	1,008,746	4,106,750	6,279,617	1,195,222	1,842,914	15,431	973,013		4,694,965
104	28,715,726	8,054,971	1,044,994	4,537,781	6,605,985	1,255,406	2,029,898	10,680	881,842	7,278	4,286,891
105	23,057,639	5,834,294	1,167,291	4,483,982	4,504,850	1,180,071	2,171,659	7,134	688,506	9,457	3,010,395
106	21,853,392	4,379,839	1,117,262	4,593,127	4,653,297	1,165,670	2,201,920	10,641	671,643	9,293	3,050,700
107	19,357,511	3,567,375	988,589	4,316,999	4,168,731	1,243,106	2,290,520	9,402	493,033	11,352	2,268,404
合計	330,173,105	85,761,155	19,501,263	68,061,962	77,380,648	13,422,396	21,689,197	96,878	5,963,116	26,028	21,181,355
年平均	19,421,947	5,360,072	1,218,829	4,253,873	4,836,291	838,900	1,355,575	10,764	745,390	8,676	3,530,226

資料來源：國家公園統計資料庫，https://np.cpami.gov.tw/%E9%97%9C%E6%96%96%BC%E5%9C%8B%E5%AE%B6%E5%85%AC%E5%9C%92/%E7%B5%B1%E8%A8%88%E8%B3%87%E6%96%96%99.html

第三節　休閒農業

　　與生態旅遊最接近的私營產業便是休閒農業。「休閒農業」是利用農業生產條件與景觀資源，發展休閒遊憩、觀光旅遊的一種新型農業生產經營形態。合理開發休閒農業，對於調整農業產業結構、挖掘農業資源潛力、提升農民收入具有重要的貢獻。

一、休閒農業的發展歷程與型態❹

　　台灣休閒農業相對起步較早，經過多年的發展，已成為遍地開花的繁盛階段。武陵農場成立於1963年5月，以輔導、安置榮民從事農業生產及發展觀光旅遊之服務事業，利用高冷地特有之天然氣候和地理條件，栽培落葉果樹及夏季高冷蔬菜。武陵農場可謂是台灣休閒農場的鼻祖，目前是北台灣賞櫻勝地的首選。與清境農場、福壽山農場合稱為台灣三大高山農場。

　　初鹿牧場於1973年成立，位於台東縣卑南鄉，可謂是台灣休閒牧場的鼻祖。牧場面積大約900畝，海拔約200～390米，位於高台地，坡度不大，排水良好，由於氣候溫和，雨量豐沛，因此牧草生長旺盛，終年可供應牧草收割。牧場所產製的初鹿牛乳在國內享有盛名。

　　成立於1988年的香格里拉位於宜蘭縣冬山鄉大元山，可謂是台灣民營休閒農場的鼻祖。農場位於海拔250公尺山麓上，年均氣溫約25度，氣候舒適、景色迷人，坐在園區內的盪鞦韆上，可俯瞰整個三星平原。

❹資料來源，主要來自各家業者官網、台灣六大休閒農場介紹，https://kknews.cc/agriculture/kxx96jr.amp

台灣的休閒農業發展，都建立在深度挖掘當地農業與生態資源、注重生態保護、加大互動體驗的基礎上。一般說來，台灣的休閒農業主要包括休閒農場、休閒牧場、休閒林場與休閒漁場等四種類型。

1. 休閒農場：以滿足農耕休閒與教育，兼具休閒遊憩的觀光農園與生態美景，又有極具參與性的體驗活動及各種特色節慶文化活動。以及滿足大型會議室、住宿等需求的農場。
2. 休閒牧場：爲傳統的畜牧業加入畜牧教育、休閒遊憩、生態旅遊。兼具教育、遊憩、住宿服務功能。配合特色節慶文化活動與常態性體驗活動增加遊憩教育深度，亦可規劃會議與住宿等額外需求。
3. 休閒林場：爲林業加入教育、休閒遊憩、生態旅遊。兼具教育、遊憩、住宿服務功能。在台灣林場多屬於國有或國立大學所有，如台灣大學的溪頭實驗林場、中興大學的惠蓀農場、屏東科技大學的保力林場。林務局所屬的阿里山森林遊樂區、宜蘭太平山森林遊樂區則是國人假期熱門外出賞景景點。
4. 休閒漁場：爲傳統漁業加入教育、休閒遊憩、生態旅遊。兼具教育、遊憩、住宿服務功能。爲近年來新興的休閒遊憩活動。

二、休閒農業的設計

傳統農業包括農、林、漁、牧四大區塊。自古以來，從事傳統農業業者多屬於小型農業耕種方式。由於產量小、價格易受天災或中間商商業行爲的影響，在整體經濟貢獻上原本就是屬於弱勢的族群。在近年來隨著整體國民所得的提升，傳統農業加入新一代的高教育水平年輕農耕者，在耕種技術與營運方式上逐漸有一些改變。包括農閒時期經營民宿增加收入，抑或是將休閒遊憩與生活教育融入傳統農業經營之中。

　　台灣的休閒農業主要包括休閒農場、休閒牧場、休閒林場與休閒漁場等四種類型。以蔬果採摘、魚類觀賞為主的休閒農場和漁場多數屬於中小型規模；以體驗牛羊馬等畜牧餵食為主的休閒牧場多屬於中型規模；以吸收芬多精森林浴為主的休閒林場則多屬於中大型規模。

　　以休閒農場先驅宜蘭香格里拉為例，農場原來只栽種果樹，後來逐步增設農業體驗區、農產品展售區、鄉土風味餐飲區、品茗區、住宿渡假區及森林遊樂區等，而成為一個兼具採果、生態、休閒、渡假、文化等多功能的旅遊地。香格里拉休閒農場同時也是一間最豐富的自然生態教室：生物多樣性足夠，動植物種類包羅萬象，包括獼猴、樹蛙、螢火蟲、蝴蝶（鳳蝶）和各式植物。該農場充分利用資源，打造多種特色文化，提升農場內涵，例如利用稻草開發工藝作品的稻草文化，每年九月的風箏節的風箏文化以及中國傳統的木屐文化等，樹立獨樹一格的特色。

　　再以大規模的休閒渡假農場新光兆豐休閒農場為例。該農場原為河川新生地，滿目石礫、巨石纍纍，1974年起開發開墾利用雨季時進行放淤，導引河水流入八千餘小坵塊，一點一滴的累積表土厚度，在土壤達到一定厚度後再將小坵塊推平成為大面積的耕地，這一初期的土地改良工作就耗去二十多年的時間。經過近半世紀的努力，成為今天結合溫泉度假與休閒遊憩的重鎮。

　　位於中央山脈與雪山山脈群峰之間的福壽山農場，海拔高度2,100公尺以上，群山環抱視野遼闊，四季明媚景色萬千，晨昏彩霞驚艷動人，擁有獨特的高山田園景觀，出產的高山茶與水果（蜜蘋果、水梨、水蜜桃等）品質精良，成為農場最佳代言人。

　　休閒農場規劃設計上可以往以下幾個方向思考：

1.農業體驗：「實境體驗」是休閒農業最核心的經營價值。例如：多數農場都提供現場採果的服務；武陵農場是台灣最著名的賞櫻勝地之一；埔心牧場、飛牛牧場、初鹿牧場皆提供餵養牛群或羊

群的活動：立川休閒漁場提供「摸蜊仔兼洗褲」體驗活動。

2. 生態體驗：休閒農業必然是與環境融合，因此環境的動植物生態觀賞也是經營休閒農場的重要元素之一。例如：香格里拉休閒農場的農場體驗提供了包括近身觀賞台灣獼猴、樹蛙、螢火蟲、鳳蝶和多樣植物體驗之旅。福壽山農場的四季之旅、星光天文賞景更是獨一無二。

3. 品茗、咖啡休閒時光：中華傳統的茶文化與西洋的咖啡文化在台灣的休閒農場已經碰撞出特有的文化味道。幾乎中大型的休閒農場皆提供茶飲與咖啡休閒場地。苗栗的花露休閒農場甚至推出獨家的花茶系列飲品供現場悠閒實境體驗。

4. 鄉土風味餐飲：餐飲是台灣休閒遊憩活動中不可或缺的一環。中大型農場通常都有提供簡餐或風味套餐、宴席等餐飲服務。例如：立川休閒漁場提供「黃金蜆風味餐」別具特色。

休閒農場規劃設計可與生態體驗融為一體

5.住宿度假：中大型農場通常都有提供民宿等級以上的商務會議、住宿設備。例如：新光兆豐休閒農場由傳統農場升級為溫泉度假村；埔心牧場跟隨時代腳步提供露營營地。

6.傳統文化民俗：例如香格里拉休閒農場的稻草文化節、風箏節以及中國傳統的木屐節。

7.文藝創新：例如香格里拉休閒農場的稻草人藝術、風箏創作以及中國傳統的木屐文化創作，皆具有文藝創新的元素。飛牛牧場提供肥牛小藝品，以及牛奶製品，如蛋糕、冰淇淋DIY。花露休閒農場以花為名，喝花茶、精油體驗館是主要特色。

8.生技製造：例如立川休閒漁場與台糖公司合作，製成台糖蜆精上市，為台灣漁業生技的先驅。

Go Go Play 休閒家

依據網路溫度計網站的統計，十大口碑休閒農場包括❺：

1. 清境農場：台灣最高，具備紐西蘭風光的休閒農牧場。

2. 武陵農場：第一家公營農林休閒農場，以賞櫻成為春天國民旅遊熱點。

3. 福壽山農場：北部人氣短期休閒遊憩熱門農場，擁有四季賞花賞景之美。

4. 花露休閒農場：以花為特色的北部人氣休閒遊憩農場，精油體驗館是主要特色。

5. 大坑休閒農場：「以雞起家」台南人氣短期休閒遊憩熱門農場。

6. 埔心牧場：北部歷史最久的人氣短期休閒遊憩熱門牧場，提供露營營地。

7. 飛牛牧場：北部人氣短期休閒遊憩熱門牧場。

8. 初鹿牧場：台灣最知名的鮮乳牧場。

9. 立川休閒漁場：最新穎的漁業休閒農場。

10. 新光兆豐休閒農場：台灣東部結合溫泉度假與休閒遊憩的重鎮。

❺ 網路溫度計：十大口碑休閒農場，2020/8/1統計結果，https://dailyview.tw/top100/topic/66

Chapter 18

運動休閒產業的設計

- 運動休閒俱樂部
- 自行車暨休閒運動業
- 電子競技產業

運動休閒產業範圍相當的廣泛，包括室內外、動靜態、一般休閒運動與職業運動等。根據教育部體育署的定義，「運動休閒產業係指可提供消費者參與或觀賞運動的機會及可提升運動技術的產品，或為可促進運動推展的支援性服務和可同時促進身心健康的身體性休閒活動之市場」下，將運動休閒產業分成：服務性運動休閒商品、觀賞性運動休閒商品、實體性運動休閒商品、支援性運動休閒商品與運動賽會活動等五大類。[1]」

隨著健康意識抬頭，全球掀起運動健身熱潮，據國際調查機構Plunkett Research指出，2018年全球運動休閒相關產業總產值達1.5兆美元，而這股「瘋運動」潮流也反應在國際知名運動休閒品牌，例如Nike、New Balance、Adidas等品牌財報上[2]。而COVID-19新冠疫情肆虐，全球進一步促使「宅經濟」之一的電子競技產業再度呈現爆發性成長。結合5G技術的成熟，新一代的電子競技產業將邁入一個新的里程碑。

本章將專注在健身俱樂部、自行車運動休閒與年輕人喜愛的電競產業做敘述。

第一節　運動休閒俱樂部

一、休閒俱樂部的發展背景與源起

著重在發揮聯誼、社交功能的俱樂部，最早起源於歐洲的英國，傳統的私人俱樂部採會員制，以特定職業或專業人員為會員的目標，因此會員的人數相當有限。早期私人俱樂部的產生，只是為一些「落魄王

[1] 教育部體育署研究報告（2004）。《我國運動休閒產業發展策略之研究》。
[2] 中國時報新聞網，2019/2/5，〈健康意識抬頭 休閒運動產業熱度不退〉。

孫」，提供一個能夠重現他們昔日光芒的去處罷了。工業革命之後，一些養尊處優的王公貴族，或因城堡被奪，財產失散，或因奴婢他去，不堪住處冷清，於是相邀共募資金，找一些合適的地點委託專家設立經營，在假日休閒時，可以利用廣大的土地從事騎馬、打球等戶外活動。平日則提供這些落魄貴族餐飲和聚會聯誼的場所，而成群的服務人員更常喚起他們甜蜜又風光的回憶。

　　現代俱樂部的觀念主要源自十七世紀的英國。細數英國的發展模式，當初俱樂部是一個吃喝玩樂、談話耗時間及交際應酬的場所，其前身便是以喝酒聊天為主的公共酒館（public house, Pub）。私人俱樂部又以1652年前後引進咖啡飲品後所興起的咖啡館（coffee shop），逐步發展成為近代俱樂部的雛形。咖啡館俱樂部不久即遍及全倫敦，但是咖啡館的顧客卻逐漸分類，如商人、政治家、律師、神職人員、文學家、藝術家、股市掮客、軍人等，各自有各自所聚集的咖啡館。早期任何人只要付費即可進入，但是以老顧客及較重要的顧客占支配經營型態的地位，於是咖啡館變得較私人化，失去普遍性，成為一個特殊階級或職業聚集的據點。老會員可對新會員作入會接受性的審核，而且需繳交一筆入會費及遵守一些特定的規定，於是乎咖啡館變成現代休閒俱樂部的雛型。

　　在西元1882後，運動俱樂部的風潮傳入美國，其中以高爾夫球俱樂部（golf club）為主要的風潮，高爾夫球俱樂部同時具備了運動與商業聯誼的性質，因而高爾夫球俱樂部形成了資本主義國家的俱樂部文化。二次大戰後，都市人口外移郊區的發展，有地位、有錢的人口大量移往郊區，使得鄉村型與運動型俱樂部的發展又再次興盛起來。

二、台灣俱樂部的發展

　　在台灣，俱樂部並沒有專屬的屬性，在某些行業、某個角落，被蒙上神秘而不健康的色彩，或是一個高不可攀，專屬於高官富商的活動場

所；直到休閒產業以休閒運動俱樂部包裝出市場時，國人才慢慢有了新一層的認識、定義，而達到正名的效果。

在台灣，俱樂部最初的發展是從50年代美軍顧問團而來，因應美軍需求而產生的定點單店式的俱樂部。當時經營的型態很單純，純粹是一種聚會、喝酒、跳舞的場所，而且界定在特定層次以上，是一般人不得其門而入的特定場所。台灣目前的俱樂部，在1977年即已成立的「太平洋聯誼社」，算得上是早期都會俱樂部（City Club）的典型代表，其他如「企業家聯誼會」、「環球金融俱樂部」等，其經營項目以商業聯誼爲主要的業務重心，因此在設備上，較爲強調餐飲聯誼服務。至於一些周邊設施，如健身房、游泳池、三溫暖及網球場等，則屬於可有可無的陪襯性質。

至80年代後，台灣觀光事業迅速發展，大型觀光飯店紛紛成立，其內部開始設立有會員制的健身房中心，可說是最早的運動俱樂部雛型。1980年第一家鄉村高爾夫球俱樂部——國華成立後，十年內至少有三十家之多高爾夫球俱樂部陸續成立，入會費高達百萬元台幣（相當於一個中產階級十年收入），稱得上是最昂貴的貴族消費。

其他以單項活動爲主的俱樂部，多以運動項目加以分類，陸地上有室內健身運動俱樂部、室外的騎馬、高爾夫球、自行車、重型機車等俱樂部；在水域上有滑水、衝浪板、帆船、遊艇、潛水、釣魚等俱樂部；天空則有滑翔翼、飛行傘、拖曳傘、輕航機等俱樂部。相信在政策陸續開放海釣及部分天空飛行活動後，未來的海、空兩類俱樂部會更熱鬧。

三、俱樂部的型態

台灣的休閒俱樂部的類型經過半個世紀的發展可謂是百花齊放，以滿足不同的消費族群的需求。若依職業別區分，包括有金融業俱樂部（如台北金融家俱樂部）、律師或醫師俱樂部（如高雄皇朝會俱樂

部）。若依俱樂部的社經關係來分，可分為商務型俱樂部（如台北聯誼社、太平洋聯誼社）、運動型俱樂部（如健身房、滑水、潛水、划翔翼俱樂部等）與休閒俱樂部（如統一健康世界）。經過二十世紀末到二十一世紀初優勝劣敗的競爭過程後，運動型俱樂部成為台灣中產階級普遍可以接受的俱樂部型態，為本節的敘述重點。

運動型俱樂部又稱為都會型俱樂部，是一種「揮汗產業」，它帶來的是富足現代人的「鏟肉商機」。創設目的在於滿足現代都會族群強調休閒與健康的需求。地點通常設在都會商圈內或周邊，以交通便利取勝。例如紅極一時的亞力山大、卡沙米亞等。由於多樣化的需求發展，曾經出現過為女仕專屬的都會型俱樂部，如名媛時尚、虹頂等俱樂部，突顯出女性的社經地位已大幅提升。全球健康俱樂部的產值從2015年的5,420億美元（約6.6兆台幣），提升到2017年的5,950億美元（約18兆台幣），複合年成長率達4.8%，高過多數生產事業與服務業。依據國際健康與運動俱樂部協會（iHRSA）估計，東亞與東南亞國家的發展潛力仍然巨大（**表18-1**）。

海峽兩岸最典型的都會型俱樂部首推成立於1982年的亞力山大健康休閒俱樂部，為全國最大的健康休閒俱樂部，旗下事業體有亞力山大健康休閒俱樂部、亞爵會館、亞力山大會館（大陸）及頂級的君爵SPA。亞力山大健康休閒俱樂部於2000、2001、2002連續三年榮獲亞洲最佳俱樂部、最佳經理人、最佳有氧指導員的殊榮；2002年獲得「全球前25大

表18-1　東亞與東南亞國家運動俱樂部營運現況

國家	台灣	大陸	香港	新加坡	日本	韓國	澳洲	紐西蘭	馬來西亞	泰國	菲律賓	越南	印尼
產值（百萬美元）	407	3,944	396	352	3,943	2,580	2,831	405	201	233	256	186	271
俱樂部家數	300	1,767	180	200	4,950	6,590	3,715	690	375	600	950	640	370
會員人數（萬人）	71	452	43	32	424	375	373	65	33	35	53	44	47
會員滲透率（%）	2.99	2.98	5.85	5.76	3.3	7.25	15.3	13.6	1.04	0.50	0.53	0.50	0.18

資料來源：Money DJ, Line Today.

最佳俱樂部」之殊榮，為東南亞地區唯一進入該獎項的健康休閒俱樂部。可惜在大幅擴充大陸市場聲中，由於資金周轉不靈的龐大壓力下，全台十五家亞力山大分部、三家亞爵會館、一家君爵SPA，在2007年底歇業。全台達十一萬會員權益與一千一百名員工的權益，全待亞力山大後續處理。

　　台灣與大陸自週休二日起，上班族對於健身型運動器材就有明顯的增加趨勢，2018年台灣健身俱樂部產值正式突破百億大關。尤其一些強調都會型的健康俱樂部或商務俱樂部都紛紛增添許多新設備，其中更以健身器材或韻律、瑜伽課程訴求為最普遍，未來五年仍然具有潛在發展空間；截至2019年底台灣合法健身房達近六百家，近三年成長率達20%。至2020年中，台灣健康俱樂部的滲透率只有3%，一般相信未來數年仍有百家的展店空間。而隨著國際化的腳步，諸如SPA療程也成為近幾年來健身俱樂部的重要賣點。台灣主要的運動型俱樂部提供的服務項目如**表18-2**所示。

健康俱樂部近年來蔚為都會休閒活動的主流

表18-2 台灣知名的運動俱樂部與服務內涵

運動俱樂部	統一伊士邦	World Gym	運動工廠	True Yoga	Anytime Fitness
特色	集團式經營	台灣規模最大	以年輕人為訴求	以Yoga為主要訴求 VIP會員	24小時營運、全世界最大4,500間連鎖健身房
創立時間地點	1980台北	2001年台中	2006年高雄	2012年台中	2016年台中
家數	5	95	48	13	12
主要設施	・健身房 ・有氧與韻律舞課程 ・私人教練 ・瑜伽課程 ・游泳池 ・三溫暖Sauna ・SPA ・太極拳	・健身房 ・有氧與韻律舞課程 ・私人教練 ・三溫暖Sauna	・健身房 ・有氧與韻律舞課程 ・私人教練	・瑜伽課程 ・有氧與韻律舞課程 ・舞蹈課程 ・健身房 ・私人教練 ・游泳池 ・三溫暖Sauna ・SPA	・健身房 ・有氧與韻律舞課程 ・私人教練 ・瑜伽課程
收費方式	・入會費 ・常年月費 ・私人教練費	・入會費 ・常年年費或月費 ・私人教練費	・入會費 ・常年年費或月費 ・私人教練費	・入會費 ・常年年費或月費 ・私人教練費	・入會費 ・常年年費或月費 ・私人教練費
備註	100%由統一超商持股經營，與五星級飯店策聯盟	全球共有350多個據點，是世界前四大連鎖健身俱樂部	業界唯一獲得國際iHRSA優良評鑑；亞洲及台灣區首家通過並榮獲SGS Qualicert國際服務驗證標章之健身品牌。首家登錄上市的運動健身中心	以瑜伽為特色的綜合性運動型俱樂部	可以在世界上任何角落的Anytime fitness進行健身

註：依成立時間列表，資料來源主要來自各企業官網、臉書粉絲頁與新聞報導，
內容因時更動。

 # 第二節　自行車暨休閒運動業

　　自行車，亦稱「腳踏車」或「單車」，台灣話也稱爲「孔明車」或「鐵馬」，相傳是由三國時代蜀漢軍師諸葛孔明所發明。以地域來看，在中國大陸、台灣、新加坡、馬來西亞，通常稱爲「自行車」或「腳踏車」。在香港、澳門、廣東、廣西等地區則通常稱爲「單車」。通常是二輪的小型自行車居多，也有三輪的，主要用於貨運，在中國大陸三線城市仍然廣泛被使用。

一、自行車的演進

　　依照西洋的文獻記載，西元1493年達文西設計出有鏈條帶動的腳踏車原型。1861年法國的米肖父子，在前輪上安裝了能轉動的腳蹬板，車子的鞍座架在前輪上面。他們把它冠以「腳踏車」的雅名，並在1867年的巴黎博覽會上展出。1874年英國人羅松在腳踏車上創新地裝上鏈條和鏈輪，改良以後輪的轉動來驅動車子前進。1886年英國的機械工程師史塔利，從機械學與運動學的角度設計出了全新的腳踏車樣式，車型與今天腳踏車的樣子已經「基本一致」了。史塔利在原型腳踏車裝上前叉和車閘、前後輪大小相同，以保持平衡，並首次使用了橡膠車輪。史塔利爲腳踏車的大量生產和推廣開啓了寬廣的道路，因此被後人稱爲西洋的「腳踏車之父」。

　　自行車早期擔任運貨物的生財工具，後來普遍成爲代步工具，在現代則扮演著運動休閒工具，當然也是正式的運動競技項目。據記載，1868年在法國聖克勞德公園內舉行的自行車比賽是全世界最早的自行車比賽，首屆國際性自行車賽事則爲1893年舉辦的世界業餘自行車錦標

賽，1896年在希臘雅典舉行的第一屆奧運會時，自行車比賽就已經是正式的競賽項目。

國際自行車聯盟（International Cycling Union，簡稱UCI）成立於1900年4月14日。是一個以監督管理各國自行車賽事為任務，並針對各種不同的賽制訂定出相關競賽規章的非營利事業組織，目前總部設在瑞士埃格勒「世界自行車中心」（World Cycling Center）。

二、自行車功能的演變

二十世紀末，由於人類經過工業革命與資訊革命後國民所得明顯提高，自行車的生財、運輸工具的角色產生蛻變，一躍為休閒運動的工具。架構原料也從早期的鋼鋁進步為碳纖維為主體，質量輕又耐用。

全世界先進國家的都會中都已經普遍設有專用自行車道供兼顧健康與上班交通工具之用，並鼓勵上班族騎乘自行車上班。在近郊的丘陵小徑或河濱步道邊逐步建有自行車專用道以供都會人士運動休閒之用。台灣在1990年代以後由台北市帶頭開始設立較多自行車專用道，一般全稱「自行車專用道」。在2000年以後，騎乘自行車休閒的風氣興起而大量設立自行車專用道，例如在台北市除了部分幹道於人行道旁設置外，在各主要河川的河堤外設置休閒用的自行車道。並建設大眾公用自行車系統，以彌補都會區內大眾捷運與公車系統之不足，提供點對點的短線交通工具。

政府為倡導全民運動，鼓勵民眾從事正當休閒活動，體委會（教育部體育署前身）為滿足民眾運動需求，建構優質運動環境、改善國民運動休閒環境，積極規劃運動休閒自行車道、推廣自行車休閒運動、發展全台自行車道系統網、拓展觀光旅遊活動。並且把帶動各地的經濟發

展，納入施政重點及施政計畫項目之一❸。全台各地紛紛建立以觀光休閒為主的自行車道，例如屏東沿著南部第二高速公路高架橋下在長治與麟洛交流道間設有「單車國道」，提供屏東地區單車愛用者休閒。目前全台灣已經構建完成「環台自行車道」，供自行車休閒愛好者使用。沿路的派出所或便利商店也配合提供簡易的休息補給的設施。成群結隊的自行車愛好者倘佯在秀麗的都市與農村間，已經成為台灣假期中最亮麗的風景線。

三、自行車休閒活動的動機

依據廖彩鴛（2009）的研究顯示❹，國人的自行車休閒活動符合十三項屬性，其中以勞動筋骨、可接近大自然、人際互動及節約能源為主要屬性。從事自行車運動包括十四項目的，其中依序以強健體魄、放鬆紓壓、保護環境及豐富生活為主要目的。從事自行車運動可以達成九項生活價值，包括心情愉悅、身體健康與提高生活品質最高。

女性比男性重視自行車休閒活動主要來自可以培養家人的感情；而女性也較希望藉由自行車休閒活動來放鬆紓壓及為環境保護盡一份心力，以提升更高品質的生活。而男性喜歡自行車活動比女性高的原因更多來自於流行，且男性更想要藉由參與自行車休閒活動來從事減肥以及獲得自信心。

❸交行政院體育委員（2005）。九十五年度運動人口倍增計畫。台北：行政院體育委員會。

行政院體育委員會（2009）。自行車道整體路網規劃建設計畫。台北：行政院體育委員會。

❹廖彩鴛（2009）。〈自行車休閒活動之體驗價值分析〉。朝陽科技大學休閒事業管理系碩士論文。

四、台灣自行車休閒活動十五大最美路線

依據TVBS票選出台灣十五大自行車休閒活動最美路線，包括❺：

1.新北／金瓜寮觀魚自行車道：觀魚做森林浴

金瓜寮鐵馬新樂園是依山入林規劃出來的自行車道，包含觀魚自行車道、森林自行車道兩條主要路徑。金瓜寮溪溪畔的自行車專用道深受北部遊客讚賞，它採人車分離，騎乘在自行車道時，無須擔心過往的車輛。

2.新北／雙灣自行車道：串聯北海岸景觀亮點

雙灣自行車道全長約8公里，從三芝淺水灣至石門白沙灣路段，沿途串聯了不少海岸景觀，讓民眾多了一條休閒路線。它將原有風芝門自行車道（白沙灣至八連溪路段）向淺水灣方向進行延伸，串接起幾個北海岸景觀亮點，包括麟山鼻風稜石、雙連石滬、淺水灣、咕咾藻礁等，沿途也有許多簡餐餐廳、咖啡店，可供停歇休憩。

3.新北／七汐自行車道：台鐵五堵貨場百年歷史隧道

台鐵五堵貨場舊隧道已有百年歷史，為日治初期所闢建，國民政府保留其磚造圓拱形狀，並補足照明、鋪設地面自行車道，由汐止長興街二段到基隆市堵南街全長631公尺。最後一段長182公尺的隧道段口外側有隧道歷史背景簡介，並設置涵洞休憩區供車友乘涼。隧道白天化身彩繪藝術，夜間有繽紛光影，乍看頗有置身於宮崎駿動畫電影《神隱少女》場景感。

❺取材自TVBS（2020/1/8）。全台15條最美單車路線+順遊：《龍貓》森林隧道、水上自行車道、海堤夢幻夕陽，https://supertaste.tvbs.com.tw/pack/320882

4.新北／關渡水岸腳踏車道：欣賞河口生態

穿越關渡平原的自行車道，是一條全線非封閉式的路徑。此一自行車道西側起自關渡宮，往東沿著關渡堤防可到八仙福德祠，轉90度往北穿越關渡平原，直達北投中央北路的捷運軌道南側。

5.新北／大漢溪自行車道：串聯新北與桃園

串聯起新北與桃園的「大漢溪自行車道」沿途行經石門水庫、大溪老街、鶯歌老街、八里渡船頭等知名景點，不用開車一天內就能駕著鐵馬玩遍兩都！

6.桃園／石門水庫環湖自行車道：湖光水色盡收眼底

石門水庫橫跨了大溪、龍潭、復興與新竹關西，占地遼闊。騎乘自行車相當早就是熱門的休閒遊憩活動。路線由坪林收費站開始，沿後池堰環湖而行，湖光水色盡收眼底，秋冬時節更可飽覽楓紅景致，是適合闔家大小一同體驗的鐵馬之旅。

7.台中／高美海堤自行車道：夢幻夕陽之景

位在台中的高美溼地（高美野生動物保護區）擁有獨特的沿海溼地、遼闊視野與夢幻夕陽之景，吸引不少國內外旅客特地前來朝聖。2018年中架高的「高美海堤自行車道」登場後，更多了騎乘單車共賞夕陽的遊玩新選擇。

8.台中／后豐鐵馬道＋東豐綠色走廊：穿梭時光隧道與鐵道

短短4.5公里的后豐鐵馬道包含1.2公里的隧道及380餘公尺跨越大甲溪的花梁鋼橋。在花梁鋼橋上可欣賞大甲溪沿岸風光，以及穿越隧道經驗。后豐鐵馬道另外可銜接12餘公里的東豐綠色長廊，是全國第一條由廢棄鐵道改建而成的自行車專用道，也是國內唯一封閉式的自行車專用道。

9.台中 / 潭雅神綠園道：絕美的森林隧道

位於台中的潭雅神綠園道，是繼東豐自行車道後，第二條利用舊鐵道興建而成的自行車專用道。自行車道路線從潭子區中山路起，沿路經過三個S彎道以及些許波浪車道，騎乘時藉由深呼吸，感受林間特有多氛氣息及十足的視覺效果，全長約14公里。

10.南投 / 日月潭環潭自行車道：水上自行車道

日月潭自行車道向山段由水社遊客中心至向山遊客中心，全長約6.4公里。自行車道將兩個重要休憩點連成一線約3公里。兩處遊客中心各有單車服務站，其中最貼近水面的區段長約0.4公里，將自行車道架在水面上凌水而行，號稱台灣唯一「水上自行車道」。

11.台南 / 北門自行車道：穿越紅樹林

「北門自行車道」從水晶教堂延伸至井仔腳，可先遊小鎮，沿著水晶教堂、臺灣烏腳病醫療紀念館、電視劇場景「錢來也」雜貨店，穿越兩側遍布紅樹林的自行車道，可抵達井仔腳，是一條風光明媚的鄉村騎乘路線。

12.花蓮 / 大農大富森林園區：媲美北海道花田

介於193縣道和台9線間的大農大富森林園區，奢侈地用海岸山脈和中央山脈形成天然圍籬。園區占地1,250公頃，是大安森林公園的48倍大。筆直的腳踏車道一路延伸至山腳上，沿途緩坡起伏，近似於北海道富良野的丘陵景色，只是薰衣草花海換成翠綠山林，開闊景色帶來的悸動已經凌駕於北海道之上。林務局造林有成，現已成為媲美宮崎駿動畫的《龍貓》森林隧道，園區內建置13公里長的林間自行車道，體驗森林之美，感受自然饗宴。

13.花蓮 / 鯉魚潭環潭自行車道：環潭美景拍不完

景色秀麗的鯉魚潭是台灣東部最適合全家大小的旅遊點。環潭自行

車道約5公里，坡度平緩，是一條老少咸宜的自行車騎乘路線。沿途綠茵遍野、波光粼粼的湖潭美景，讓人忍不住一直想停下來拍攝。

14.花蓮／玉富自行車道：世界唯一橫跨歐亞菲板塊的自行車道

　　「玉富自行車道」是全世界唯一橫跨歐亞板塊、菲律賓板塊的自行車道。以舊東線鐵道改建的自行車道，從富里的東里鐵馬驛站貫串到玉里車站，全程10公里。沿途保留下來的舊東里月台成了休息賞景處，可以近身觀賞火車馳騁過稻田的畫面，許多人也會來這裡追尋彩繪列車。

15.台東／關山環鎮自行車道：全台第一條自行車專用道

　　台東號稱是台灣的最後淨土，關山環鎮自行車道是全台第一條專用自行車旅遊道路，全長達12公里，自行車道環繞關山，分為「親水段」

自行車的角色改變正驗證了台灣經濟轉變歷史

及「親山段」兩大部分。可在此欣賞一年四季隨著時序變化的稻田景色，最高處「縱觀日月亭」則可俯瞰關山鎮的全景，最後再騎回關山親水公園，完成悠閒的鐵馬關山之旅。

第三節　電子競技產業

一、電子遊戲產業的歷史

　　1912年的下棋機器El Ajedrecista，被認爲是全世界第一部的電腦遊戲。1951年2月，英國國家物理實驗室的克里斯多福·斯特雷奇（Christopher Strachey）嘗試著運行他爲Pilot ACE電腦所寫的《西洋跳棋》的程式。1962年，麻省理工學院的一班學生，爲一部新電腦DEC PDP-1中寫了一個名爲《太空戰爭》的遊戲。該遊戲讓兩名玩家對戰，雙方各自控制一架可發射飛彈的太空飛梭進行攻擊。這遊戲最終在新DEC電腦上發布，並在早期的網際網路上發售。《太空戰爭》被認爲是第一個廣爲流傳的電子遊戲。

　　到了1970年代後，電腦遊戲與電子遊戲的發展分開到不同平台領域，像大型街機、小型掌機、大學電腦與家用電腦。1971年9月，初代小蜜蜂（Galaxy Game）被安裝在史丹福大學的學生活動中心裡，大受歡迎。Nutting Associates取得該遊戲授權並大量製造了1,500部，並且於1971年11月發行。是第一款大量製造並供商業銷售的電子遊戲，爲街機的電子遊戲黃金年代樹立了標竿。

　　電子遊戲在1970年代開始以商業娛樂媒體的姿態出現，成爲1970年代末日本、美國和歐洲一個重要娛樂工業的基礎。在歷經1983年美國遊戲業蕭條及重生後的兩年，電子遊戲工業經歷了超越兩個世代的增長，成爲了達100億美金的產業，成爲世界上最獲利的視覺娛樂產業，並足

與電視電影業成為競爭態勢，網路流行後，網遊、手遊更是風行世界，不但變成正式體育項目，也成為了一種文化象徵。

電子遊戲早期是以主機運算能力、圖形功能，以及主要儲存媒介為世代間的區分標準，平均歷時五至六年為一個世代，世代之間的遊戲機性能卻差別很大。1972年，電子遊戲踏入第一期，玩家透過手柄控制電視螢幕上光點移動的裝置，每部遊戲機也只能玩一種遊戲；到了第二期，遊戲機開始可以透過卡匣更換不同遊戲，使遊戲變得更多元化；第三期之後遊戲型式更多樣化、卡通化、網路化；遊戲機可攜化、遊戲開發專業化。1998年第六世代電子遊戲家用機市場出現大搬風：SEGA退出硬體市場、索尼業界領導地位日趨穩固、任天堂意外落後，以及微軟乘勢登場。

2004年第七世代因掌機再度流行，包括任天堂推出DS掌機，以及索尼首度發行PlayStation Portable。在家用機市場中，微軟於2005年底發行Xbox 360，首先邁向下一代產品，而索尼於2006年發行PlayStation 3。兩者的高解析度圖形、大容量硬碟儲存空間，加上 XBox Live與PlayStation Network整合網路及開發同時線上遊戲暨銷售平台，都為該世代設下技術標準。2006年任天堂推出的Wii手持遙控運動遊戲上演電子遊戲業界的鹹魚大翻身。2010年，微軟和索尼分別推出了動作感應控制器Kinect（對應了Xbox 360）與PlayStation Move（對應了PlayStation 3）。其中，Kinect無需玩家手持控制器，並創下金氏世界紀錄史上銷售速度最快的消費性電子產品。2011年後電子遊戲進入了第八期，遊戲機的高低端分化益趨明顯，方便快速手機虛擬實境應用、結合歷史或電影情節、獨立創作遊戲等更趨明顯，常見巨額投資的大作品。尤其在電訊產業步入4G後，電子遊戲產業進入了虛擬實境化與競技化[6]。

❻參考自維基百科，https://zh.wikipedia.org/wiki/%E9%9B%BB%E5%AD%90%E9%81%8A%E6%88%B2%E5%8F%B2

電子競技產業（Esports，又可寫成electronic sports、e-sports或eSports）簡稱電競產業，是指使用電子遊戲來比賽的體育項目。隨著3C技術與虛擬遊戲對經濟和社會的影響力不斷增強，電子競技在跨入二十一世紀後正式成為運動競技的項目。電子競技就是電子遊戲比賽達到競技層面的體育活動。利用電子設備（電腦、遊戲主機、街機或手機）作為運動器械進行遊戲或競賽；操作上強調人機介面：人與人之間的智力與反應的對抗行為。

二、電子競技產業的成長

電子競技產業成長快速，根據荷蘭市場分析公司New zoo報告，2015年全球電競行業產值達到2.5億美元，到了2018年全球電競市場報告指出，全球電競市場收入預計將達9.06億美元，年增長38%。其中包括1.16億美元遊戲廠商進入電子競技產業的總投資、廣告收入1.55億美元、賽事贊助2.66億美元、媒體轉播權9,500萬美元，玩家的消費支出6,300萬美元。電競產業產生的經濟效益每年快速增長迅速，吸引了軟硬體廠商加入，如台灣微星科技公司（MSI）便以製造電子競技級電腦為主要營業收入，再如Dota 2的國際邀請賽獎金就高達1,500萬美元，在線電視節目在世界各地超過3.8億人觀看❼。

早在2016年，中國大陸教育部就將電子競技運動與管理作為「普通高等學校高等職業教育（專科）專業目錄」的增補專業課目。2019年大陸人社部公布的十三個新興職業中，電子競技人員與電子競技運營師同時入列。2020年6月，中國大陸教育部首次將電子競技工作者列入高校畢業生自由職業範圍內。可見電子競技產業成長快速已經成為中國策略

❼ 參考自維基百科，https://zh.m.wikipedia.org/zh-tw/%E7%94%B5%E5%AD%90%E7%AB%9E%E6%8A%80

性產業之一❽。

三、電子競技的分類

電子競技主要可分為兩大類：

1. 比分數的休閒類電子遊戲，又可區分為音樂類、競速類與益智類，例如：俄羅斯方塊、極速快感、節奏街機。
2. 比勝負的對戰類，又可區分為運動類、即時戰略類、FPS類、卡牌對戰類，例如：虹彩六號：世界足球競賽、絕地求生、英雄聯盟、圍攻行動、魔獸爭霸、皇室戰爭、Dota 2、CSGO、爐石戰記、星海爭霸2、NBA 2K系列、PUBG、APEX、要塞英雄、鬥陣特攻、傳說對決。

四、電子競技的發展

2008年金融危機後，韓國政府開始扶持電子競技產業，也取得了與其他傳統行業同樣的社會認可，構成相對完整龐大的職業電競體系。在近幾年來，電競產業韓國擁有廣泛的愛好者。中國國家體育總局早在2003年就把電子競技運動列為第九十九個正式體育運動項目，成為正式的運動休閒類項目。「中國電子競技運動會」（CEG）在2004年第一季度揭幕，比賽項目共分為國標類、休閒類和對戰類三種類型。2016年9月6日，中國大陸教育部發布《普通高等學校高等職業教育（專科）專業目錄》，其中增補了「電子競技運動與管理」專業到名錄，屬於教育與體育大類下的專業。標誌著電子競技專業正式進入了中國的高等教育。

❽聯合報（2020/7/9）。〈大陸千億電競產業 線下重啓〉，https://udn.com/news/amp/story/7333/4688020

　　在台灣，2016年11月，教育部認定電子競技為「技藝」，並且可以允許大專院校設立專班。2017年，文化部公布電子競技專長類別相關的評選作業規定。 同年11月7日，立法院三讀通過《運動產業發展條例》部分條文修正案，電子競技產業和運動經紀業正式納入運動產業範疇。

　　電子競技產業在可見的未來發展方向簡述如下：

1. 國家重點產業：在二十一世紀後，電子競技產業已經成為國家發展經濟不可忽視的一環。據Newzoo指出，美國是2019年全球遊戲消費總額最高的國家，達到369億美金，和中國市場加起來占了全球48%的遊戲消費金額。雄厚的消費實力有助於產出眾多電子競技遊戲的瘋狂作品，並帶領著電子競技遊戲往更多元的方向展[9]。

國際大型賽會曾舉辦的電子競技賽事項目（圖片提供／中華民國電子競技運動協會）

圖18-1　電子競技產業發展之國際現勢

資料來源：教育部體育署（2019）。〈競子競技產業之發展現況〉。《國民體育季刊》，48卷3期，頁2-9。

[9]WijmanTom (2019, Jun.18) The Global Games Market Will Generate $152.1 Billion in 2019 as the U.S. Overtakes China as the Biggest Market. Retrieved from Newzoo: https://newzoo.com/insights/articles/the-global-gamesmarket-will-generate-152-1-billion-in-2019-as-the-u-sovertakes-china-as-the-biggest-market/

2.技術革新與內容創新：電子遊戲產業歷經百年發展，從1970年代起歷經了九個世代的蛻變，隨著硬體功能的大幅度提升後，電競產業的內容創新將是下一個世代的發展重心。AR/VR產業伴隨著雲端運算、AI人工智能而更加「擬真化」。真實與虛擬在未來生活中的界線也將更加模糊，並融入真實的生活當中。

3.產業延伸：例如2018年在高雄舉辦的「IESF世界電競錦標賽」，許多非核心的周邊產業也透過與電競比賽合作而直接或間接地獲益，例如觀光餐飲業、交通運輸業都因為台灣第一次舉辦大規模國際級賽事而獲益。而負責IESF轉播的新設電競專業電視台「狼谷競技台」也因此打響知名度，其周末收視最高可觸及超過155萬人。

電子競技產業在宅經濟潮流下成為虛擬運動產業的主流

資料來源：呂維恭提供。

4.產學合作除外，TESL總監林祐良特別表示台灣電競要持續發展
的另一項重要因素是長期的產學合作。目前TESL已經與十五間
大專院校及二十五間高中職正式進行產學合作，除了發掘有潛力
的選手外，更重要的是讓懷抱電競夢的學子可以循其門而入。讓
學生除了遊戲專才外，更可發展相關的職業，如主播賽評、賽事
製作規劃、影視內容製作等多元內容。讓學生不只會玩遊戲、參
與發展，即使未來不在電競產業發展，也有能力在其他產業找到
自己的一片天❿。

❿新頭殼：2019 TGS》台灣電競如何發展？TESL總監林祐良：產業延伸、產學合
作是正道，https://newtalk.tw/news/view/2019-01-25/199888

文化休閒與創意產業的設計

- 博物館
- 地方文化與節慶產業

本章介紹文化休閒與創意產業，包括博物館、地方文化與節慶產業。

第一節　博物館

博物館的英文Museum起源於希臘語的繆斯「Μουσεῖον」。博物館的起源於公元前300年亞歷山卓的繆斯（Musaeum）。繆斯中專門收藏了古希臘的亞力山大大帝在歐洲、亞洲及非洲征戰所得到的珍貴戰利品，但不對外開放。

在文藝復興時期，歐洲的王室貴族開始於王宮中設陳列室專門收藏來自各地的珍品，但只限開放給王公貴族參觀。在歐洲早期的私人博物館始於富裕的個人、家庭或藝術機構的私人收藏品，包括稀有的文物或令人好奇的自然物件。這些東西往往只有上流社會階層「有頭有臉的人」才有機會觀賞。清乾隆皇帝的「三希堂」中收藏了中國歷朝歷代的珍品，也只供重要的皇室成員觀賞。這些珍品歷經對日抗戰與國共內戰輾轉來台，目前多數都典藏在台北故宮博物院。

一、博物館的經濟功能

博物館是安置文物典藏的建築物或機構。博物館蒐藏並維護具有科學、藝術或歷史重要性的物件，並透過常設展或特展的方式，使公眾得以觀看這些物件。大多數的大型博物館位於世界各國的重要城市，更具地方特色的博物館位於較小城市或城鎮。一般而言，博物館具有典藏、研究、展示、教育四大功能。據根據國際博物館理事會統計，全球目前

有202個國家、超過55,000座博物館❶。

　　博物館經濟是以博物館或博物館群為基礎，透過充分發揮博物館的特有優勢與衍生的經濟價值，將博物館與文化藝術與休閒旅遊產業融合的一種經濟形態，對於帶動區域性文化軟實力和經濟持續發展，具有一定的貢獻。一道「朕知道了」的乾隆皇帝批文，曾一度成為民眾搶購與收藏的文創商品。

　　博物館經濟具有兩個方面的重要含義：首先，博物館經濟是一種經濟形態，融合了文化藝術休閒旅遊產業；另一方面，博物館經濟是一種整體國家或區域經濟發展的模式，透過博物館經濟效益的擴散，帶動該國或所在區域的經濟發展❷。

　　博物館對經濟社會發展主要貢獻有三：

1. 博物館經濟功能有助於博物館主體功能的實現。博物館主體功能在於使館藏資源的文化意義得到最大限度的傳播，充分發揮其文化傳播和知識教育的功能。博物館本身是為社會提供文化藝術休閒旅遊服務，但本身的門票收入往往無法滿足自身的運營需求。據統計，美國公共博物館按參觀人數計算，參觀博物館的人均成本為20美元，人均門票收入則是47美元。許多博物館若沒有政府編支預算經營是有難度的。以台北故宮博物院參觀人數來觀察，進館人數在2014年達到史上最高的五百四十萬人次，後續受到陸客逐年減少的影響一路下滑，到了2019年只剩下三百八十三萬，2020年受新冠疫情的影響，第一季進館人次更比前一年同期衰退了超過九成；南部院區在開館後於2019年也達到超過一百萬人次的年度目標。可見經營博物館受外在條件影響極深。

❶ 參考維基百科，https://zh.wikipedia.org/wiki/%E5%8D%9A%E7%89%A9%E9%A6%86

❷ 參考MBA智庫百科，https://wiki.mbalib.com/zh-tw/%E5%8D%9A%E7%89%A9%E9%A6%86%E7%BB%8F%E6%B5%8E

2. 博物館經濟功能可以將其內部效益外部化，帶來可觀的經濟效益。博物館館藏資源的文化典藏得到最大限度的傳播，更可以利用文化創新產品的設計帶來間接的經濟收益，並拉動社會經濟及其相關產業的發展。一個小小的乾隆皇帝御筆「朕知道了」帶動台北故宮博物院的文創風潮；仿製的各項書法名家之作與俗稱「酸菜白肉鍋」的鎮館三寶：翠玉白菜、肉形石與毛公鼎的仿製品更是玩家的最愛。近年因為清宮劇和宮鬥劇的熱播，隨著陸劇《延禧攻略》、《如懿傳》的追劇風潮，北京故宮也湧入不少戲迷，延禧宮、養心殿、御花園等劇中出現的景點成了大熱門。甚至催生北京故宮成為2018年全球參觀人數最多的博物館，人數突破一千七百五十萬人次，打破歷史新高。

3. 博物館經濟功能能夠帶來綜合社會效益。博物館是一個文化特色的集中展示場。發展具有特色的博物館經濟有利於塑造國家或城市文化形象，形成的文化藝術氛圍都可以轉化為經濟效益，進而為該國或城市帶來巨大的休閒觀光人流。例如巴黎的羅浮宮美術館、北京的故宮歷史博物院，可以說該城市因為她的文化而偉大。

二、博物館的類型 ❸

博物館種類相當多，常見的博物館類型有以下十種但不限。

(一)考古博物館（Archeology Museum）

考古博物館專門展出考古文物。有許多是在露天環境中，如南越王趙眜陵寢上的西漢南越王博物館和世界著名的秦朝西安兵馬俑博物館。

❸資料來源同註1。

其他的則是在建築物內，展示考古遺址中發現的文物。例如建在三星堆遺址上，有別於傳統華夏文化的三星堆博物館。

(二)歷史博物館（History Museum）

相對於考古博物館專精於考古發現，歷史博物館涵蓋了歷史文物、知識及其與現在和未來的關聯。歷史博物館收藏範圍廣泛的物件，包括歷史檔案、各類型的文物、考古物件與藝術品，各國或大都市一定會有的歷史博物館。例如德國的法蘭克福博物館忠實記載了幾百年城市的發展以及歷經二次大戰末期滿目瘡痍的城市再造。

常見的歷史博物館是一座歷史建築物，例如北京故宮是橫跨明清二朝的皇家宮殿。歷史建築物可能是一幢具有特殊建築價值的建築物，或某個名人的家或是一間帶著有趣歷史的房子，例如發現紐澳的澳洲墨爾本庫克船長小屋、提出地圓說的波蘭尼古拉‧哥白尼故居。歷史位址也可成為博物館，例如廣島和平紀念資料館。

(三)美術館（Art Gallery）

美術館，也被稱為藝術博物館或畫廊，是一個專業的藝術展示空間，通常展出的藝術品來自視覺藝術，主要包括繪畫與雕塑作品。具歷史價值的繪畫與古典大師畫作往往並不是展示在牆壁上，而是存放在一個畫室。也可能有應用藝術收藏，包括陶瓷、五金、家具與藝術書籍。一般認為，第一個藝術博物館是成立於1764年俄羅斯的聖彼得堡冬宮。世界上最知名的美術館是位於美國紐約的大都會藝術博物館，囊括了中世紀到現代超過千年的藝術作品。

(四)海事博物館（Maritime Museum）

海事博物館專門展出關於船舶以及海洋與湖泊航行的物件。它們

可能包括一艘具有歷史意義的船舶（或複製品），或就是一艘船舶爲建築物的博物館。例在2010年4月開幕的美國田納西鐵達尼博物館收集自1986年7月14日被發現沉船以來許多殘骸所呈現的內容，可以告訴我們從鐵達尼號殘骸其背後獨特的故事。台灣的張榮發海事博物館也是台北一個著名的海洋教學重點。曾經擔任南宋首都的杭州所屬的大運河博物館則展示了自隋唐至宋朝的運河文化。

(五)紀念館（Memorial Museum）

紀念館是一種紀念性博物館，兼具教育公眾和紀念一個特定的歷史事件或個人。涉及大規模的歷史傷痕，例如廣島和平紀念館、南京大屠殺紀念館、波蘭二次大戰集中營博物館、台灣多縣市的228紀念館。人物紀念館，例如台灣的張大千故居、林語堂故居、錢穆故居、于右任紀念館；德國的歌德故居、波蘭的居禮夫人故居、蕭邦故居。

(六)軍事和戰爭博物館（War Memorial Museum）

軍事或戰爭博物館專精於戰爭或軍事歷史，許多歷經戰爭歷練的國家通常會擁有一座戰爭博物館，主題將會圍繞在這個國家曾經參與的戰爭衝突歷史，其目的在於記取戰爭的教訓並避免戰爭。戰爭或軍事博物館往往環繞在武器和其他軍事裝備、軍服、戰時宣傳品等等物品的陳列，以及戰時平民生活與軍事裝飾品的展示，例如澳洲戰爭博物館、法國二次大戰博物館。軍事博物館可專注於特定的軍種或地區，例如美國南北戰爭博物館。

(七)自然史與自然科學博物館（Natural Science Museum）

自然史研究人類發展的科學性歷史，重點放在自然和文化的關聯。生物演化、環境議題與生物多樣性是自然史博物館的主要領域。自然

科學博物館則專注在生物科學領域的發展史。包括全世界知名的倫敦英國自然歷史博物館、牛津大學自然史博物館、巴黎的法國自然史博物館（Muséum national d'histoire naturelle）、紐約市的美國自然歷史博物館、柏林自然博物館（Berlin Museum für Naturkunde）、加拿大皇家蒂勒爾博物館、台東的史前文化博物館。

(八)科學博物館（Science Museum）

科學博物館展示的主題圍繞在人類的科學發展歷史與成就。為了解釋複雜的發明，科學博物館使用演示、互動節目與引發思考的多媒體播放系統。科學博物館的展示主題，包括物理、天文、電腦。知名者包括中國大陸的中國科技館、上海科技館、台灣的台中自然科學博物館、高雄的科學工藝博物館。

(九)專業博物館（Special Museum）

有許多各異其趣的博物館展示了各式各樣特定的主題。例如音樂博物館紀念著名的作曲家或音樂家的生活和工作；美國世界名人堂（Who's Who in the World）表彰對世界各領域有卓越貢獻的名人、棒球名人堂則是一個大眾熟悉的棒球推廣單位；美國國家犯罪與懲治博物館（National Museum of Crime & Punishment）探索揭發罪行的科學；美國紐約的康寧玻璃博物館致力於玻璃的藝術、歷史和科學介紹。台灣北投溫泉博物館主要介紹北投溫泉的發展歷史；台北袖珍博物館則以縮小尺寸介紹人類建築史。

(十)虛擬博物館（virtual museum, VR Museum）

隨著全球現代電腦科技與網際網路的發展，加上各項流行病毒的橫行阻擾人們外出休閒旅遊的可能性，虛擬博物館應運而生。例如加拿大

虛擬博物館（Virtual Museum of Canada）為某些實體博物館提供網路展示。藝術史家格里斯達‧波洛克（Griselda Pollock）設立了一座虛擬的女性主義博物館，範圍囊括了古典藝術到當代藝術。有些虛擬博物館在現實世界中並沒有對應的存在，如利馬當代藝術博物館（Museo de Arte Contemporáneo de Lima, LIMAC）。因應COVID-19疫情，許多博物館也已經改良為虛擬博物館，在線上展示多樣性的館藏珍品，例如北京與台北的故宮博物院。

當然有些博物館是大型綜合博物館，可稱為博物館中的博物館。全世界最知名的大型綜合博物館是在1759年向公眾開放的倫敦大英博物館，她是一個「包羅萬象的博物館」，具有相當多樣的蒐藏品，涵蓋考古學、人類學、歷史、藝術、應用藝術、科學以及一座圖書館。台南的奇美博物館是台灣最知名的綜合博物館，裡面包括了歷史文物、藝術作品、中外古典音樂與動物標本。

博物館是文化類休閒產業的代表

Go Go Play休閒家

全球參觀人次最多的博物館[4]

　　根據AECOM和主題娛樂協會的年度報告，2018年世界上最受歡迎的二十座博物館如**表19-1**所示。其中法國巴黎的羅浮宮眾望所歸名列榜首，年度到訪人數超過千萬；英國倫敦和美國華盛頓哥倫比亞特區分別囊括五座和四座。中國擁有四座：台灣的台北故宮博物院亦名列前二十名中。

表19-1　全世界二十大博物館

排名	博物館	位置	年度參訪人數
1	羅浮宮	法國巴黎	10,200,000
2	中國國家博物館	中國北京	8,610,092
3	大都會藝術博物館	美國紐約	6,953,927
4	梵蒂岡博物館	梵蒂岡	6,756,186
5	美國國家航空航天博物館	美國華盛頓哥倫比亞特區	6,200,000
6	泰特現代藝術館	英國倫敦	5,868,562
7	大英博物館	英國倫敦	5,828,552
8	國家美術館（倫敦）	英國倫敦	5,735,831
9	自然史博物館（倫敦）	英國倫敦	5,226,320
10	美國自然歷史博物館	美國紐約	5,000,000
11	美國國立自然歷史博物館	美國華盛頓哥倫比亞特區	4,800,000
12	國家美術館（華盛頓）	美國華盛頓哥倫比亞特區	4,404,212
13	中國科學技術館	中國北京	4,400,000
14	埃爾米塔日博物館	俄羅斯聖彼得堡	4,220,000
15	浙江省博物館	中國杭州	4,200,000
16	美國國家歷史博物館	美國華盛頓哥倫比亞特區	4,100,000

[4]維基百科，https://zh.wikipedia.org/wiki/%E5%8D%9A%E7%89%A9%E9%A6%86

排名	博物館	位置	年度參訪人數
17	維多利亞和阿爾伯特博物館	英國倫敦	3,967,566
18	索菲婭王后國家藝術中心博物館	西班牙馬德里	3,898,000
19	國立故宮博物院	台灣台北	3,860,000
20	南京博物院	中國南京	3,670,000

每一個博物館都有他的鎮館之寶

 ## 第二節　地方文化與節慶產業

地方文化產業是一種在地的文化休閒產業,它是「完全依賴創意、個別性,也就是商品的特性、地方傳統性、地方特殊性,甚至是工匠或藝術家的獨創性,強調的是產品的生活性與價值精神內涵。」、「是以社區的、地方的、區域的生產組織與分工合作為主導。因為這種產業型

態不是以量產，而是以傳統、創意、個性和魅力來取勝。」❺。

　　1994年文建會提出「社區總體營造政策」，倡導「由下而上、社區自主、居民參與、永續經營」的理念，開展了社區發展工作的新紀元。為誘發年輕人回流，文建會同時提出「產業文化化‧文化產業化」的口號，希望將「地方產業」加以文化包裝，提升其價值；或將「文化」營造為「產業」，帶動地方經濟發展，活化社區。1998年起，並增列「地方文化產業振興」作為年度施政計畫❻。

一、地方文化產業在社區發展中的功能❼

　　地方文化產業振興在當前社區發展工作中有五大基本功能：

(一)建構生活圈，使社區成為可以安居樂業的地方

　　台灣「社區總體營造」政策目的在於均衡城鄉文化差距，解決鄉村人口外流過疏的現象。而在傳統農業逐步沒落，失去競爭力的情況下，以文化產業作為產業轉型的方向，建構經濟利基，提供居民在地就業，誘發年輕人回鄉，恢復地方的經濟繁榮。

(二)發掘、保存地方的文物史蹟與文化資產

　　每個社區在發展過程中都有其獨特的歷史、文物與人文景觀風貌。在地化的產物凝聚了社區生活文化與先人智慧寶藏，然而在工商社會

❺陳其南（1998）。「文化產業與原住民部落振興」。原住民文化與觀光休閒發展研討會論文集。台北：中華民國戶外遊憩學會。

❻文建會2004年白皮書，頁194-195。

❼文化部，地方文化產業的定義，https://communitytaiwan.moc.gov.tw/Item/Detail/%E3%80%8C%E5%9C%B0%E6%96%B9%E6%96%87%E5%8C%96%E7%94%A2%E6%A5%AD%E3%80%8D%E7%9A%84%E5%AE%9A%E7%BE%A9

中，當地居民不一定瞭解與珍惜。經由地方文化產業的營造，帶領在地居民重新審視社區文化的樸質之美，進一步產生疼惜之心，並加以保存與維護，各地的文史協會過去的努力厥功至偉。

(三)作為全球化反思，提振社區競爭力

地方文化在全球化的潮流威脅中擔心被抹除掉，有心人士興起地方性圈圍性文化，保護地方祖產，強調地方文化的重要（Harvey, 1990）[8]，相對地帶來在地化的反思，「全球在地化」或「全球思考，在地行動」成為流行的口號，也使得地方文化發展成為新的焦點[9]。金門的風獅爺文化是當地休閒觀光的最佳代言人。

(四)順應全球文化經濟的發展趨勢

戰後由工業社會轉為後工業社會後，產業關注轉由經濟生活往精神層面的藝術和傳統文化產業，如博物館、藝廊、節慶，並與觀光產業緊密結合。80年代中期起，在英國和美國，「文化產業」的概念交織於不同的城市振興方案之中。在西歐與北美地區，城市的重建方案常由文化旗艦計畫所帶領，包括藝術、休閒和音樂、慶典和引人入勝的活動[10]。

(五)作為文化創意產業養成的基地

文化創意產業是世界的潮流也是國家重要的文化政策。一個國家的精緻文化與藝術活動，不論是繪畫、音樂、文學、舞蹈或戲劇，不論就

[8]Harvey, D. (1990). Between space and time: reflections on the geographical imagination. *Annals of the Association of American Geographers, 80*, 418-434.

[9]陳其南（2002）。〈台灣市民社會與社區學習理論的建立〉。載於余安邦等著，《社區有教室》。台北：遠流出版社。

[10]Bassett, K. (1993). Urban cultural strategies and urban regeneration: A case study and critique. *Environment and Planning A 25*, 1773-1778.

專門人才的養成或欣賞人口的拓展上，都必須建立在地方和社區的普遍的認同基礎上。台北的松菸、華山文創園區、高雄的駁二藝術特區都是文化創意產業最佳的養成基地。

二、地方文化創生規劃

我國各地方及偏鄉地區皆擁有極富特色之人文風采、地景地貌、產業歷史、工藝傳承均深藏文化內涵。行政院國家發展委員會（簡稱國發會）為協助地方政府挖掘在地文化底蘊，形塑地方創生的產業策略，推動「設計翻轉、地方創生」計畫。希冀藉由盤點各地「地、產、人」的特色資源，以「創意、創新、創業、創生」的四創策略規劃，開拓地方深具特色的產業資源。引導優質人才專業服務與老中青共同回饋故鄉；透過地域、產業與優秀人才的結合，以設計手法加值運用，帶動產業發展及地方文化提升；使社區、聚落及偏鄉重新形塑不同以往的風華年代，展現地景美學並塑造地方文化特色（**圖19-1**）**❶**。

實際的操作方法是：盤點地方既有的「地、產、人」的資源優勢，並確立該地方特有的獨特性與核心價值。進一步設計翻轉地方的產業策略，以「創意＋創新＋創業」的輔導機制，將地方的「作品、產品、商品」創造兼具「設計力、生產力、行銷力」的關聯效應發酵，達到創生地方文化的目標。

三、台灣地方文創典範

近年來全國各地颳起文藝風，帶動了新式的流行風潮，舉凡服飾、髮型、配件，改變了年輕人的意識、想法甚至認同，更改變了習以為常

❶ 行政院國家發展委員會推動（2016）。「設計翻轉、地方創生」示範計畫。

圖19-1　國發會推動台灣地方創生計畫概念圖

資料來源：國家發展委員會推動「設計翻轉、地方創生」示範計畫。

的生活習慣。古典新浪潮下，文化創意內容漸漸地被賦予期待，個人與品牌創意變得隨處可見，而地方文化創意產業逐漸興起。以下是網路統計台灣的十大地方文創熱門場域[12]：

(一)高雄駁二藝術特區

　　駁二藝術特區是位於高雄鹽埕區臨港倉庫群的藝術園區，2000年時高雄市政府施放國慶煙火曾經曇花一現。隨後在藝術家與地方文化工作者共同推動下，廢棄的港口倉庫群空間搖身一變成為大型藝術空間。

　　在高雄的駁二藝術特區，四處可見的多元藝術裝置以及大面積塗鴉，不僅是在地居民流連忘返的休閒空間，更是外地人遊歷港都的必到朝聖之地。駁二藝術特區包括三大園區，遍布大型展演、藝術作品與藝

[12]網路溫度計，文藝氣息爆表，全台十大熱門文創地！https://dailyview.tw/daily/2015/08/26

術市集。園區內有專屬的人行道與自行車道，高雄輕軌貫穿其中，更能感受到城市中的悠閒之美。駁二藝術特區不僅爲老舊港區倉庫開創新的價值，更讓前衛且創新的文化元素完美詮釋高雄港都的魅力文化與生活美學。

(二)台北松山文創園區

松山文創園區的前身是台灣省菸酒公賣局松山菸廠，經過多次更名，在2010年正式命名爲松山文創園區。園區裡保留菸廠廠房設計，形式簡潔且優雅、落落大方，搭配大面積的綠色景觀與遊園步道。位於台北市最精華的信義區段，是喜歡靜謐悠閒台北人難得愜意的小天地。

園區除了記錄台灣菸草歷史的菸草博物館外，大多用於各式的文化創意展覽，搭配園區內星級酒店，常常舉辦國際性的設計競賽與展出，是台北市的重要文創基地。

(三)台北華山藝文特區

位於台北市中心地段的華山1914文創園區，前身爲日據時代的台北酒廠。園區內不但定時舉辦文藝活動，更是許多大大小小文創展覽的第一選擇。另外園區內除了富有滿滿的文藝氣息，更有許多文青餐廳和咖啡廳進駐，晚上更是擁有不同於白天的風情，帶給大家輕鬆浪漫又慵懶的夜間美好時光，是台北年輕人夜生活的一個不錯的去處。

(四)台中彩虹眷村

台中「彩虹眷村」原屬榮民眷村的台中干城六村，因爲老榮民黃永阜在房屋牆上塗鴉創作，讓傳統眷村充滿五顏六色的豐富色彩，而被稱作「彩虹眷村」。充滿童趣的老眷村原本要走上老舊拆除的命運，但經過民眾與許多文化團體請命，台中市政府最後決定保留彩虹眷村，將它

命名爲「台中彩虹藝術公園」，讓這充滿眷村生活回憶及多彩多姿的美麗樣貌得以延續下去，由於遠近馳名，讓造訪台中的遊客都喜歡上他。

(五)台南藍晒圖文創園區

台南藍晒圖文創園區原位於台南鬧區海安路上的藍晒圖，這面「藍色的牆」描繪了藍晒圖的設計。即將施工的牆是某段過往的城市記憶，也同時代表著對未來的期盼。在2014年2月因屋主考慮年久失修不安全，藍晒圖屋走上被刷白的命運，2015年經市政府重新打造後，藍晒圖創意園區在舊司法宿舍以3D的面貌強勢回歸，保留了台南人共同的美好回憶！

(六)宜蘭文學館

充滿濃濃日式建築風格的宜蘭文學館原是宜蘭農林學校校長宿舍。該宿舍在2001年被宜蘭縣政府公告爲歷史建築，2014年因爲金城武拍攝電信「I see you」廣告，成爲火紅的觀光景點。除了明星加持外，宜蘭文學館更是蘭陽文學及文化創作最珍貴的基地，成功地保留了源源不絕的人文氣息！

(七)台北四四南村

位於台北市最精華的信義區的四四南村，是台北市第一個眷村。爲了記錄昔日眷村的歷史文化與情懷，台北市政府將其規劃爲信義公民會館暨文化公園，在2003年開放。小小的山坡、綠油油的草坪，穿插喧鬧的假日市集，緊鄰台北101摩天大樓與信義徒步商業區，這群被高樓四面八方壟罩的老眷村與周圍的現代建築產生了強烈的文化衝突美感，不但讓台北人擁有一個懷舊復古的好地方，更是外來觀光客到台北來進行文化朝聖的熱門景點。

(八)台中文創園區

台中文創園區前身是公賣局第五酒廠，占地5.6公頃，是目前台灣現存五大酒廠中保存最完整的。園區內遍地綠蔭，與質樸的老式建築建構成清幽的大型藝文環境。該園區多用於藝文展覽空間與文創藝術工作坊，提供藝術工作者與國際文藝展演交流與展覽使用。

(九)台中道禾六藝文化館

台中道禾六藝文化館興建於西元1937年，原是日據時代司獄官、警察等演習武術、柔道的場所。由於歷史原貌保存完整，現今以新六藝文化：茶道、古琴、書道、水墨、弓道、劍道的研究及發展為文化館的特色。道禾六藝文化館是一幢充滿典雅氣息的日式建築，綠意盎然的竹影搖曳，幽靜中透出些許禪意，是台中市民閒暇時遊憩、攝影玩樂的最佳去處。

(十)花蓮文化創意產業園區

花蓮文化創意產業園區前身為花蓮酒廠，擁有百年歷史，占地3.3公頃、26棟老廠房倉庫。酒廠停止營運後於2012年轉型為多元藝文空間，提供展覽、表演等功能，也包括了特色商品與餐廳。花蓮文化創意產業園區擁有滿滿的日式建築、沒有圍牆的園區設計，讓人隨意地漫步在濃濃的歷史氛圍中，不只是花蓮人流連忘返，更是外地觀光客來訪花蓮必遊之處。

文化創意產業如雨後春筍般在各地崛起

表19-2　台灣十大熱門文化創場域

文藝氣息滿點！十大熱門文創地！		
排名	地點	網路聲量
1	高雄駁二藝術特區	7,730
2	松山文創園區	6,482
3	華山藝文特區	3,685
4	台中彩虹眷村	1,538
5	台南藍晒圖文創園區	802
6	宜蘭文學館	780
7	四四南村	641
8	台中文創園區	632
9	道禾六藝文化館	601
10	花蓮文創園區	471

· 資料分析：透過機器人居文機制建立網路文章庫，以關鍵字進行
 語意情緒判斷，分析時事網路大數據。
· 資料統計日期：2015/02/21~2015/08/20
· 資料來源：DailyView網路溫度計(http://dailyview.tw)

網路
溫度計

註：統計時間：2015/2/21-8/20。

資料來源：網路溫度計，文藝氣息爆表，全台十大熱門文創地！https://
dailyview.tw/daily/2015/08/26

四、節慶旅遊

節慶旅遊是指利用地方特有的文化傳統，舉辦意在增強地方吸引力的各種文化節日與活動。旅遊者在停留期間具有較多的參與機會，以促進地方文化旅遊業的發展[13]。簡單講，節慶旅遊便是地方文化的動態演示活動。

隨著休閒觀光產業的多元性與深入發展，跑馬燈式的旅遊方式將成為過去式，取而代之的是旅遊地點越來越需要文化節慶活動來支撐它的深度[14]。

(一)節慶活動可有效塑造旅遊地的形象

節慶活動作為特殊的休閒旅遊方式與其他觀光產品迥然不同的是，它能在較長時間內引起公眾的關注，甚至可以在一段時間內成為公眾注目的焦點。這會使旅遊地的形象得以迅速提升。例如：唯一在亞熱帶舉辦的台東熱氣球節經過多年的舉辦，在公眾心目中將熱氣球與台東的城市形象成功的接連起來，使台東在台灣人心目中成為美麗、浪漫、精彩紛呈的形象。

透過節慶旅遊活動的舉辦，不但可以促使旅遊地的環境不斷改善，使旅遊地在遊客心中的形象不斷提升。公共建設品質的提高、城市的形象標誌逐步形成，市政管理的加強，當地軟、硬體環境得到有效改善。

[13] 參考自：周彬（2003）。《會展旅遊管理》（第一版）。華東理工大學出版社。
[14] 參考自：王豪（2003）。《景點：旅行社服務產品創新開發與服務等級評定實務手冊》。廣東海燕電子音像出版社。

(二)節慶活動最終將塑造旅遊地的精神與文化使命感

　　節慶文化活動不僅會成為旅遊地的特殊吸引力，更重要的是，長期來說它將成為旅遊地的象徵與標誌，成為當地居民的精神寄託，更是當地居民的驕傲。文化節慶活動使當地居民更具有文化使命感，他們會自覺地保護、傳承傳統文化或地方文化以及民間工藝。從根本上看，節慶活動非但不會破壞當地的傳統文化，反而使當地傳統文化得以保存、流傳下去。例如每年的媽祖誕辰期間的「迎媽祖」或「媽祖繞境」是台灣年度最大的宗教活動，不但是多信徒的期盼，更是台灣中部一年一度的宗教旅遊盛會，而它所帶來的文化保存與工藝傳承，更是政府編列龐大經費所無法達成的。

(三)節慶活動可增強休閒旅遊競爭力

　　由於文化節慶活動具有獨特性，不會在一個區域內重複舉辦，它是民族文化或地區文化的合理延伸，因此多數文化節慶活動具有唯一性、排他性與壟斷性。地方政府透過節慶活動的行銷，可以增強旅遊地的形象，甚至經濟收入，使自己的形象比其競爭對手更容易被旅遊者所識別，從而增強了競爭實力。例如屏東萬巒的萬金天主教堂不但是一座古蹟，更擁有台灣唯一一位會「出巡」的聖母馬利亞。搭配多年聖誕節的燈光秀，萬金天主教堂已經成功地為屏東沿山觀光路線爭取到另外一個冬季必遊的景點。

五、節慶旅遊的特徵

　　節慶旅遊屬於深度的文化旅遊，可以使旅遊者在精神上獲得一種享受，得到深層的歷史典故與相關生活智慧。和其他的旅遊方式相比，節

慶旅遊具有幾個不同的明顯特徵❶❺：

(一)地域性

由於各地歷史發展條件、地理環境的不同，造就了各地的民俗文化或民間信仰等差異性，各地所舉辦的節慶活動是各地的獨特性。例如道教四大名山分別是江西龍虎山、湖北武當山、安徽齊雲山與四川青城山，其中龍虎山為中國道教發祥地，道教正一派「祖庭」，武當山則名氣最大。老君山雖未列中國道教四大名山之一，但以其獨特的山岳景觀與恭奉道家創始人、道教太上老君聞名於世，每年都有大批善男信女前來朝拜。再例如台灣原住民各族的豐年祭時間略有差異，祭典方式也各具特色；台灣閩南族群的媽祖繞境出巡以台中大甲鎮瀾宮為首，但苗栗白沙屯媽祖出巡也是盛事；屬於客家族群的義民爺節則是八百萬具有客家血統的台灣人一年一度的盛事。

(二)神秘性

美國的「萬聖節」、法國的「死神節」、義大利的「面具節」、墨西哥的「亡人節」和中國的「中元節」所舉行的各種祭祀活動，甚至轉化成娛樂活動，都籠罩著一層神秘的色彩。它們能夠滿足遊客們求新求異甚至冒險刺激的心理需求，越具有神秘色彩，遊客對其越具有濃厚的興趣。西洋的「萬聖節」娛樂性已經超過神秘性；台灣獨特的「電音三太子」則取材自封神榜中的哪吒三太子，頗受年輕族群的喜愛。

(三)體驗性

節慶旅遊的觀賞過程，同時也是旅遊者的參與過程。遊客透過親身

❶❺參考自：黃鬱成（2002）。《新概念旅遊開發》（第一版）。對外經濟貿易大學出版社。

參與活動的進行，可以感受節慶氛圍，因為親身體驗而留下深刻印象。比如在雲南西雙版納或泰國的傣族，每年舉辦的潑水節如同漢人的農曆新年。國內外遊客蜂擁而至，目的就是親自參與盛大的潑水活動，在三天節慶裡，所有的人端著盆、提著桶，見水就舀，見人就潑，極盡歡樂之致。台灣的媽祖繞境出巡吸引許多善男信女，祈求與媽祖同行可以獲得健康平安的保佑。

(四)文化性

另一項節慶旅遊中最重要的特徵之一是文化的推展與保留，它是真正吸引旅遊者對深層次文化元素的追尋。透過拓展節慶旅遊的空間，不僅可以豐富旅遊資源、活躍傳統旅遊市場，還能加強地區間和國家文化的交流。過去兩岸間的媽祖尋根之旅曾經是年度盛會；台南的七巧媽吸引不少求姻緣的年輕男女前往；屏東東港燒王船祭說明了南台灣沿海先民袪除瘟疫的民間文化習俗盛典。

(五)經濟性

節慶旅遊帶有極其強烈的經濟性，能夠對經濟的發展產生巨大的影響。節慶旅遊由於規模不一，往往有特定的主題，在特定地點定期或不定期舉行，以其獨特的形象吸引大量區域內外的遊客，並產生效果不等的吸磁效應，從而提高舉辦地的知名度，促進當地乃至區域經濟發展。例如泉州是一座享譽海內外的歷史文化名城，那裡的名勝古跡燦若繁星，更是元明二朝世界第一大港，媲美現代的紐約，而惠安的石頭節便以當地食材為號召、以石頭為名。上有天堂下有蘇杭，蘇州的園林、杭州的湖光山色皆有其獨特的觀光資源。景德鎮的陶瓷、湖州的毛筆的知名度更是千年不衰。台灣鶯歌的陶瓷季、三義的木雕季也是全台文化觀光必遊之地。曾經因為電影《悲情城市》而爆紅的九份老街，不但是台灣人必遊，也擁有大量來自日本、韓國與大陸的遊客。尤其是神似日片

表19-3　台灣十大好評藝術節

讓生活更美好！2020 十大好評藝術節

排名	藝術節	網路聲量	好感度分數
1	東海岸大地藝術節	2216	78.95
2	新舞臺藝術節	817	85.37
3	臺灣國際藝術節	1984	76.99
4	臺灣戲曲藝術節	493	83.67
5	高雄春天藝術節	2164	71.81
6	新北市兒童藝術節	3452	71.16
7	臺南藝術節	758	74.59
8	富岡鐵道藝術節	945	71.90
9	臺北藝術節	1378	68.68
10	關渡藝術節	235	76.60

· 資料分析：DailyView網路溫度計 透過 KEYPO大數據關鍵引擎 (keypo.tw)，
　以關鍵字進行語意情緒判斷，並結合網友討論聲量與好感度分數，
　以各佔百分之五十的比例做出排名。
· 分析期間：2017/01/01~2020/08/31

註：統計時間：2017/1/1-2020/8/31。

資料來源：網路溫度計：全台10大好評藝術節，喚醒你的生活美感，https://www.gvm.com.tw/article/74801

《神隱少女》場景的阿妹茶樓，更吸引了來自台灣人與日本人的朝聖人潮。

六、夜市遊憩觀光

夜市在台灣生活中扮演著重要的角色，也讓飲食文化更加蓬勃發展，逛夜市已經成為休閒生活的一部分，也忠實地反映了台灣人的夜生活。經由夜市發展出台灣特有的小吃，也讓各個地方發展出屬於台灣特有的「夜市文化」。夜市中的「吃」與「玩」一方面滿足了外縣市民眾對家鄉的思念情感，更編織了外國遊客對臺灣的想像；另一方面，夜市伴隨大城市的發展，成為市民共同的成長記憶，它描繪出一條跨越世代、可溝通傳統與現代的無形橋樑。從此夜市不再是夜間的市集，它更

是專屬於台灣的日常與文化。

　　中國的夜市最早可以追溯到宋朝，由於當時商業的高度發展，突破了以往的固定店家限制，店家不但隨處開設（攤販的原貌），為了提供居民採買的方便性而延長營業時間到傍晚，形成夜市的初步藍圖，這就是中國歷史中記載夜市的起源。從全球知名的「清明上河圖」便可以略窺當時繁華勝景於一二。

　　台灣商業景況在清代中期以「一府二鹿三艋舺」為代表。最早的夜市出現在台北艋舺的大稻埕，在台灣的早期民工度小月的背景與多元飲食文化影響下，小吃攤聚集逐漸聚市而形成夜市。二十世紀50～60年代台灣的夜市以日常用品與吃食為主，少見休閒娛樂攤位，但隨著時光演進，漸漸形成固定式的「定期夜市」。也因為民眾所得提高發展出對休閒娛樂的需求，商家也漸漸增加商品多樣化與層次。隨著國民所得提高，二十世紀末台灣民眾提高休閒娛樂的消費比重，更多玩樂攤位應運而生。夜市逐步成為台灣民眾生活中滿足食衣娛樂之場合，更衍生為「小型嘉年華會」，提供了民眾一項簡便休閒玩樂的夜生活。

表19-4　台灣夜市的發展史

早期				現代	
型態	攤販	流動攤販	固定式攤販	攤販集中市場	夜市
定義	隨地販賣貨物以賺取微薄利潤的攤位	沒有一定場所、路線、時間的銷售攤位	有特定場所、時間、從事商品銷售的固定攤位	多個固定攤販所聚集的場所	長時間、定期具規模且在夜間營業的特定的場所的商業攤販聚集場所
形成原因	多元飲食文化背景下，小吃攤聚集逐漸聚市而形成	流動性高但營業時間與場所不固定	當有利可圖時，流動攤販便趨於固定攤販，獲取更大利潤	居民發展出對此休閒娛樂的生活習慣，商家隨著這股風氣逐漸增加	因為現代設備發達、消費習慣改變等，形成夜間日常活動，以致於攤販聚集體變成為夜市

資料來源：詹月雲、黃勝雄（2003）。〈觀光夜市發展之課題與對策探討：以高雄六合觀光夜市為例〉。《土地問題研究季刊》，第二卷，第一期。

表19-5 台灣十大知名夜市

排名	夜市名稱	網路聲量	好評影響力	特色
1	台北士林夜市	14,007	6.49	全台最知名
2	高雄六合觀光夜市	11,341	5.38	陸客最多
3	高雄瑞豐夜市	7,883	5.73	高雄人最愛
4	台北饒河街觀光夜市	6,431	6.33	台北人最愛
5	台中逢甲夜市	4,989	8.87	台中人最愛
6	墾丁大街夜市	4,173	7.23	人潮最擁擠
7	台南大東夜市	3,157	7.07	台南規模最大
8	桃園觀光夜市	2,769	7.04	桃園人最愛
9	台北寧夏夜市	2,479	7.26	台北人最愛
10	台北通化夜市	2,416	7.39	上班族最愛

註：統計時間：2020/07/19~2020/10/16。

資料來源：網路溫度計：網路口碑／全台夜市，https://dailyview.tw/top100/
topic/97?volumn=1&page=1

節慶旅遊成為年輕人休閒活動的熱門話題

參考書目

TVBS新聞，2017/4/27：五樂園瓜分大餅！六福村年140萬人次奪冠。

引用自Jean-Christophe Dissart, J. Dehez & J. B. Marsta (2015). Tourisrn, Recreation and Regional Development. Ashgate Publishing.

台灣省政府交通處（1999）。「觀光旅遊改革論報告」，1999年6月。

民宿（Homestay），維基百科，http://wiki.mbalib.com/zh-tw/%E6%B0%91%E5%AE%BF

民宿，百度百科，http://wapbaike.baidu.com/item/%E6%B0%91%E5%AE%BF?adapt=1

民宿管理辦法，行政院交通部觀光局，民國九十年十二月十二日交路發九十字第〇〇〇九四號令發布。

交通部觀光局行政資訊系統，http://admin.taiwan.net.tw/statistics/month.aspx?no=135。

李朝賢、陳宗玄（1991）。「歐洲共同體共同農業政策對我國適用性之研究」。中興大學農業經濟研究所，1991年9月。

林梓聯（2001）。〈台灣的民宿〉。《農業經營管理會訊》，第27期，頁3-5。

陳宗玄（2003）。〈國內旅遊對國際觀光旅館國人住宿需求影響之研究〉。《農業經濟半年刊》，第47期，頁113-146。

陳昭郎（2005）。《休閒農業概論》。全華科技圖書。

陳清淵（2002）。〈從民宿管理辦法看民宿經營的未來發展〉。《農業經營管理會訊》，第33期，頁21-23。

經理人，2018/2/5，遠超過劍湖山、六福村、九族！入園人次排名第一的麗寶樂園，怎麼從負債80億翻身的？

鄭健雄、吳乾正（2004）。《渡假民宿管理》。全華科技圖書。

蘋果日報，2017/8/21，【3大遊樂園區比較】劍湖山最慘，僅六福村賺錢。

國家圖書館出版品預行編目（CIP）資料

休閒遊憩產業概論 = Introduction to leisure
and recreation industry/張宮熊著. -- 初版.
-- 新北市 ： 揚智文化事業股份有限公司,
2021.04
　面；　公分. --（休閒遊憩系列）

ISBN 978-986-298-362-1（平裝）

1.休閒活動 2.旅遊業管理
990　　　　　　　　　　　　　　　110004752

休閒遊憩系列

休閒遊憩產業概論

作　　　者／張宮熊
出 版 者／揚智文化事業股份有限公司
發 行 人／葉忠賢
總 編 輯／閻富萍
特約執輯／鄭美珠
地　　　址／新北市深坑區北深路三段 258 號 8 樓
電　　　話／(02)8662-6826
傳　　　真／(02)2664-7633
網　　　址／http://www.ycrc.com.tw
 E-mail ／service@ycrc.com.tw
 I S B N ／978-986-298-362-1
初版一刷／2021 年 4 月
定　　　價／新台幣 500 元